谨以此书献给

# 中央美術學院

## 建校 100 周年

*This volume is presented in honor of the one
hundredth anniversary of the founding of the
Central Academy of Fine Arts.*

中央美术学院
美术馆藏精品大系
SELECTED ARTWORKS FROM THE
CAFA ART MUSEUM COLLECTION

总 主 编　范迪安
执行主编　苏新平　王璜生　张子康

Editor-in-Chief　Fan Di'an
Managing Editors　Su Xinping, Wang Huangsheng, Zhang Zikang

中国现当代水墨卷
MODERN AND CONTEMPORARY
CHINESE INK PAINTING

上海书画出版社

## 《中央美术学院美术馆藏精品大系》

**顾问委员会**（按姓氏笔画排序）

广　军　　王宏建　　王　镛　　孙为民　　孙家钵　　孙景波　　邵大箴　　张立辰　　张宝玮

张绮曼　　邱振中　　杜　键　　易　英　　钟　涵　　郭怡孮　　袁运生　　靳尚谊　　詹建俊

潘公凯　　薛永年　　戴士和

**总　主　编**　范迪安

**执行主编**　苏新平　　王璜生　　张子康

**编辑委员会**

**主　任**　高　洪　　范迪安　　徐　冰　　苏新平

**委　员**（按姓氏笔画排序）

马　刚　　马　路　　王少军　　王　中　　王华祥　　王晓琳　　王　敏　　王璜生　　尹吉男

吕品昌　　吕品晶　　吕胜中　　刘小东　　许　平　　余　丁　　张子康　　张路江　　陈　平

陈　琦　　宋协伟　　邱志杰　　罗世平　　胡西丹　　姜　杰　　殷双喜　　唐勇力　　唐　晖

展　望　　曹　力　　隋建国　　董长侠　　朝　戈　　喻　红　　谢东明

**分卷主编**

《中国古代书画卷》主编　尹吉男　　黄小峰　　刘希言

《中国现当代水墨卷》主编　王春辰　　于　洋

《中国现当代油画卷》主编　郭红梅

《中国现当代版画卷》主编　李垚辰

《中国现当代雕塑卷》主编　刘礼宾　　易　玥

《中国当代艺术卷》主编　王璜生　　邱志杰

《中国现当代素描卷》主编　高　高　　李　伟　　李　莎

《中国新年画、漫画、插图、连环画、绘本卷》主编　李　莎　　李　伟　　高　高

《现当代摄影卷》主编　蔡　萌

《外国艺术卷》主编　唐　斌　　华田子　　胡晓岚

004    I     总序

006    II    分卷前言

009    III   藏品图版

267    IV    相关研究

313    V     作者简介

323    VI    藏品著录

351    VII   藏品索引

目
录

# I 总序

范迪安　中央美术学院院长

中央美术学院乃中国现代历史之第一所国立美术学府。自 1918 年中央美术学院前身—北京美术学校初创之始，学校即有意识地收藏艺术作品，作为教学的辅助。早期所藏品皆由图书馆保管，其中有首任中国画系主任萧俊贤的多幅课徒稿、早期教授西画的吴法鼎和李毅士的作品，见证了当时的教学情况与收藏历史。1946 年，徐悲鸿先生执掌国立北平艺术专科学校后，尤其重视收藏工作，曾多次鼓励教师捐赠优秀作品，以充实藏品。馆藏李可染、李苦禅、孙宗慰、宗其香等艺术家的多幅佳作即来自这一时期。

1949 年 3 月，徐悲鸿先生在主持国立北平艺专校务会时提出了建立学院陈列馆的设想。1950 年，中央美术学院成立，陈列馆建设提上日程。1953 年，由著名建筑师张开济先生设计、坐落于北京王府井帅府园的中华人民共和国第一个专业美术馆得以落成，建筑立面上方镶嵌有中央美术学院教师集体创作的、反映美术专业特征的浮雕壁画，这座美术馆后来成为中央美术学院陈列馆。此后，学院开始系统地以购藏方式丰富艺术收藏，通过各种渠道购置了大批中国古代书画、雕塑及欧洲和苏联的艺术作品等。徐悲鸿、吴作人、常任侠、董希文、丁井文等先生为相关工作付出了诸多心血。如常任侠先生主持了一批 19 世纪欧洲油画的收藏，董希文先生主持了诸多中国古代和近代艺术珍品的购置。值得一提的是，中央美术学院引以为傲的优秀毕业作品收藏也肇始于这一时期。

改革开放以后，中央美术学院的教学交流活动和国际学术交流日益蓬勃，承担收藏、展示的陈列馆在这一时期继续扩大各类收藏，并在某些收藏类型上逐渐形成有序的脉络，例如中央美术学院的优秀学生作品收藏体系。为了增加馆藏，学院还曾专门组织教师在国际著名博物馆临摹经典油画。而新时期中央美术学院的收藏中最有分量的是许多教师名家的捐赠，当时担任院长的靳尚谊先生就以身作则，带头捐赠他的代表作品并发起教师捐赠活动，使美术馆藏品序列向当代延展。

2001 年，中央美术学院迁至花家地校园后，即筹划建设新的学院美术馆。由日本著名建筑师矶崎新设计的学院美术馆于 2008 年落成，美术馆收藏也迈入新的发展阶段。一是藏品保存的硬件条件大幅提高，为扩藏、普查、研究夯实了基础；二是在国家相关文化政策扶持和美院自身发展规划下，美术馆加强了藏品的研究与展示，逐步扩大收藏。通过接收捐赠，新增了滑田友、司徒乔、秦宣夫、王式廓、罗工柳、冯法祀、文金扬、田世光、宗其香、司徒杰、伍必端、孙滋溪、苏高礼、翁乃强、张凭、赵瑞椿、谭权书等一大批名家名师和中青年骨干的作品收藏，并对李桦、叶浅予、王临乙、王合内、彦涵、王琦等先生的捐赠进行了相关研究项目，还特别新增了国际知名艺术家的收藏，如约瑟夫·博伊斯、A·R·彭克、马库斯·吕佩尔茨、肖恩·斯库利、马克·吕布、阿涅斯·瓦尔达、罗杰·拜伦等。

文化传承是大学的重要使命，艺术学府尤当重视可视文化的保护、传承与弘扬。中央美术学院美术馆在全国美术馆系里不仅是建馆历史最早行列中的代表，也在学术建设和管理运营上以国际一流博物馆专业标准为准则，将艺术收藏、研究、保护和展示、教育、传播并举，赢得了首批"国家重点美术馆"的桂冠。而今，美术馆一方面放眼国际艺术格局，观照当代中外艺术，倚借学院创造资源，营构知识生产空间，举办了大量富有学术新见的展览，形成数个展览品牌，与国际艺术博物馆建立合作交流，开展丰富的公共教育和传播活动；另一方面，积极开展艺术收藏和藏品的修复保护，以藏品研究为前提，打造具有鲜明艺术主题的展览，让藏品"活"起来，提高美术文化服务社会公众的水平。例如，在国家艺术基金的支持下，以馆藏油画作品为主组成的"历史的温度：中央美术学院与中国

具象油画"大型展览于 2015 年开始先后巡展全国十个城市，吸引了两百一十多万名观众；以馆藏、院藏素描作品为主体的"精神与历程：中央美术学院素描 60 年巡回展"不仅独具特色，而且走向海外进行交流，如此等等，都让我们愈发意识到美术馆以藏品为基、以学术立馆的重要性，也以多种形式发挥藏品的作用。

集腋成裘，历百年迄今，中央美术学院的全院收藏已蔚为大观，逾六万件套，大多分藏于各专业院系，在教学研究和学术交流中发挥作用，其中美术馆收藏的艺术精品达一万八千余件。值此中央美术学院百年校庆之际，在多年藏品整理与研究的基础上，在许多教师和校友的无私奉献与支持下，中央美术学院美术馆遴选藏品精华，按类别分十卷出版这套《中央美术学院美术馆藏精品大系》，共计收录一千三百余位艺术家的两千余件作品，这是中央美术学院首次全面性地针对藏品进行出版。在精品大系中，除作品图版外，还收录有作品著录、研究文献及艺术家简介等资料，以供社会各界查阅、研究之用。

这些藏品上至宋元，下迄当代，尤以明清绘画、20 世纪前半叶中国油画、1949 年以来的现实主义风格绘画为精。中央美术学院的历史既是一部中国现代美术教育的历史，也是一部怀抱使命、群策群力、积极收藏中国古代书画、现当代艺术和外国艺术的历史，它建校以来的教育理念及师生的创作成为百年来中国美术历史的重要缩影，这样的藏品也构成了中央美术学院美术馆的收藏特点，成为研究中国百年美术和美术教育历程不可或缺的样本。

发展艺术教育而不重视艺术收藏，则不能留存艺术的路径和时代变化。艺术有历史，美术教育也有历史，故此收藏教学成果也构成了历史的一部分，它让后人看到艺术观念与时代的关系。如果没有这些物证，后人无法想象历史之变，也无法清晰地体会、思考艺术背后的力量和能量。我们研究现代以来中国美术教育的历史，不仅要研究艺术创作史、教育理念史，也要研究其收藏艺术品的历史。中国美术教育的一个重要特色，即在艺术学府里承担教学的教师都是在艺术创作上富有造诣的艺术家，艺术名校的声望与名家名师的涌现休戚相关。百年来中央美术学院名师辈出、名家云集，创作了大量中国美术经典和优秀作品，描绘和记录了中国社会的沧桑巨变，塑造和刻画了中华民族的精神气象，表现和彰显了中国艺术的探索发展，许多作品由中国国家博物馆、中国美术馆等重要机构收藏，产生了极为广泛和深远的社会影响。把收藏在学院美术馆的作品和其他博物馆、美术馆的藏品相印证，可以进一步认识中央美术学院在中国美术时代发展中的重要地位；对馆藏作品的不断研究和读解，有助于深化对美术历史的认知和对中国美术未来之路的思考。

优秀艺术作品的生命是永恒的，执藏于斯，传布于世，善莫大焉。这套精品大系的出版，是献给中央美术学院建校 100 周年的学术厚礼，也是中央美术学院在新时代进一步建设好美术馆的学术基础。所有的藏品不仅讲述着过往的历史，还会是新一代央美人的精神路标，激励着他们不断创新艺术，创造出无愧于时代和人民，也无愧于可被收藏的艺术。

# 分卷前言

　　在中央美术学院的百年发展历程中，中国书画作品的收藏占据着重要的位置，尤其是伴随着这所百年美术学府筚路蓝缕的变迁之路，对于各个时期近现代书画佳作的收集与鉴藏，成为央美之学院精神与学术传统的有机构成部分，并形成了一条不断汇聚、延展的长河。

　　在这些近现代书画藏品的积淀历程中，蕴含着 20 世纪中国书画鉴藏的时代背景与文化语境之间的关系，即 20 世纪中国画鉴藏的时代背景及其古今之变，更潜藏着现代形态的美术学院与美术馆机制与近现代中国画创作的关系。因此，对这些百年以来书画藏品的整理与研究，便是一个对于近现代中国水墨文脉的梳理过程。

　　在中国画史的发展逻辑中，自古及近素有自身的鉴藏传统。无论是如安岐、吴湖帆、张伯驹、王季迁等具高超鉴赏力和个人学养的鉴藏家，还是如《宣和画谱》《佩文斋书画谱》等官方修撰的画谱画录中所揭示的历代宫廷旧藏，都展现了书画鉴藏对于画史发展的价值与意义。这一鉴藏的过程包含对于作品题材内容雅俗的鉴别，对于作品风格及其透射出的创作者格调趣味乃至道德品格的判断，对于中国画、书法作品的独特语言形式、笔墨问题的鉴赏等。也正因如此，在中国画学思想体系中形成了诸如以"气韵生动"为核心的"六法"论，以"自然、神、妙、精、谨细"为内容的"五等"说，以"神、妙、能、逸"为内容的"四格"说等，评判标准的建立恰恰意味着画史对于作品鉴别的趣味日渐形成，也意味着鉴藏体系的逐渐成熟。

　　20 世纪是中西文化激烈碰撞、交汇的时期，中国画与书法艺术在继承传统的同时，也反思和发展了传统，创造了新传统和新语言。20 世纪中国书画的丰富性与创造性，及其面对西方艺术影响的融受性，恰恰是百年中国美术发展的一个缩影。中央美术学院对于近现代书画作品的收藏历程，正体现出在中西融合的历史背景下，中国画、书法创作在 20 世纪不同时代背景中显现出的策略意识和文化特点，其时代特色和学术价值主要体现在三个方面：

　　其一，中央美术学院的近现代书画收藏及其作品体系，本身即是一部近代中国书画史，一部近代中国书画教育史。藏品全面地涵盖了校史早期具有代表性的名师大家的精品力作，如郑锦、陈师曾、姚茫父、萧俊贤、萧谦中、汤定之、余绍宋、胡佩衡等在 20 世纪 20 年代北京美术学校创立初期的大家名作，其中包括陈师曾作于 1917 年的山水册页、北京美术学校建校之初中国画系首任系主任萧俊贤的山水课稿、北京美术学校首任校长郑锦作于 1920 年的《玉兰孔雀》、《狐狸》等工笔设色佳作等。这些作品在展现百年之前中国画坛艺术风格的同时，更见证了央美百年历程之初，学校名师的艺术水准与严谨学风，除了其艺术价值之外，具有珍贵的文献价值。

　　其二，央美近现代书画收藏的来源广阔、标准谨严，不拘于地域画坛和某家某派的局限，广泛全面地汇聚了 20 世纪北京画坛及其他地域画派的不同风格的艺术佳构。这些藏品中既有如金城、王梦白、齐白石、于非闇、徐燕孙、秦仲文、吴镜汀、周怀民等民国京派画坛代表画家的名作，亦有吴昌硕、贺天健、黄宾虹、潘天寿、谢稚柳、汪亚尘、朱屺瞻、程十发、傅抱石、钱松嵒、亚明、宋文治等海派、浙派、金陵画派大家的作品，也涵盖了如"渡海三家"张大千、黄君璧、溥心畬等画家名作。这些源自不同地域画坛的大家名作汇聚收藏于一所美术学府，也显现了央美学脉兼容并包的艺术特色与学术主张。

　　其三，央美近现代书画收藏，从教学出发，保存了中央美院自身中国画教学体系的完整脉络。藏品中既包含徐悲鸿、蒋兆和、林风眠、吴作人等从中西融合的角度建构现代中国画体系的先驱大家作品，也涵盖了 1949 年以来中央美院

中国画教学传统中历任名师如叶浅予、李可染、李苦禅、宗其香、李斛、梁树年、郭味蕖、萧淑芳、刘凌沧、田世光、陆鸿年、卢沉、张凭等的佳作，更包括了当下央美中国画与书法专业名师大家在求学期间的留校作品与代表性创作。这些藏品显现了在一个世纪的教学、研究与创作历程中，尤其是在中华人民共和国建立以来美术教育事业的蓬勃进程中，央美在中国画与书法领域聚集和造就了一大批艺术家和美术教育家，形成了一条完整的央美中国画学脉体系。

20世纪50年代初，中华人民共和国建立后中央美院的首任校长徐悲鸿从《中庸》中"故君子尊德性而道问学，致广大而尽精微，极高明而道中庸，温故而知新，敦厚以崇礼"中选取"尽精微，致广大"，将其用于指导学院教学与绘画造型。而"尽精微，致广大"的教学理念，也连同现代中国画教育史上"徐蒋体系"的方法与践行，深刻影响了央美的中国画创作与教学发展路向。而"广大"与"精微"，也恰恰是中央美院近现代书画收藏的学术特色与价值选择。

一所百年美术学府的收藏、鉴藏历程，同时也是一个发掘、发现的过程。我们从中可以感知学院收藏对于中国画教学、创作与研究的影响，也可以从这些作品收藏中体察20世纪中国画的学院教学与创作的变迁历程。由此，我们可以在这些收藏中发现学院自身的教学渊源与学术传统，发现画史上在当时具有重要地位，而在今天没有得到相应研究与重视的画家。同时，对于这些作品的发现与研究，更需要今天的学者、师者、画人、学子们从风格、题材、笔墨形式、格调意趣和精神内涵等方面深入探究。正因如此，这些丰厚珍贵的近现代书画作品收藏，才能透过时代彰显出永恒的光芒。

<div align="right">王春辰　于洋</div>

山
水

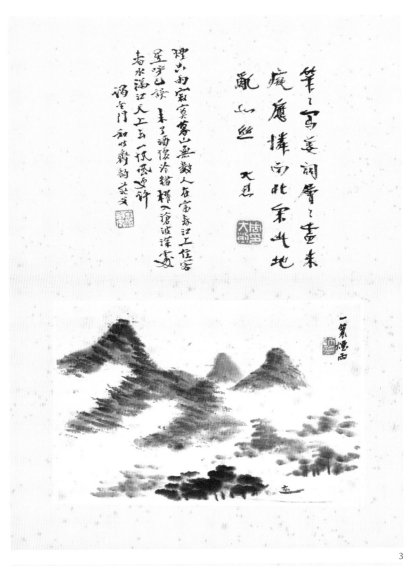

3

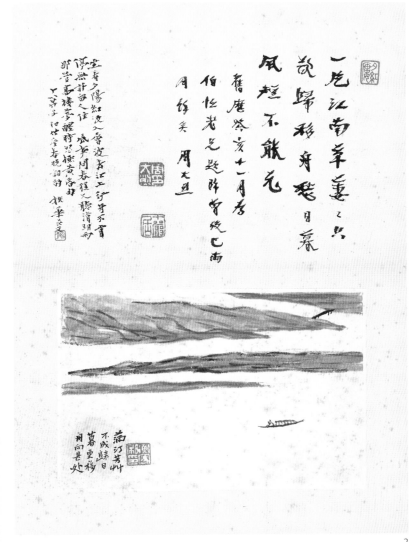

2

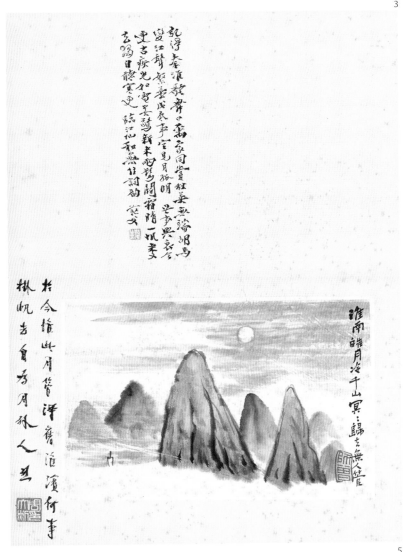

5

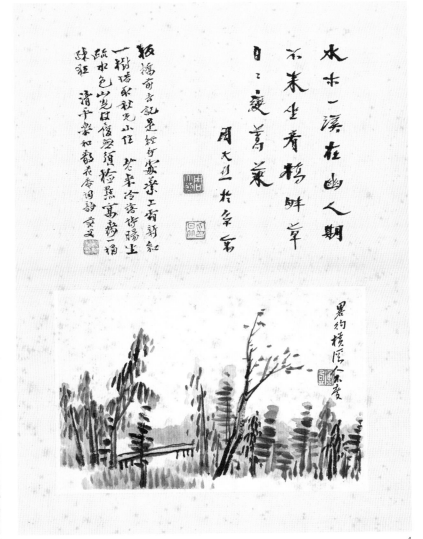

4

陈师曾

山水册

1917年

15开选12开，31.9cm×22cm（各）

纸本水墨

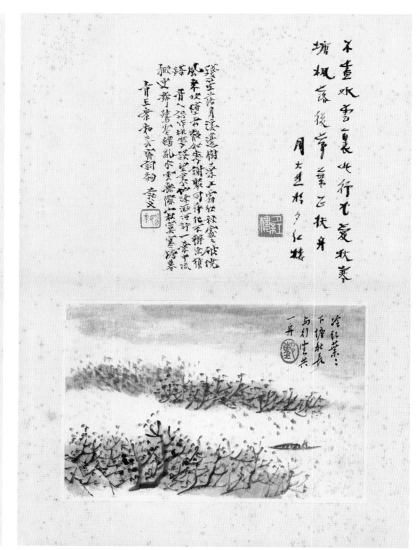

8

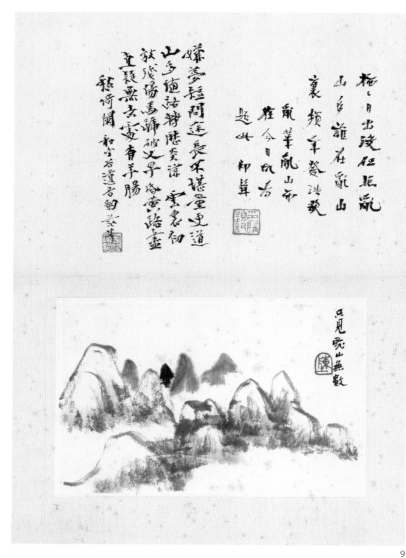

9

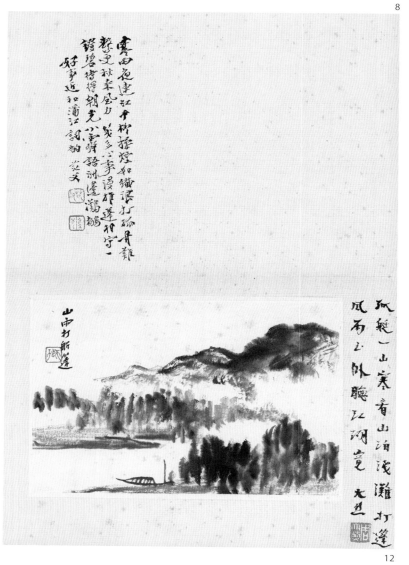

12

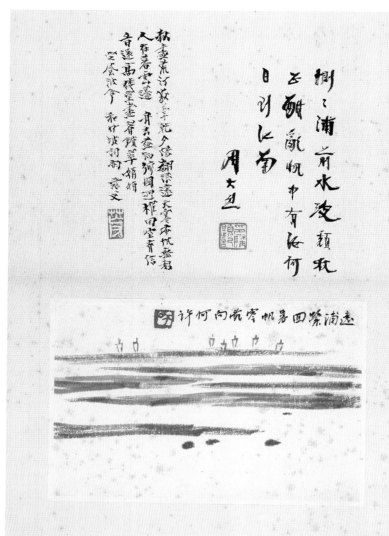

13

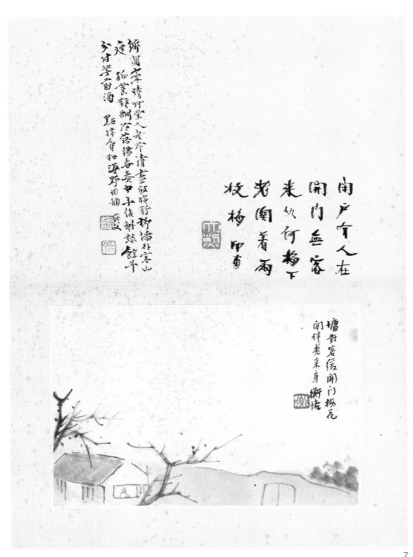

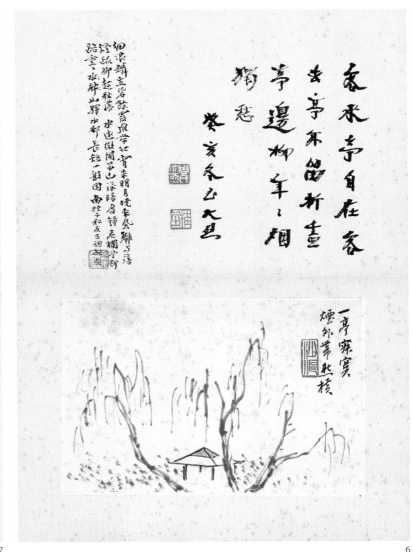

7

6

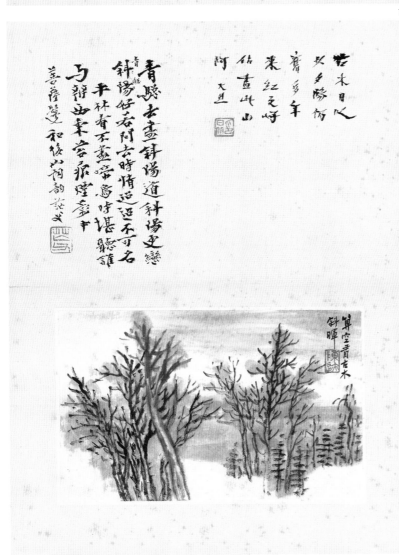

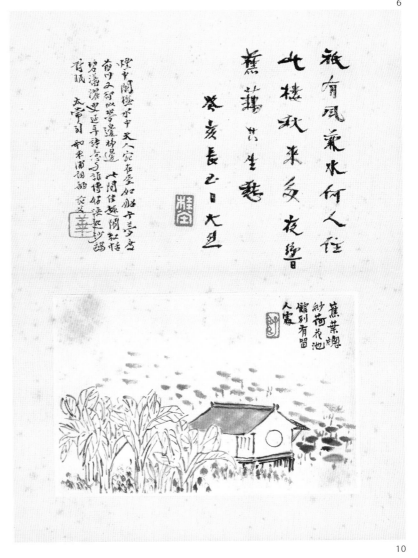

11

10

汤定之

山水

年代未署
134cm×63cm
纸本设色

姚茫父

白云红树图

1928年
136cm×69cm
纸木设色

**萧俊贤**

山水画稿片

年代未署
28cm × 33cm
纸本水墨

萧俊贤

山水画稿片

年代未署
28cm×33cm
纸本水墨

黄宾虹

宾虹墨妙

年代未署
23cm×27cm×8件
纸本设色

宮殿碟石條墻垣
竹樹疏窺戸鳥爭
柱扃門僧茉蘇

細竹入山路沿溪
寒翠蕭蕭風光佛
面來拔地青丘卷
虹叟

磨崖依棠岡
亂尖火古道雲
稠稜戰鋒隙
賓客翠禄
黄虹

箋石跳
此峯角
居虹

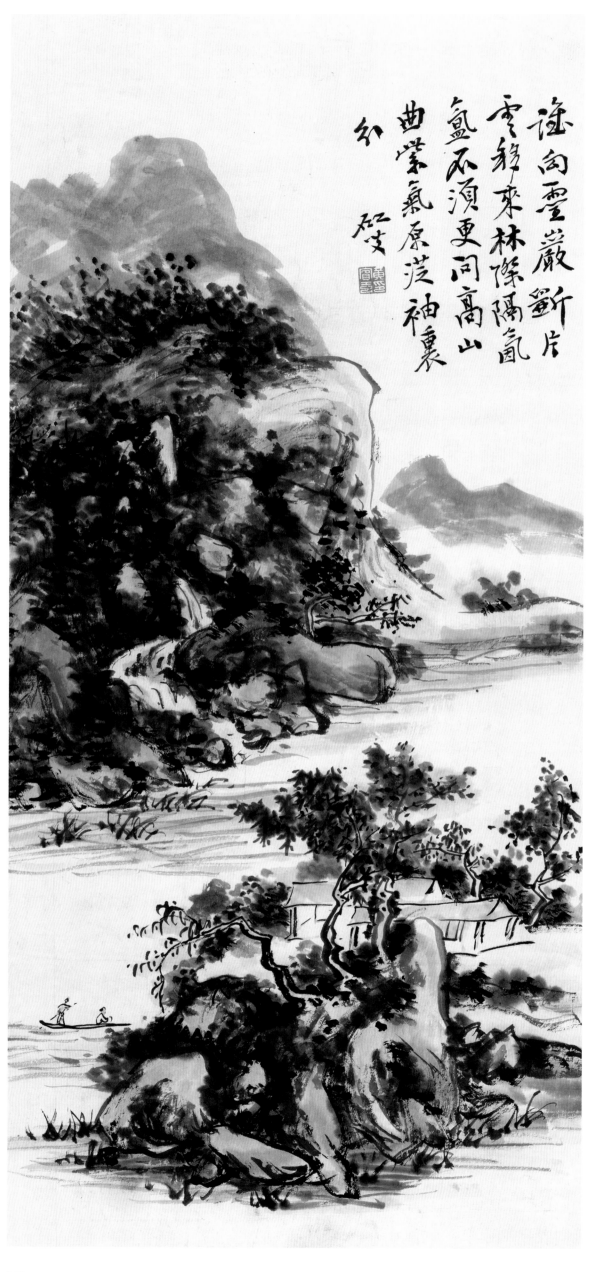

逸向靈巖斷片
雲群來林隙隔氤
氳不須更同高山
曲壑氣原茫袖裏
紅葉

黄賓虹
山水

年代未署
196cm × 47cm
紙本設色

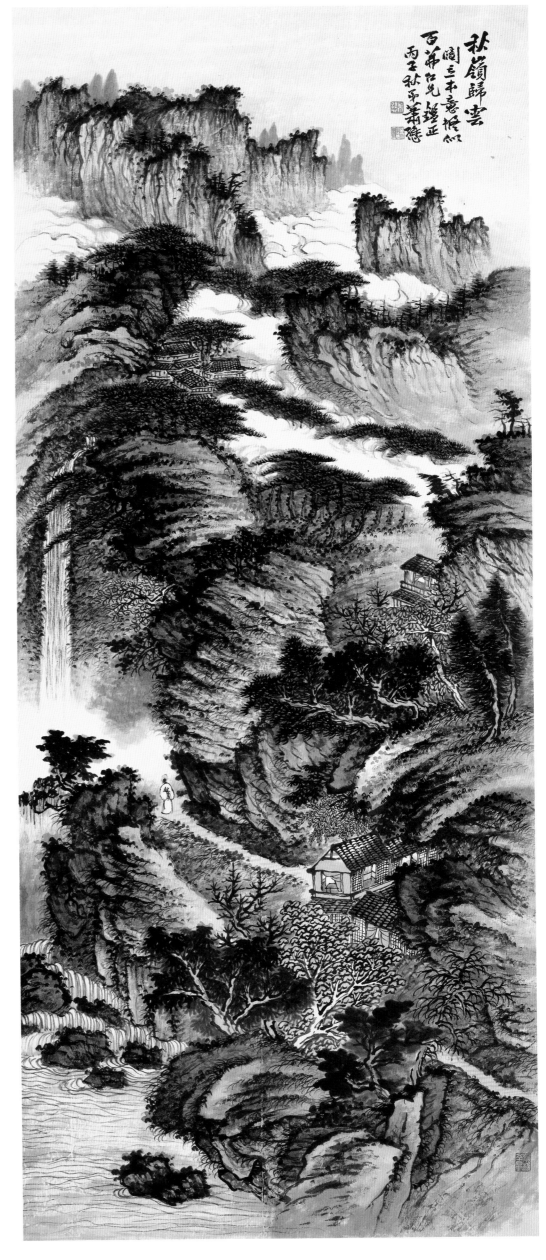

萧谦中

秋岭归云图

1936年
124cm×57cm
纸本设色

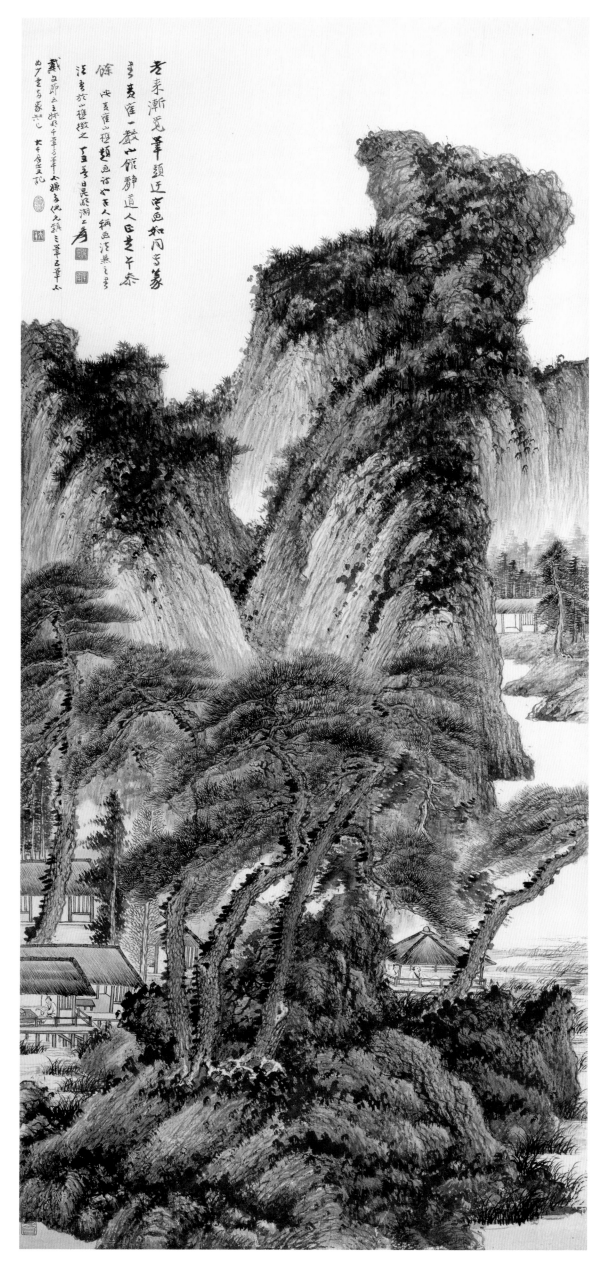

张大千

仿王蒙山水

1937年
136cm × 60cm
纸本设色

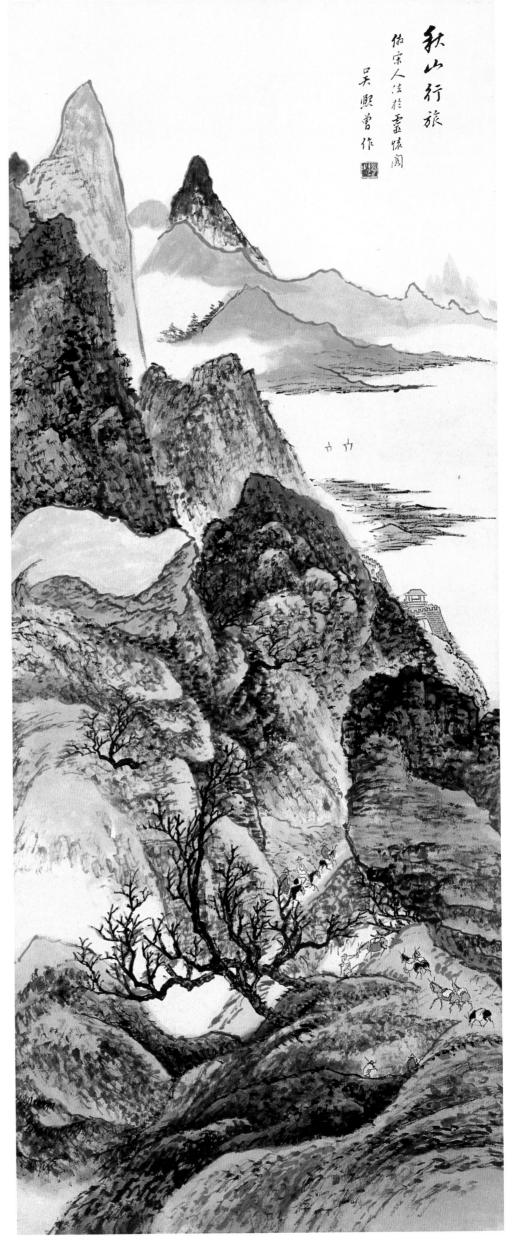

**吴镜汀**

**秋山行旅**

年代未署
95cm × 37cm
纸本设色

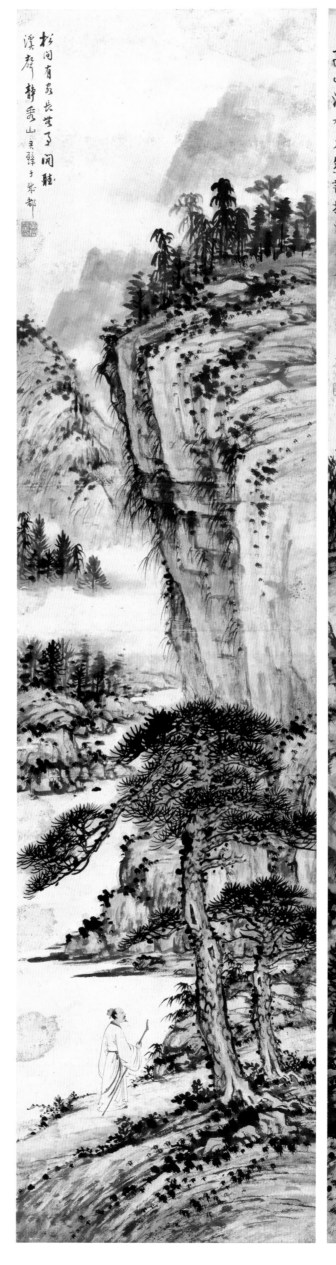
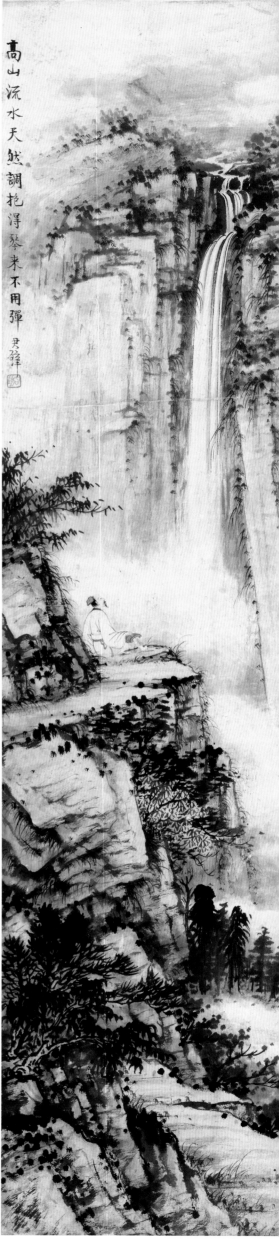

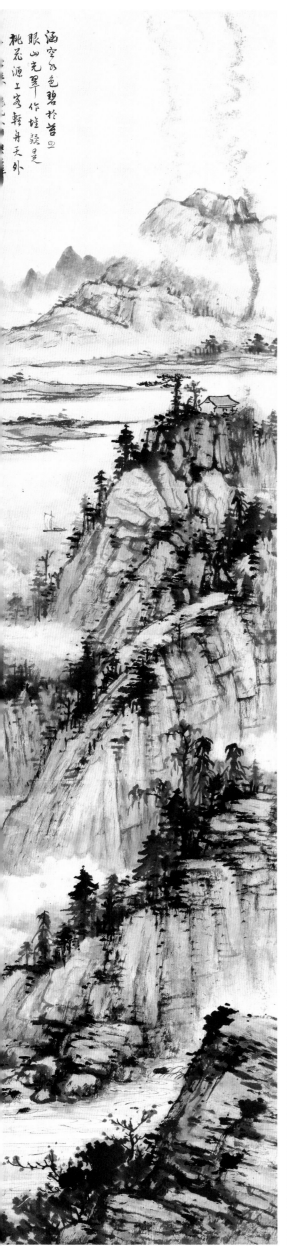
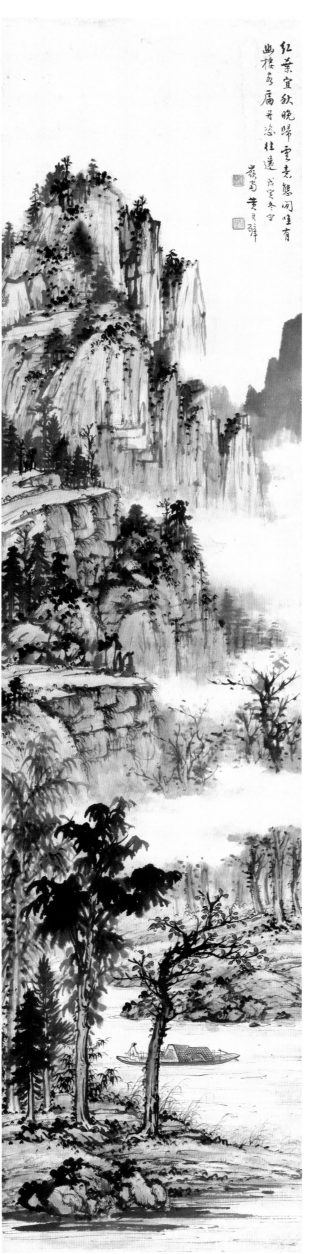

涵空水色碧於苔，眼底江山无罣碍，桃花源上客，轻舟天外来。

红叶宜秋晚归云表，态同唯有幽楼高届丹恣往还，戊寅冬日，若霜黄君璧

黄君璧

山水四条屏

1938年
160cm × 38cm × 4件
纸本设色

**林风眠**

**沿江村落**

年代未署
37cm×41cm
纸本设色

叶浅予

苗乡山水

1945年
39cm × 68cm
纸本设色

李智超

山水

1947年
97cm × 33cm
纸本设色

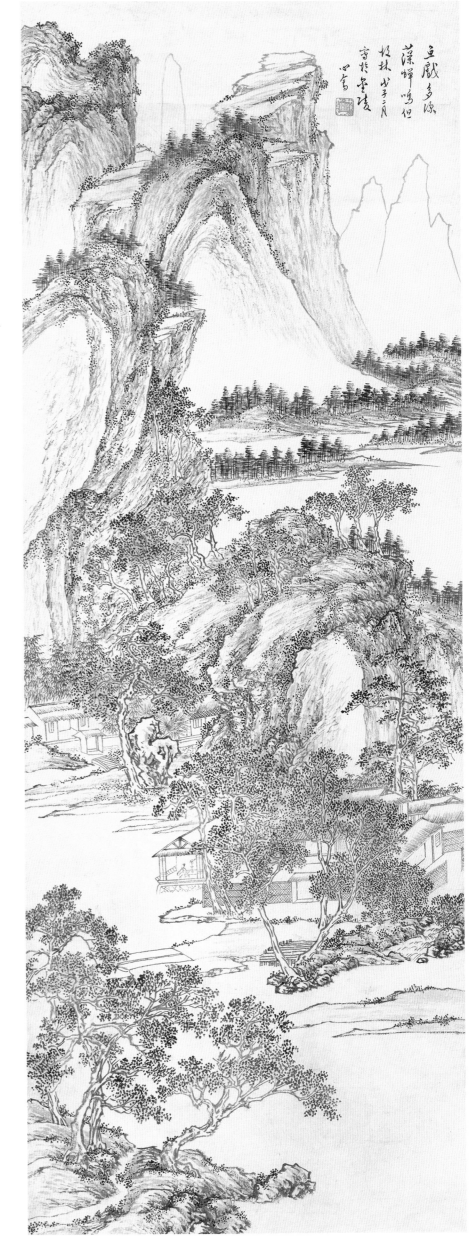

**溥心畬**

山水

1948年
128cm × 44.5cm
纸本水墨

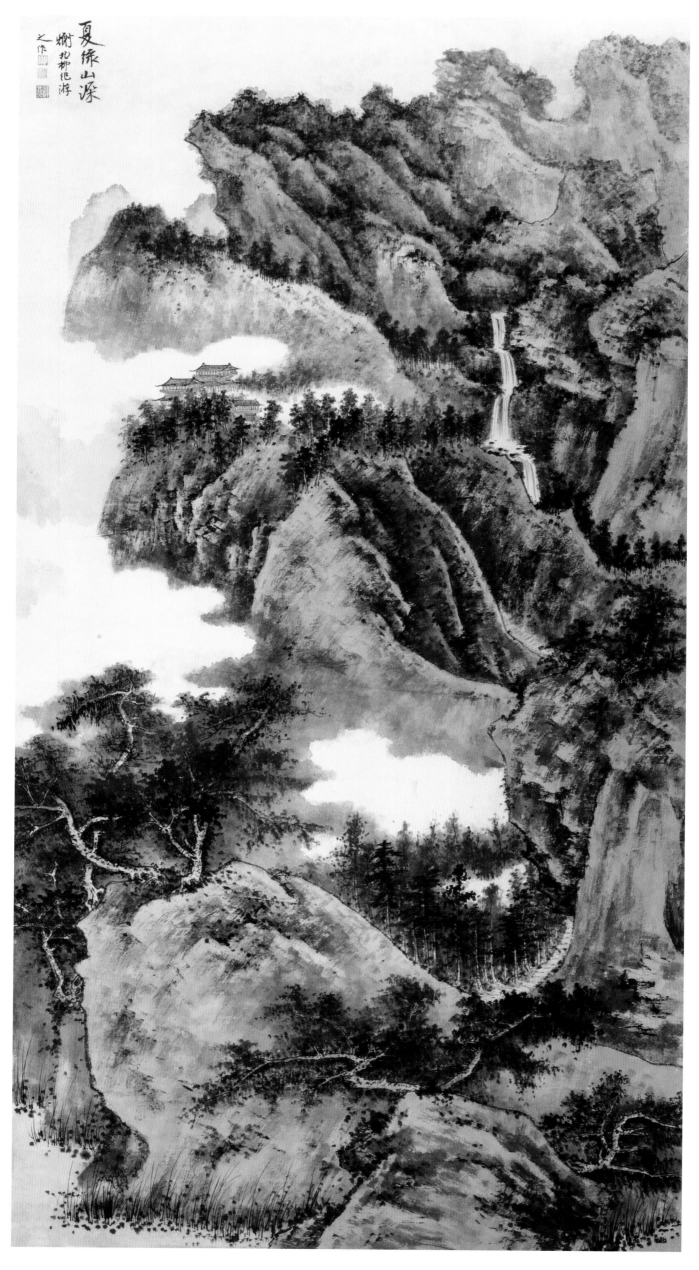

夏绿山深
之作
拟北柳抱游

谢稚柳

夏绿山深

年代未署
147cm × 78cm
纸本设色

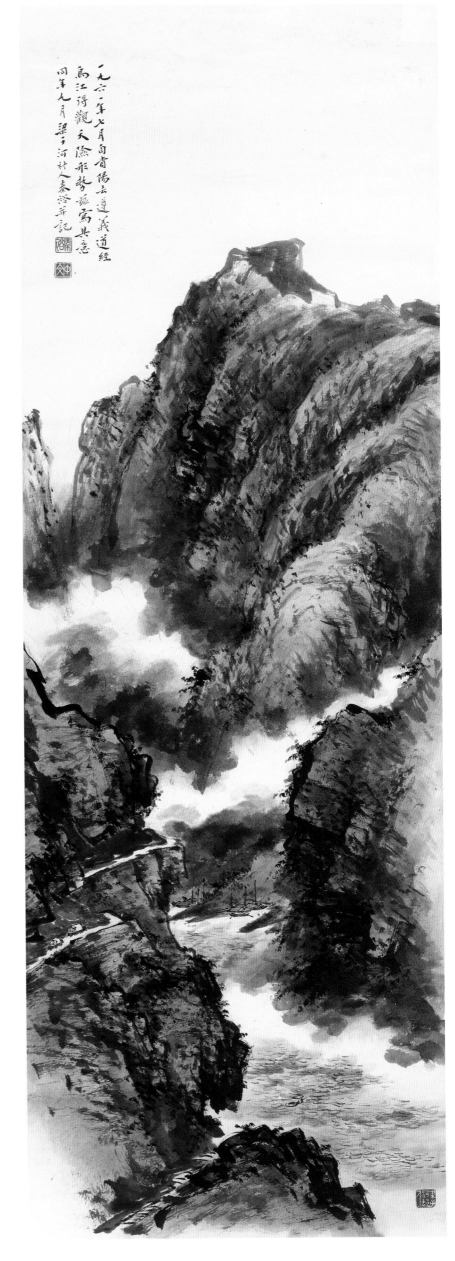

**秦仲文**

乌江天险

1961年

105cm × 34cm

纸本设色

贺天健

**朱砂峰东望**

1956年
109cm×107cm
纸本设色

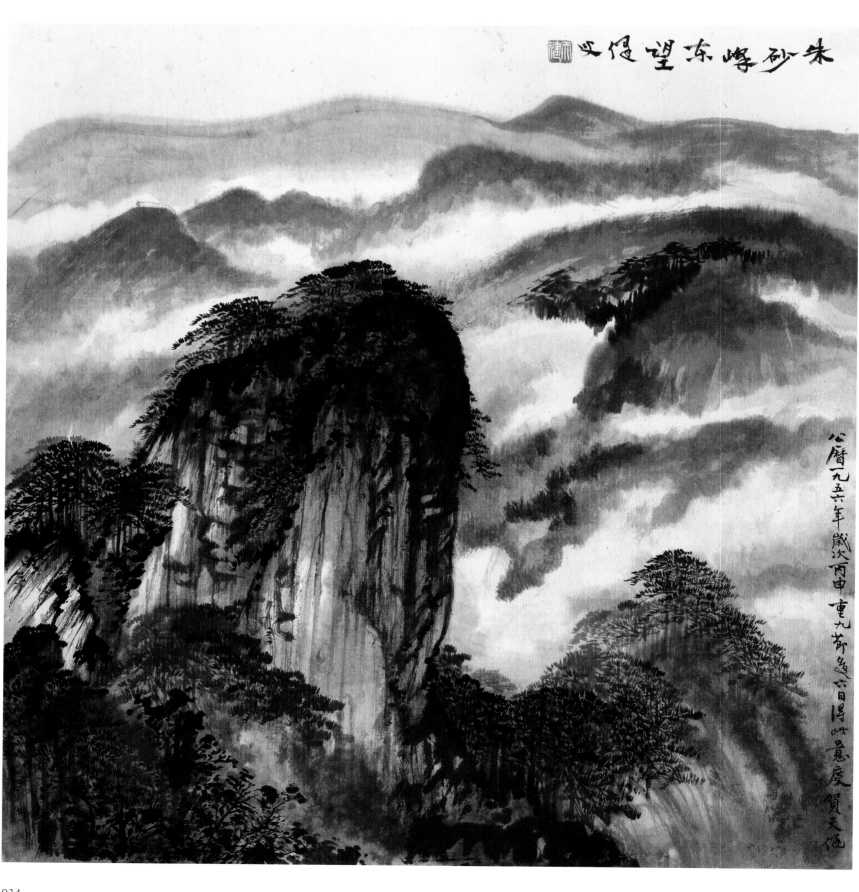

余彤甫

延安塔

年代未署
28cm×37cm
纸本设色

亚明

喜雨兆丰年

1961年
28cm×80cm
纸本设色

**李可染**

**满目青山夕照明**

年代未署
70cm×46.5cm
纸本设色

満目青山不惟明怪寫葉帥詩意可染生

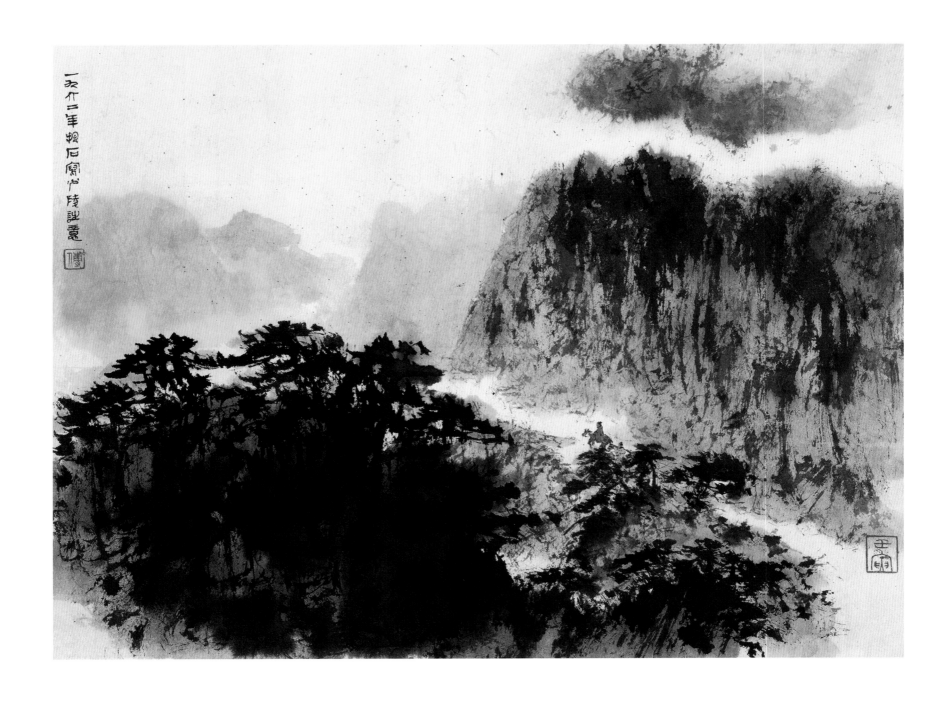

傅抱石
风景

1962年
34.5cm × 46cm
纸本设色

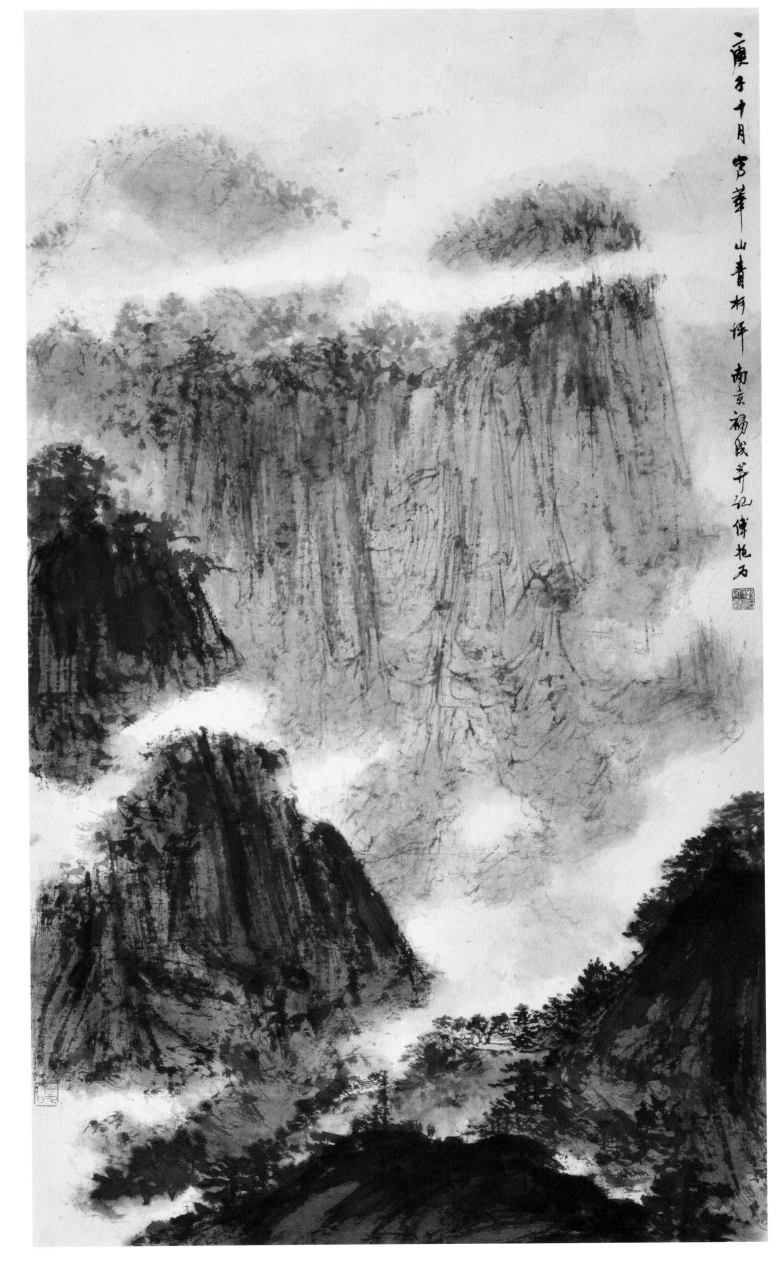

傅抱石

山水

1960年
105cm×61cm
纸本设色

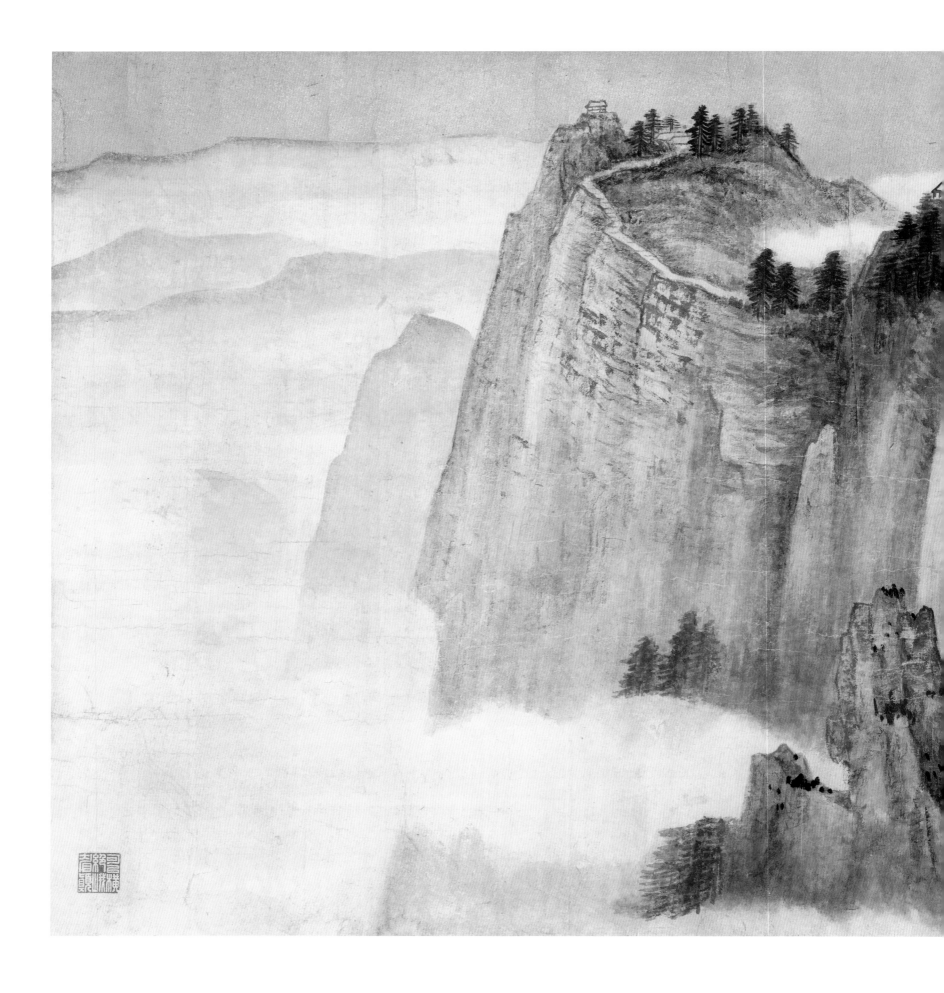

张大千

**峨嵋金顶**

1945年
81cm×161cm
纸本设色

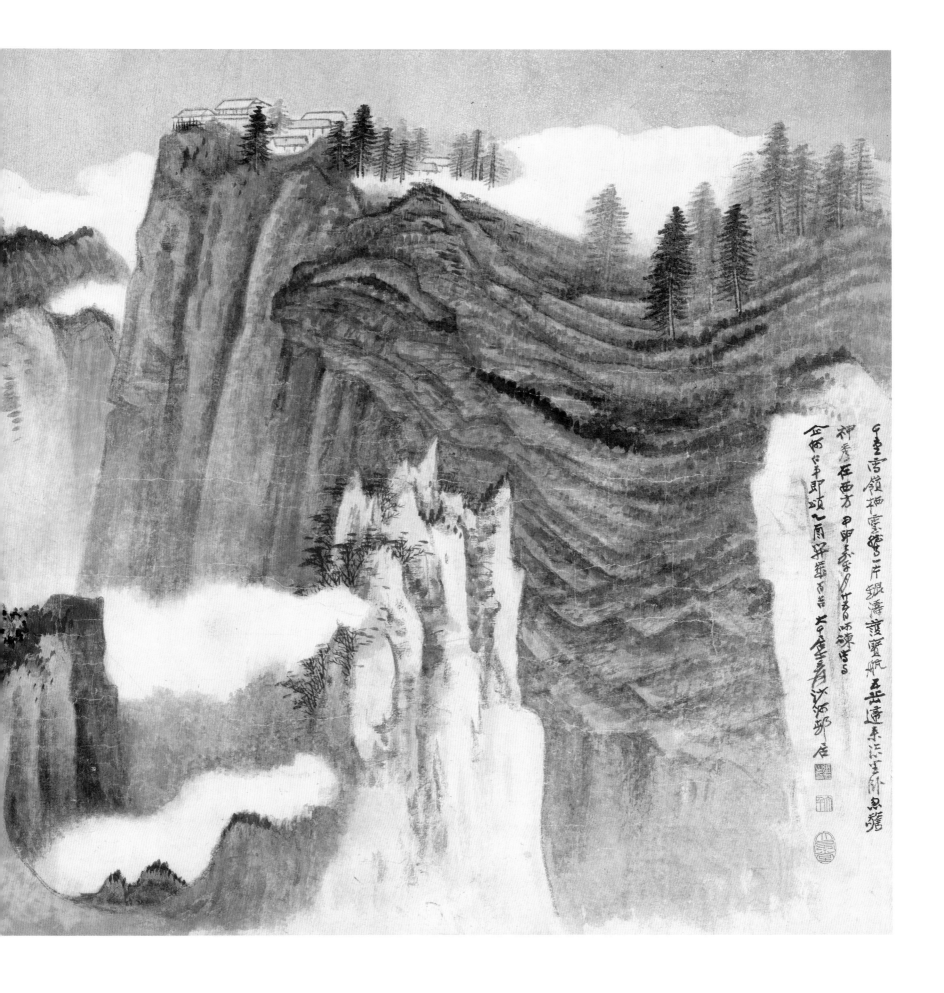

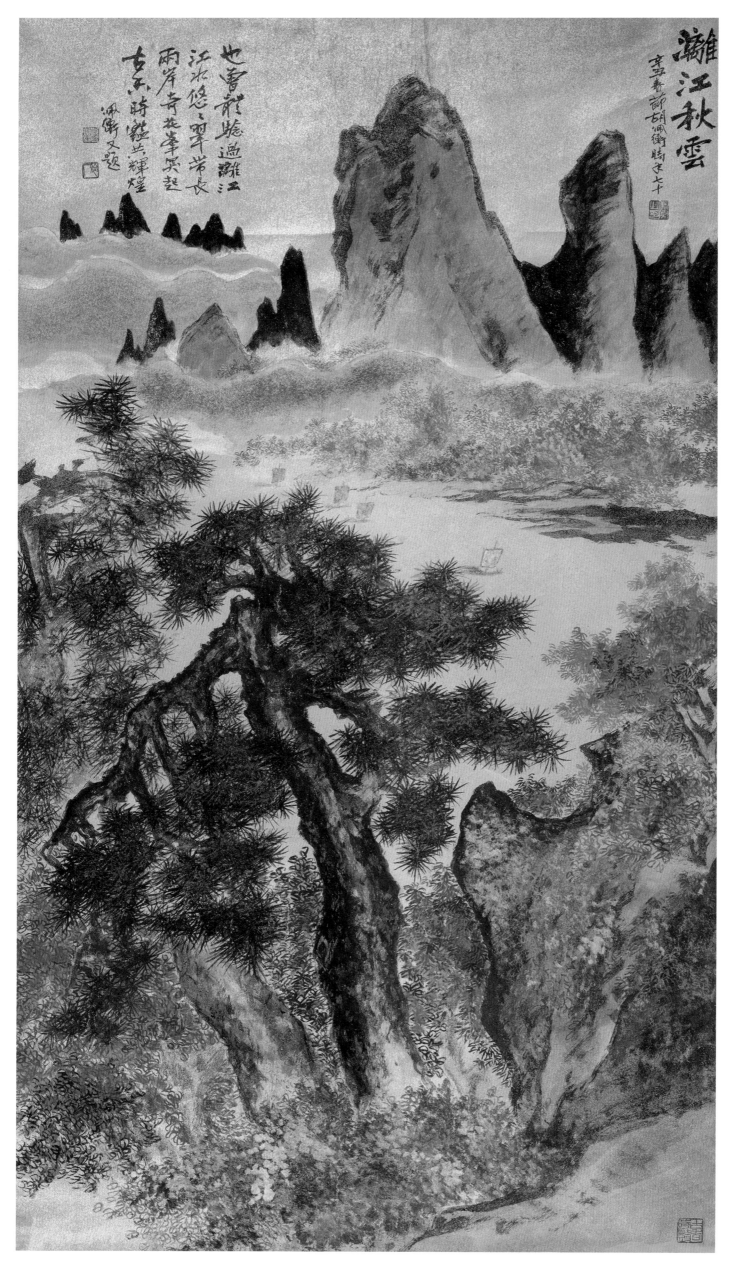

瀰江秋雲

辛丑春師胡佩衡時年七十

也曾躡蹮過瀰江
江水悠悠翠帯長
兩岸奇花峰笑起
古來時躍共輝煌
佩衡又題

胡佩衡
漓江秋云
1961年
179cm×97cm
纸本设色

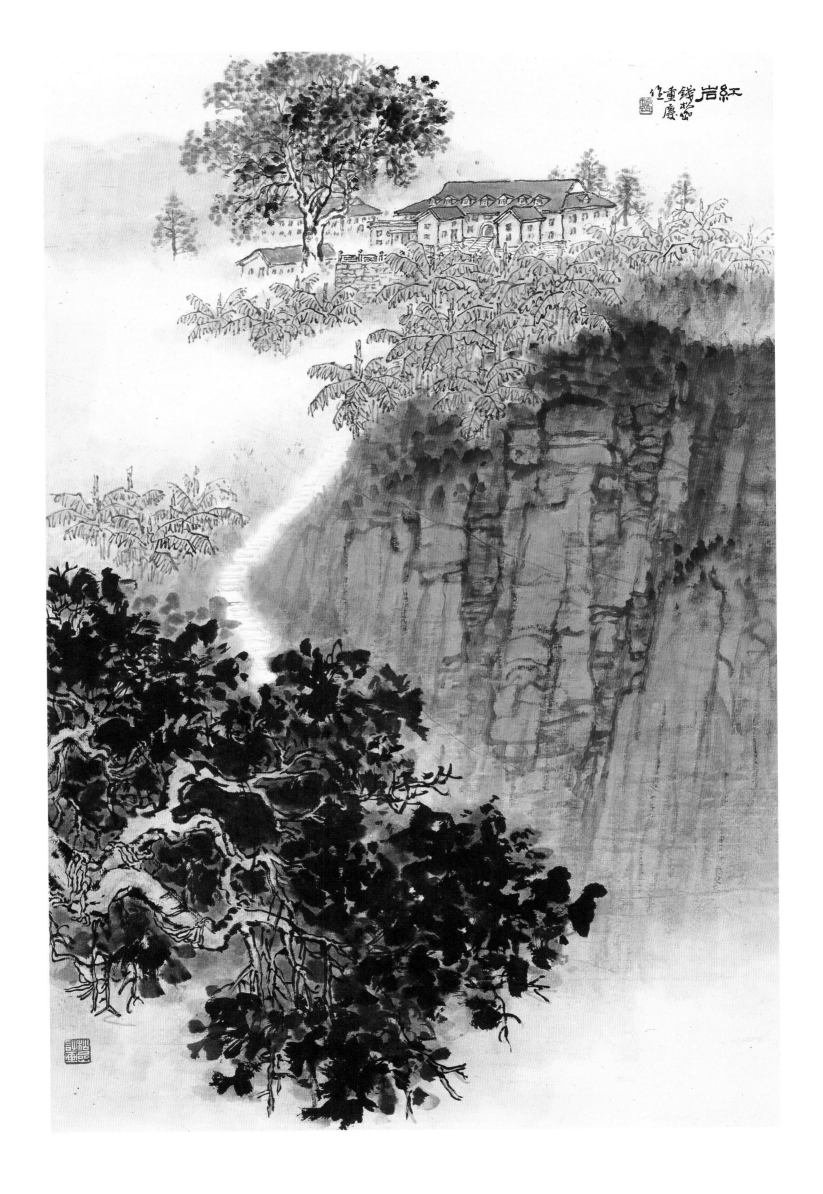

钱松嵒

红岩

1960年
74cm×48.5cm
纸本设色

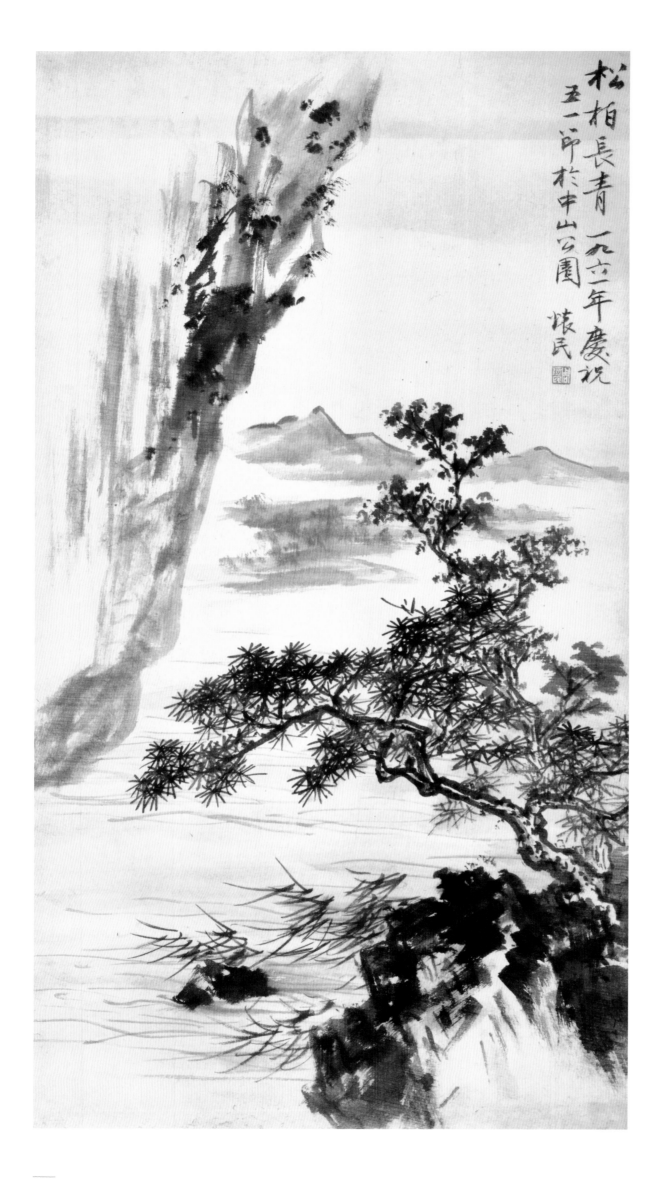

松柏長青 一九六二年慶祝五一節於中山公園 懷民

**周怀民**

松柏长青

1961年
86cm×46cm
纸本水墨

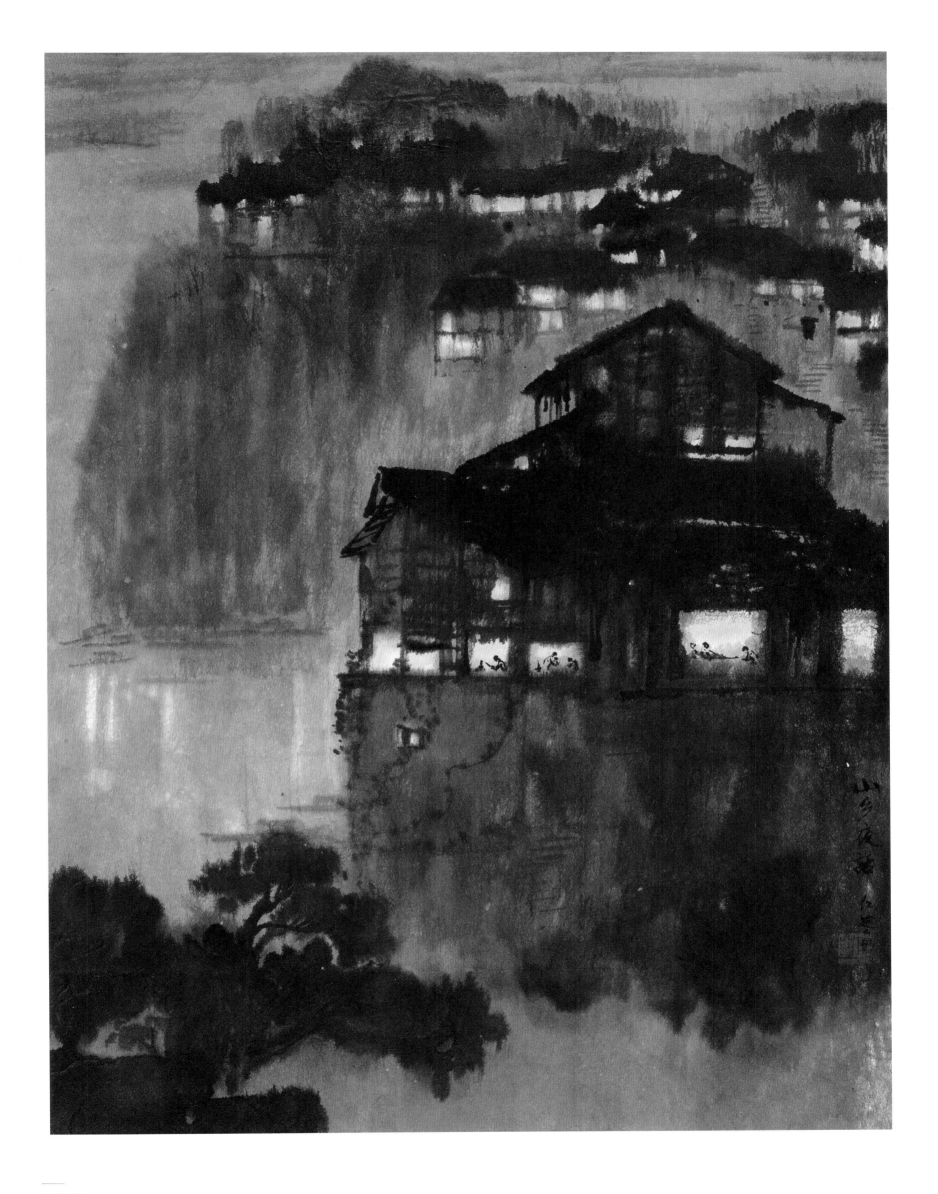

张仁芝

忆江南：山乡夜话

1962年
47cm × 35.5cm
纸本设色

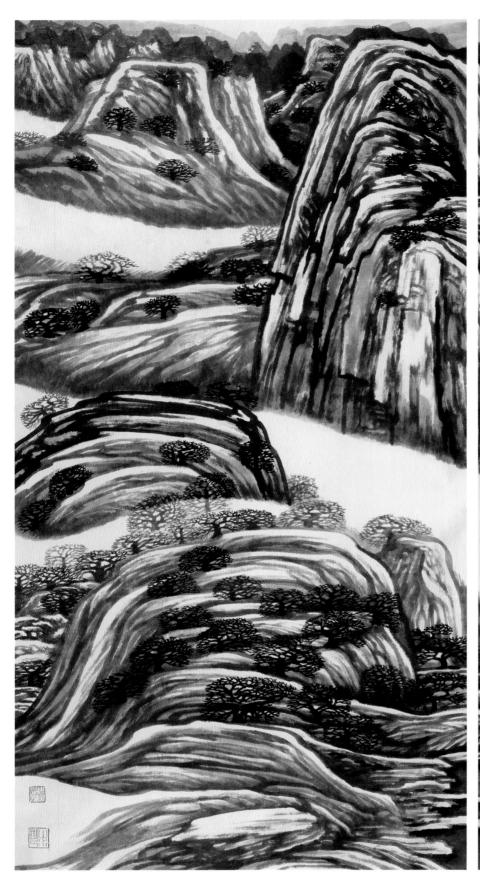
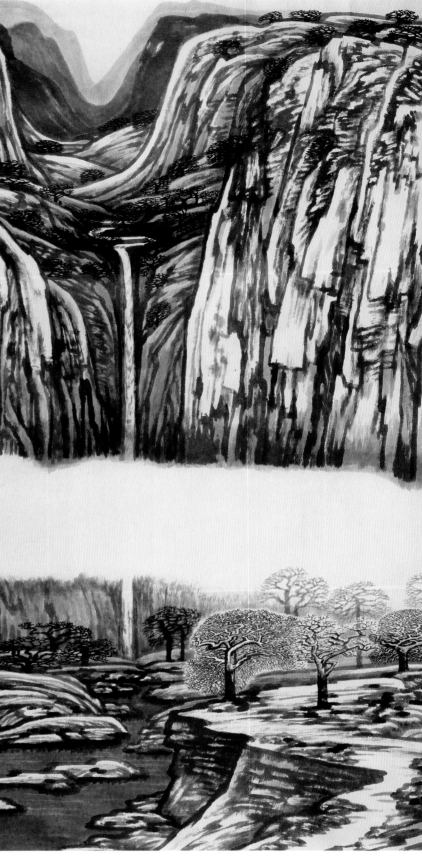

万青力

早春图

1963年
188cm×96cm×4件
纸本设色

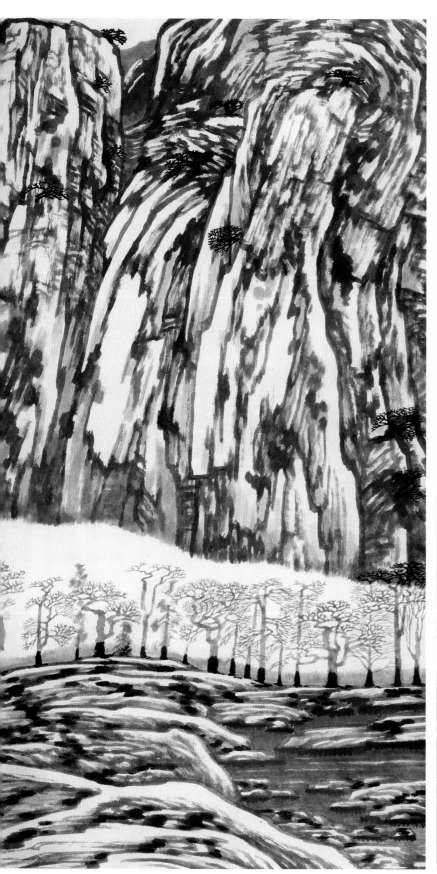
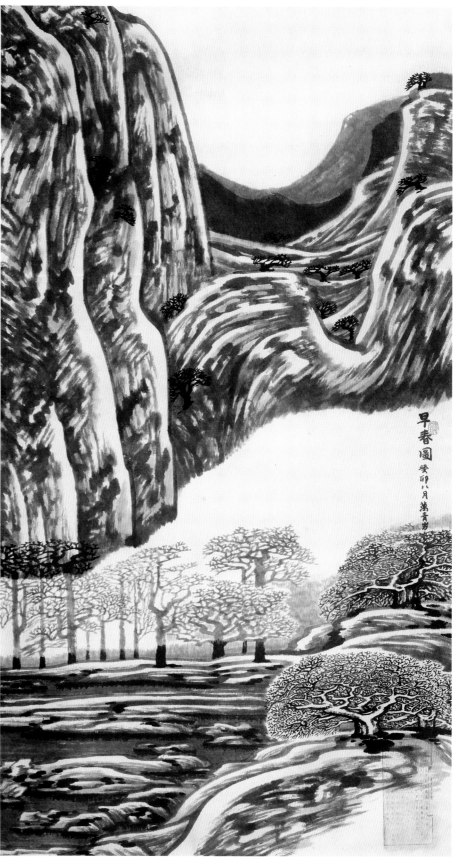

早春圖
癸卯八月萬青力

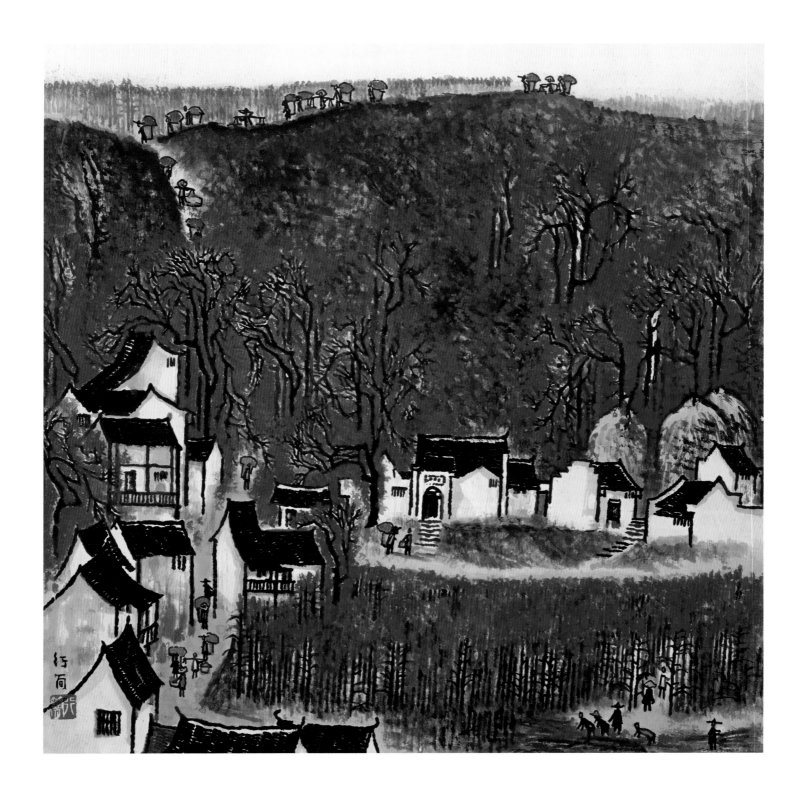

李行简

高粱红了

1963年
48cm×47.5cm
纸本设色

太行新松 叙绘连汉路山运动车电图之间 一九六四年夏作者家莫幸电锦先生 之权转 🔲

周志龙

太行新松

1964年
164cm×188cm
纸本设色

黄秋园

朱砂冲

1963年

134.5cm×66.6cm

纸本设色

黄秋园

白云相共图

1978年
145cm×78cm
纸本设色

宋文治

楼阁

年代未署
35cm×28cm
纸本设色

镇住黄龙 六0年降夕其香画 三门峡大坝一角

**宗其香**

**锁住黄龙**

1960年
137cm×70cm
纸本设色

张凭

**响雪**

1978年
49cm×60cm
纸本设色

056

王振中

**榕荫古渡**

1963年
55cm×72cm
纸本设色

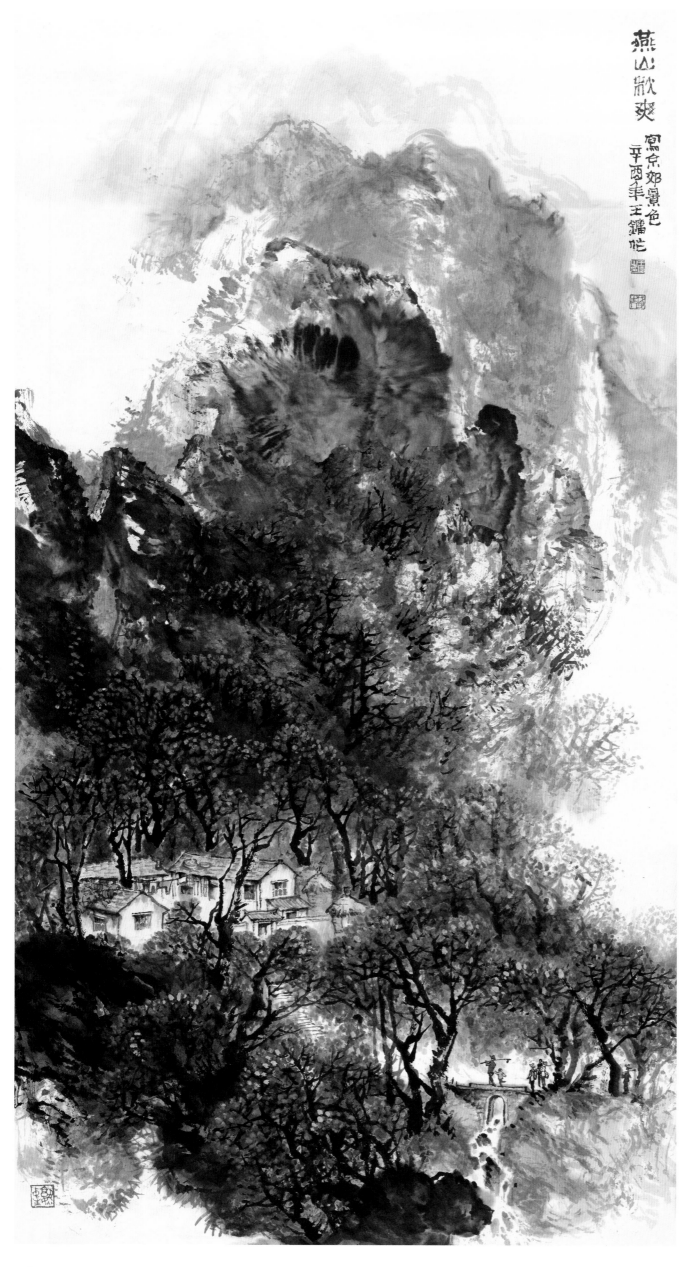

王铺

燕山秋爽

1981年
133cm×68cm
纸本设色

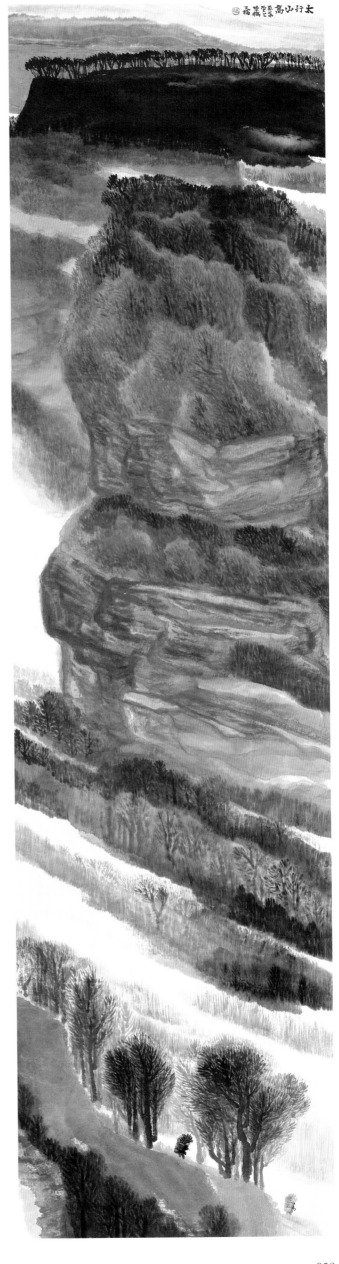

**贾又福**

**太行山高**

年代未署
245cm×61cm
纸本设色

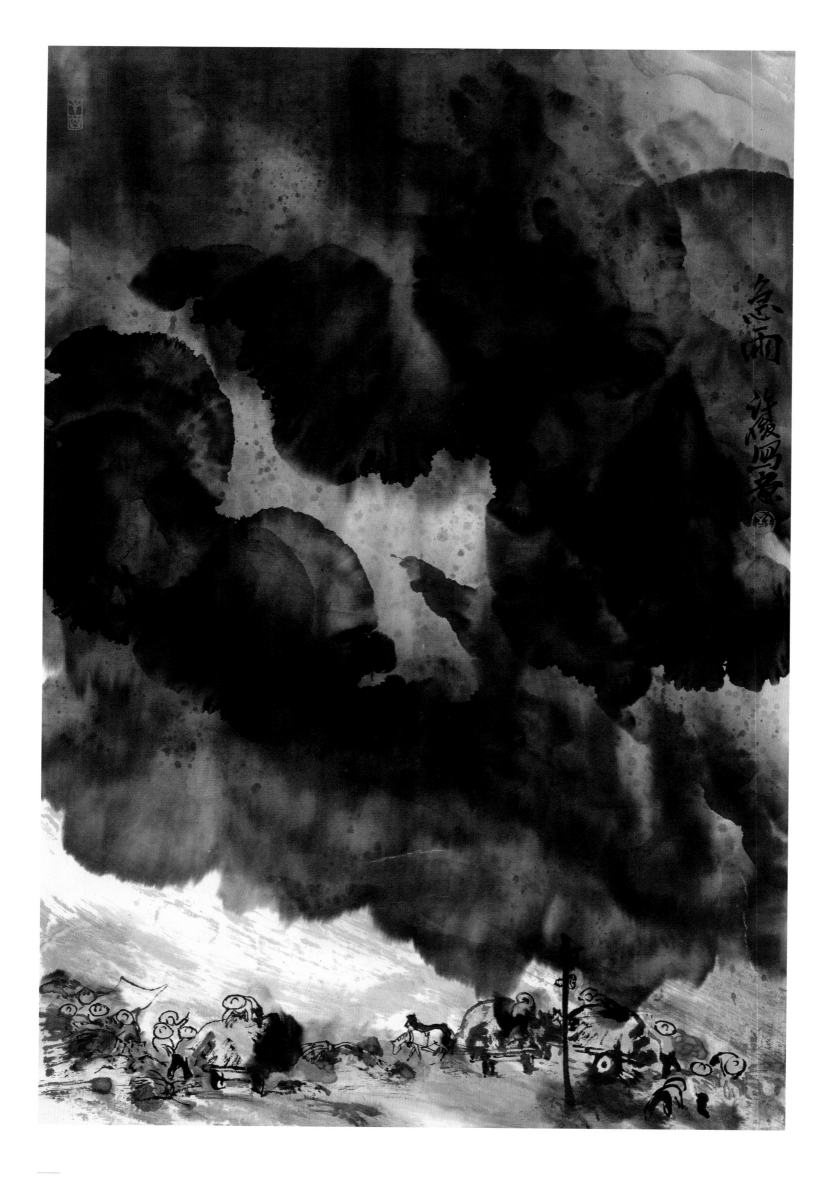

**许俊**

**急雨**

1981年
69cm × 46cm
纸本水墨

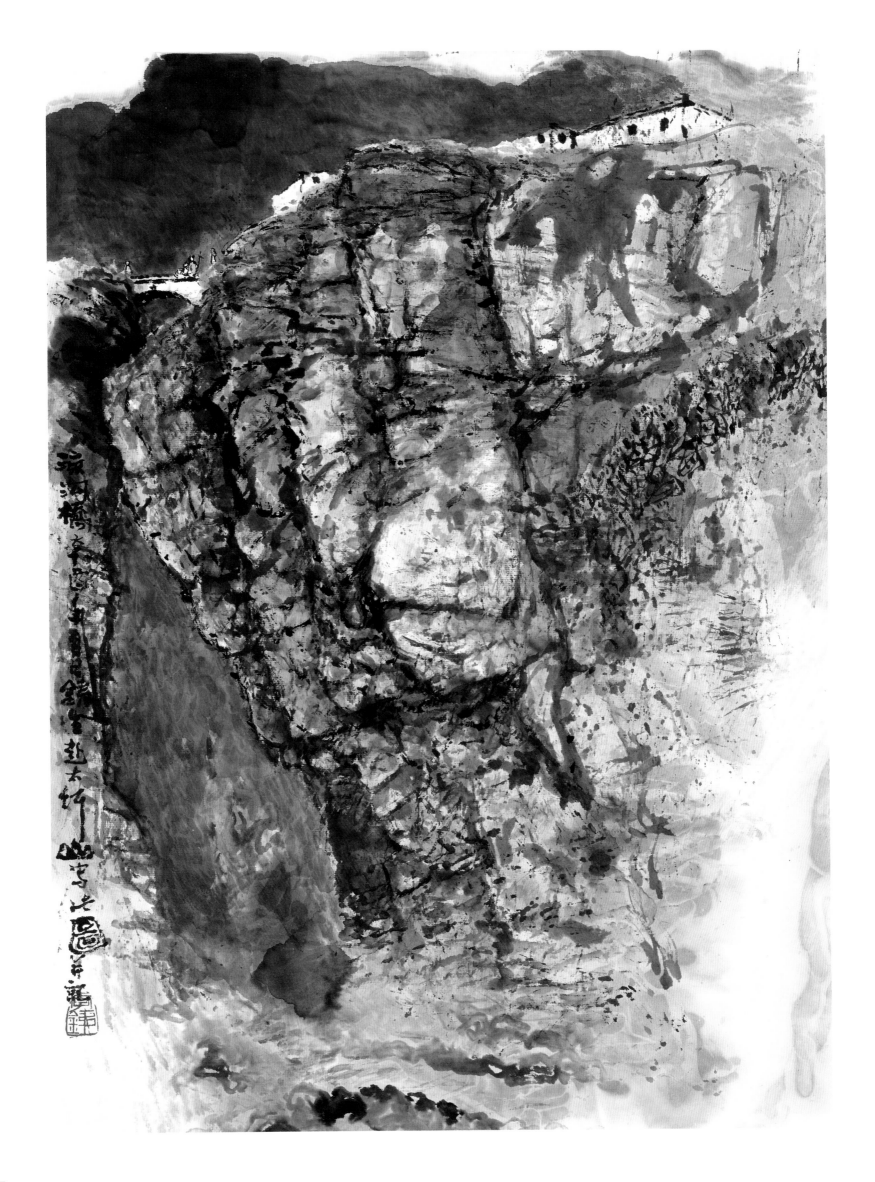

李铁生

凉构桥

1981年
63cm×44cm
纸本设色

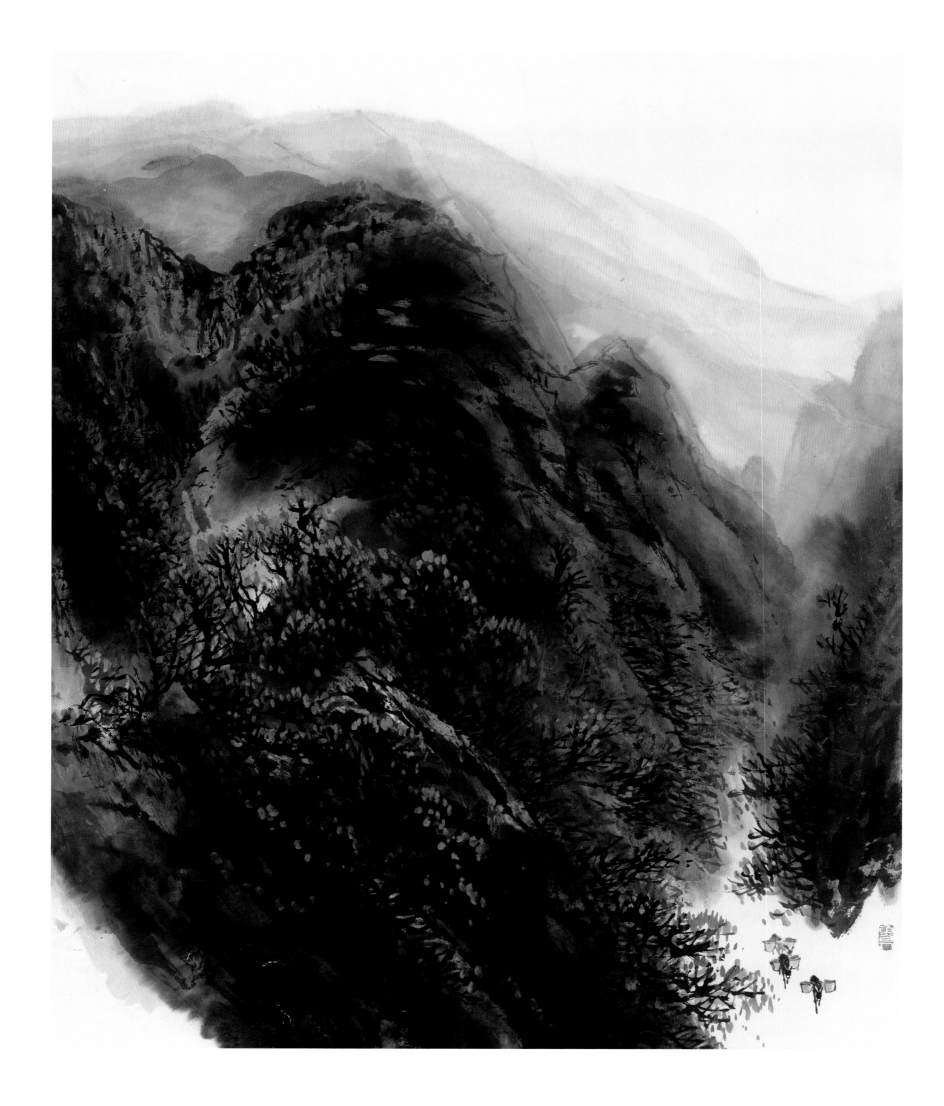

姜宝林

夕晖

1981年
85cm×69cm
纸本设色

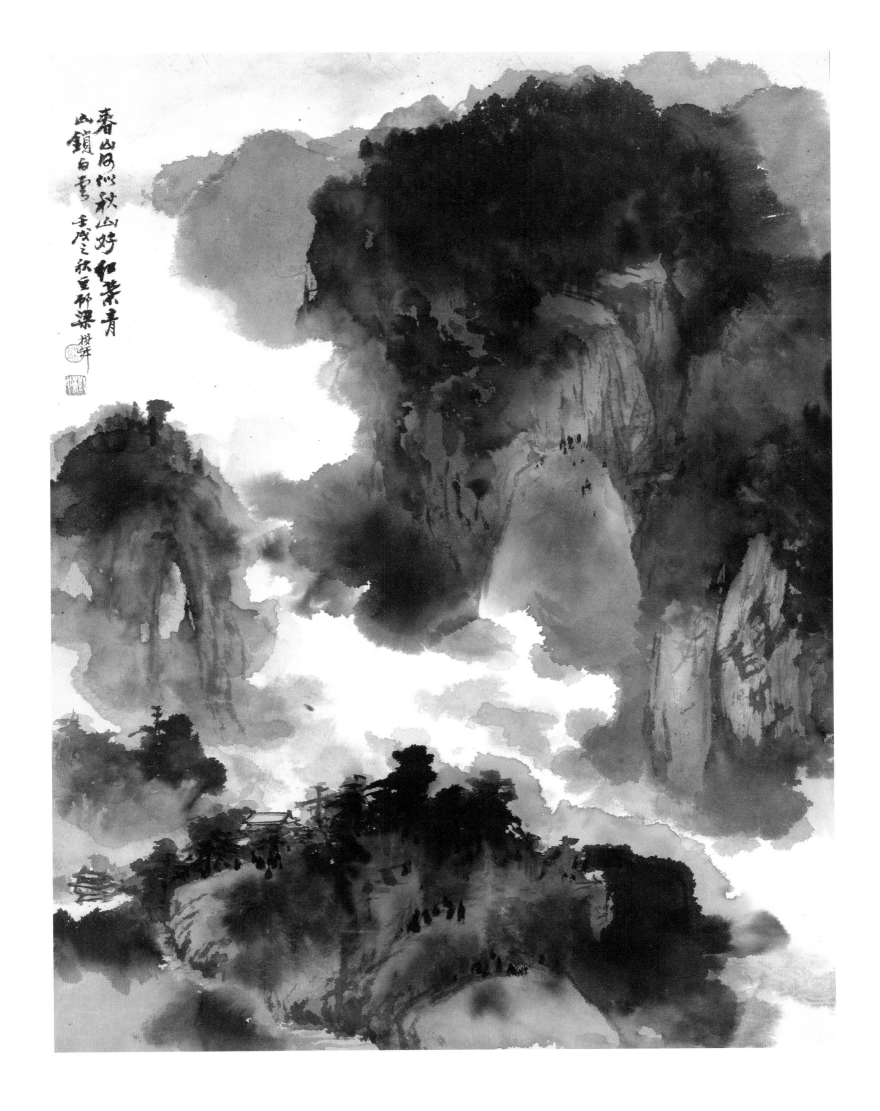

梁树年

春山白云图

1982年

88cm × 67cm

纸本设色

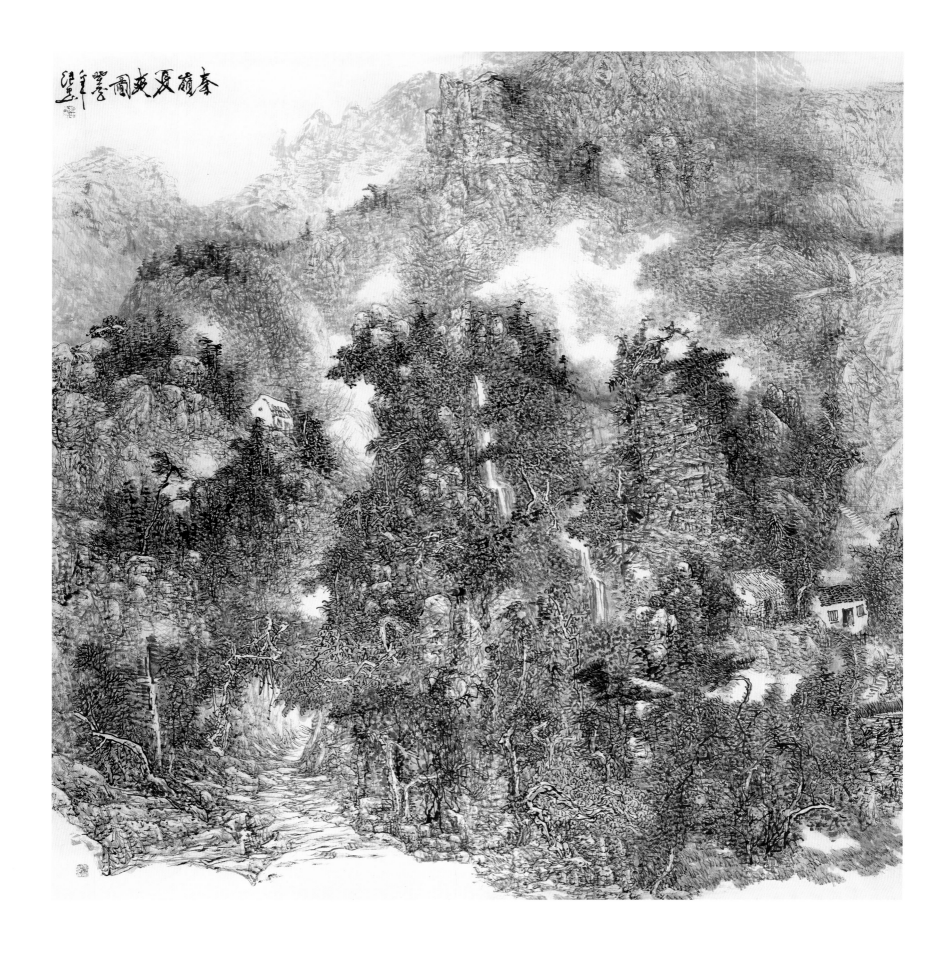

马继忠

**秦岭夏爽图**

1993年
135.5cm×132cm
纸本设色

龙瑞

**葛洲坝锁江图**

1981年
139cm × 159cm
纸本设色

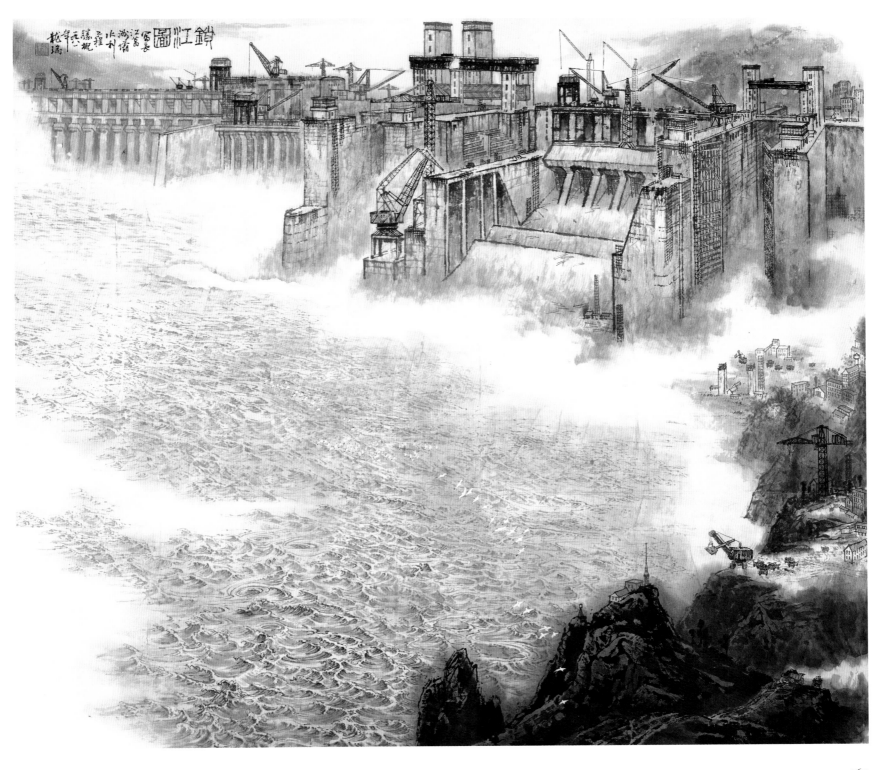

韦启美

**忙着过年**

年代未署
28cm×49cm
纸本设色

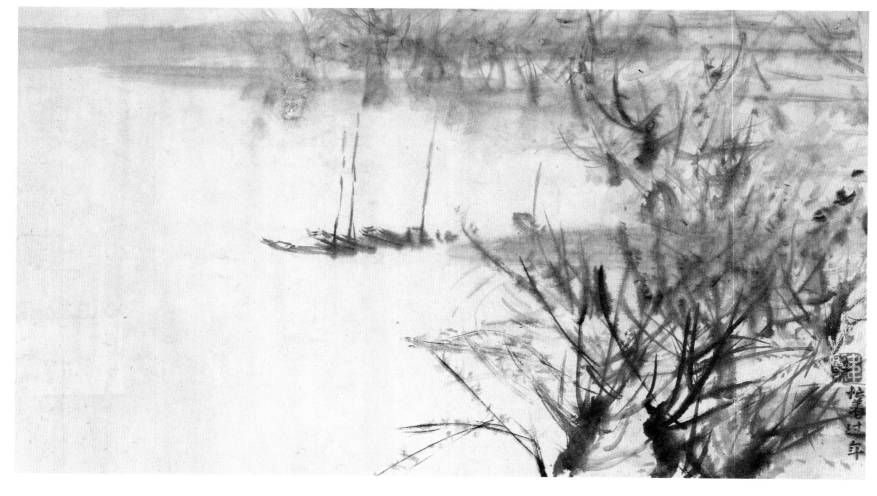

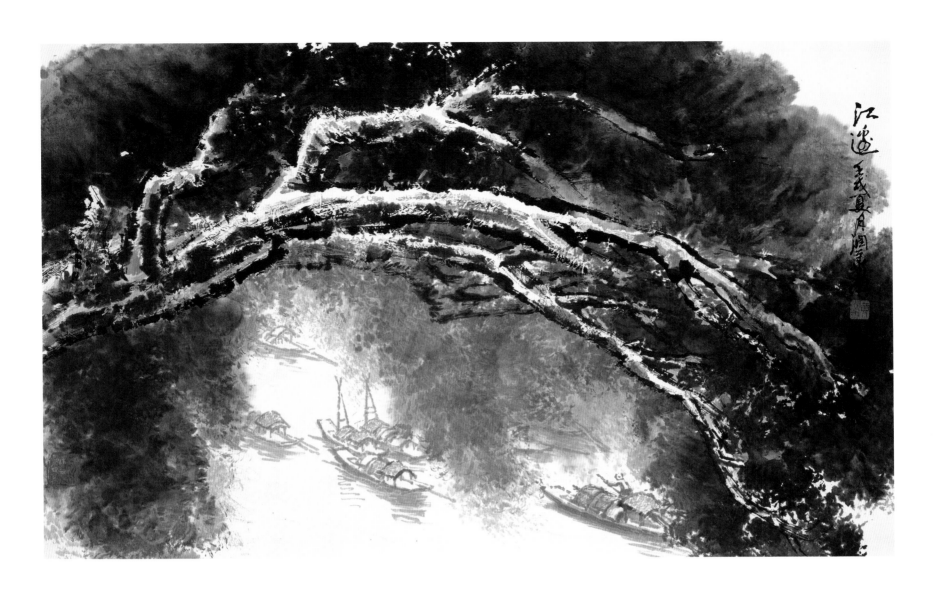

黄润华

江边

1982年
60.5cm×97cm
纸本设色

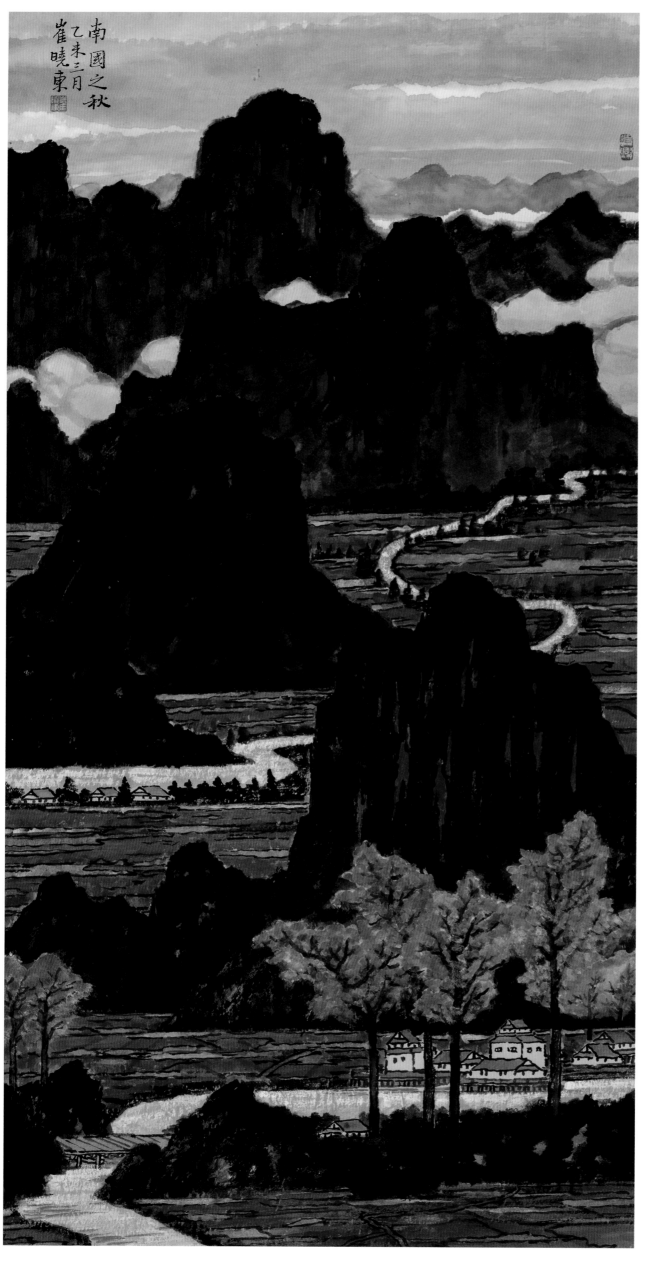

崔晓东

南国之秋

2015年

136cm × 68cm

纸本设色

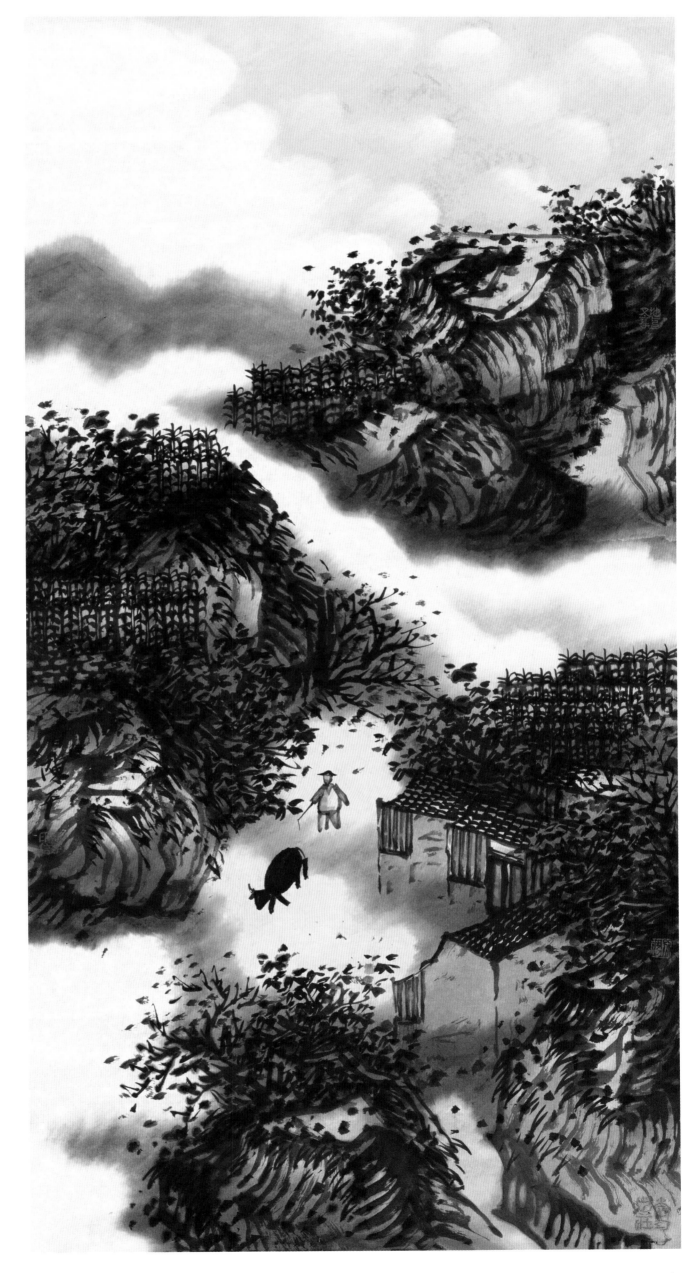

陈平

山水

2017年
136.5cm×68cm
纸本设色

丘挺

**清钟烟峦**

2017年
136cm × 35cm
纸本设色

姚鸣京

梦壑林泉

2012 年
360cm × 120cm
纸本设色

人物

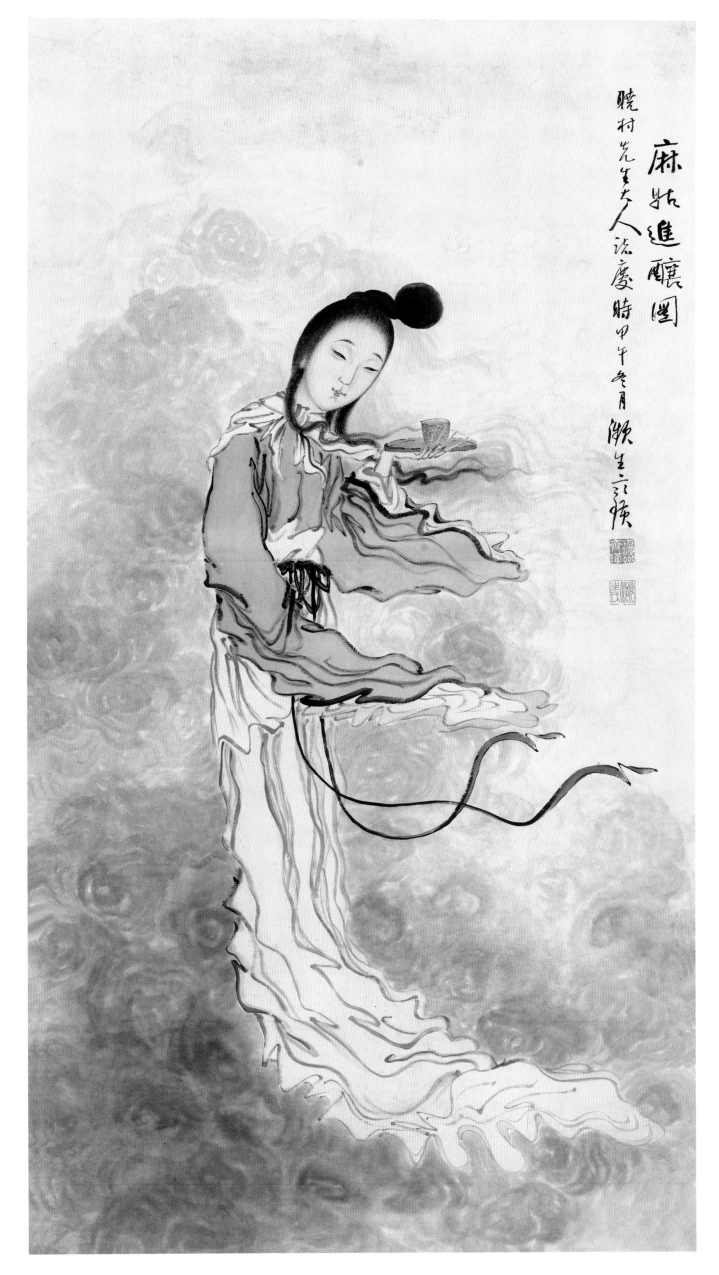

晓村先生大人法庆时甲午冬月濒生弟□□

麻姑進釀圖

齐白石

麻姑进酿图

1894年
130cm × 67.5cm
纸本设色

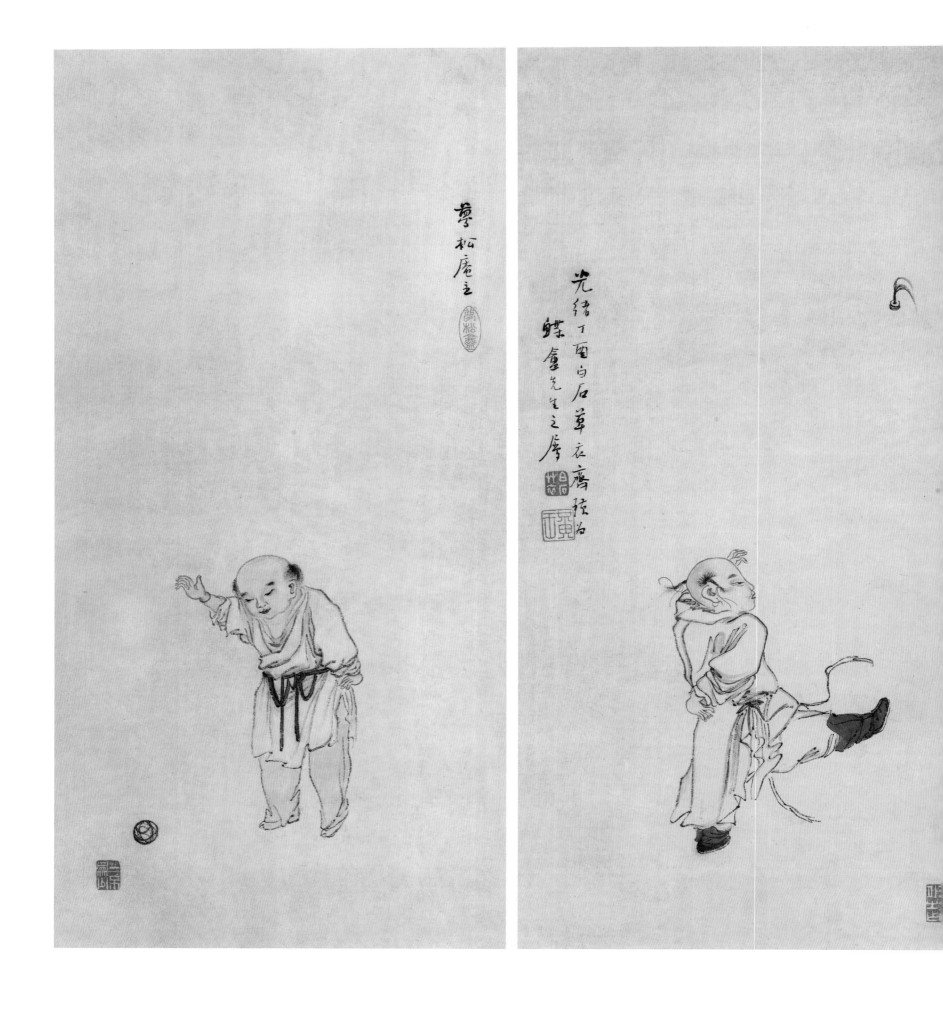

齐白石

人物四屏

1897年
66cm×32cm×4件
纸本设色

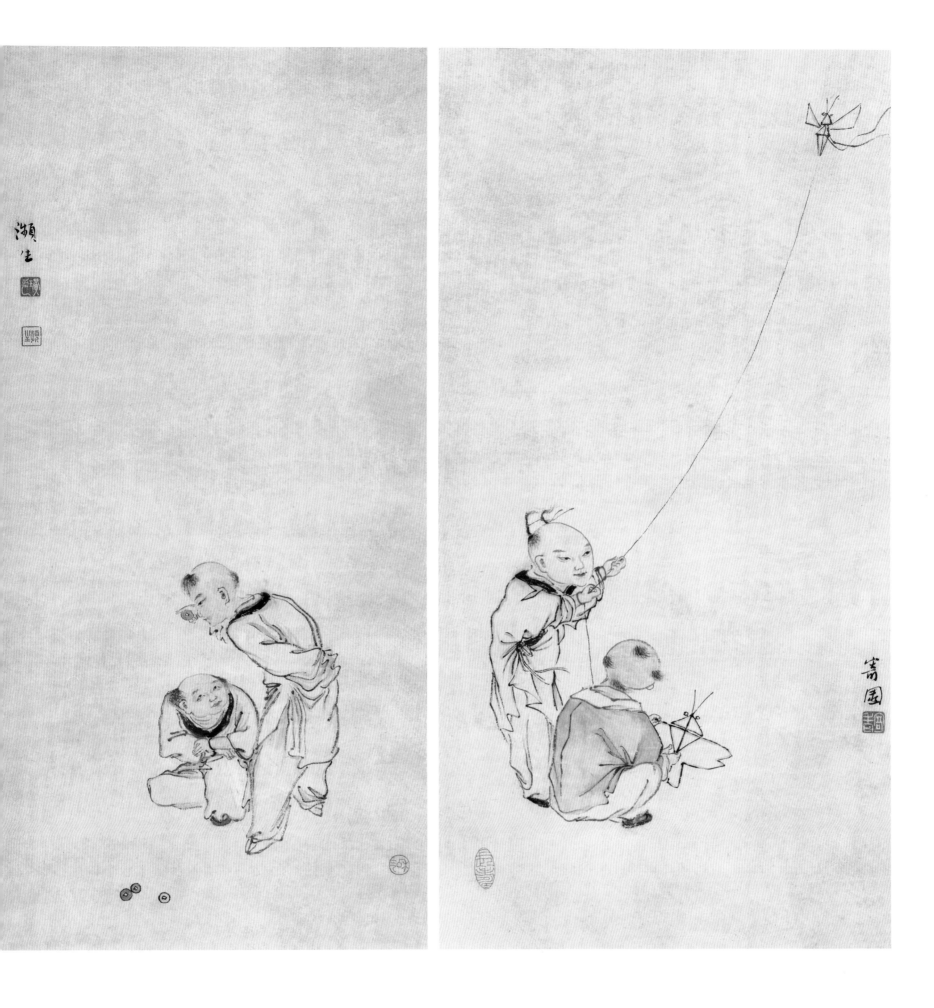

张善孖

**伏虎罗汉**

1924年
219cm×120cm
纸本设色

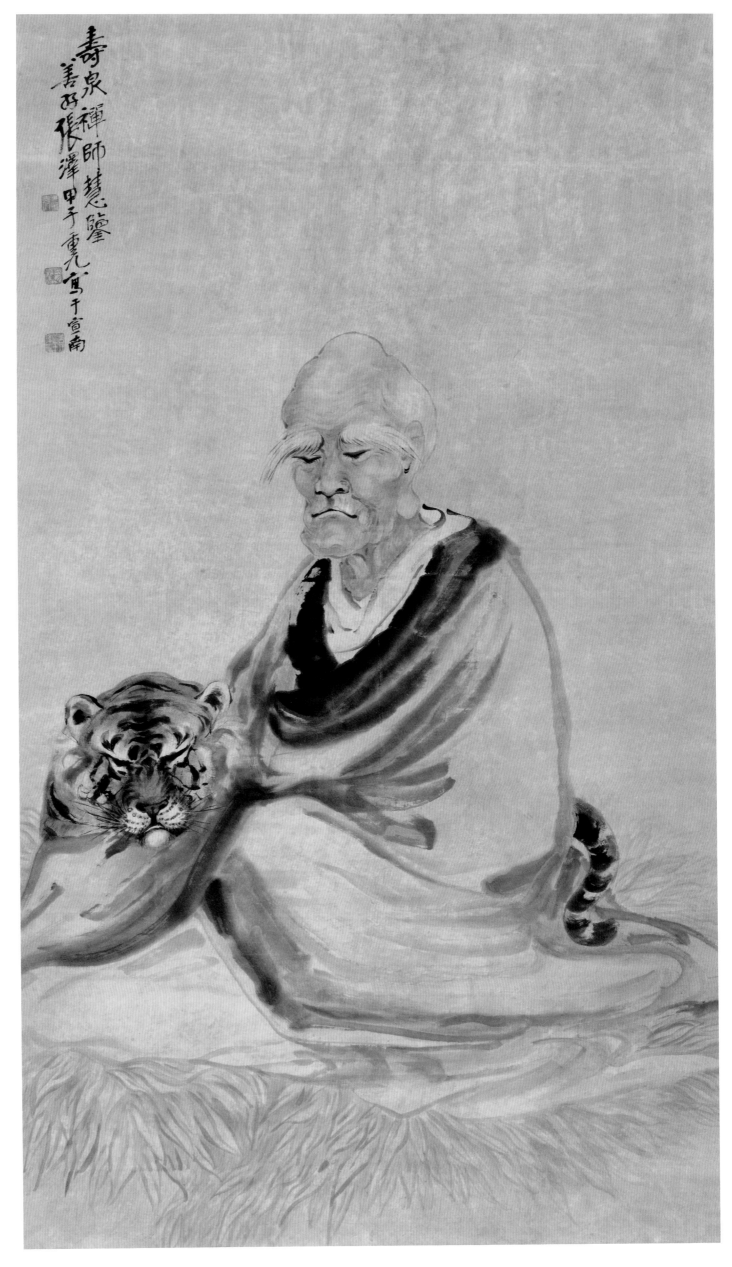

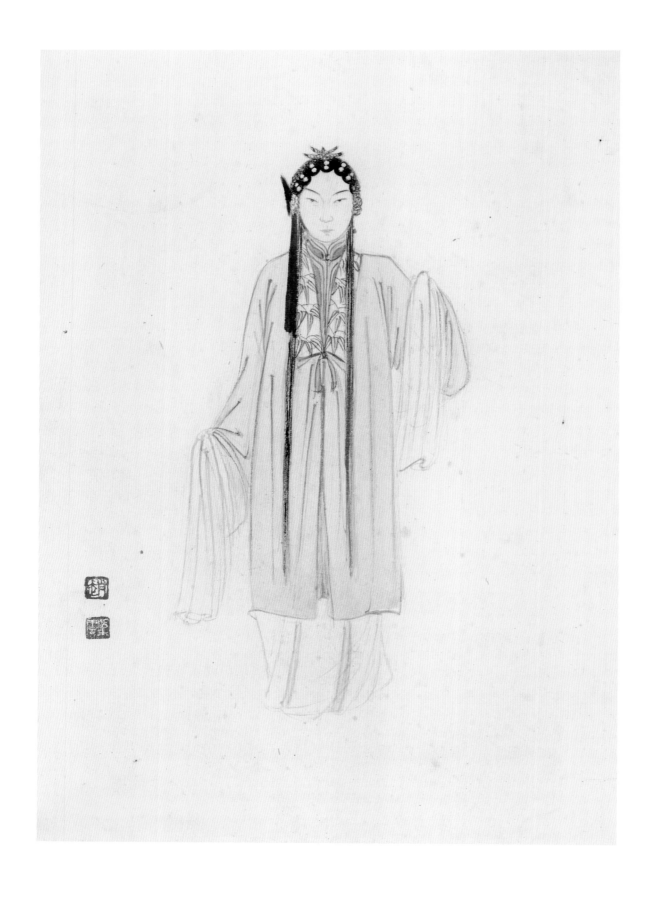

**赵望云**

**人物**

年代未署
30cm×21.5cm
纸本设色

**吴光宇**

秋声

1939年
120cm × 33cm
纸本设色

己卯端午午時悲鴻寫

徐悲鸿
钟馗
1936年
112cm×55cm
纸本设色

吕凤子

人物

1946年
59cm × 38.5cm
纸本设色

李桦

**天桥人物**

1948年
44cm×27cm×2件、46.5cm×27.8cm×2件
纸本水墨

王凯成

乞妇图

1931年
104cm × 52cm
纸本设色

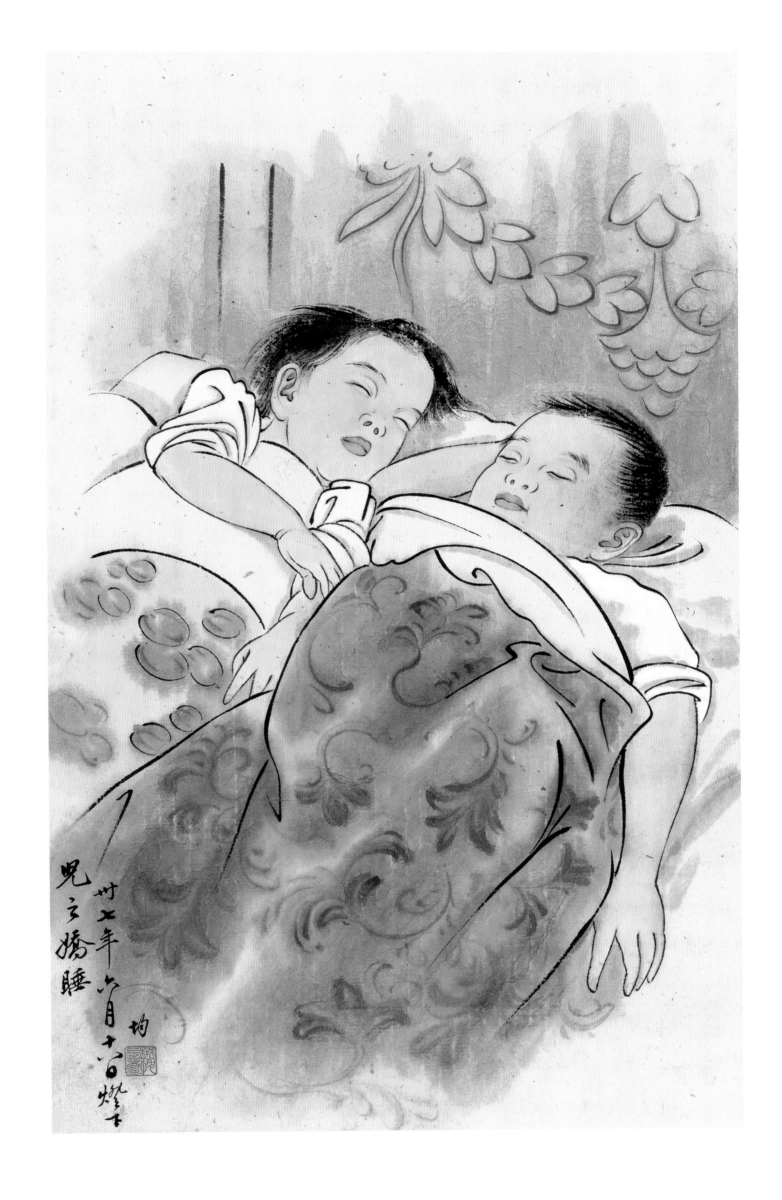

黄均

儿之娇睡

1947年

44.5cm × 27.5cm

纸本设色

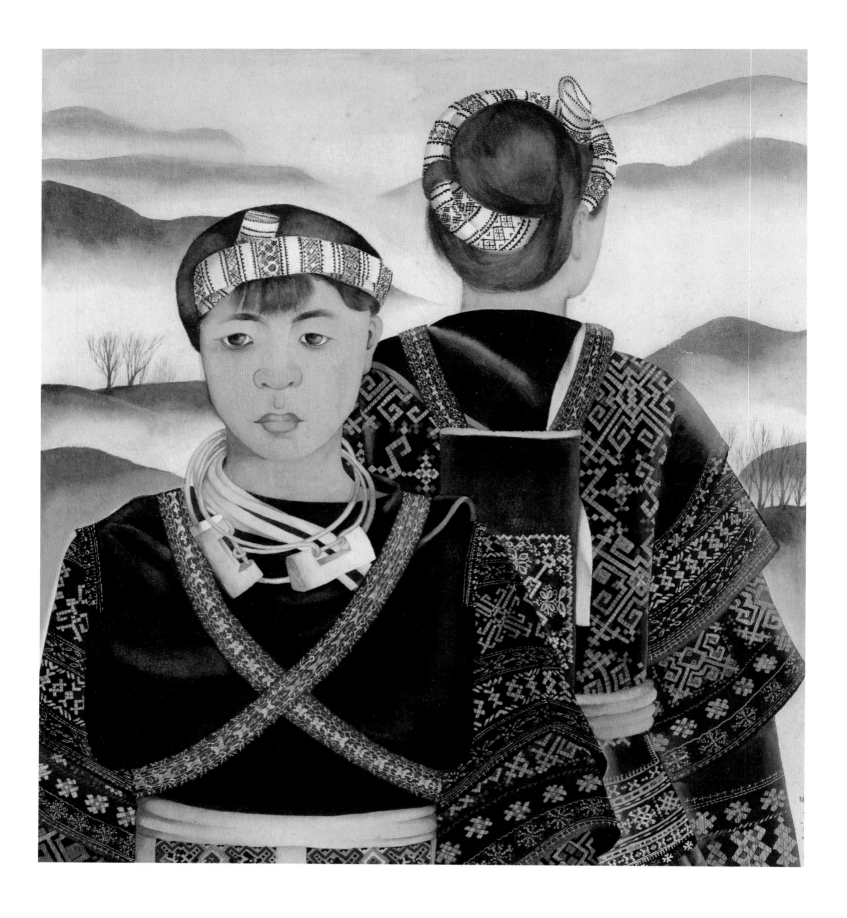

**庞薰琹**

**苗装**

年代未署
29.8cm×34.5cm
纸本设色

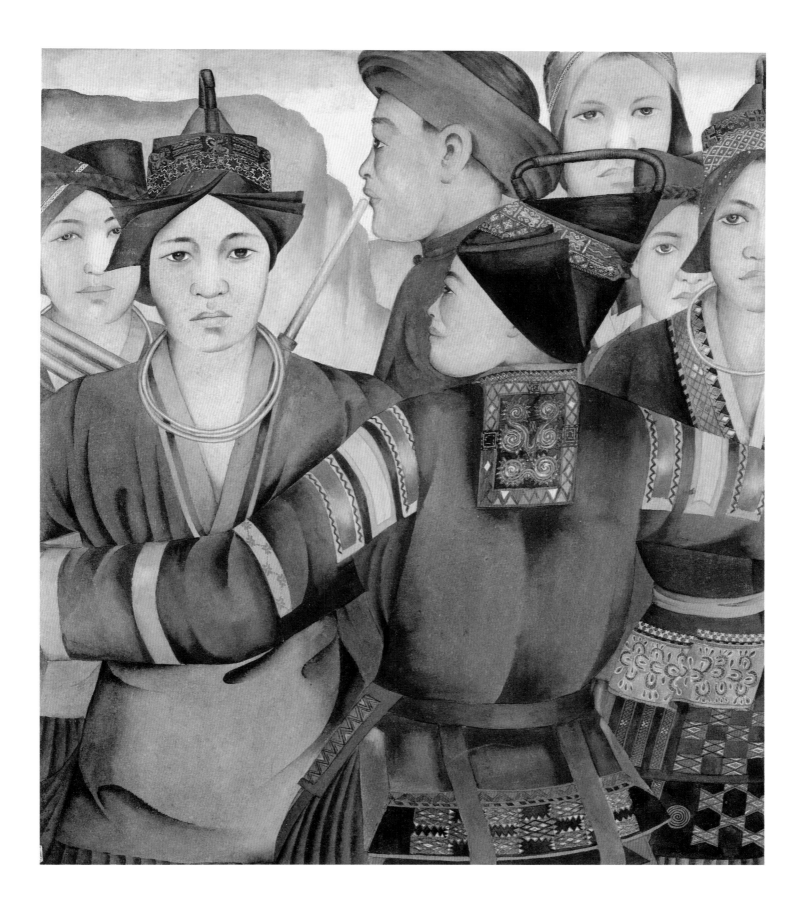

**庞薰琹**

**苗族之舞**

年代未署
29.7cm×32.1cm
纸本设色

宗其香

嘉陵江上

1947年
112cm×199cm
纸本设色

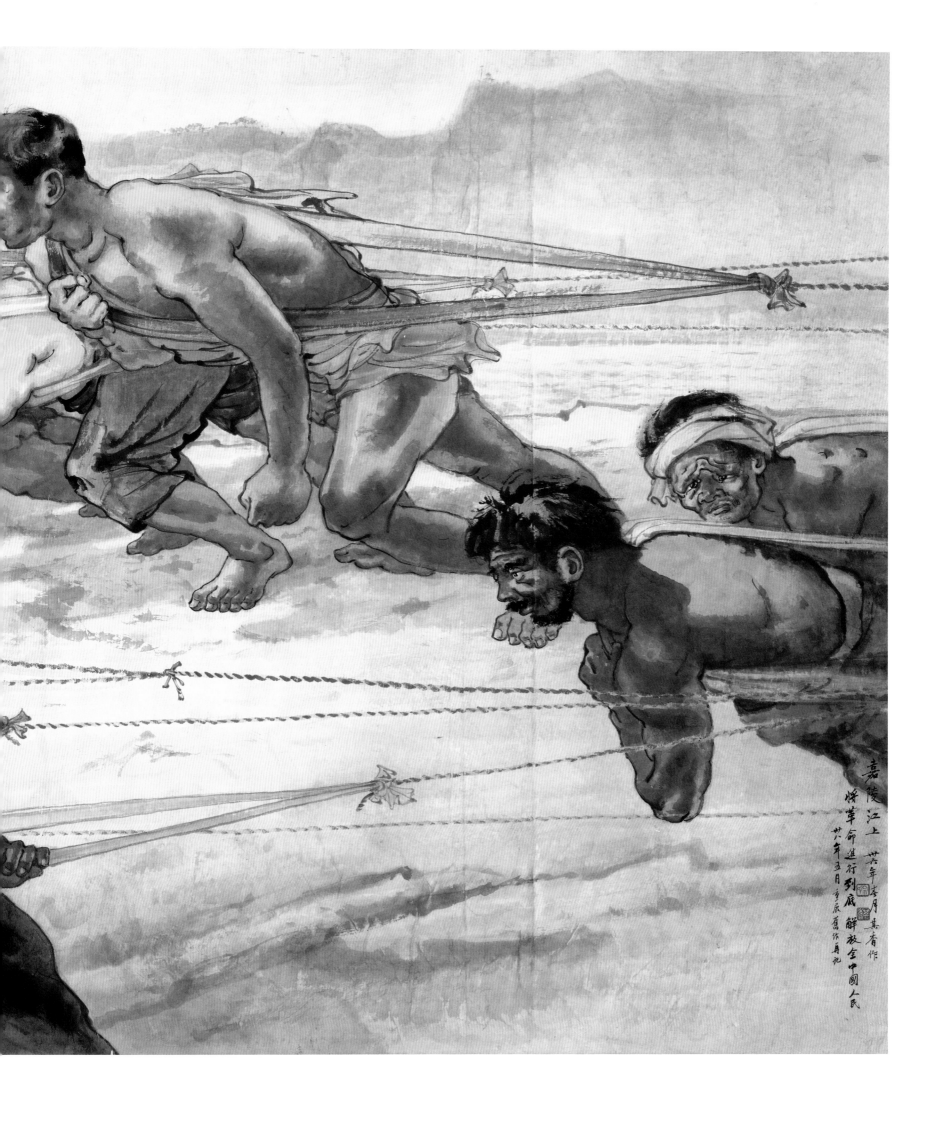

嘉陵江上 一九六年春月 其青作

将革命進行到底 解放全中国人民

六年五月重辰舊作真光

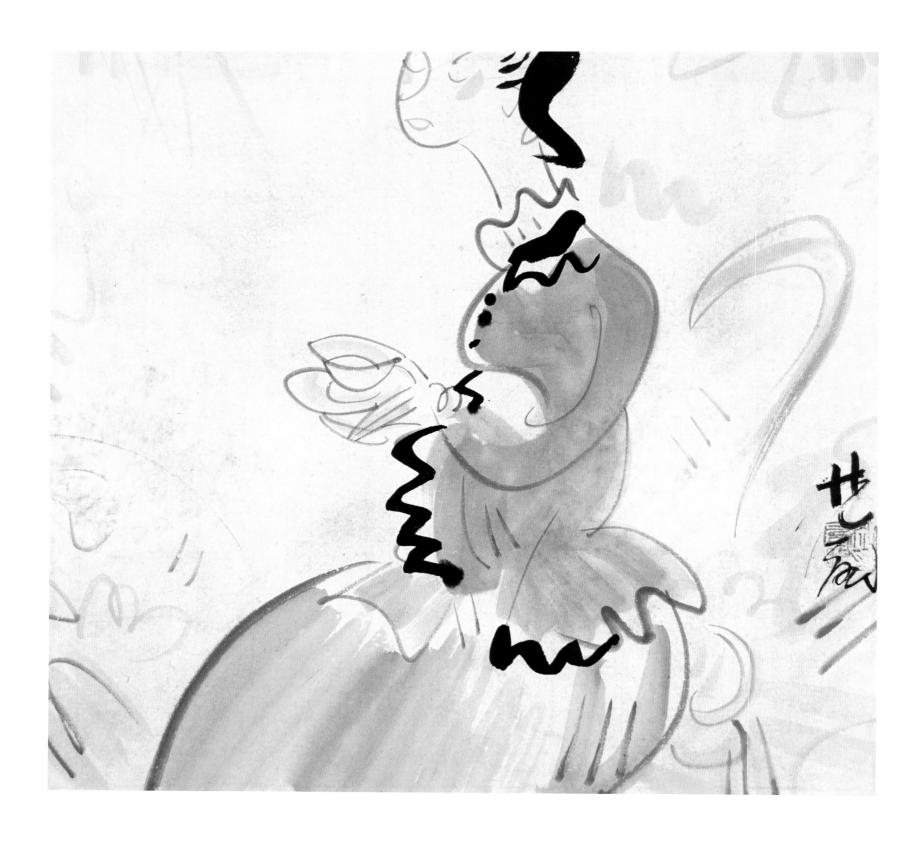

**林风眠**

**品茗**

年代未署
29.5cm × 32cm
纸本设色

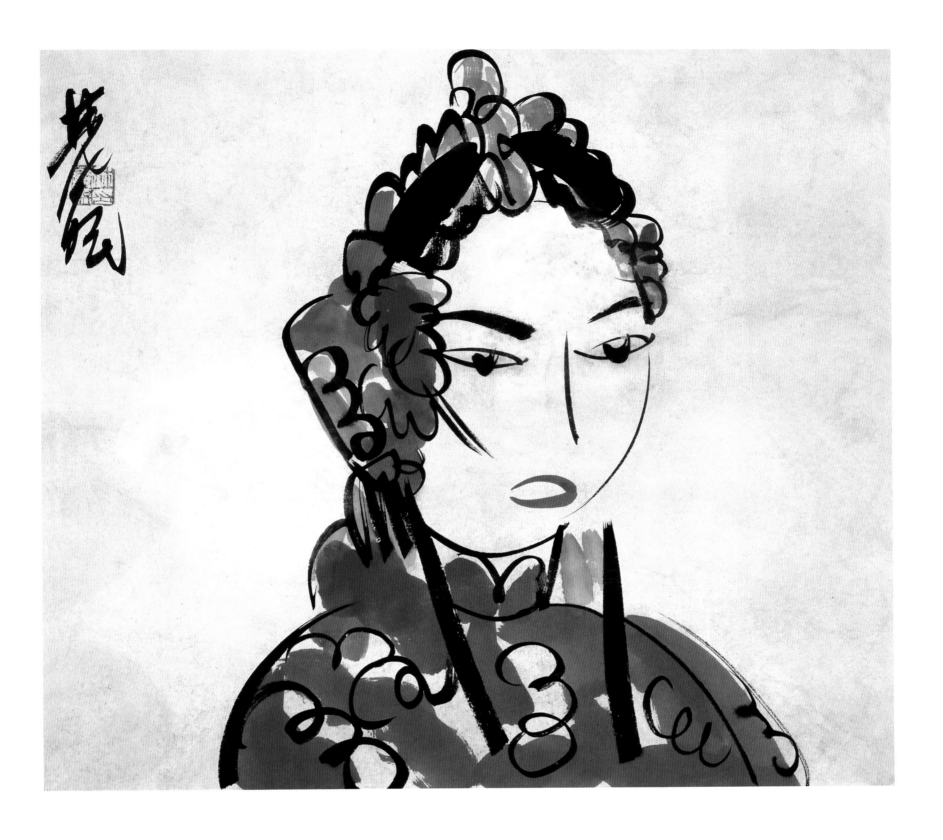

林风眠
女半身像

年代未署
37cm×41cm
纸本设色

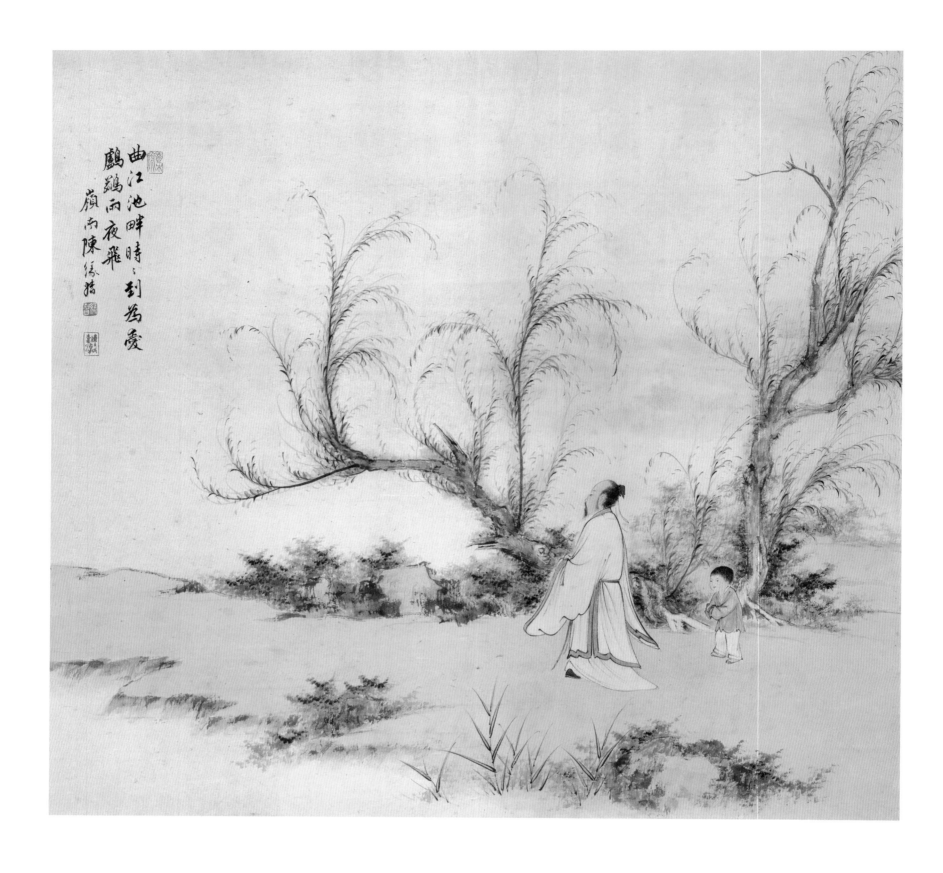

曲江池畔時時到爲愛
鸕鶿雨夜飛
嶺南陳緣督

**陈缘督**

**人物**

年代未署
59cm × 55cm
纸本设色

092

**李可染**

**咏梅图**

年代未署
68.2cm × 45.3cm
纸本设色

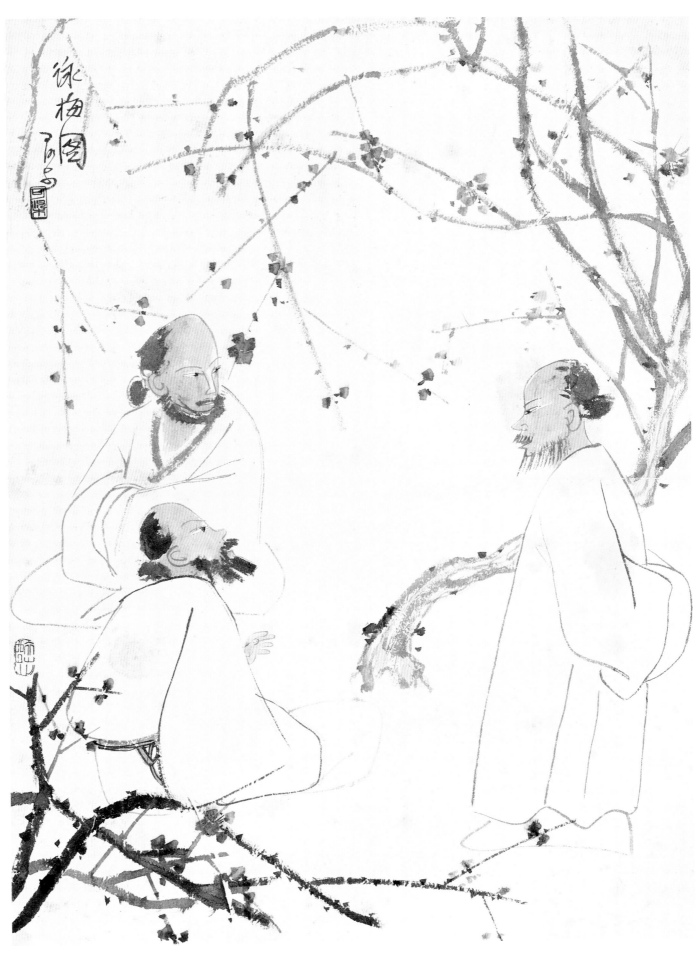

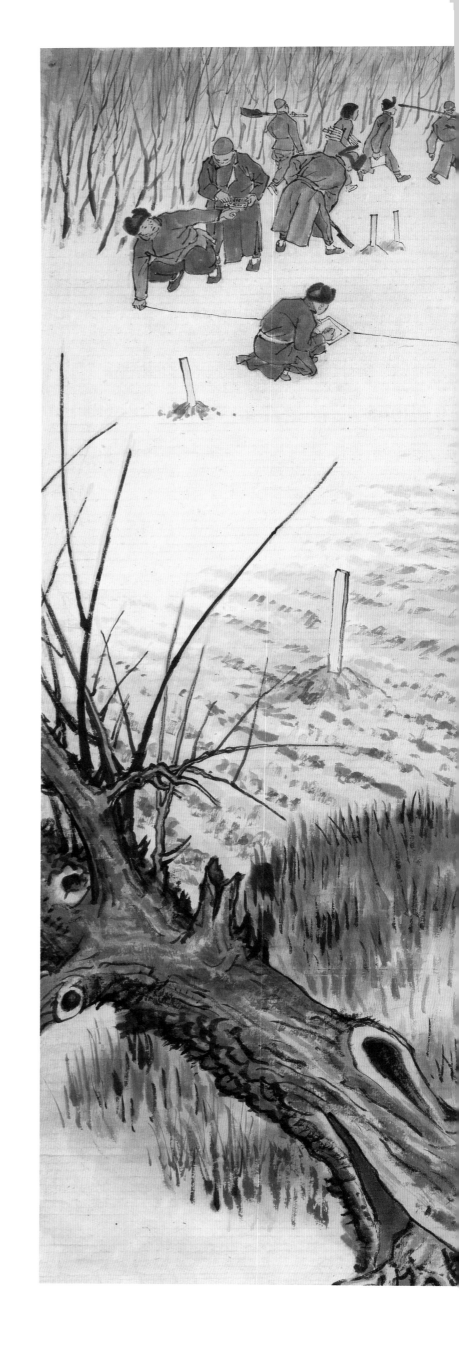

叶浅予

假坟

1950年
109cm×108cm
纸本设色

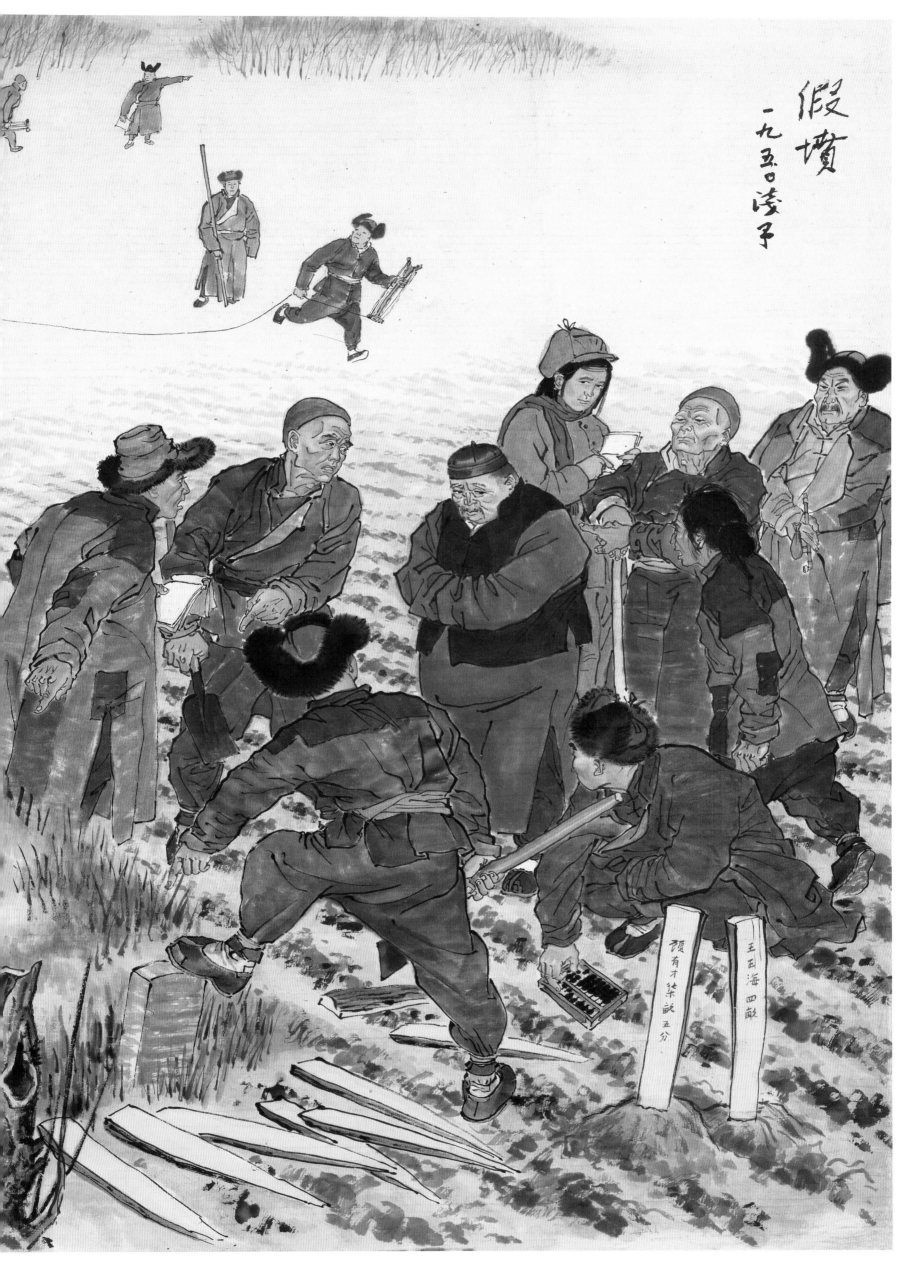

假坟
一九五〇凌子

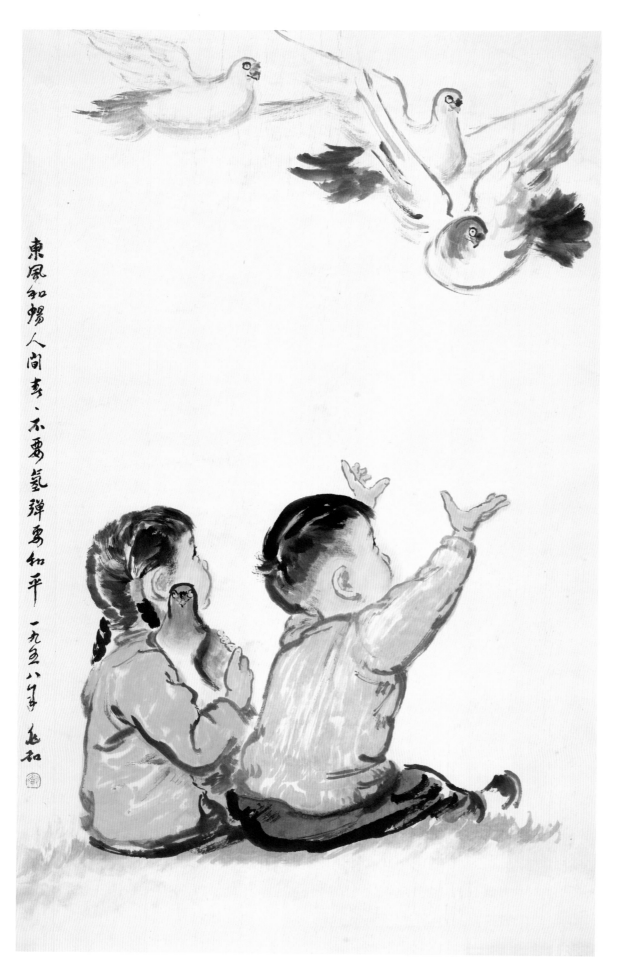

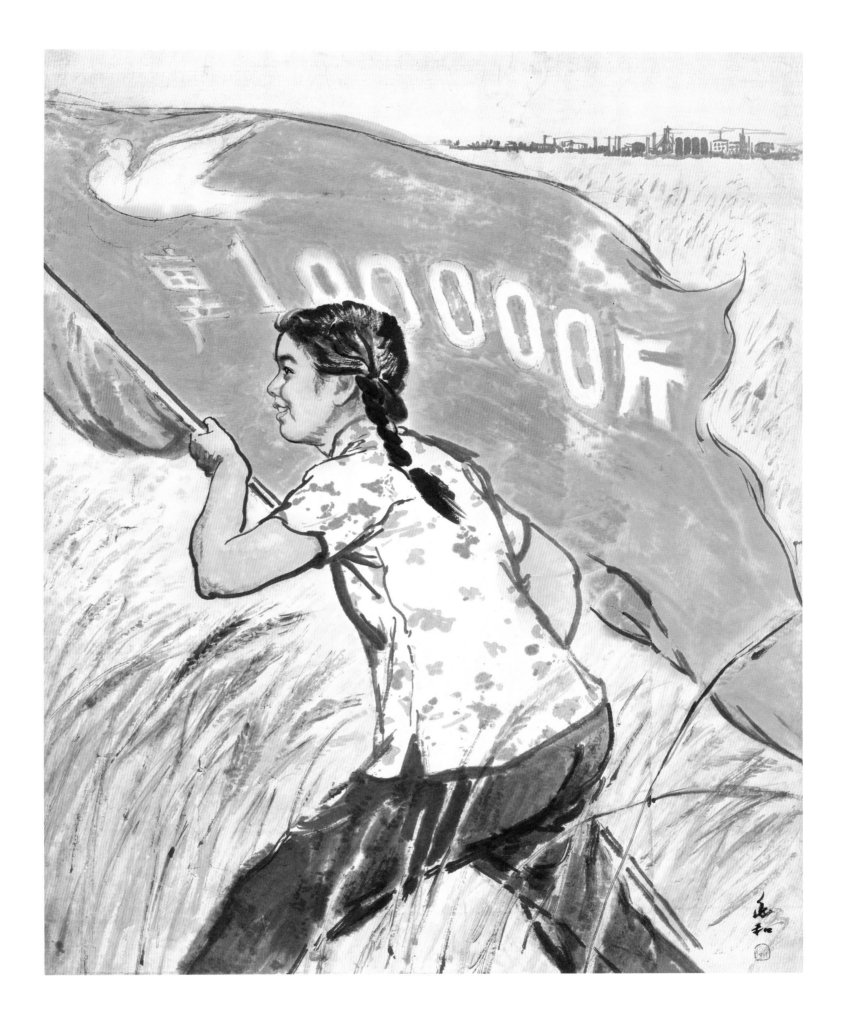

蒋兆和

亩产十万斤

1958年
110cm × 87.5cm
纸本设色

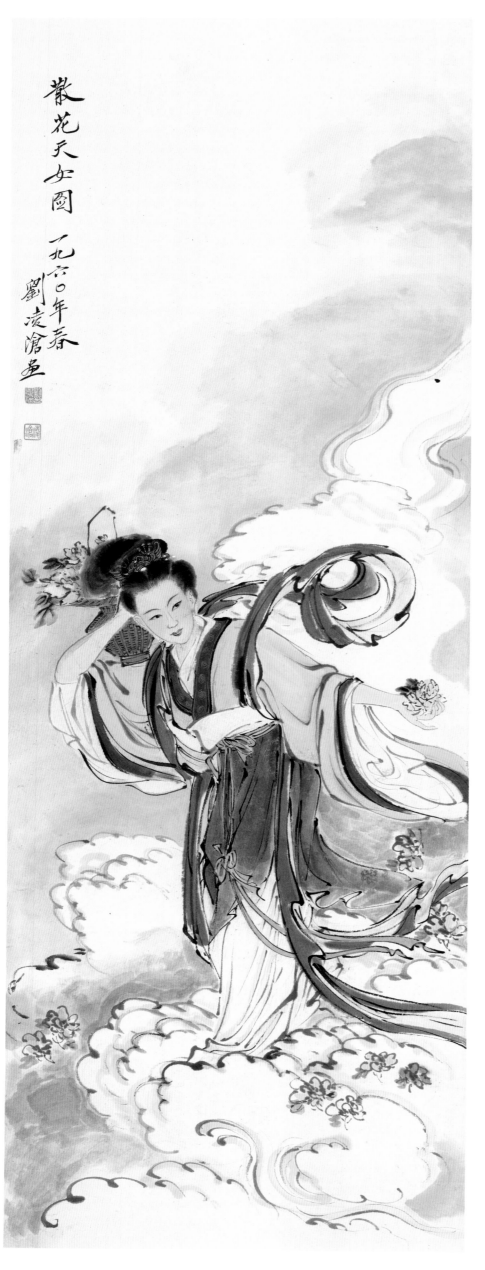

散花天女图 一九六〇年春 刘凌沧画

刘凌沧

散花天女图

1960年
95cm×35cm
纸本设色

吴一舸

人物

年代未署
92cm×40cm
绢本设色

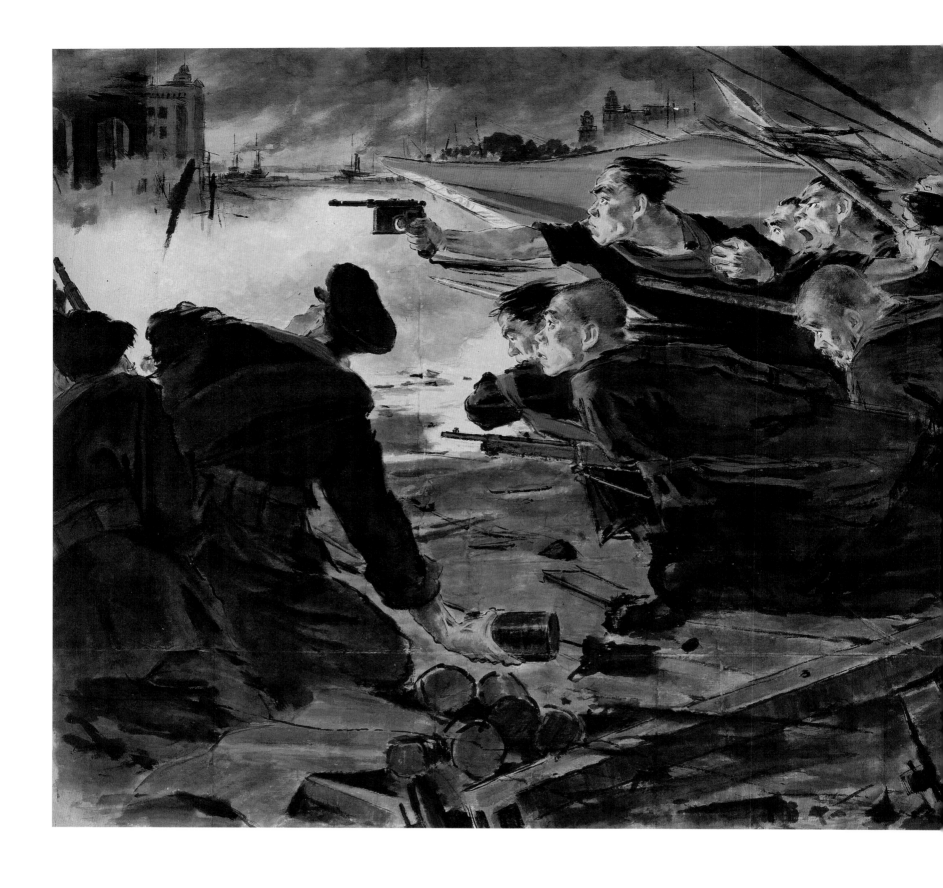

李斛

**广州起义**

1957年
139cm×302cm
纸本设色

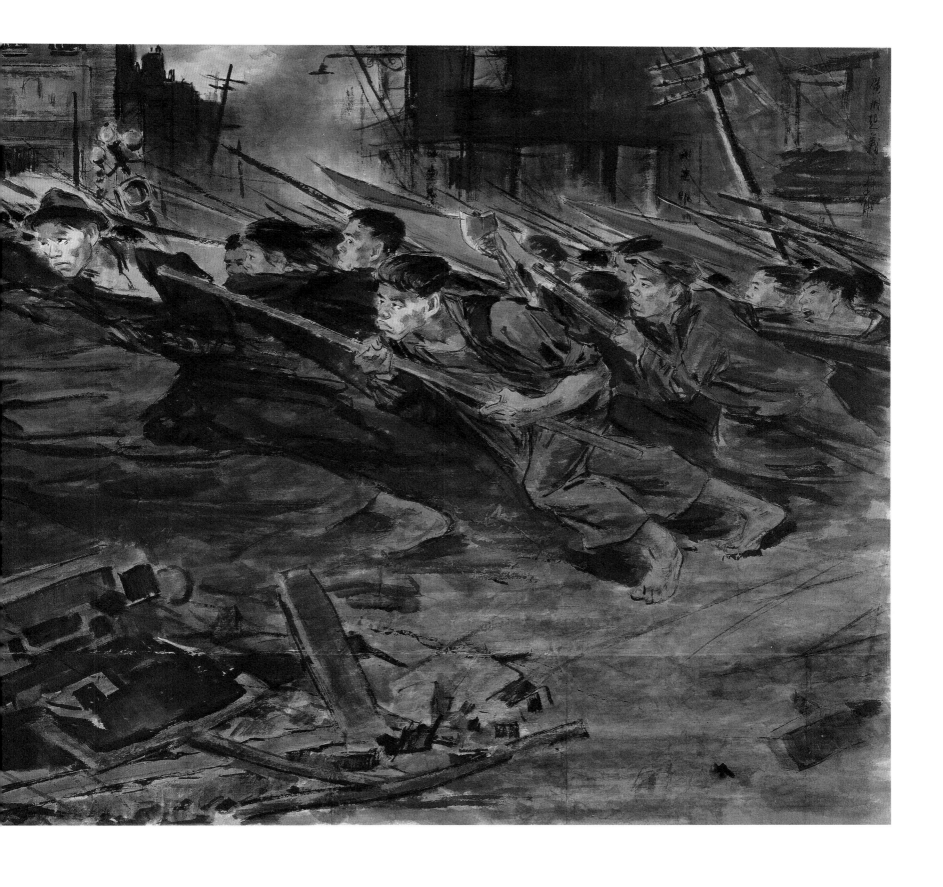

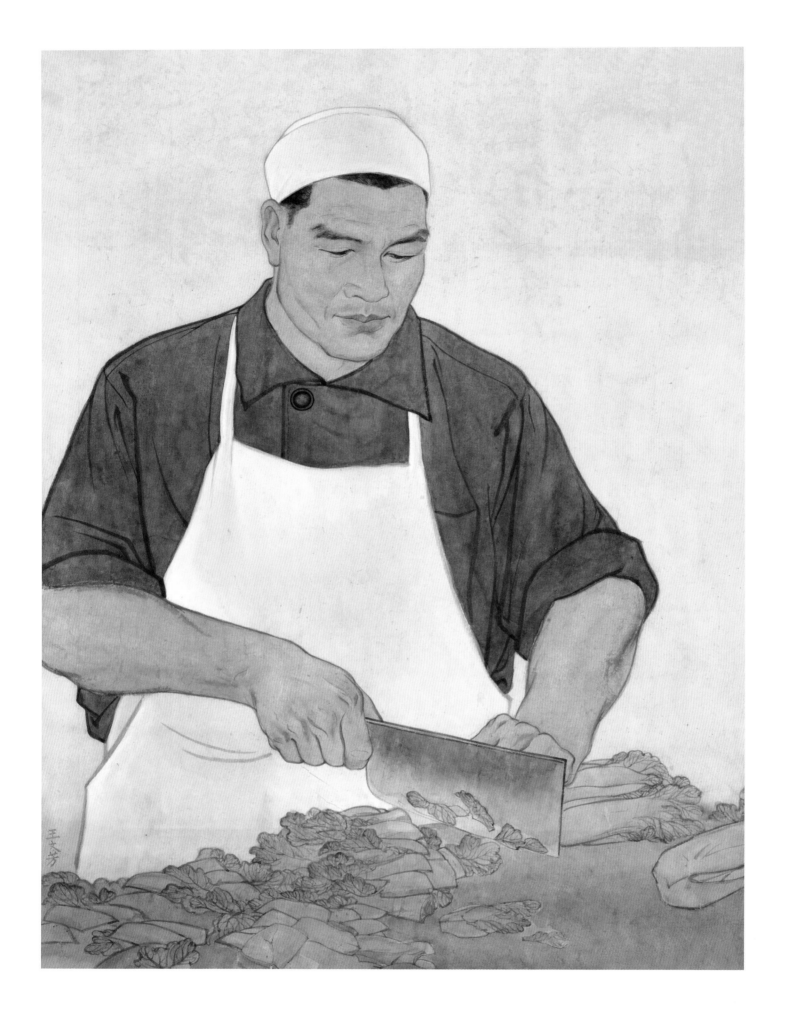

王文芳

**炊事员**

年代未署
65.5cm×47.5cm
纸本设色

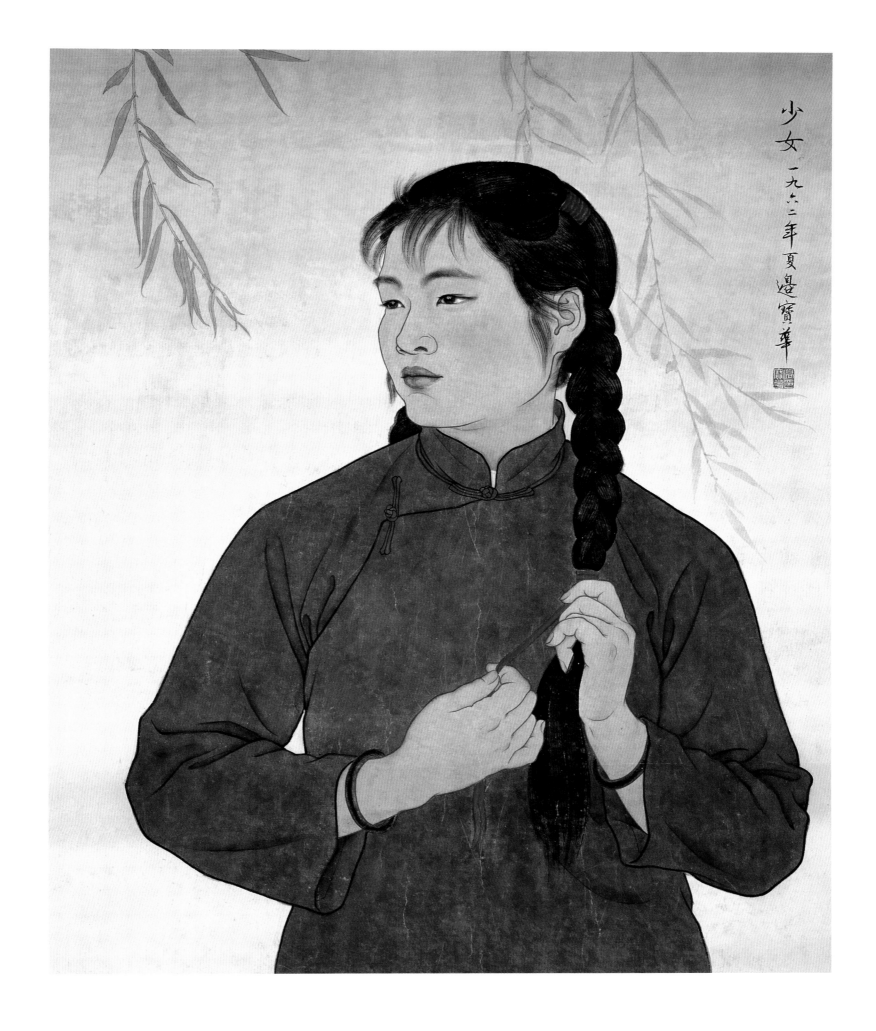

少女 一九六二年夏 边宝华

边宝华

少女

1962年
65cm×53cm
纸本设色

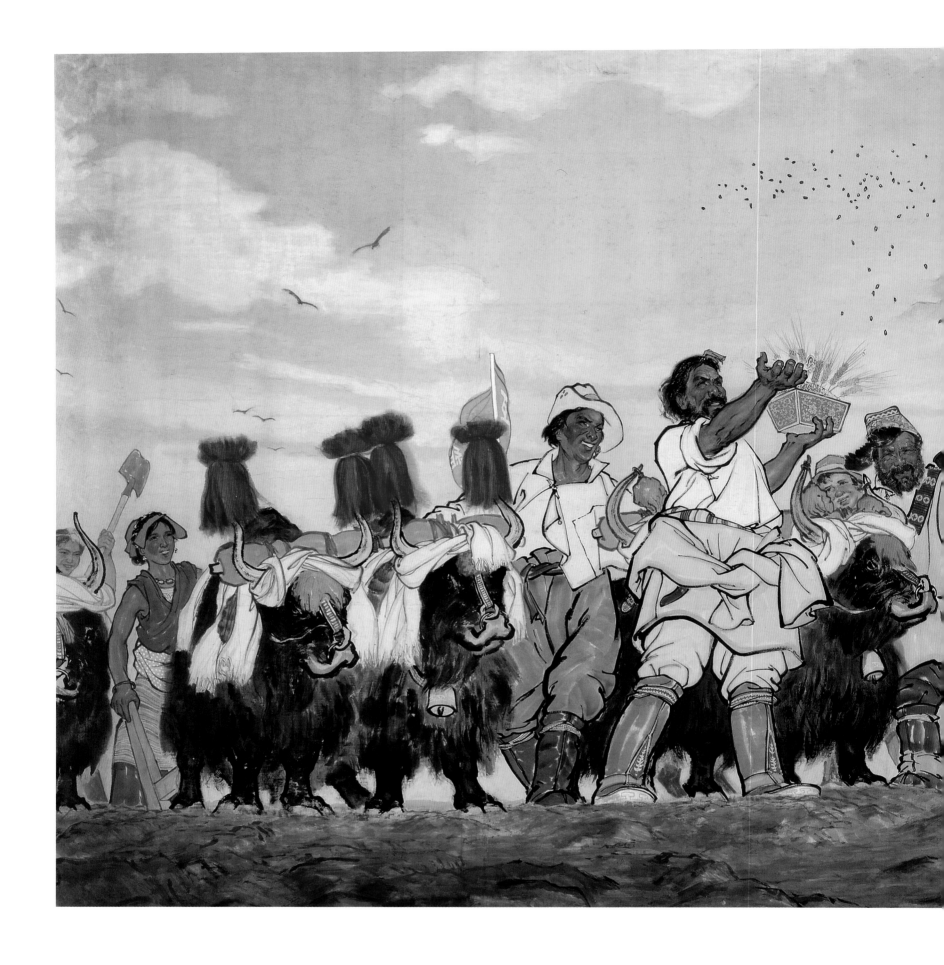

陈谋

第一个春天

1960年
171cm×357cm
纸本设色

魏紫熙

路边

1961 年
28cm × 40cm
纸本设色

106

王同仁

青春曲

1961年
203cm×171cm
纸本设色

程十发

京戏

1961年
67cm×41cm
纸本设色

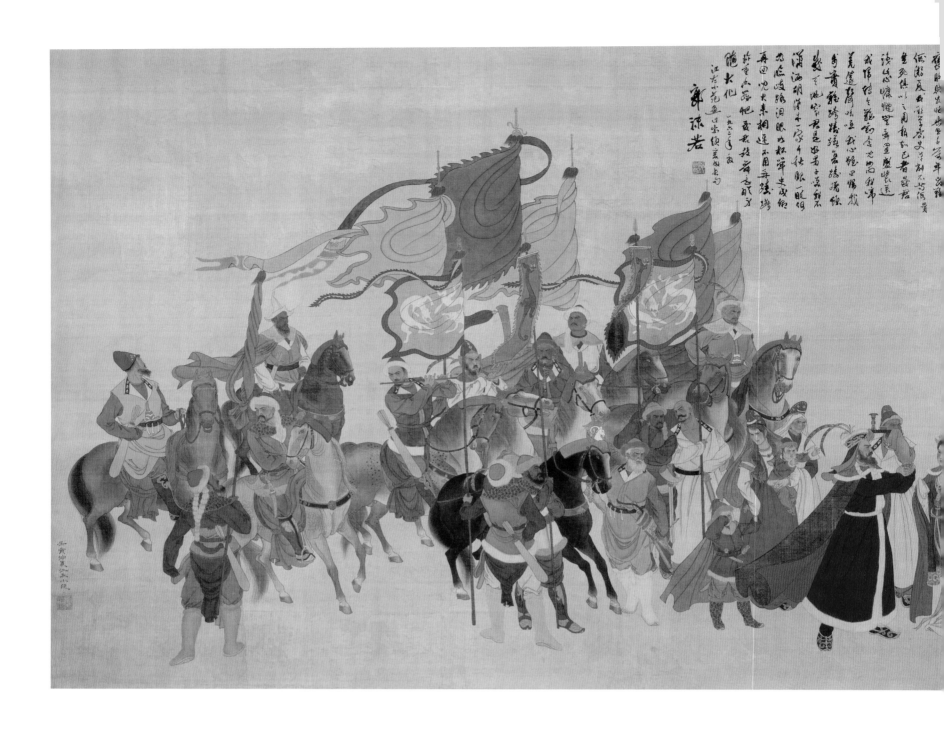

范曾

文姬归汉

1962年
98cm × 272cm
绢本设色

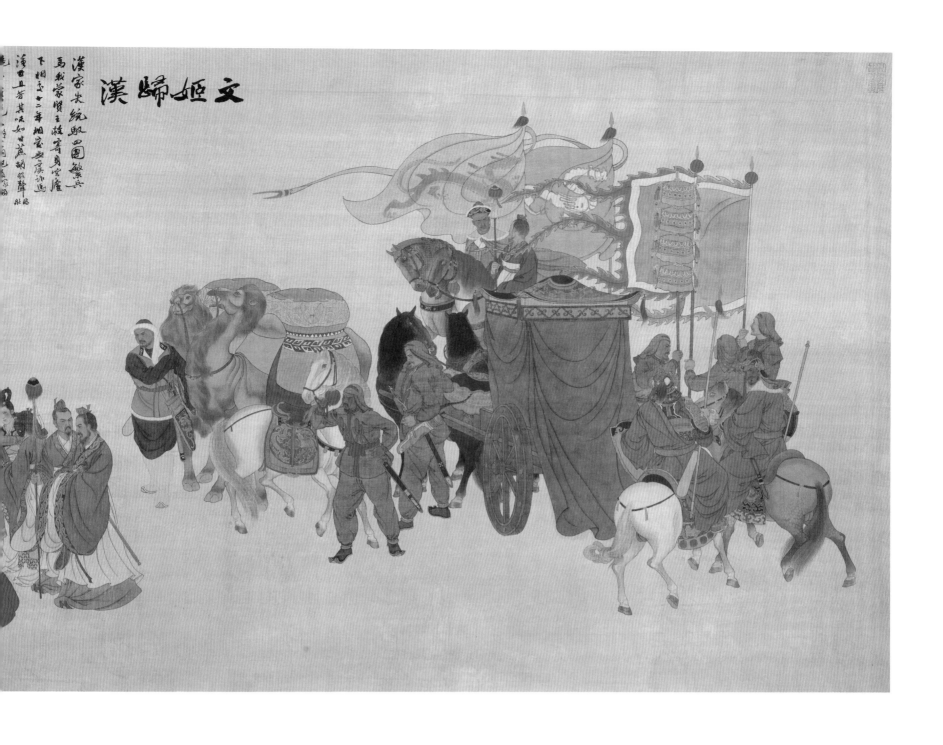

文姬歸漢

漢家失統匈奴圍城兵
馬彊家賢王枝育貞空虛
下相卒二年相家安漢訃呵
漢日方其味如甘蔗胡筋髀此龍

111

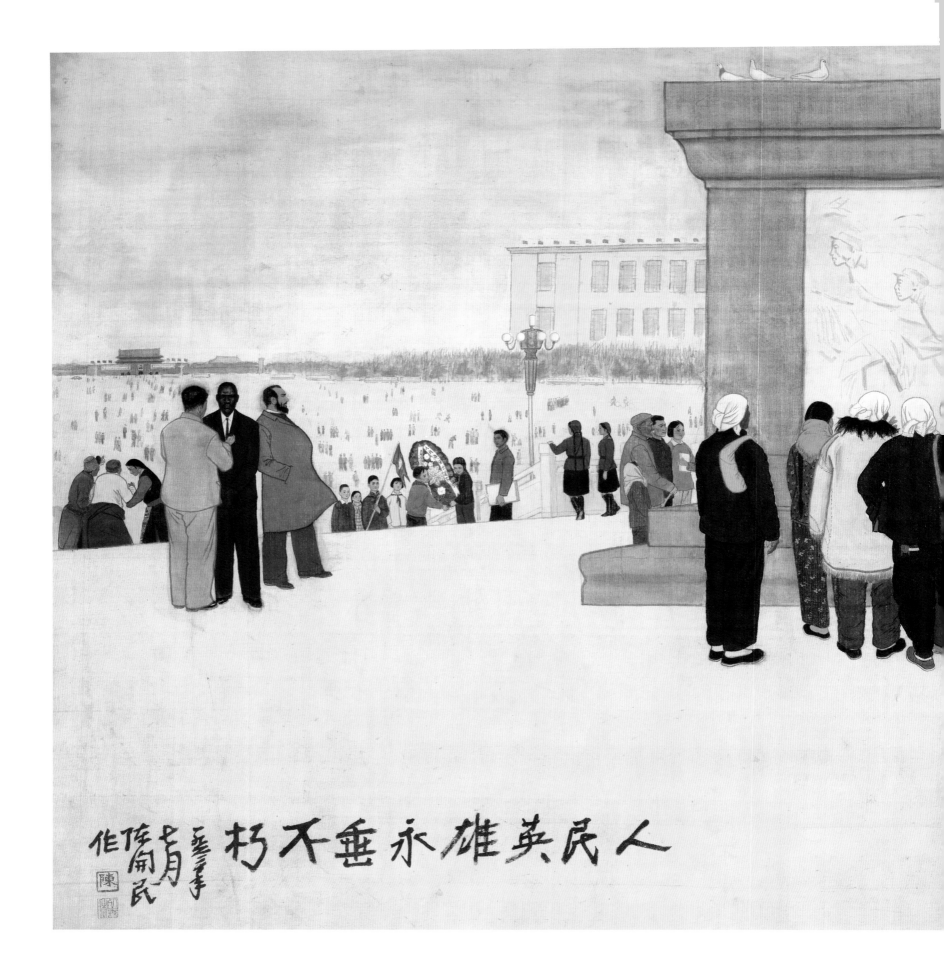

陈开民

人民英雄永垂不朽

1963年
99cm × 200cm
绢本设色

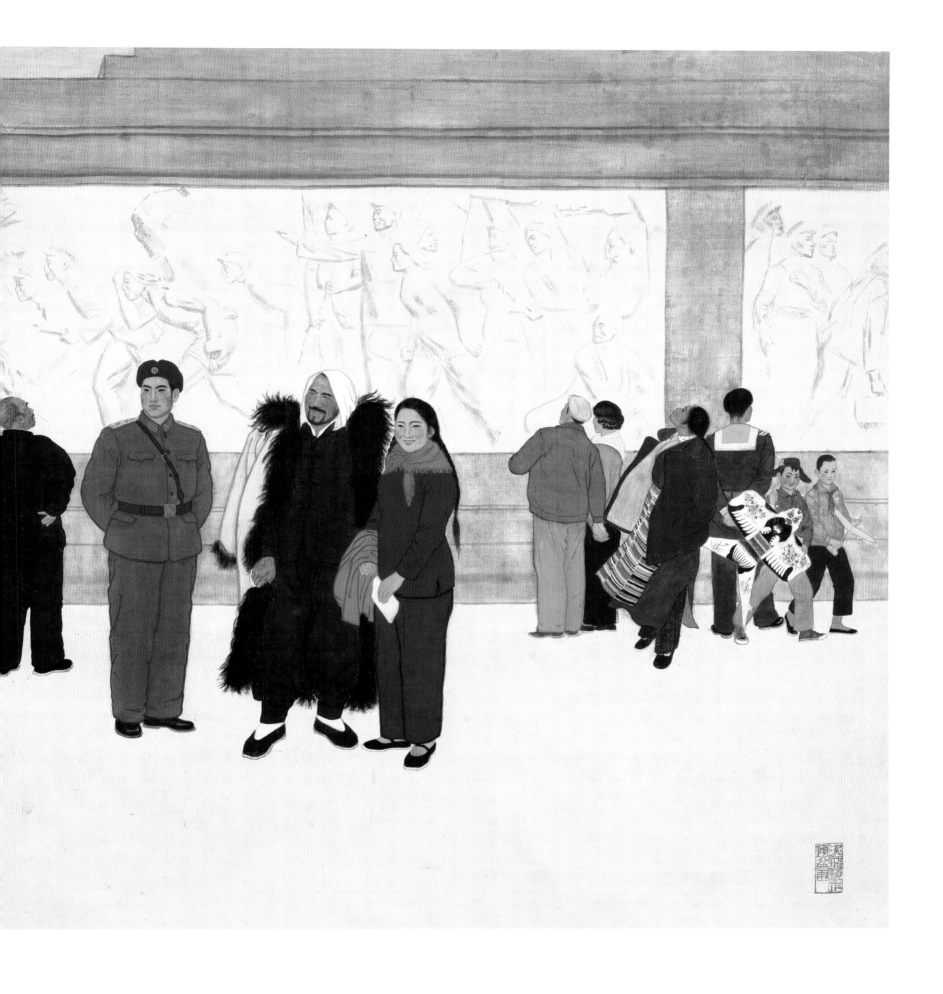

113

**周思聪**

清晨

1963年
80cm×119cm
纸本设色

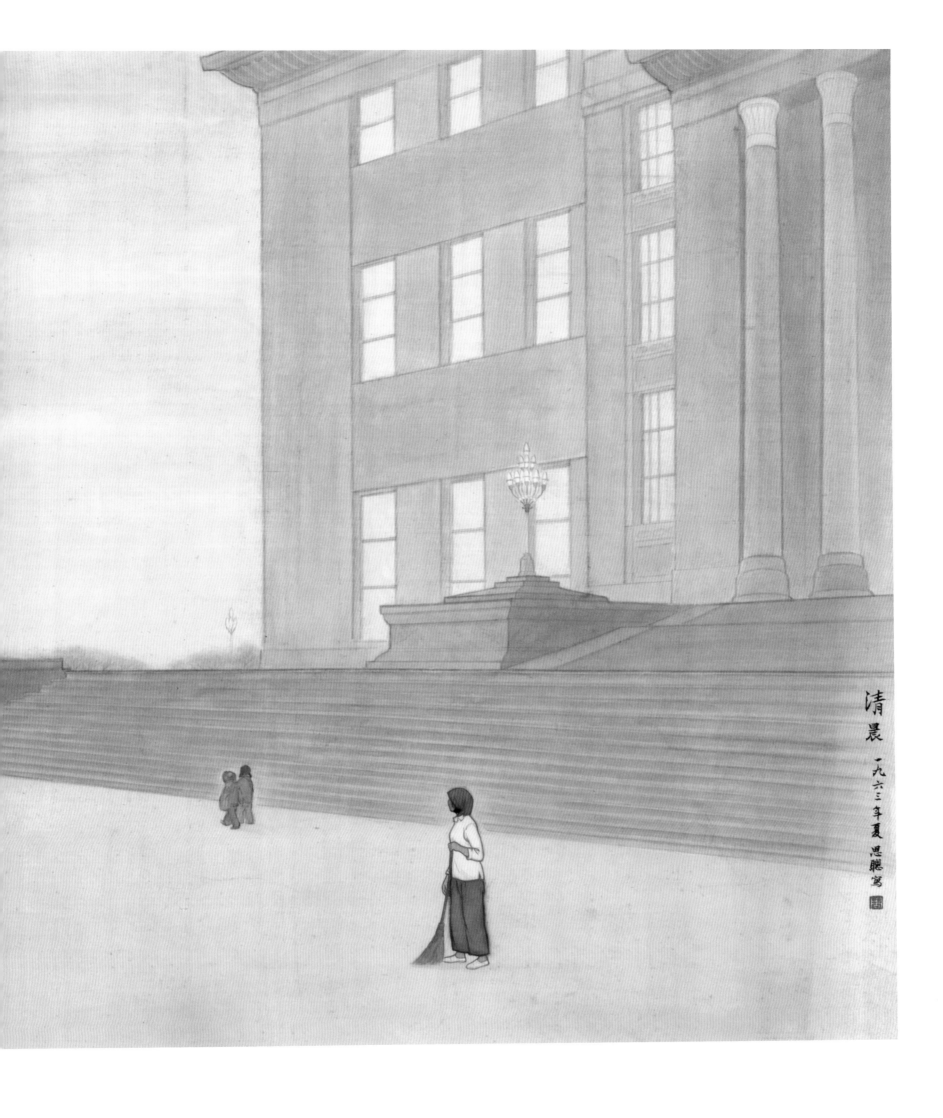

清晨 一九六三年夏 思聰寫

115

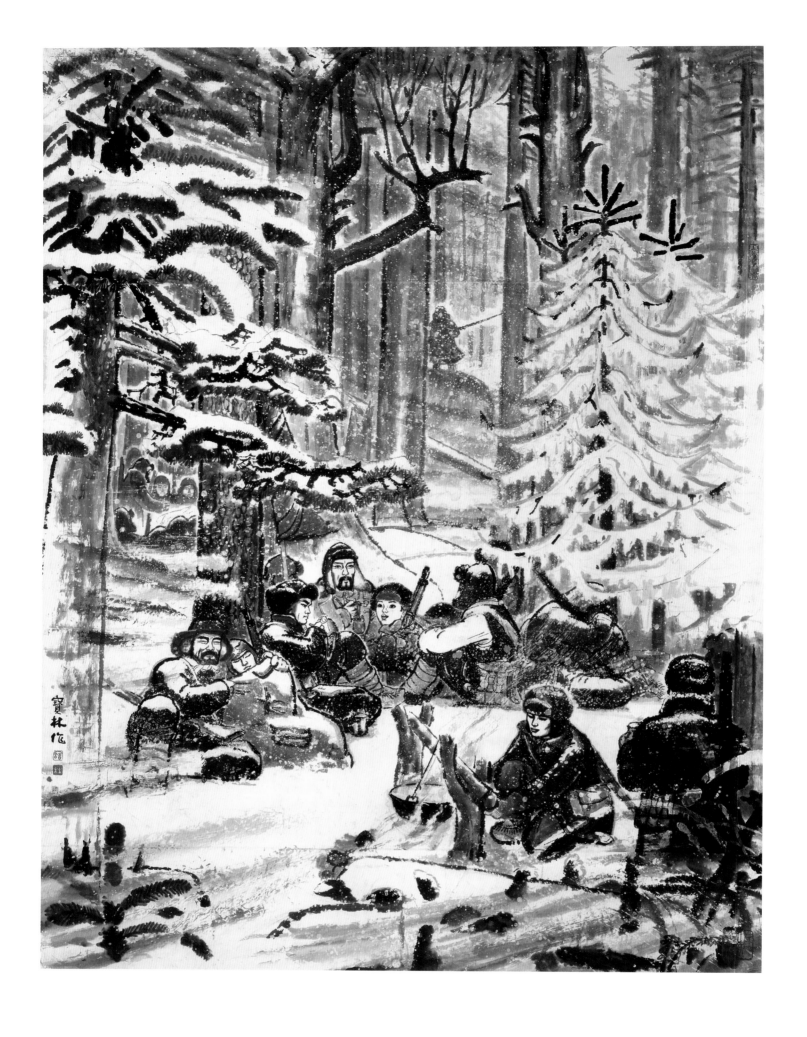

李宝林

献给东北抗联

1963年
183cm × 137cm
纸本水墨

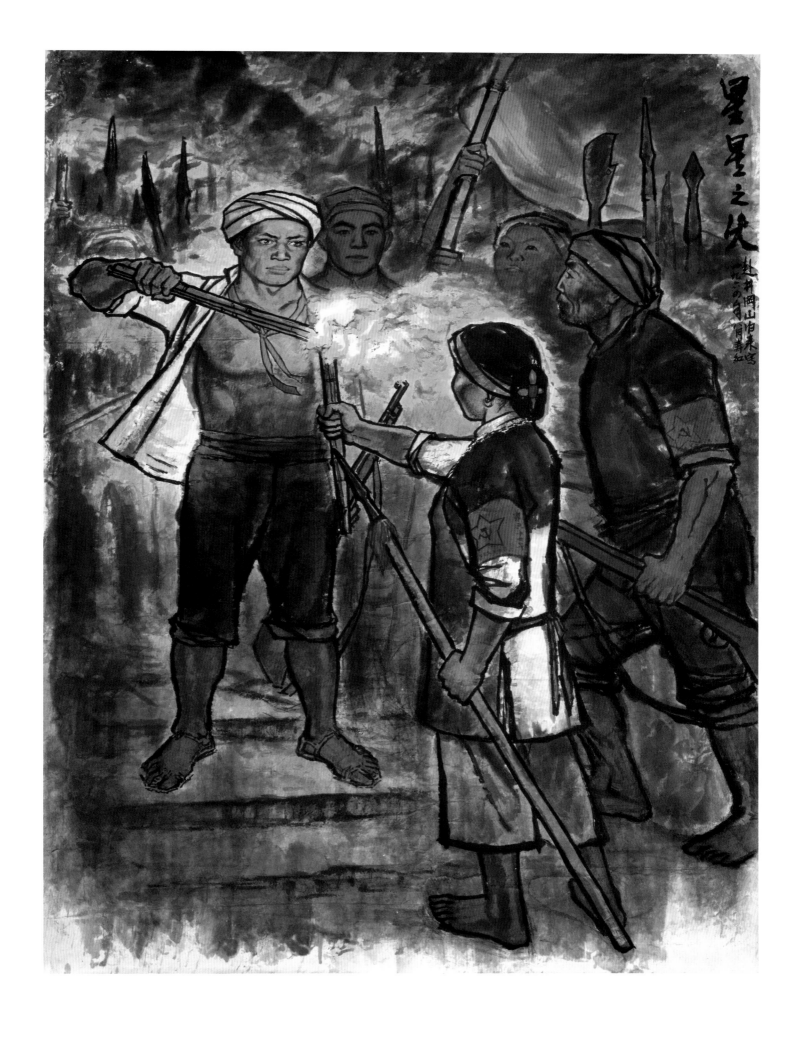

庄寿红

星星之火

1964年
122cm×91.5cm
纸本设色

**贾又福**

**更喜岷山千里雪**

1965年
142cm × 350cm
纸本设色

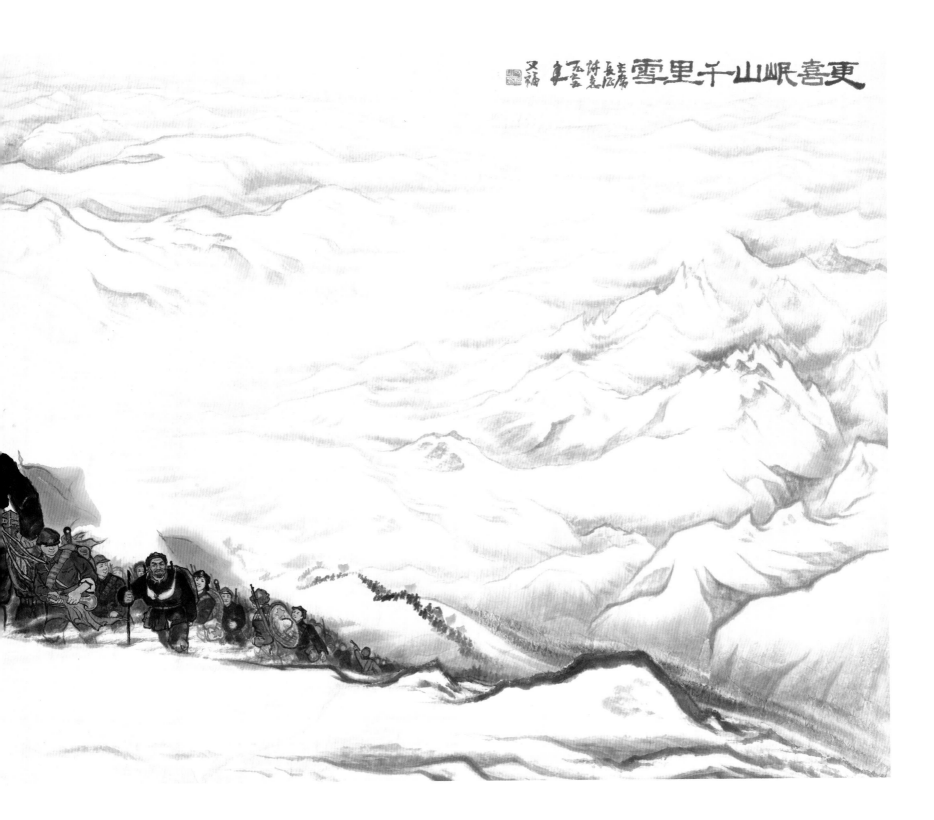

更喜岷山千里雪 書法 弓福

119

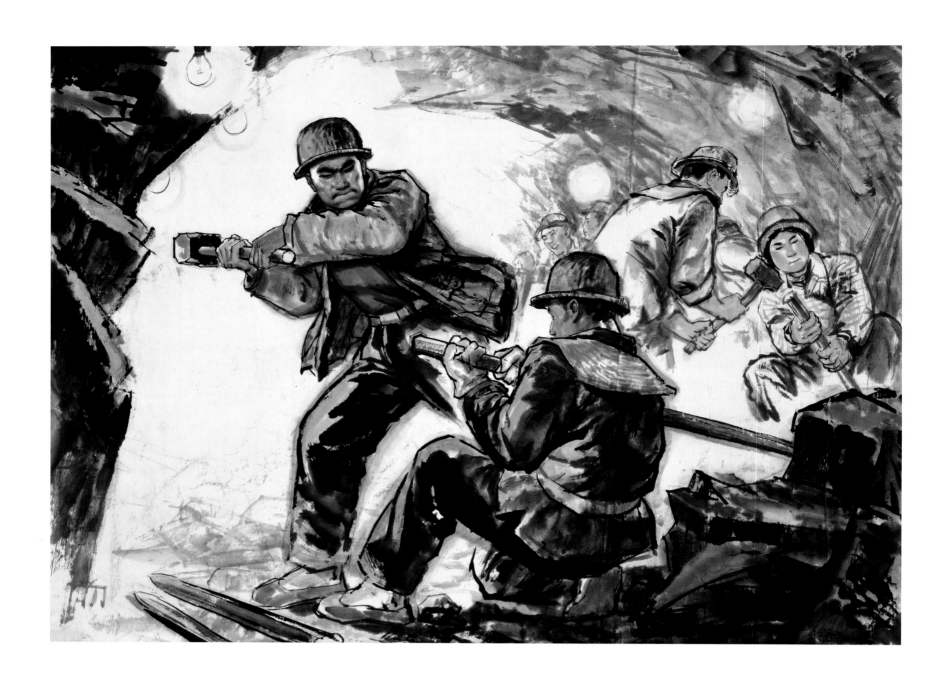

梁长林

矿洞

1976年
78cm×107cm
纸本设色

刘勃舒

**调查研究**

年代未署
187cm×127cm
纸本设色
———

许仁龙

红旗渠畔今胜昔

年代未署
182cm × 127cm
纸本设色

史国良

买猪图

1980年
196cm×176cm
纸本设色

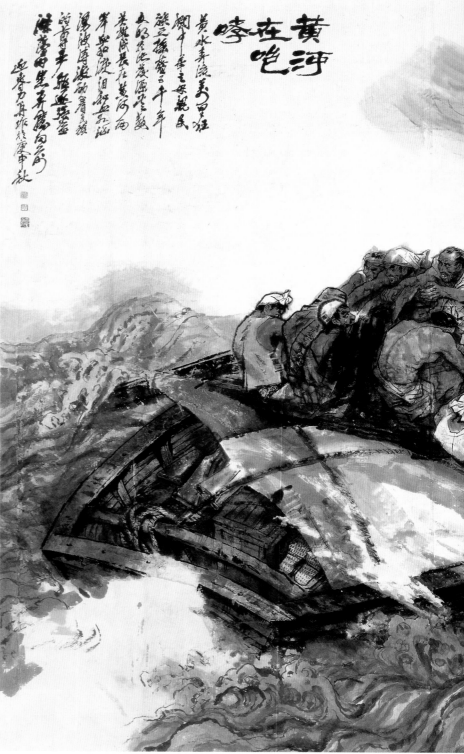

杨力舟、王迎春

黄河三联画：黄河怨、黄河在咆哮、黄河愤

1980年、1973年、1980年
220cm×120cm、220cm×290cm、220cm×120cm
纸本设色

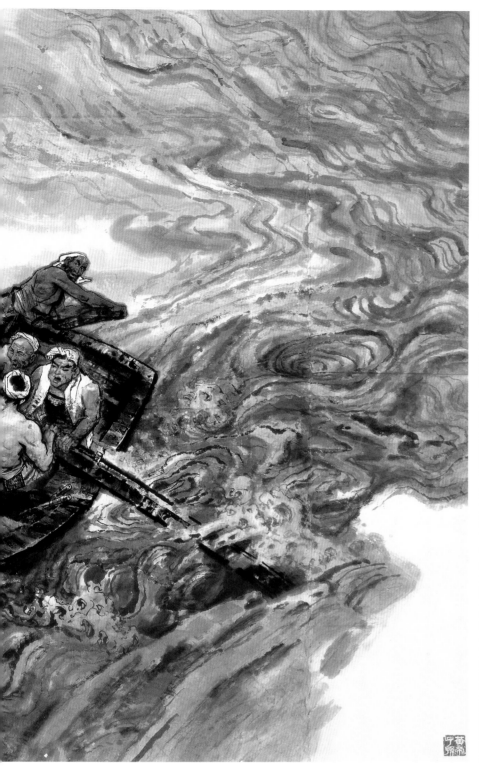
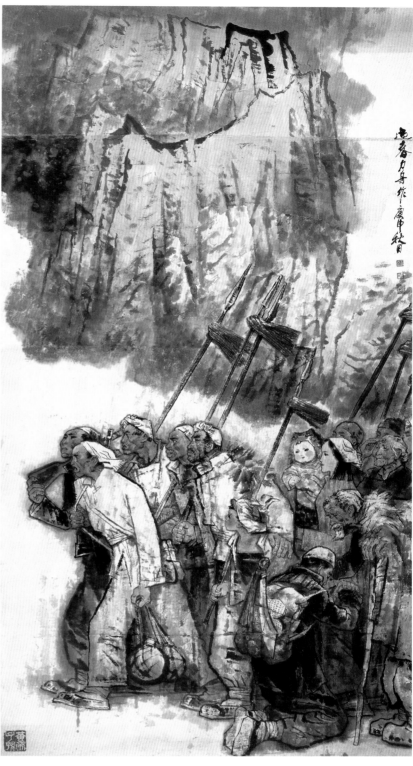

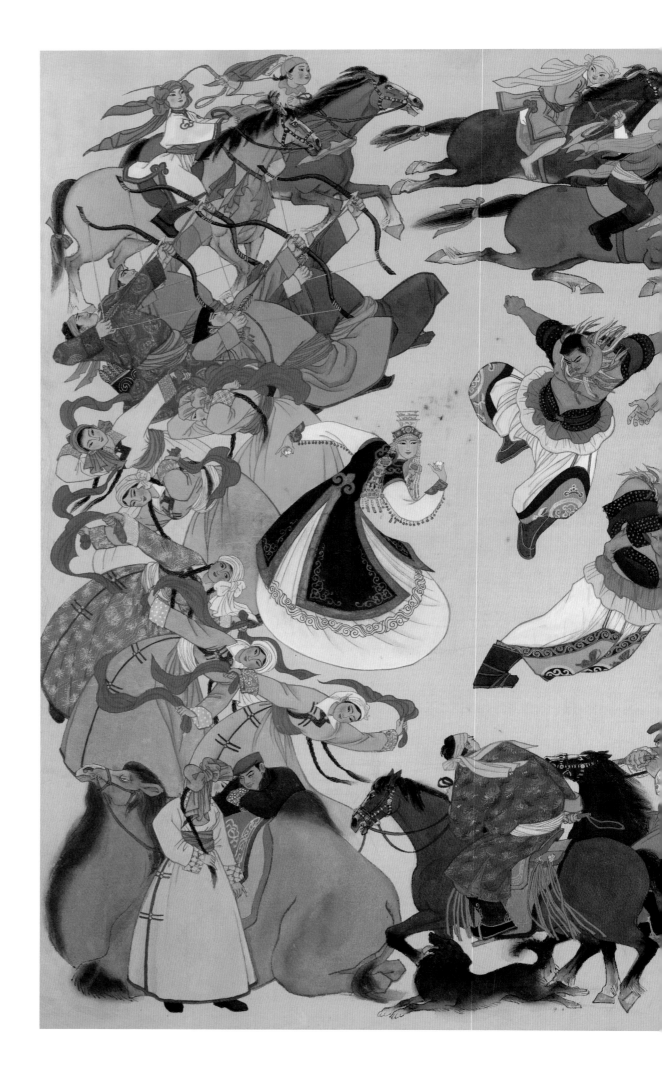

翁如兰

**欢乐的那达慕**

1980 年
113cm × 176cm
纸本设色

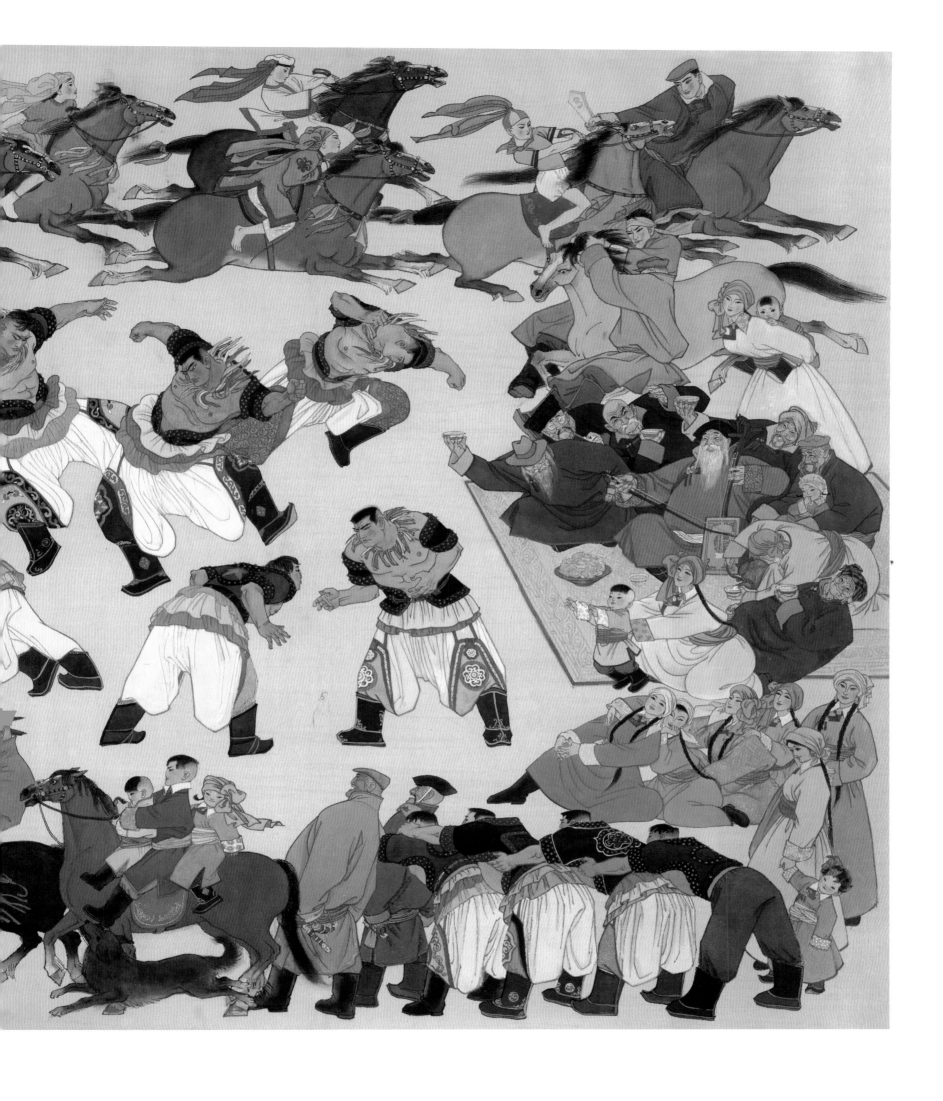

华其敏

大海的故事

1980年
153cm × 270cm
纸本设色

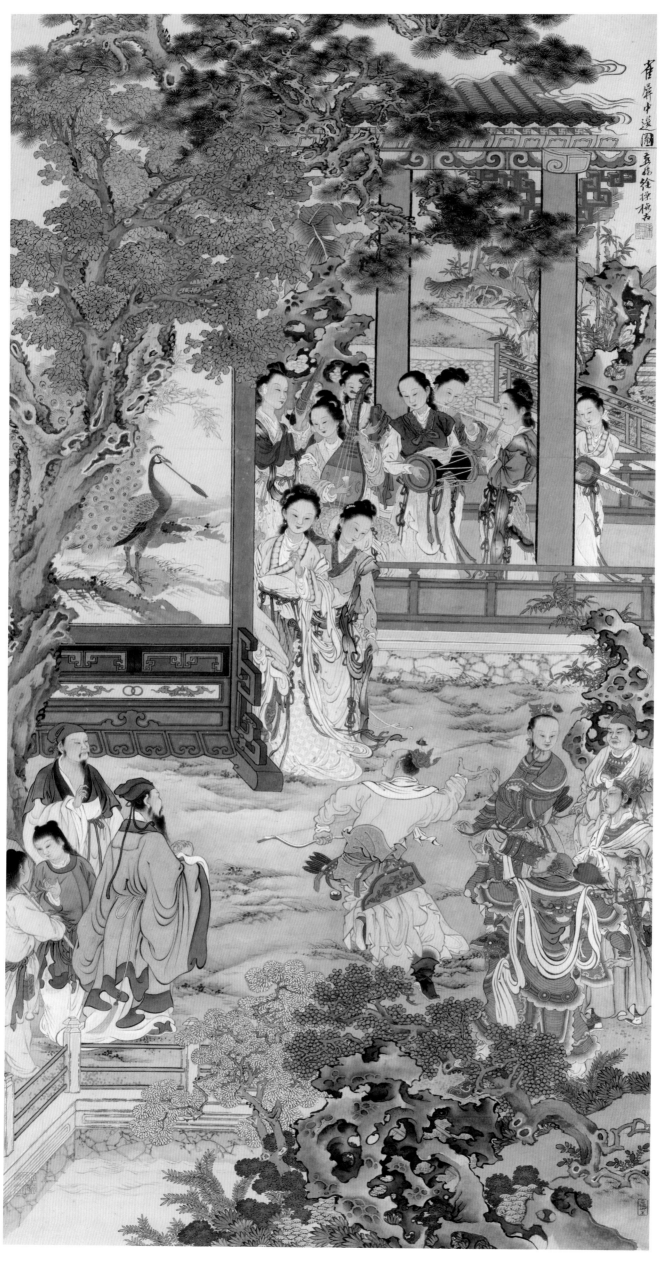

徐燕孙

雀屏中选图

年代未署
134cm×67cm
纸本设色

雲想衣裳花想容　春風拂檻露華濃　若非羣玉山頭見　會向瑤臺月下逢

李白清平調詩意

癸亥春宵　劉凌滄筆

刘凌沧

李白诗意

1983年
138cm×69cm
纸本设色

刘大为

布里亚特婚礼

1980年
72cm×223cm
纸本设色

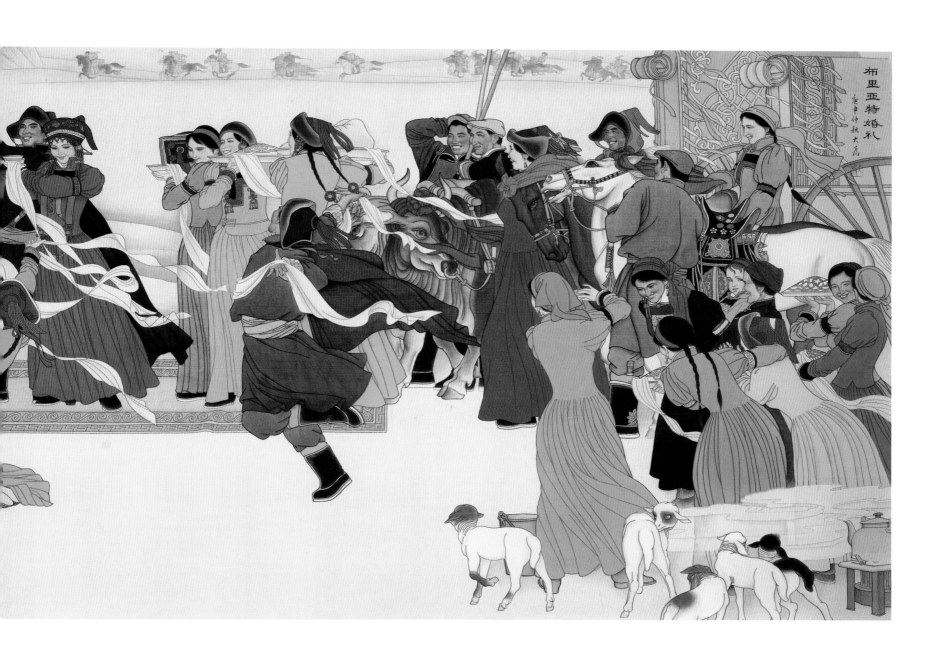

133

**胡勃**

**摔跤图**

1980 年
49cm × 575cm
纸本设色

韩国榛

**画家蒋兆和**

1980年
133cm×192cm
纸本设色

回家药兆和

一九八零年九月写
于中央美术学院

周臻

李延声

矿山人物之八：秀梅

1980年
103cm×68cm
纸本设色

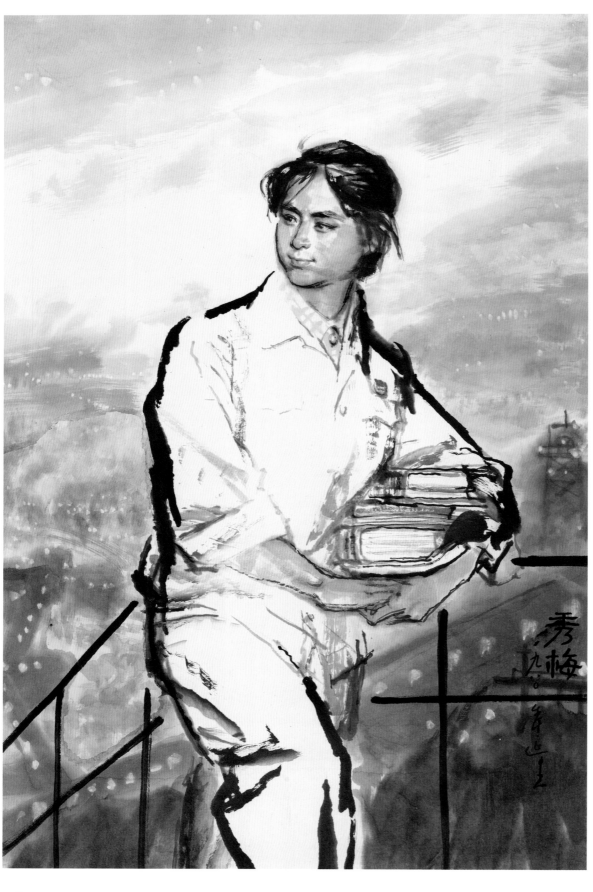

聂鸥

雨润侗家

1980年
107cm×119cm
纸本设色

谢志高

欢欢喜喜过个年

1980 年
190cm × 200cm
纸本设色

林墉

**少女**

1980年
107cm×82cm
纸本设色

朱振庚

造车图

1980年
79cm × 426cm
纸本水墨

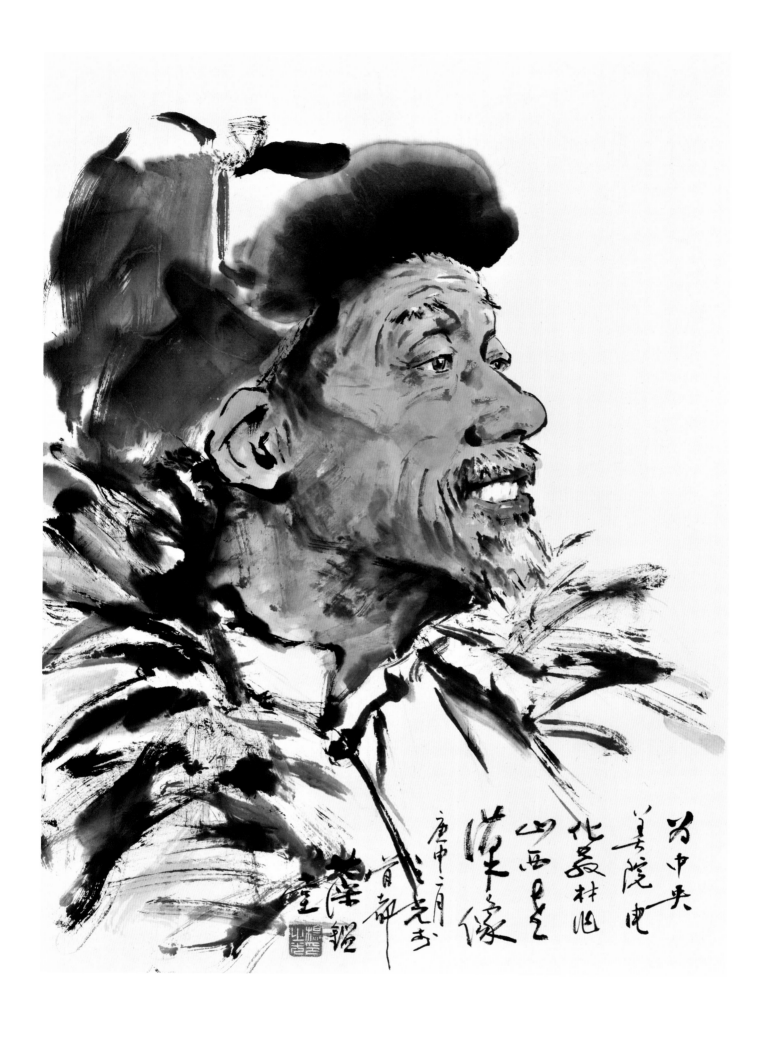

杨之光

山西老汉像

1980年
69cm × 46cm
纸本设色

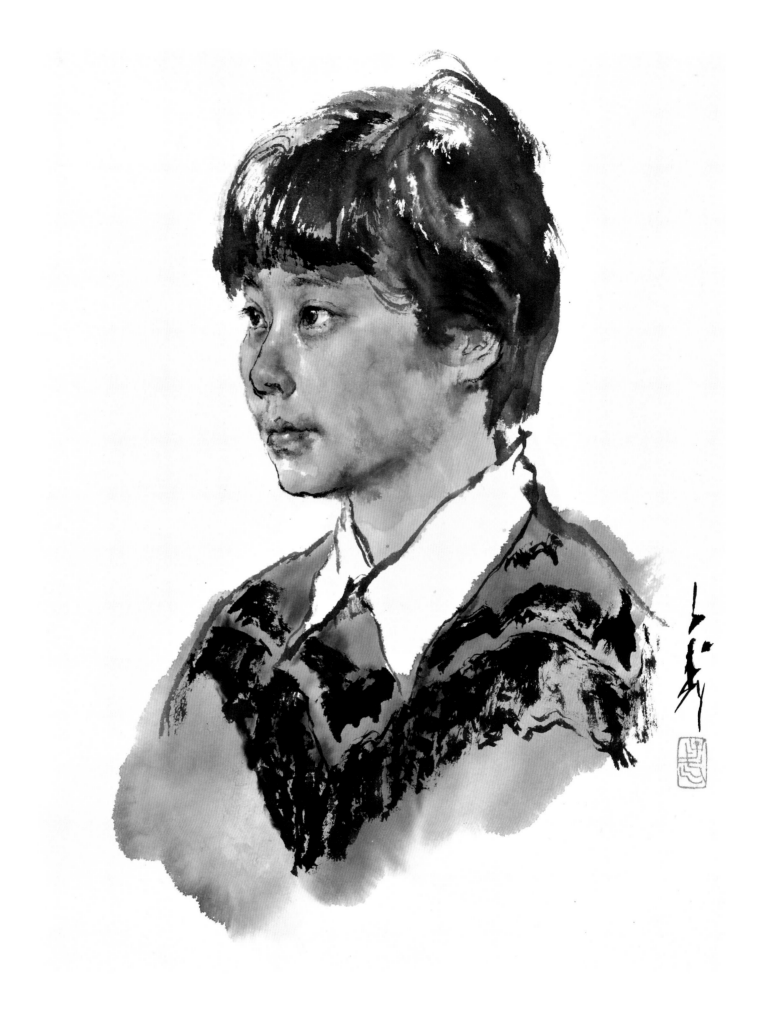

王子武

肖像

年代未署
62cm × 46cm
纸本设色

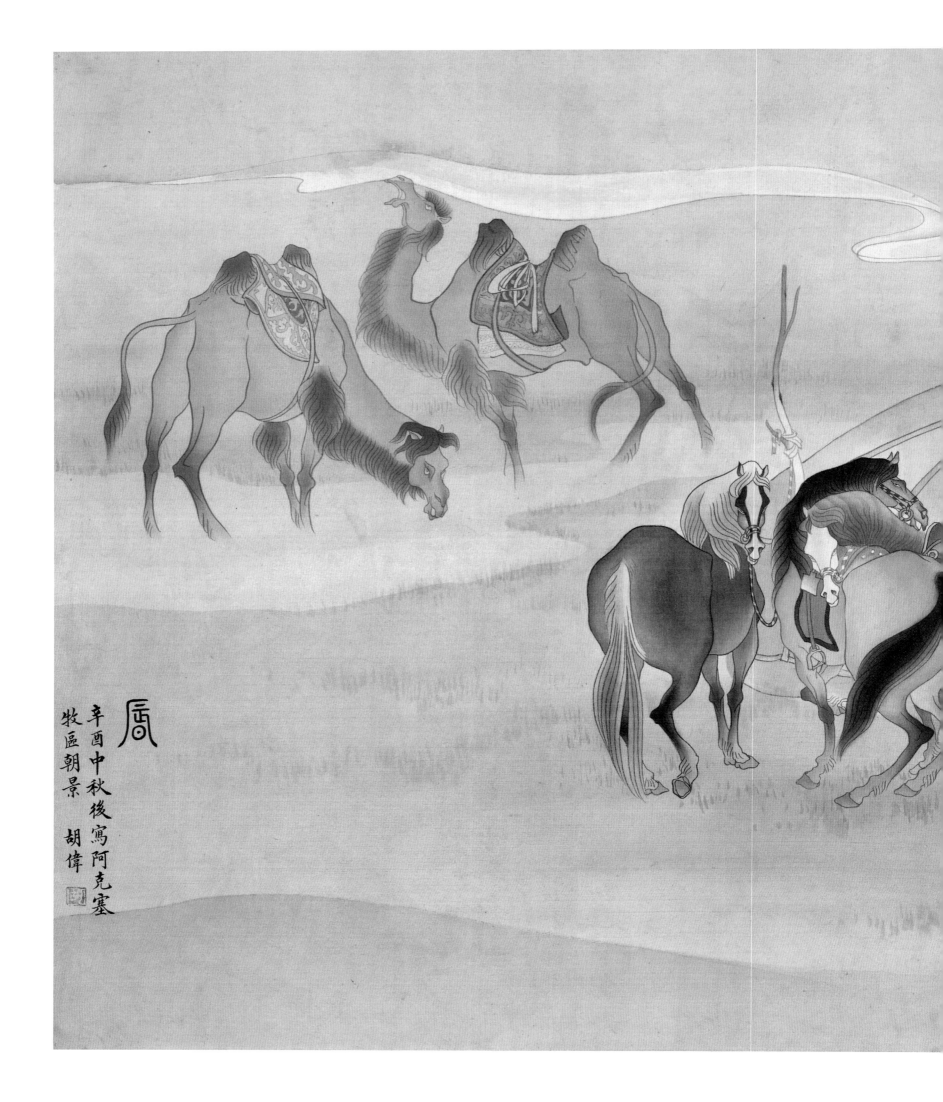

辛酉中秋後寫阿克塞
牧區朝景　胡偉

胡伟

晨

1981年
54cm×96cm
纸本设色

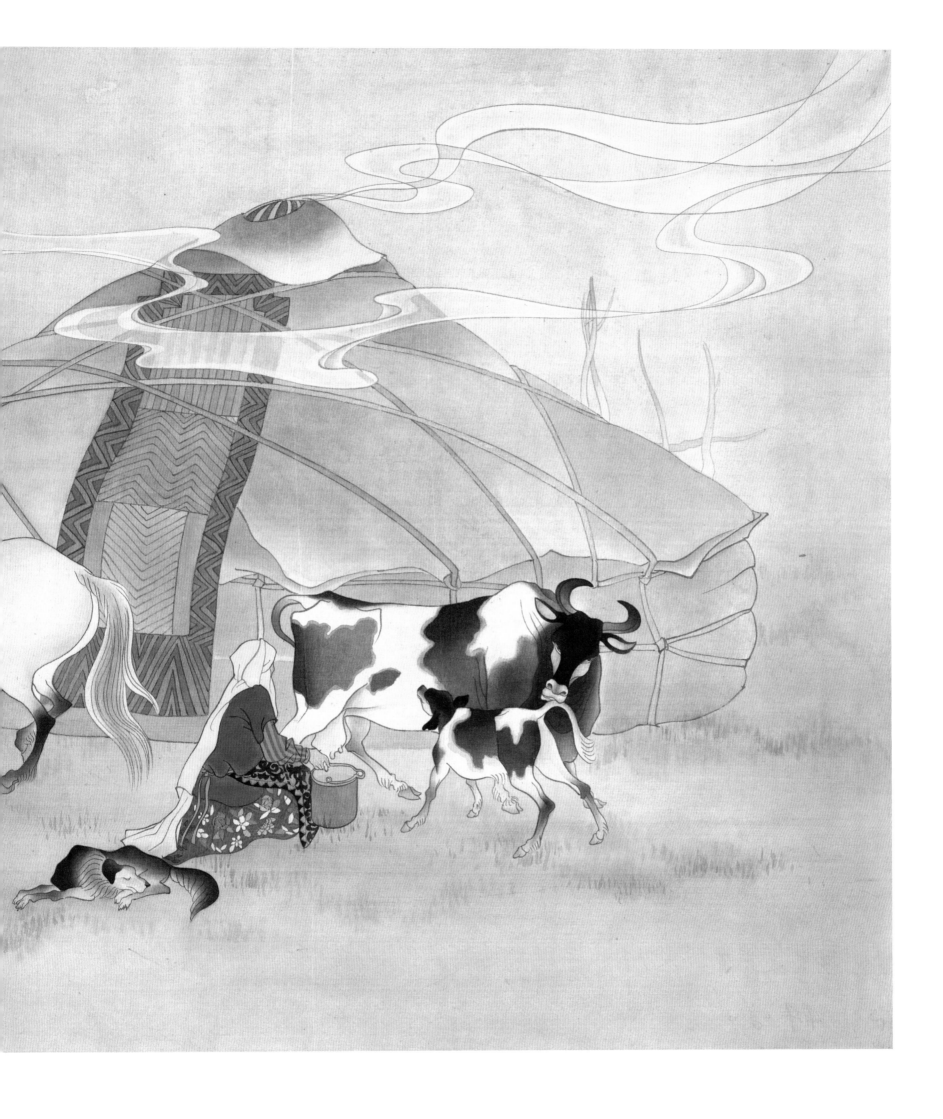

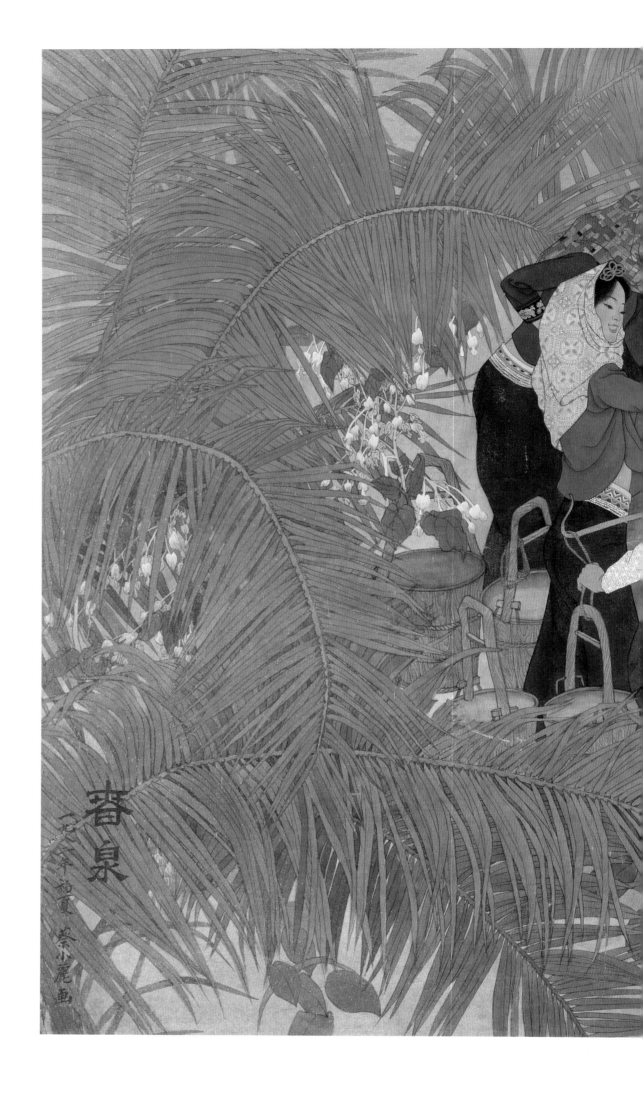

春泉

**蔡小丽**

春泉

1982年
90cm×138cm
纸本工笔

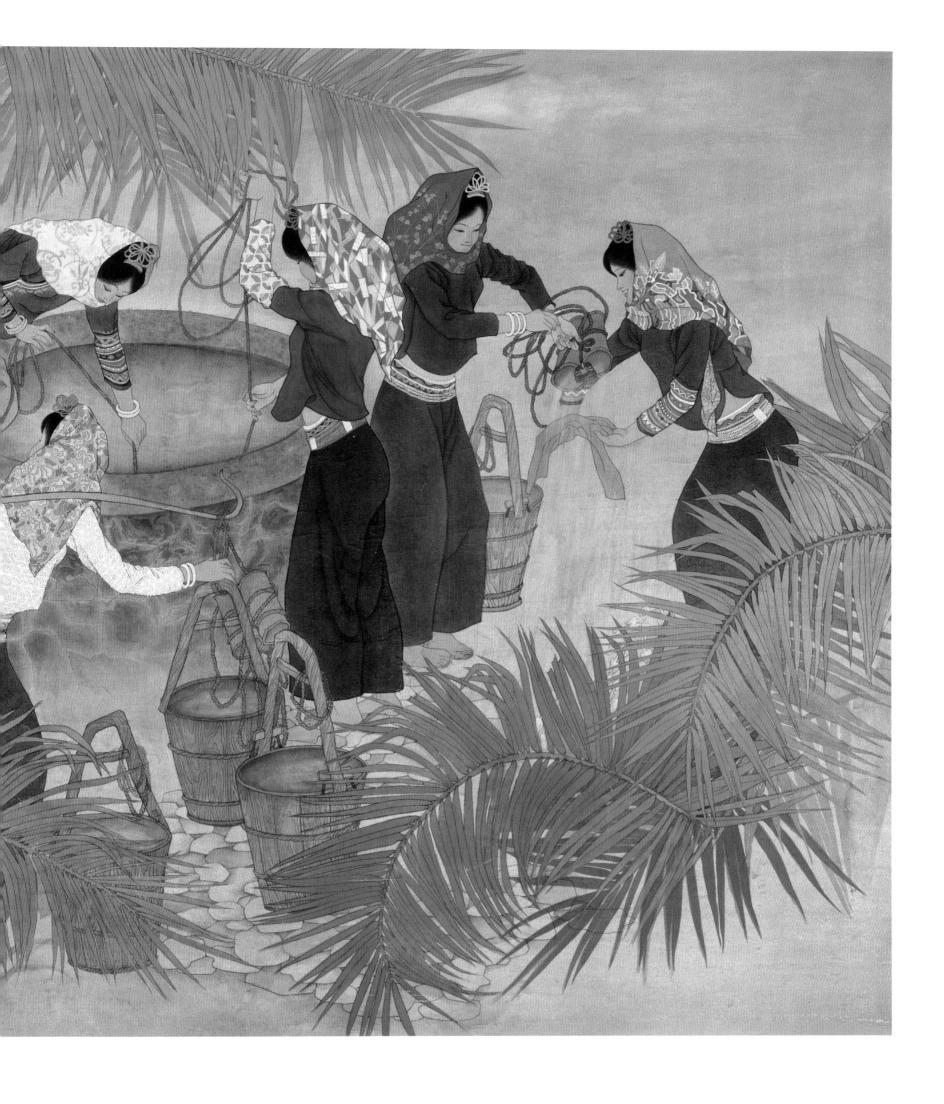

胡明哲

高原的歌

1988年
98cm × 110cm
纸本设色

戴顺智

历史

1988年
247cm × 122cm × 3件
纸本设色

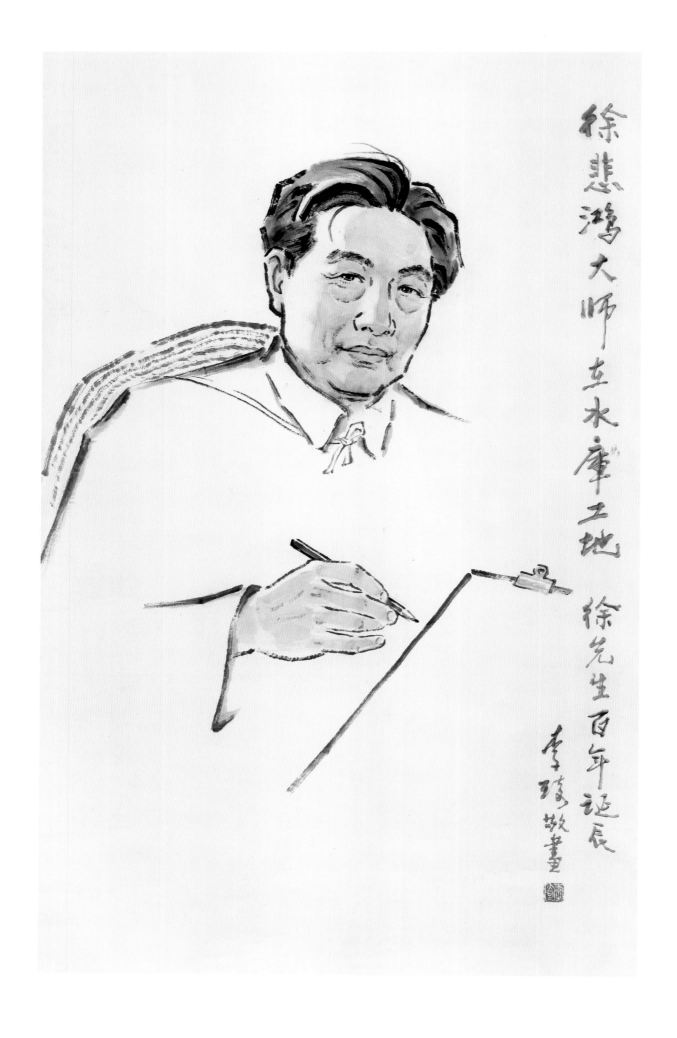

徐悲鸿大师立水库工地　徐先生百年诞辰　李琦敬画

**李琦**

**徐悲鸿大师在水库工地**

1995年
127cm × 80cm
纸本设色
李琦家属捐赠

田黎明

**鲁南人家**

年代未署
83cm×110cm
纸本设色

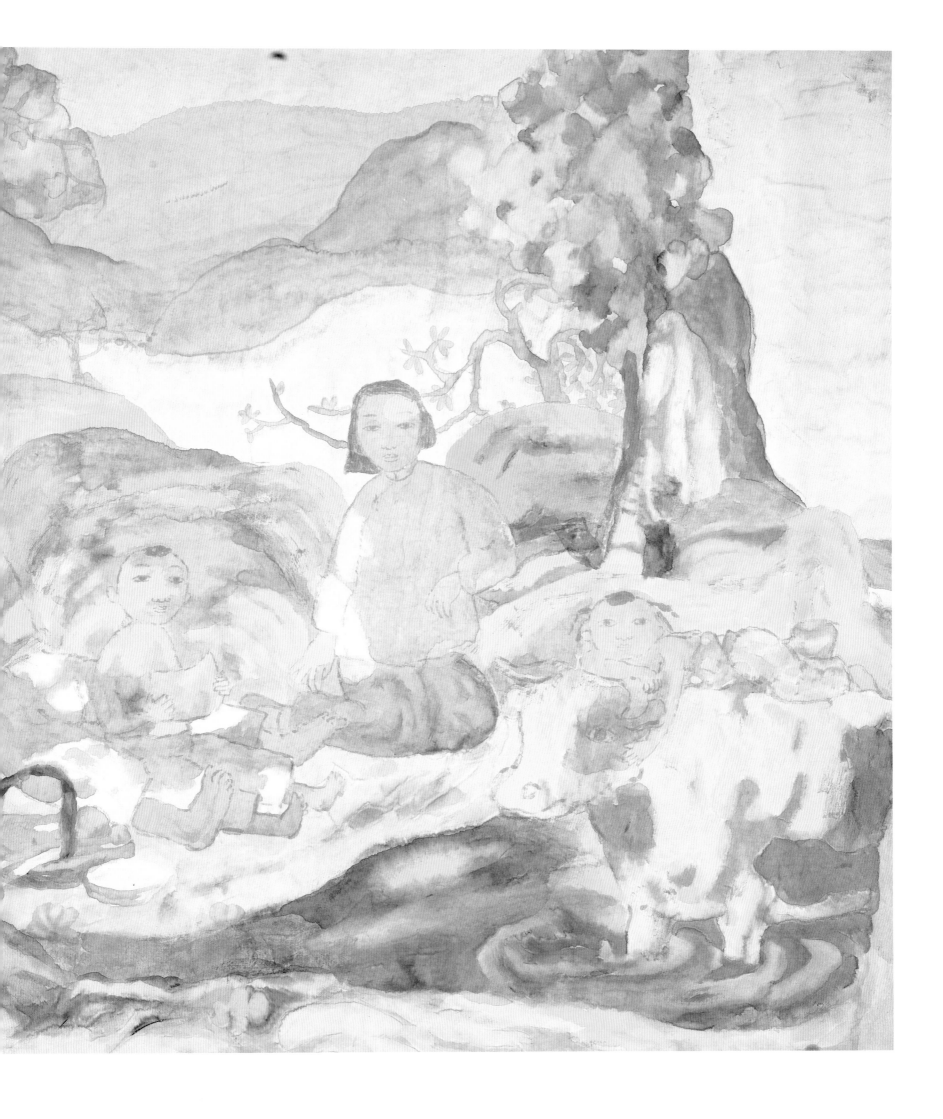

**王定理**

**水月观音**

1998年
136cm × 69cm
纸本金线描
王定理家属捐赠

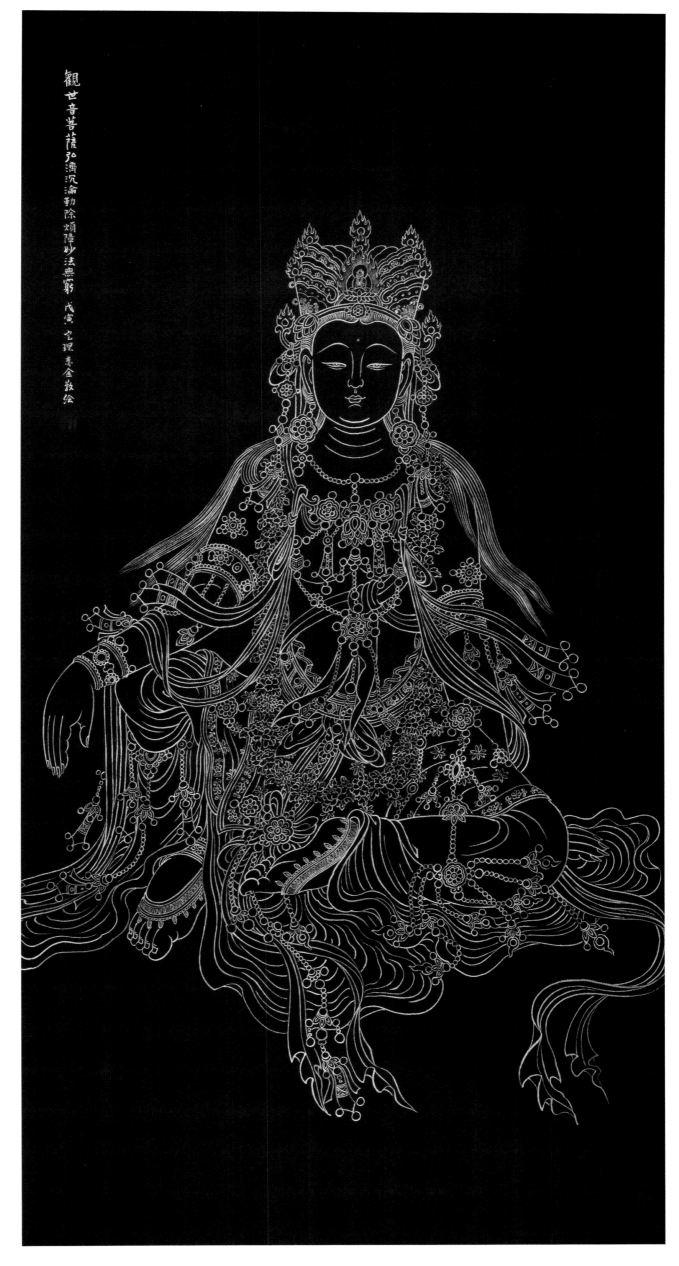

観世音菩薩弘済沈淪勤除煩障妙法無窮 戊寅 老理素金敬絵

観世音菩薩

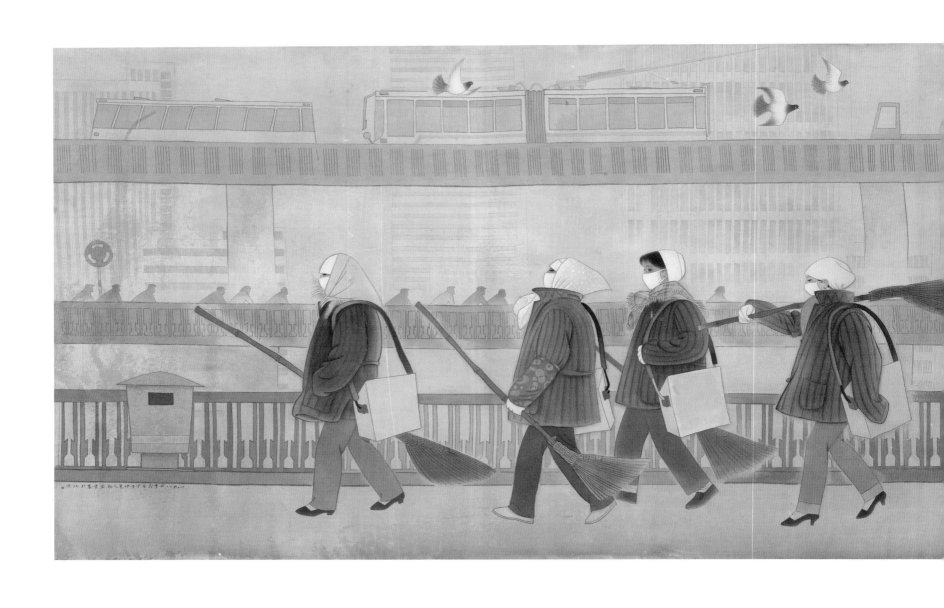

**刘金贵**

清洁工

1995 年

173cm × 230cm

纸本设色

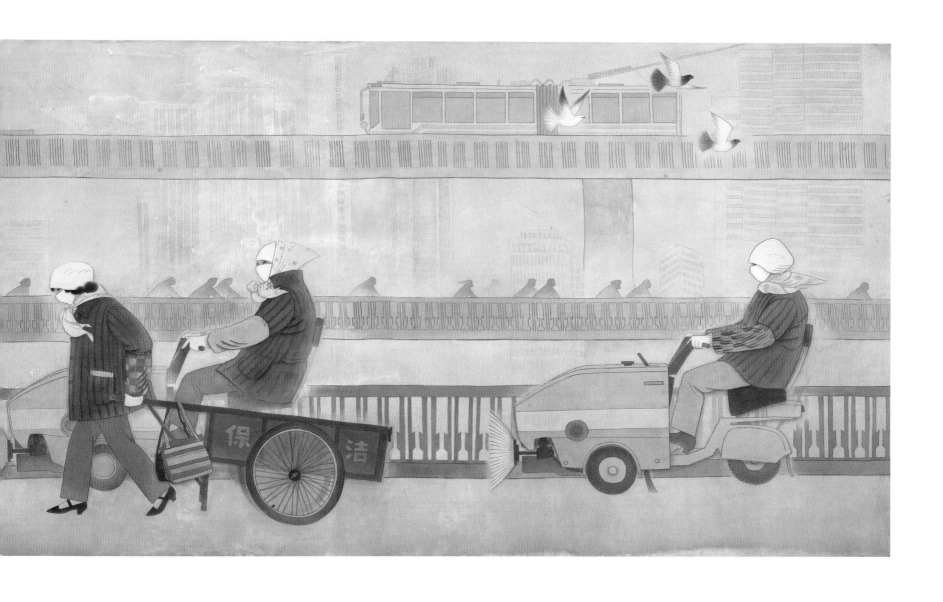

徐华翎
另一种空间之三

蒋采蘋

教室

2002 年
160cm × 160cm
纸本设色

**王晓辉**

**同龄人**

2016年
136cm × 68cm
纸本水墨

唐勇力

敦煌之梦——母子情深

1995年
82cm×82cm
纸本水墨

花
鸟

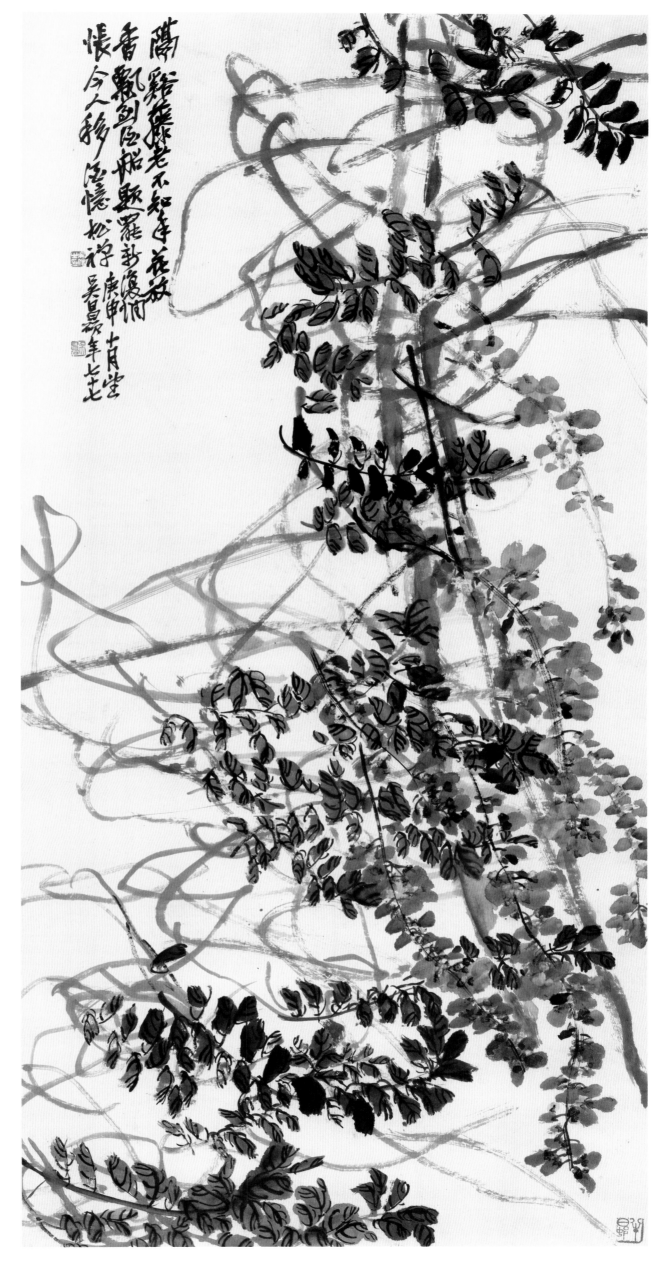

吴昌硕

紫藤图

1920 年
116cm × 56cm
纸本设色

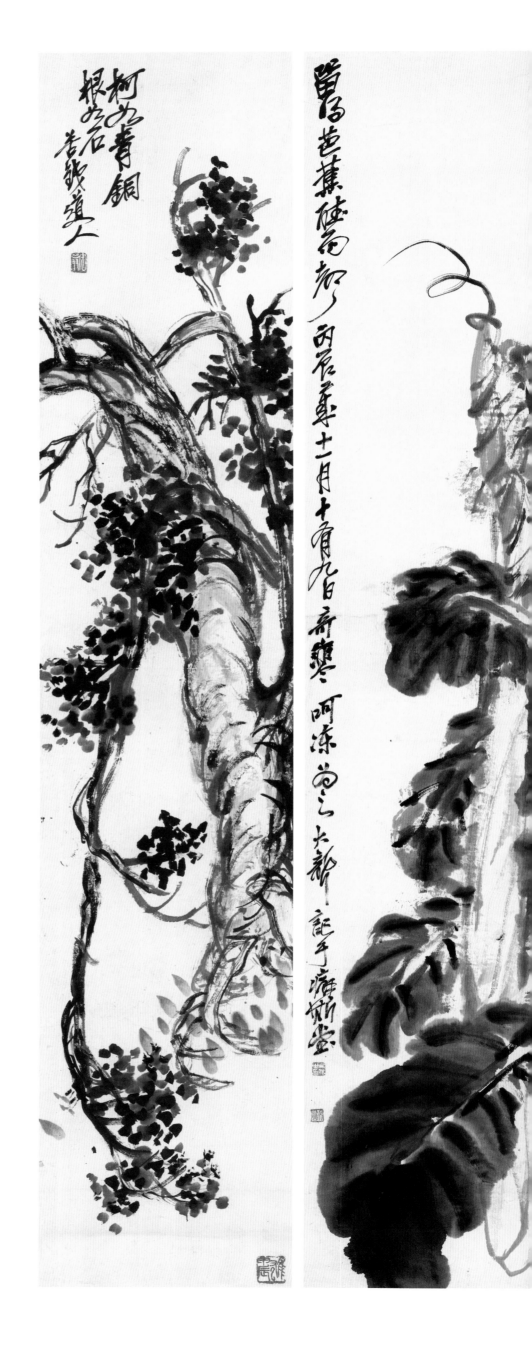

**吴昌硕**

花卉四屏

1916年

134.5cm × 27cm × 4件

纸本水墨

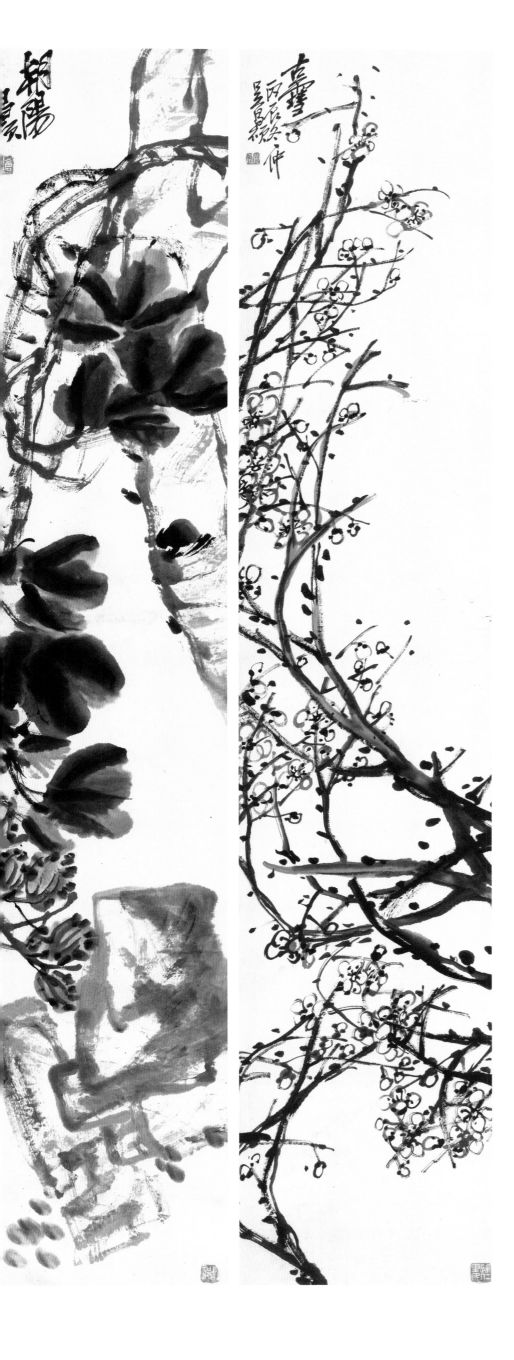

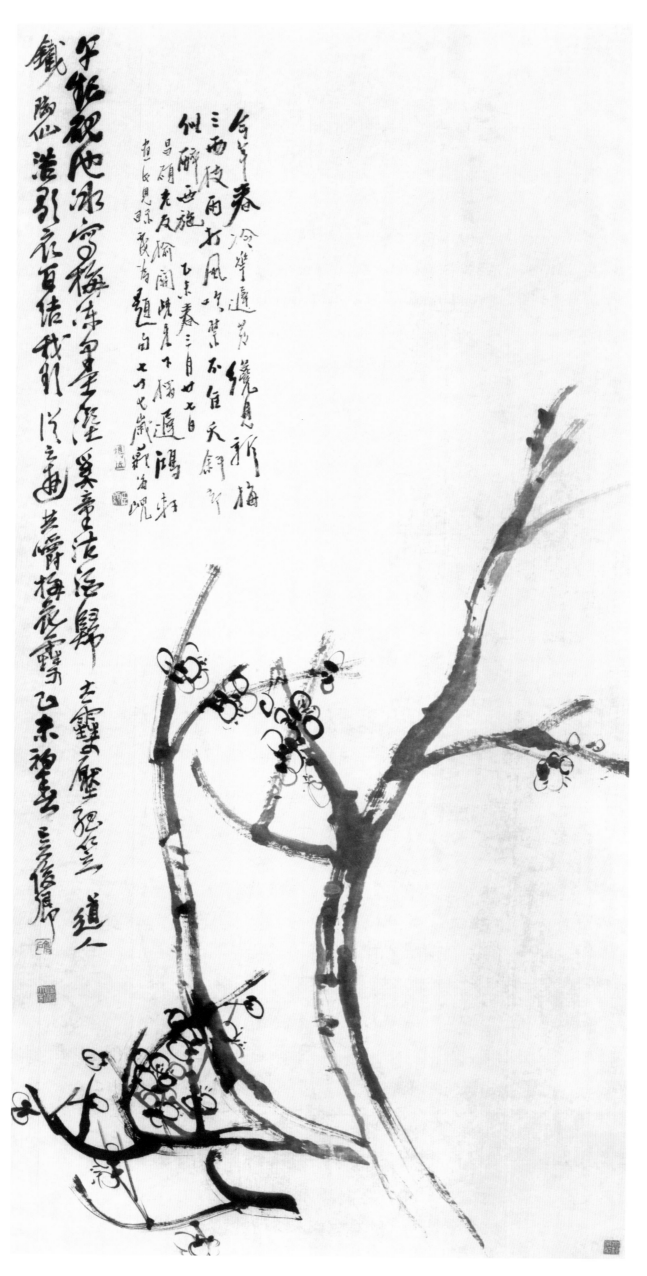

吴昌硕

梅花

1895年
135cm×65cm
纸本水墨

王震

松鹤图

1913年
151cm×75.5cm
纸本设色

郑锦

**玉兰孔雀**

1920年
167cm × 72cm
纸本设色

郑锦

狐狸

年代未署
172cm × 84cm
纸本设色

齐白石

菊酒延年

1948年
130cm×65cm
纸本设色

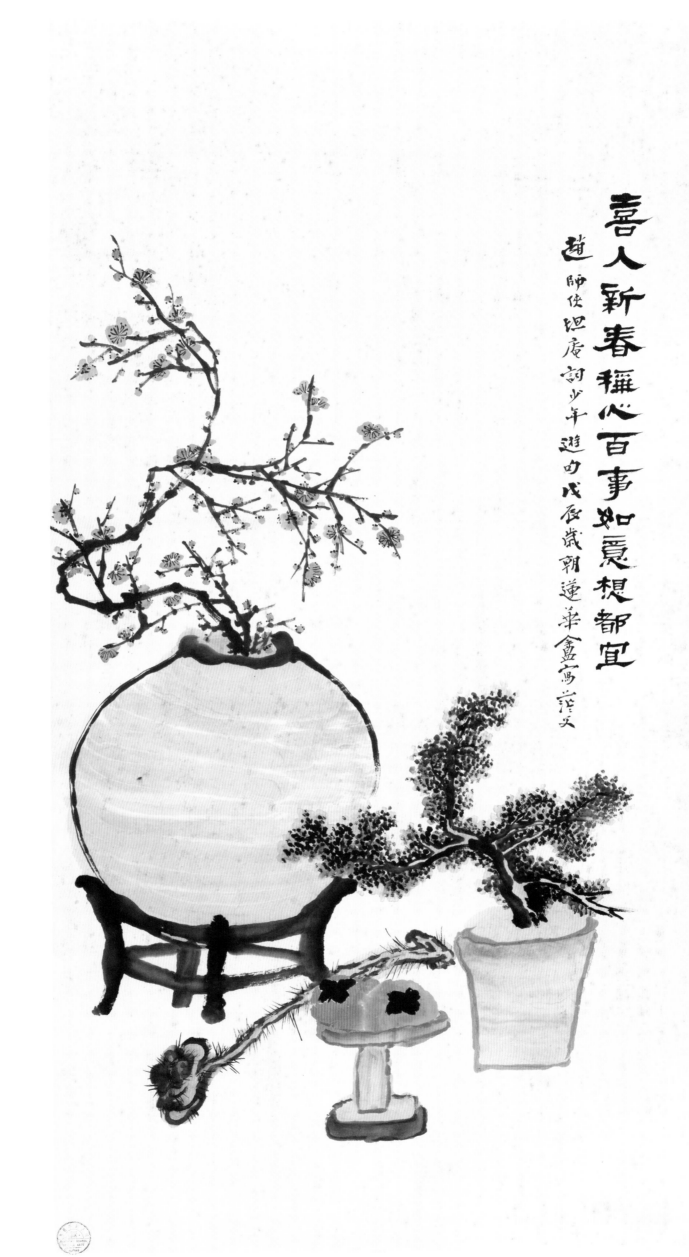

喜人新春稱心百事如意想都宜

趙師俠迎庵詞少年進�40戊辰歲朝蓮華盦寫莊父

姚茫父

岁朝图

1928年

149cm × 80cm

纸本设色

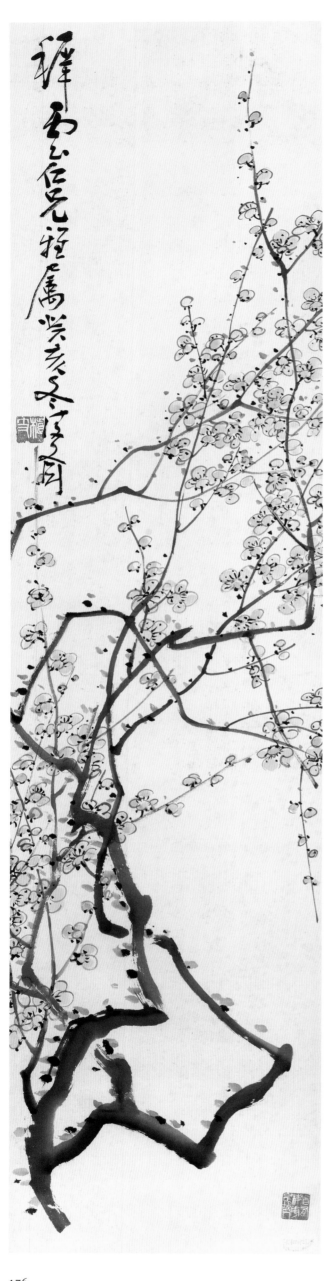

凌文渊

梅花

1923年
134cm×33cm
纸本设色

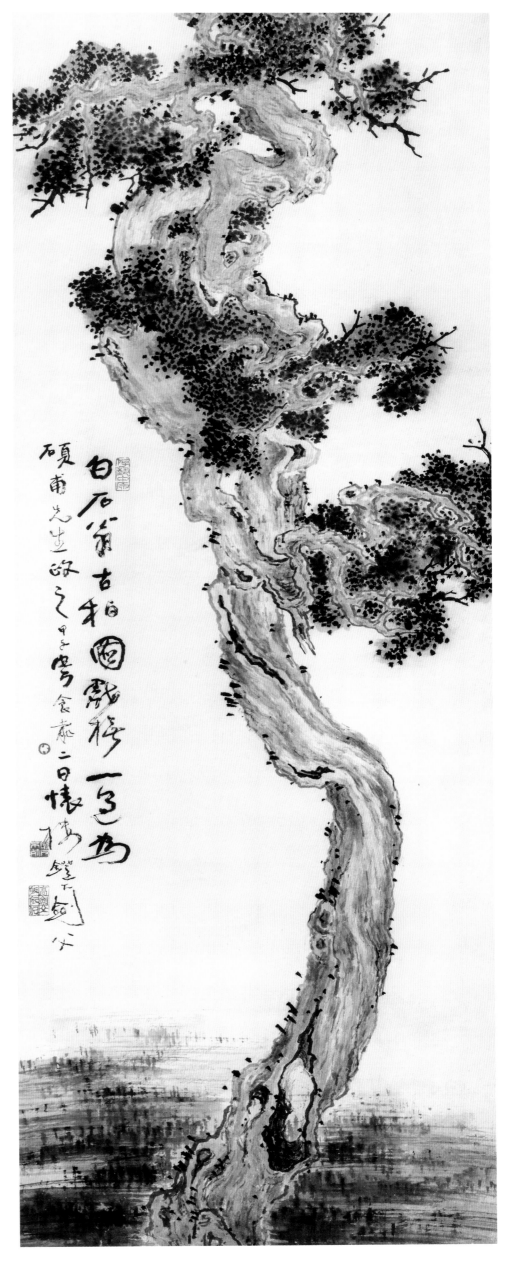

高剑父

柏树

1924年
130cm × 48cm
纸本设色

4

甲子秋九月布衣永齊璜呈

8

白石艸
蟲十二頁
辛卯三月始錄褙
題記之九十一白石

13

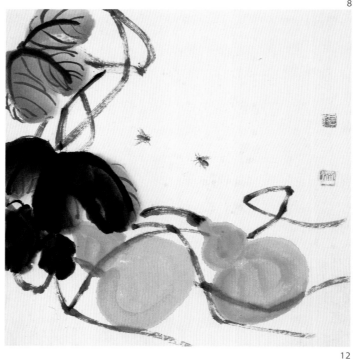

12

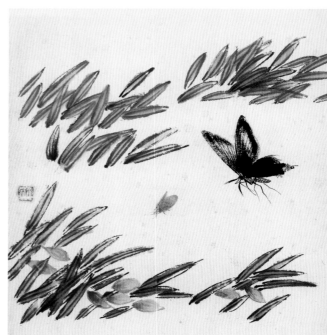

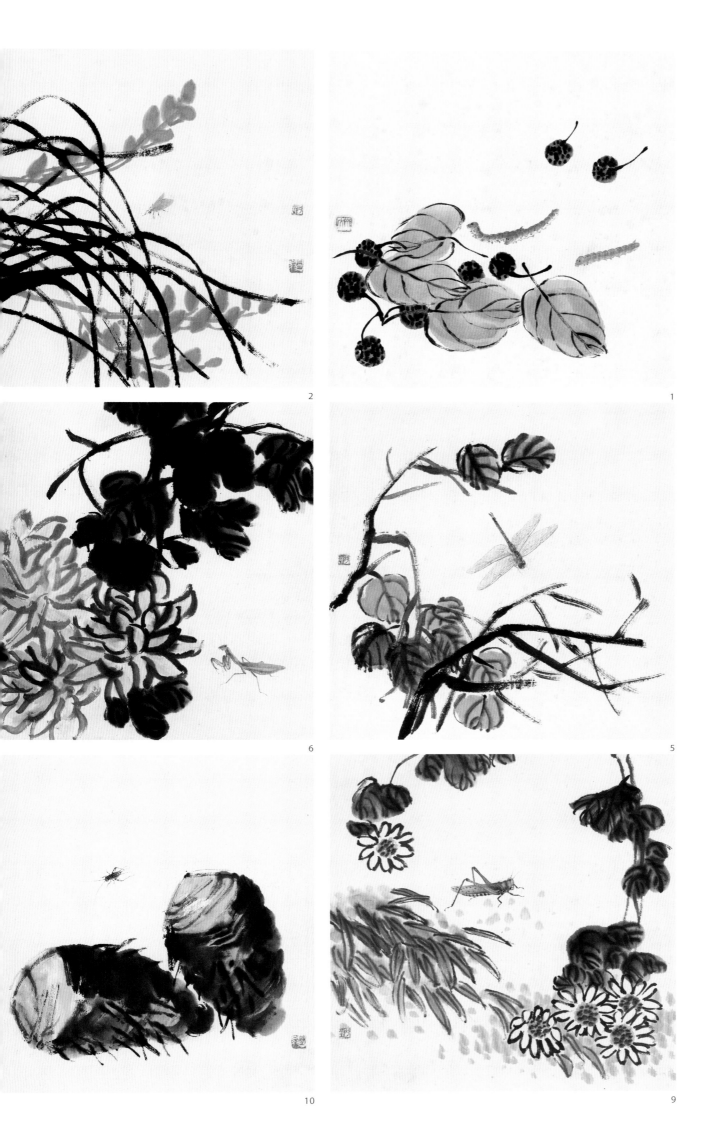

2

1

6

5

10

9

齐白石

花卉草虫册

1924 年
39cm×43cm×12件，78cm×43cm
纸本设色

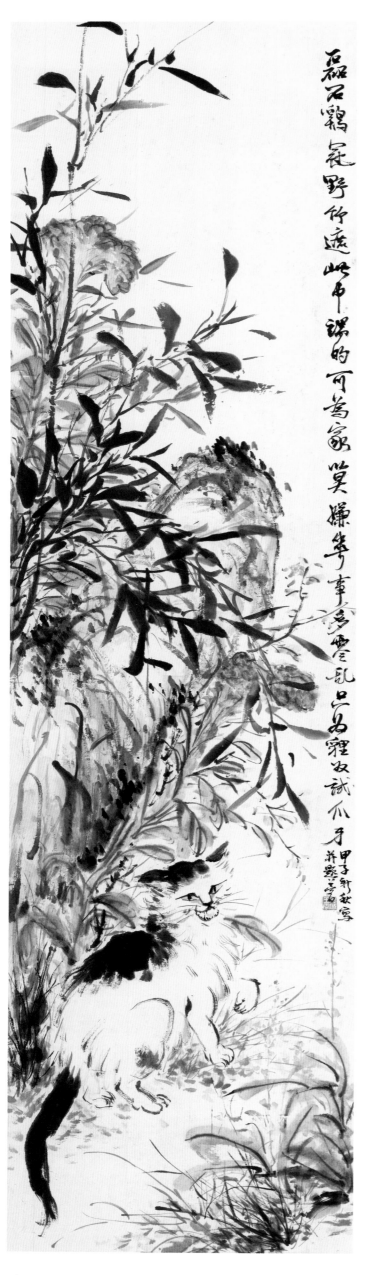

王梦白

花卉走兽图

1924年

140cm × 40cm

纸本设色

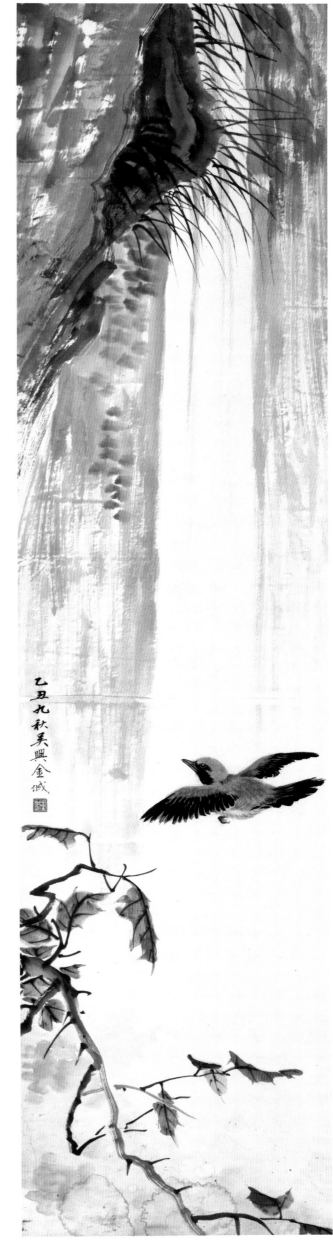

**金城**

花鸟

1925年
136cm × 33cm
纸本设色

方舟

花鸟

1926年
76cm×33cm
纸本设色

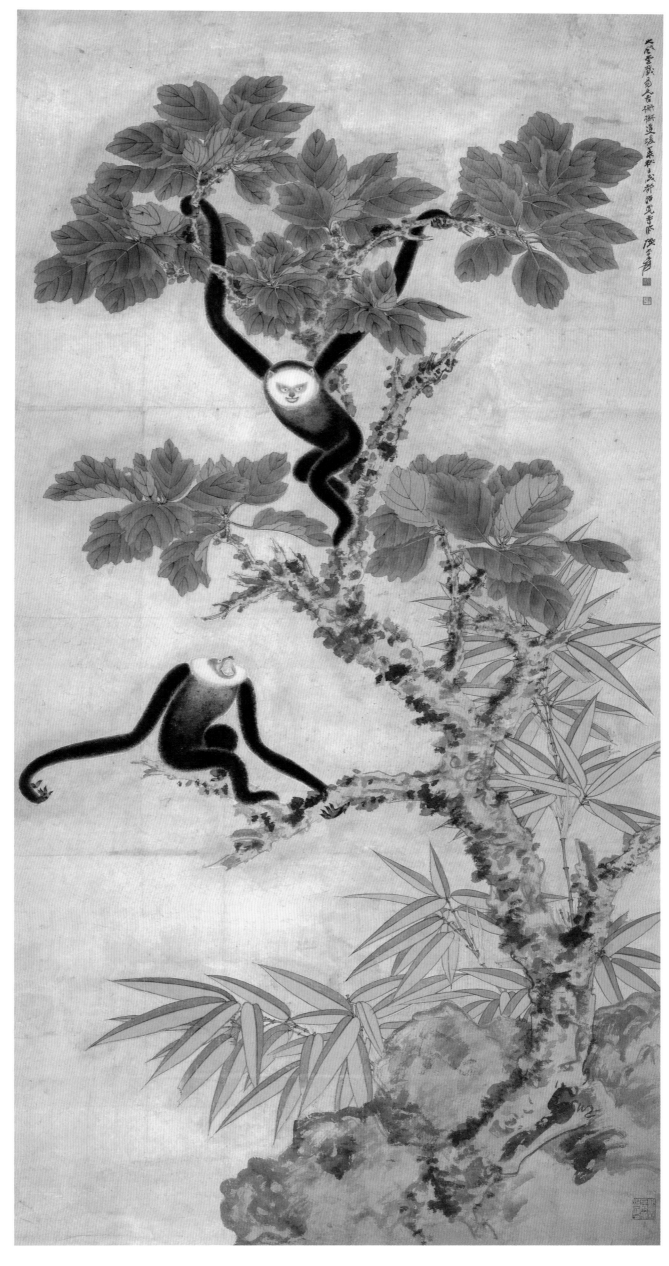

張大千

双猿

1941年
275cm × 107cm
纸本设色

汪吉麟

梅花

1927年
40cm × 140cm
纸本水墨

绍贤先生教正 丁亥八月 丹阳汪吉联

陈师曾

花卉

年代未署
48cm × 40cm
纸本设色

齐白石

松鹰

1935年
137cm×35cm
纸本水墨

徐悲鸿

**三鸡图**

1937年
84cm × 50.5cm
纸本设色

海濤先生惠教 悲鴻 丁丑

189

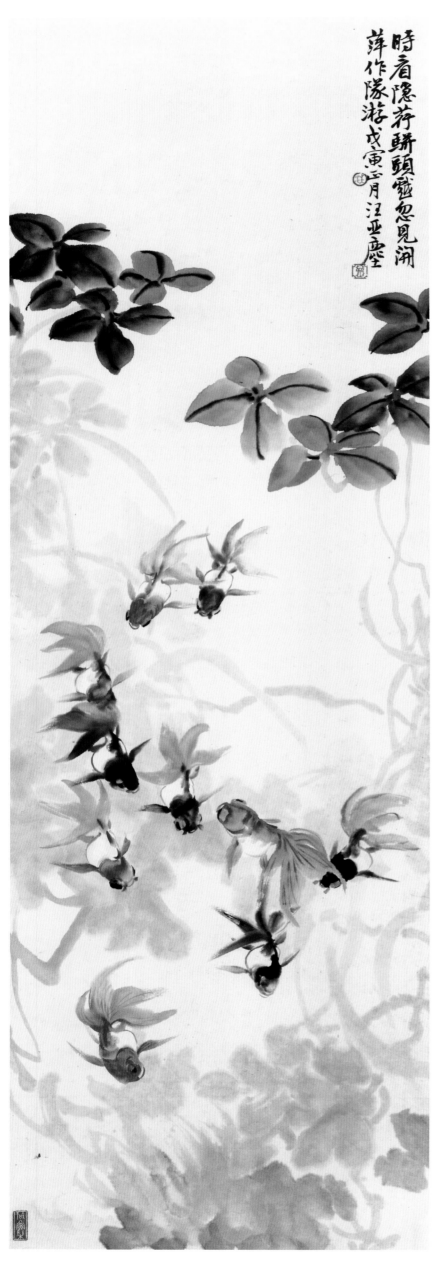

時看隱荷蓮頭蕩忽見泖
萍作隊游戊寅三月汪亞塵

汪亚尘

鱼

1938年
127cm×41.5cm
纸本设色

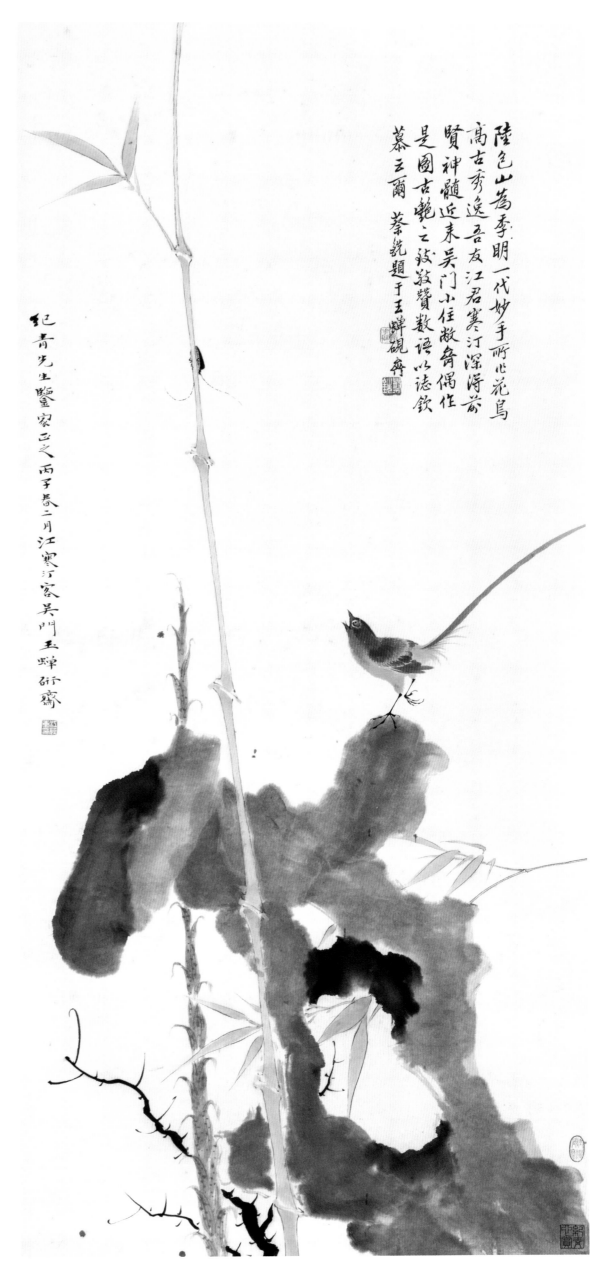

陸包山為季明一代妙手所心花鳥
高古秀逸吾友江君寒汀深得其
賢神髓近來吳門小住敬奇偶作
是圖古艷之致敬贊數語以誌欽
慕云爾 榮銳題于玉蟬硯齋

紀青先生鑒家正之 丙子春二月江寒汀客吳門玉蟬硯齋

江寒汀

花鳥

1936年
100cm × 44cm
纸本设色

秦仲文

松

1947年
108cm×45cm
纸本水墨

辛巳孟秋

作於蓬草斋

霍明志

霍明志

鹰石图

1941年

167cm × 86cm

纸本水墨

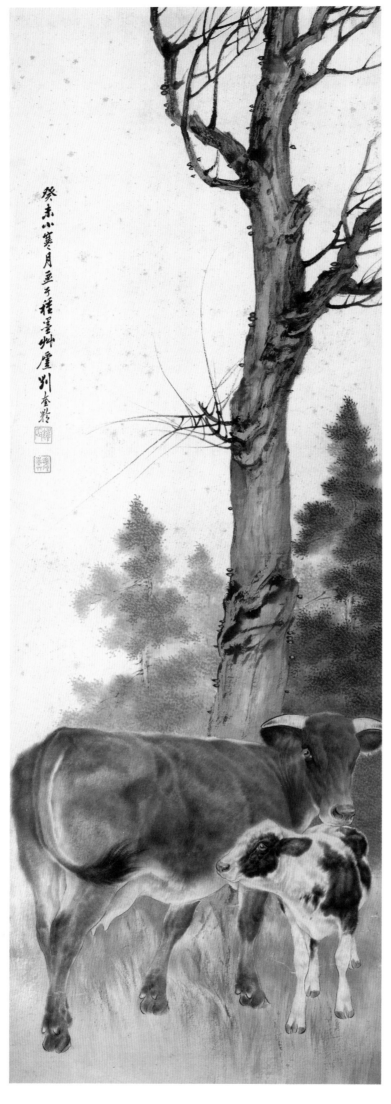
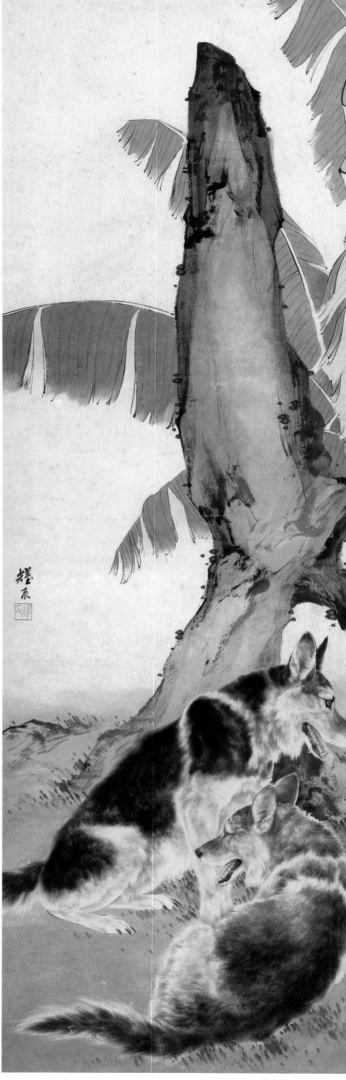

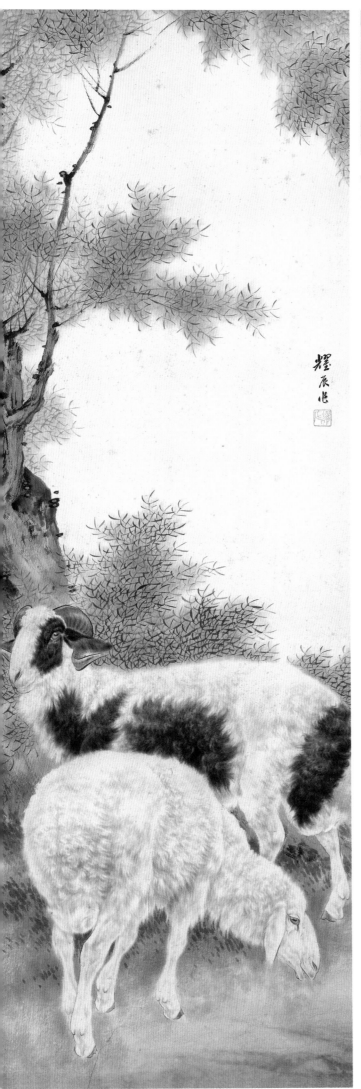
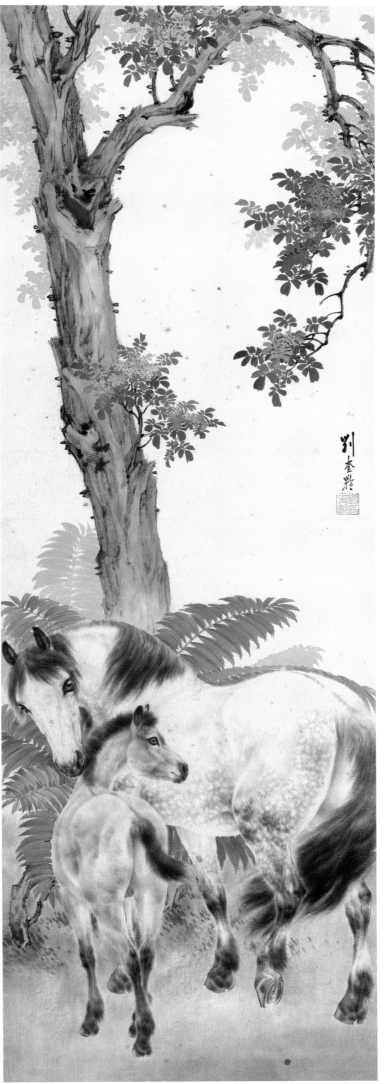

刘奎龄

双畜图

1943年
102.5cm × 34cm × 4件
纸本设色

195

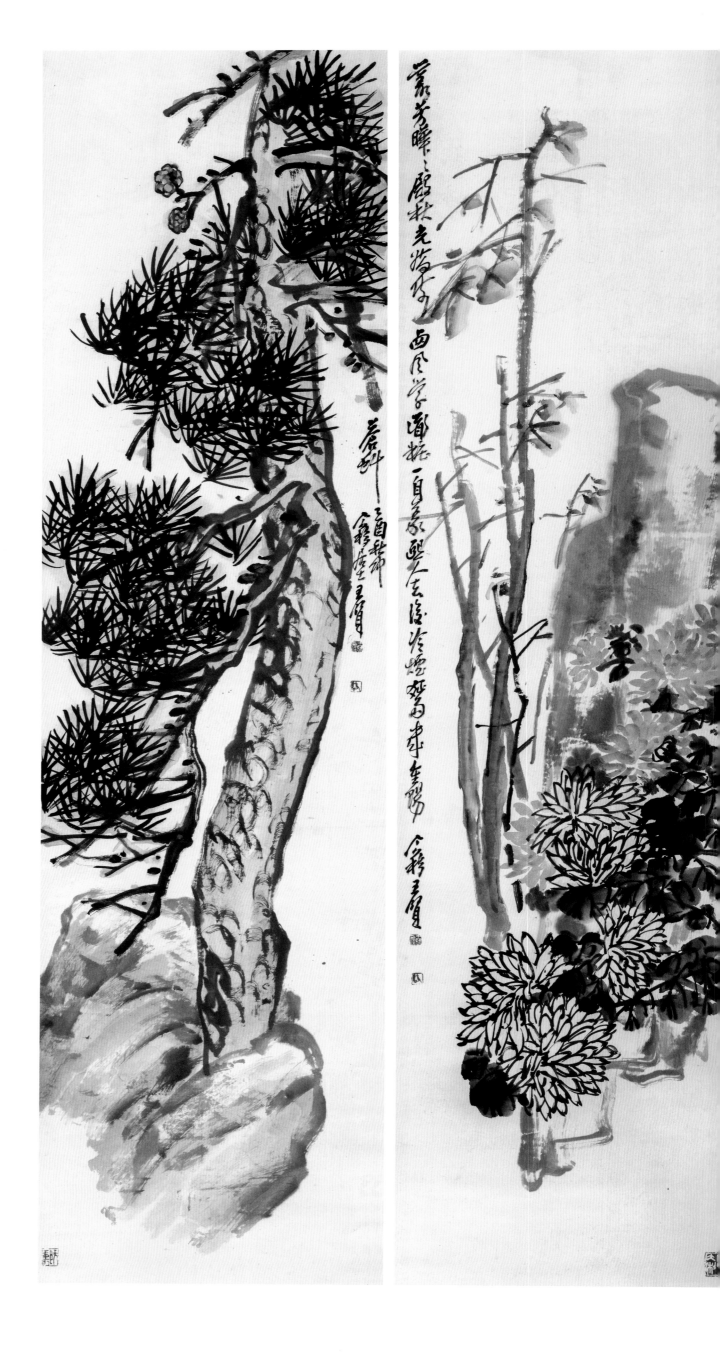

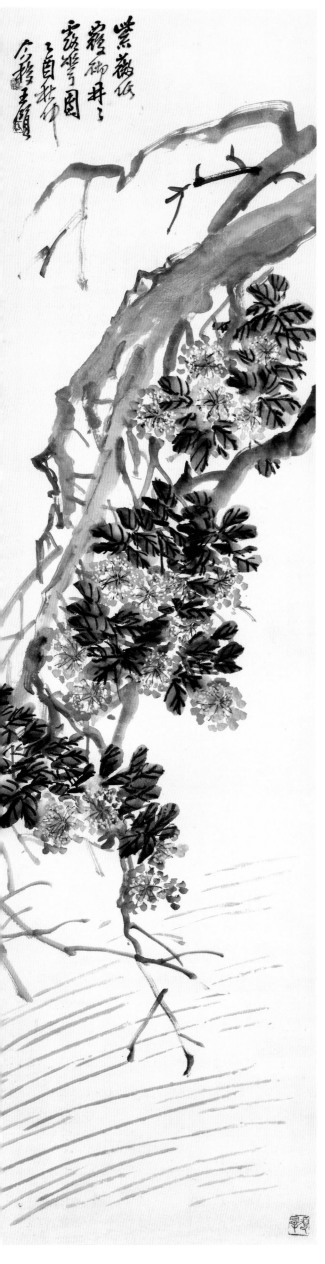
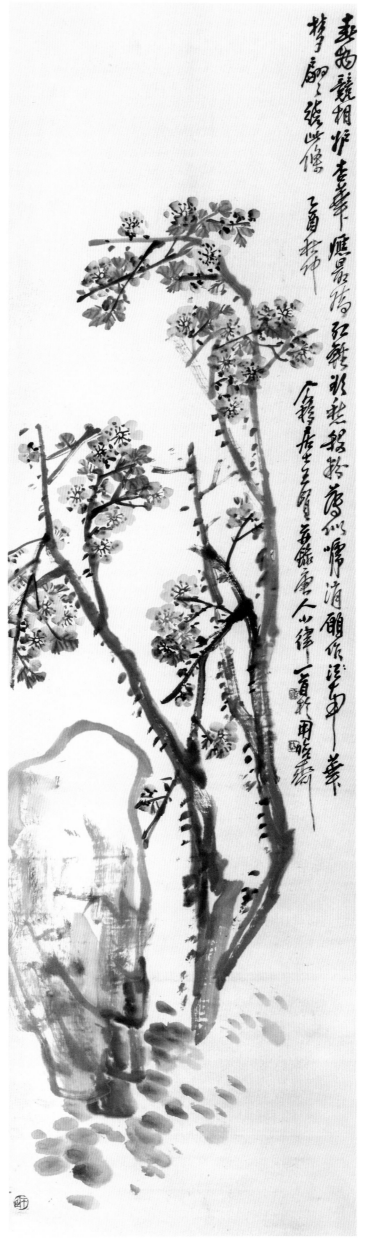

王贤

花卉

1945年
144cm×39cm×4件
纸本设色

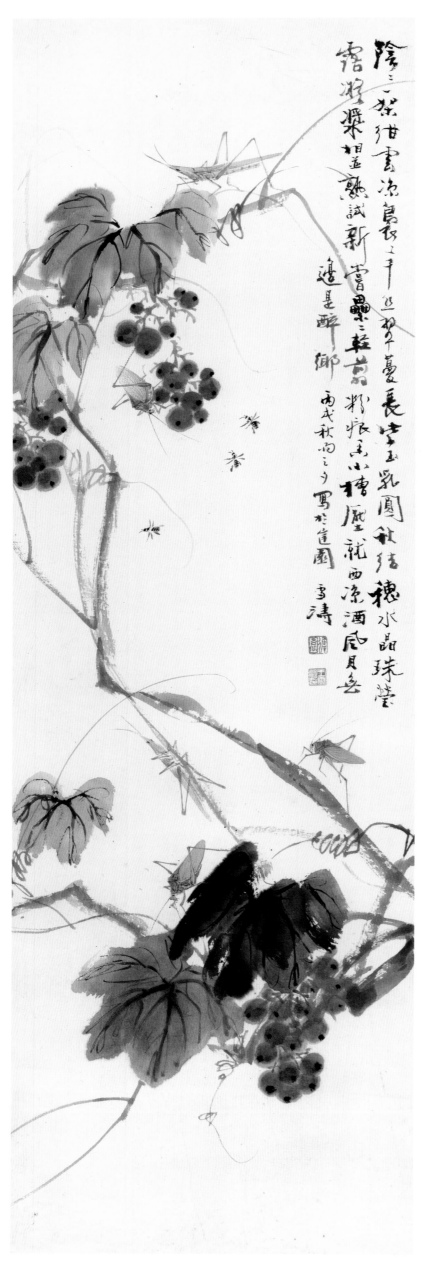

王雪涛

葡萄虫

1946年
103.5cm×32cm
纸本设色

余绍宋

花卉四条屏之四：兰

1947年
129cm×36cm
纸本水墨

张书旂

公鸡

1947年
101cm × 40cm
纸本设色

卢光照

窃听图

1947年
69cm × 43cm
纸本设色

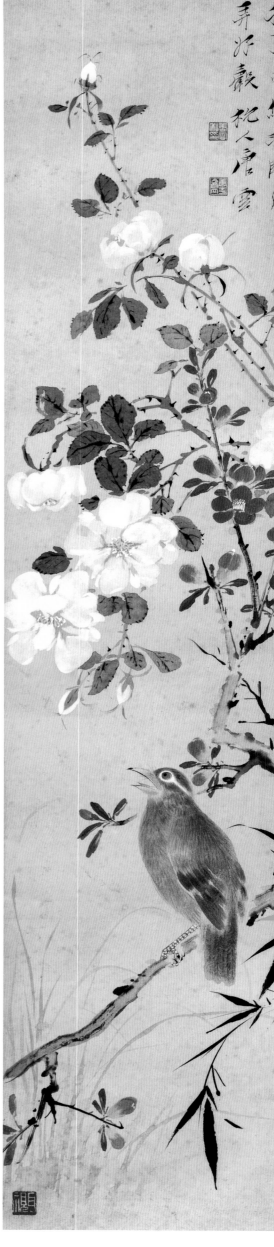

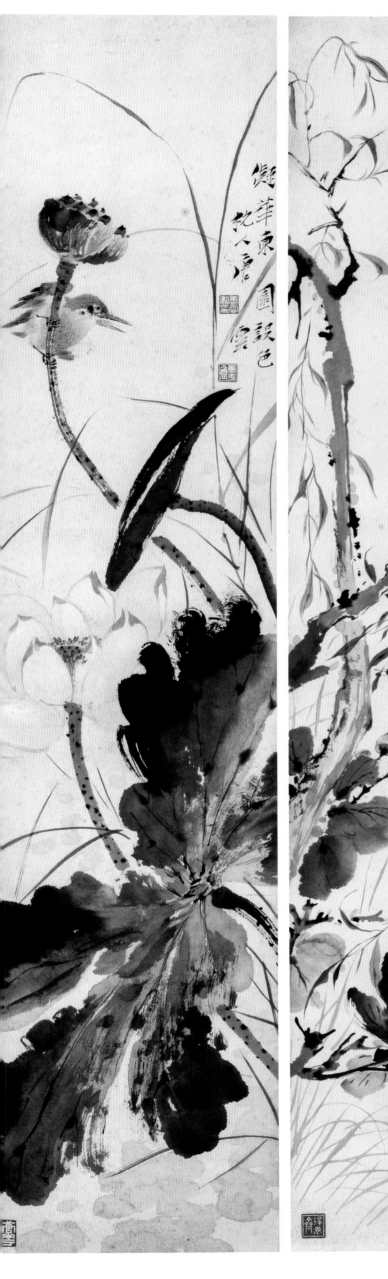
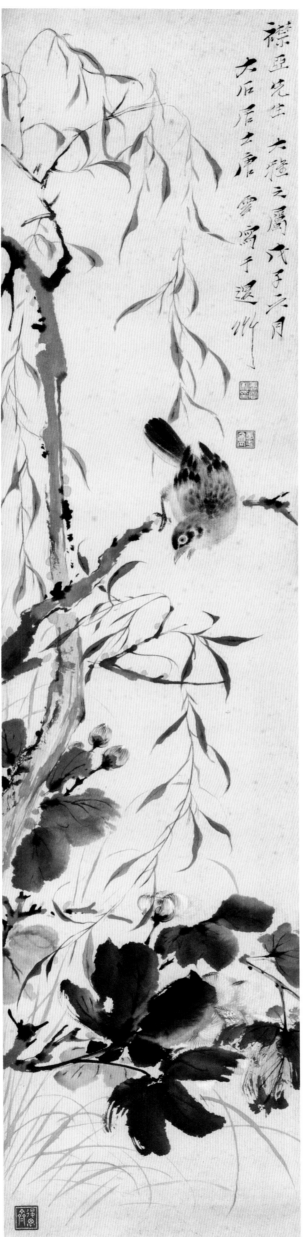

凝華東園設色
花人唐雲

襟亞先生 六種之屬 戊子六月
大石居士唐雲寫于退州

唐云

花卉

年代末署
108cm×25cm×4件
纸本水墨

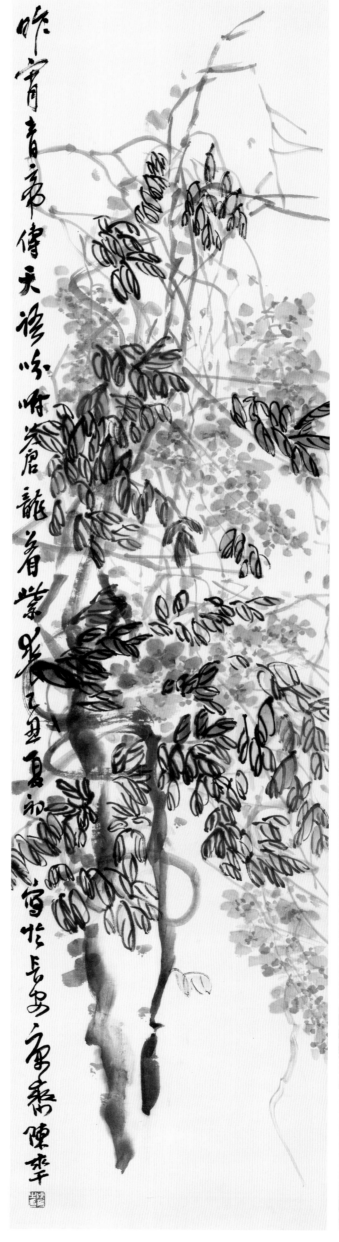

百實圉干露曉寒
做冷十三峯陳半丁

重蓄吐實黃金穗
李靖江陳半丁

陈半丁

花卉

1949年
132cm×33cm×4件
纸本设色

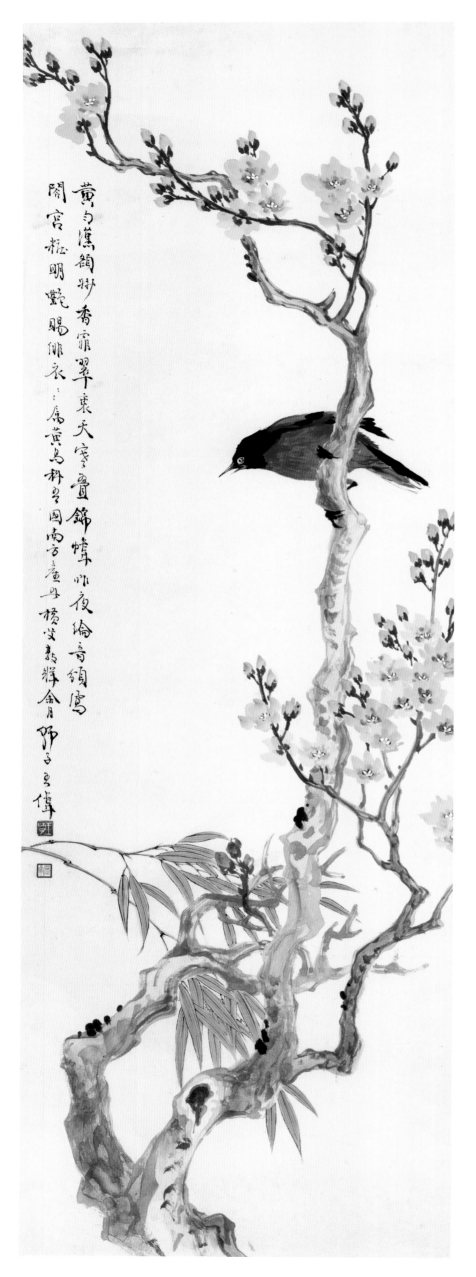

王师子

腊梅

年代未署
110cm × 33cm
纸本设色

**谢公展**

紫藤

年代未署
135cm × 33.5cm
纸本设色

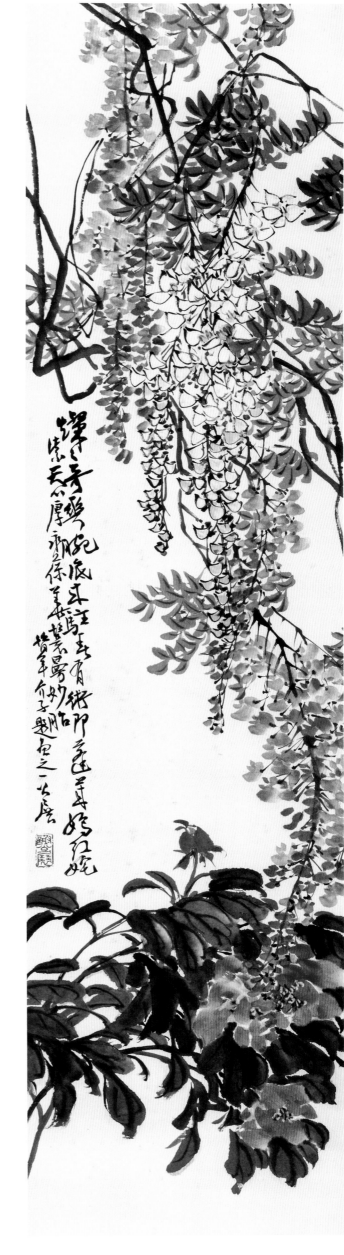

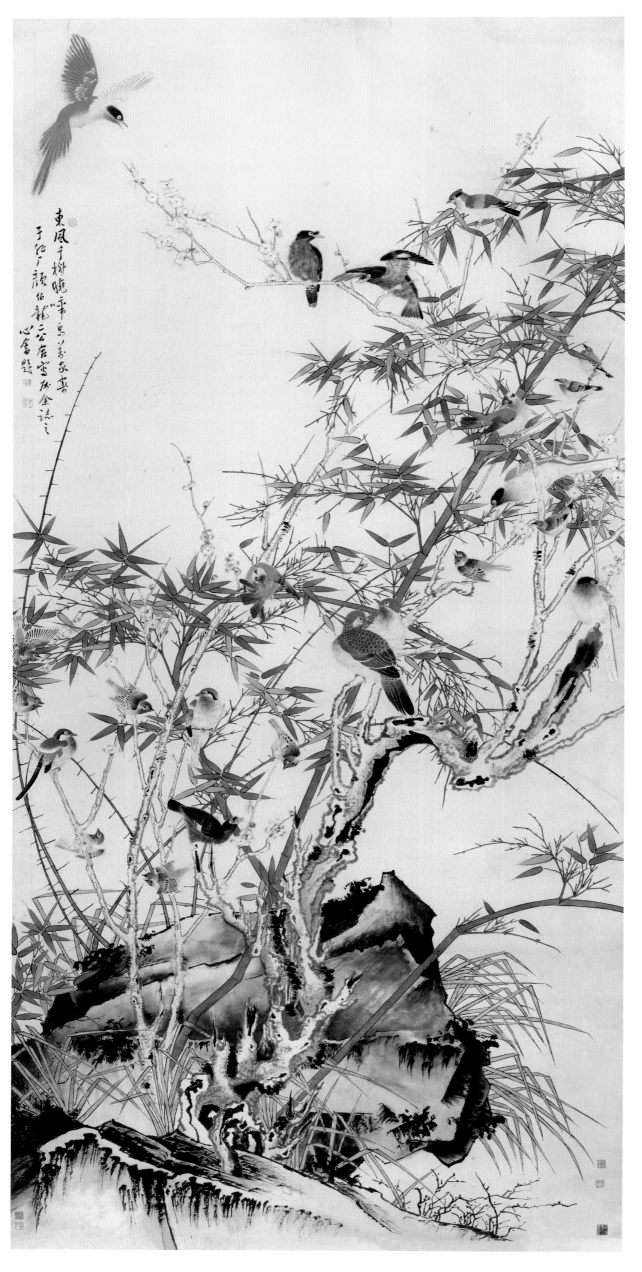

于非闇、颜伯龙

花鸟

年代未署
242cm×117cm
纸本设色

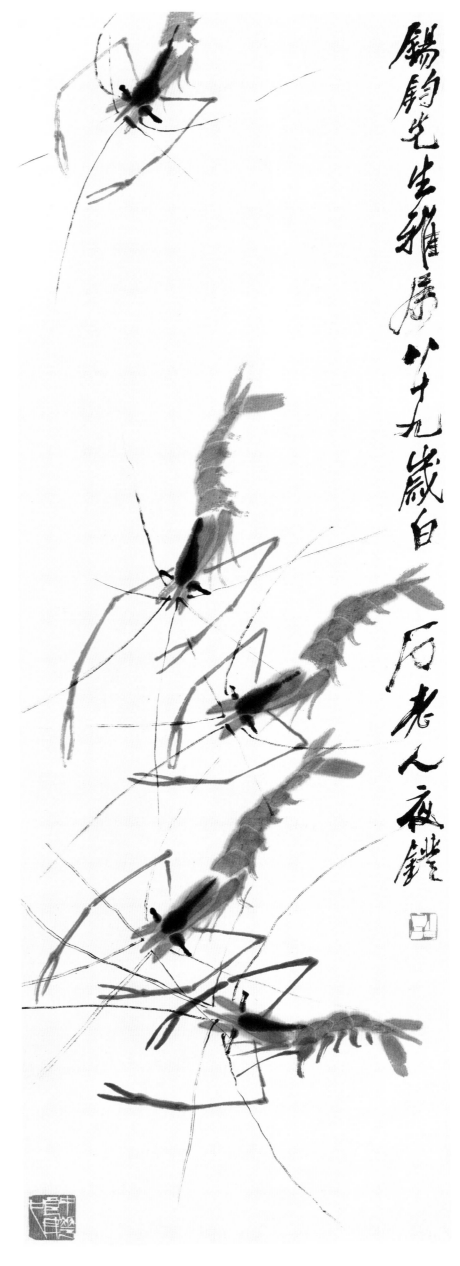

锡韵先生雅属 八十九岁白石老人夜镫

齐白石
虾
1949年
103cm×34cm
纸本设色

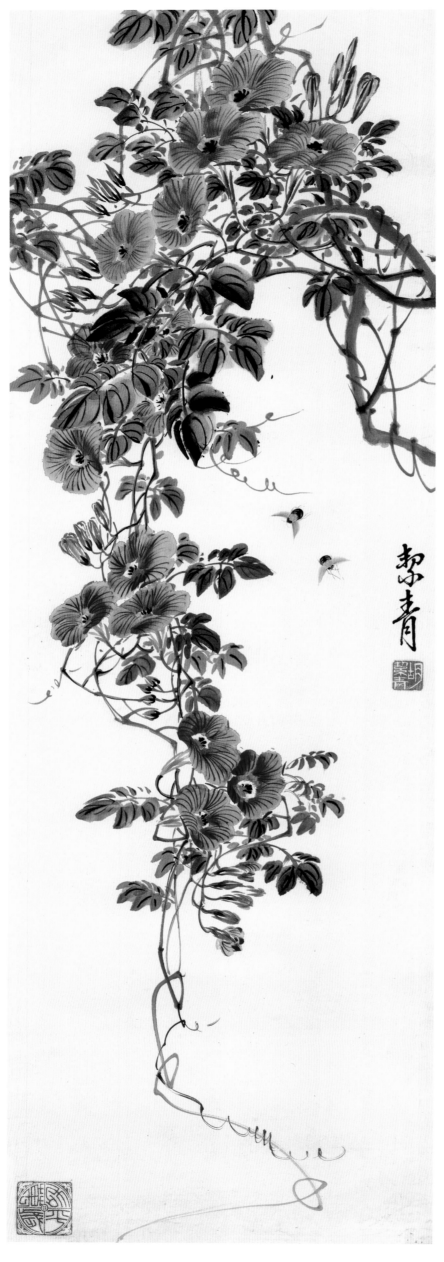

胡絜青
凌宵

年代未署
102cm×34.5cm
纸本水墨

**田世光**

花鸟

年代未署
102cm × 33cm
纸本设色

吴作人

漠上

1960年
87cm×46cm
纸本设色

黄胄

毛驴

1959年
134cm × 69cm
纸木设色

李苦禅

竹鸡

1960年
94cm×35cm
纸本设色

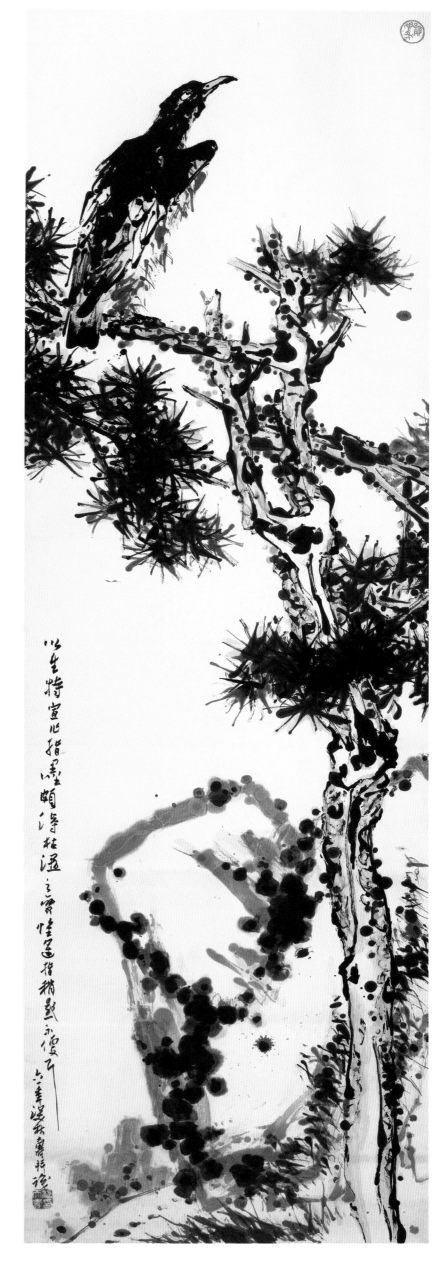

潘天寿

松鹰

1961年
225cm×70cm
纸本设色

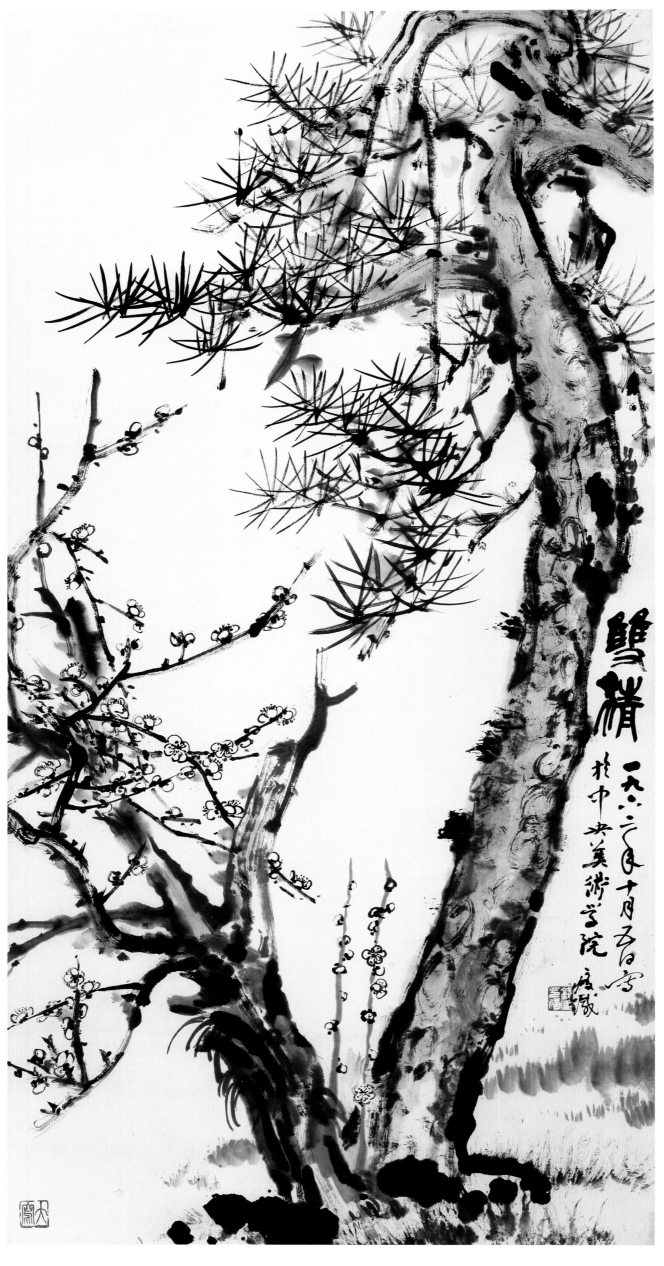

钱瘦铁
双清图

1962年
136cm×69cm
纸本设色

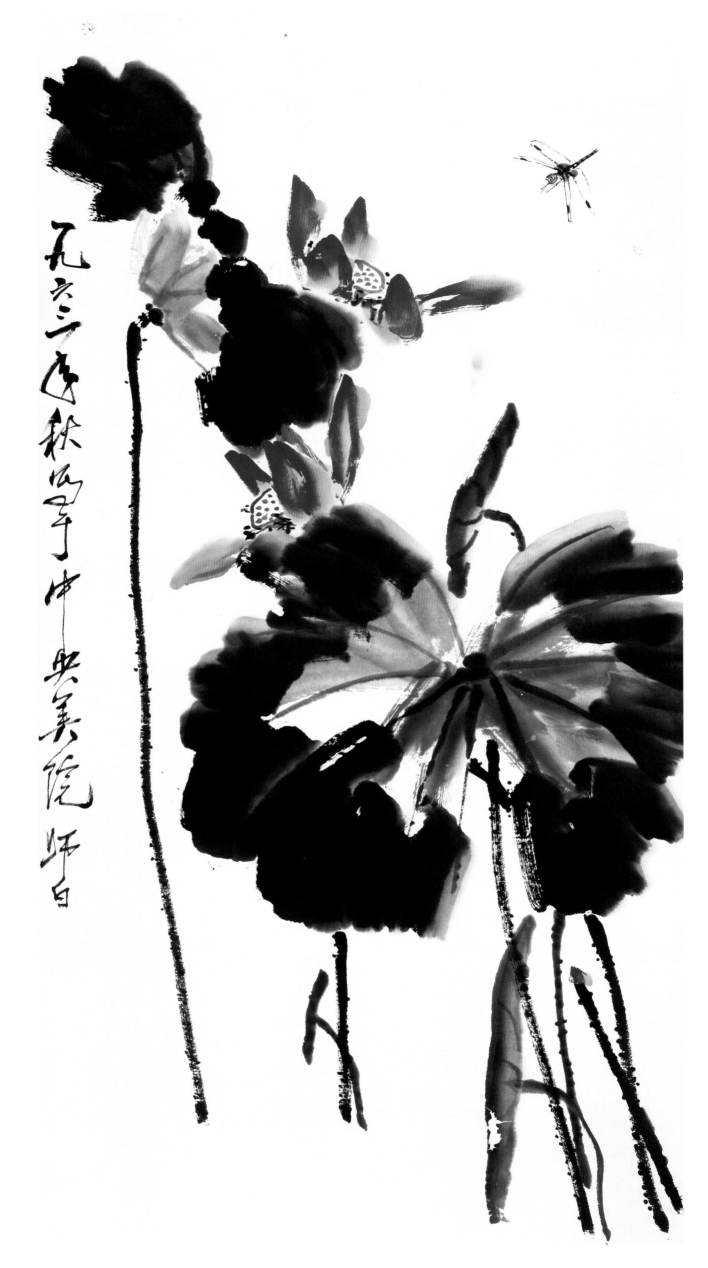

娄师白

墨荷

1963年
136cm × 68cm
纸本水墨

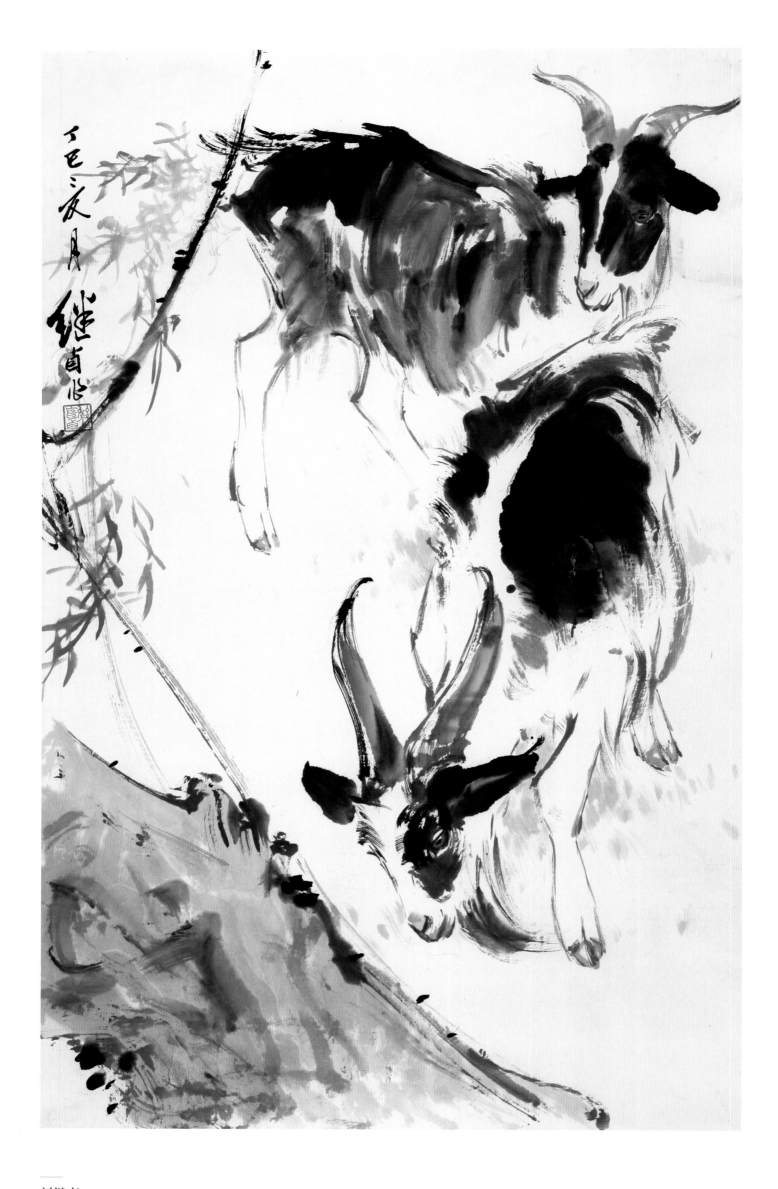

刘继卣

双羊

1977年

97cm×61cm

纸本设色

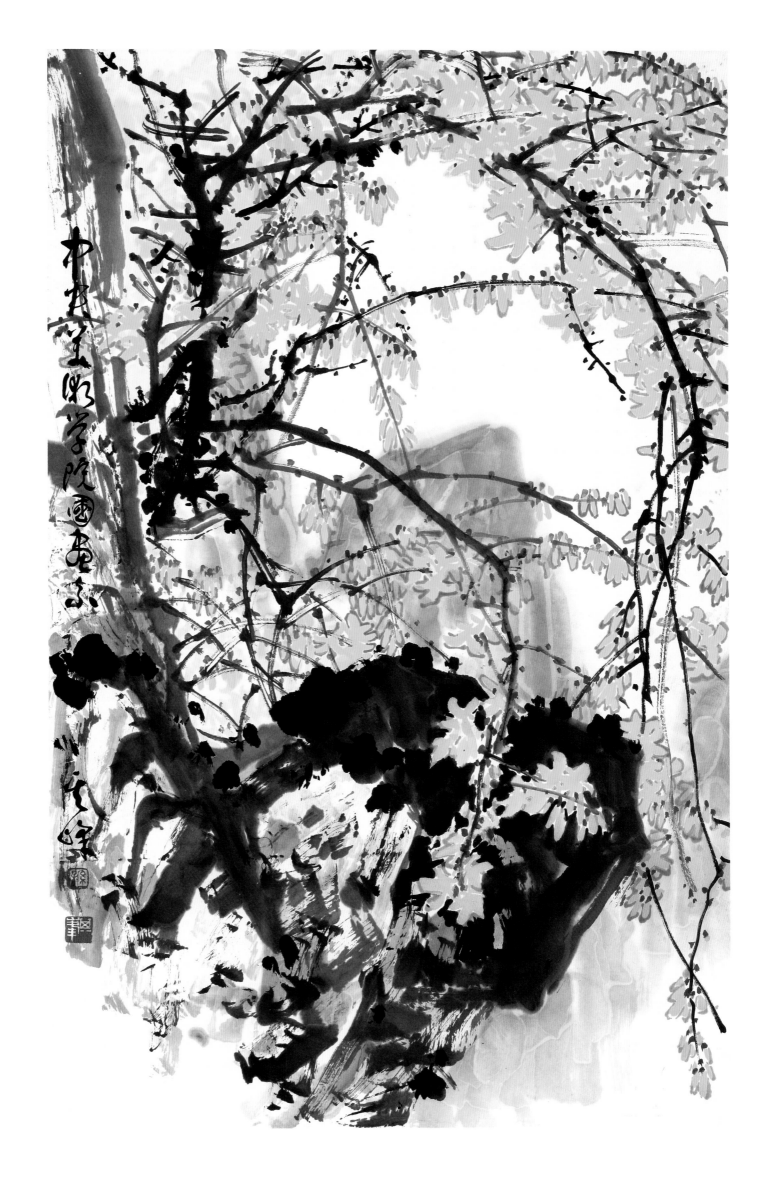

孙其峰

早春

年代未署
84cm × 51cm
纸本水墨

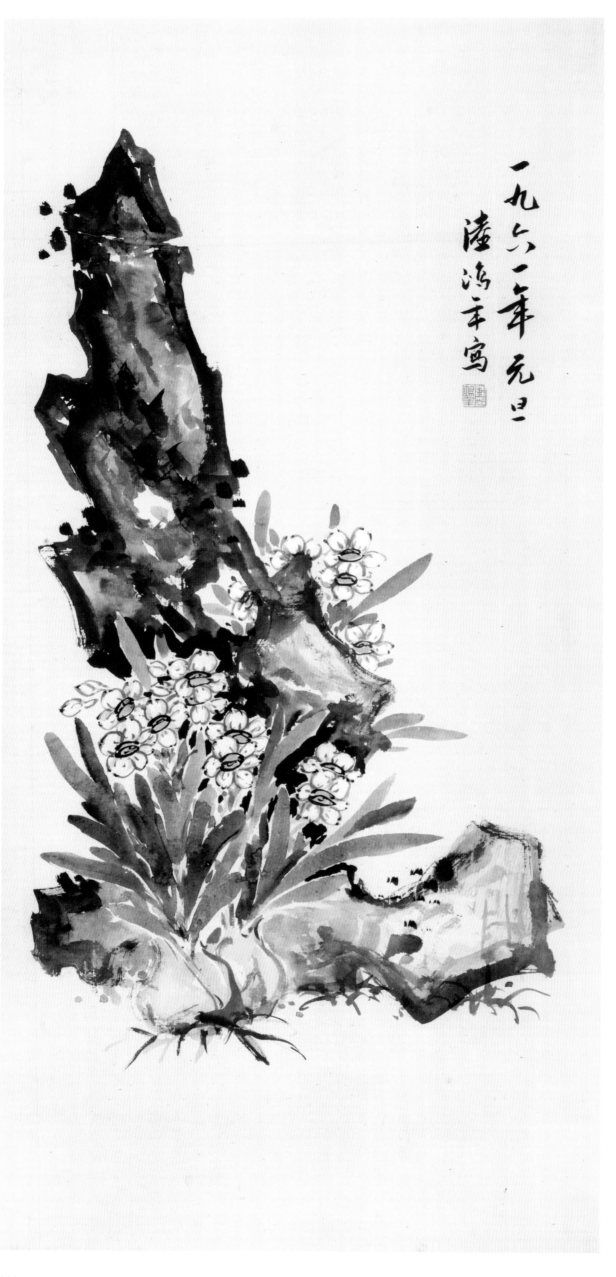

一九六一年元旦
陆鸿年写

陆鸿年

水仙

1961年
98cm×46cm
纸本设色

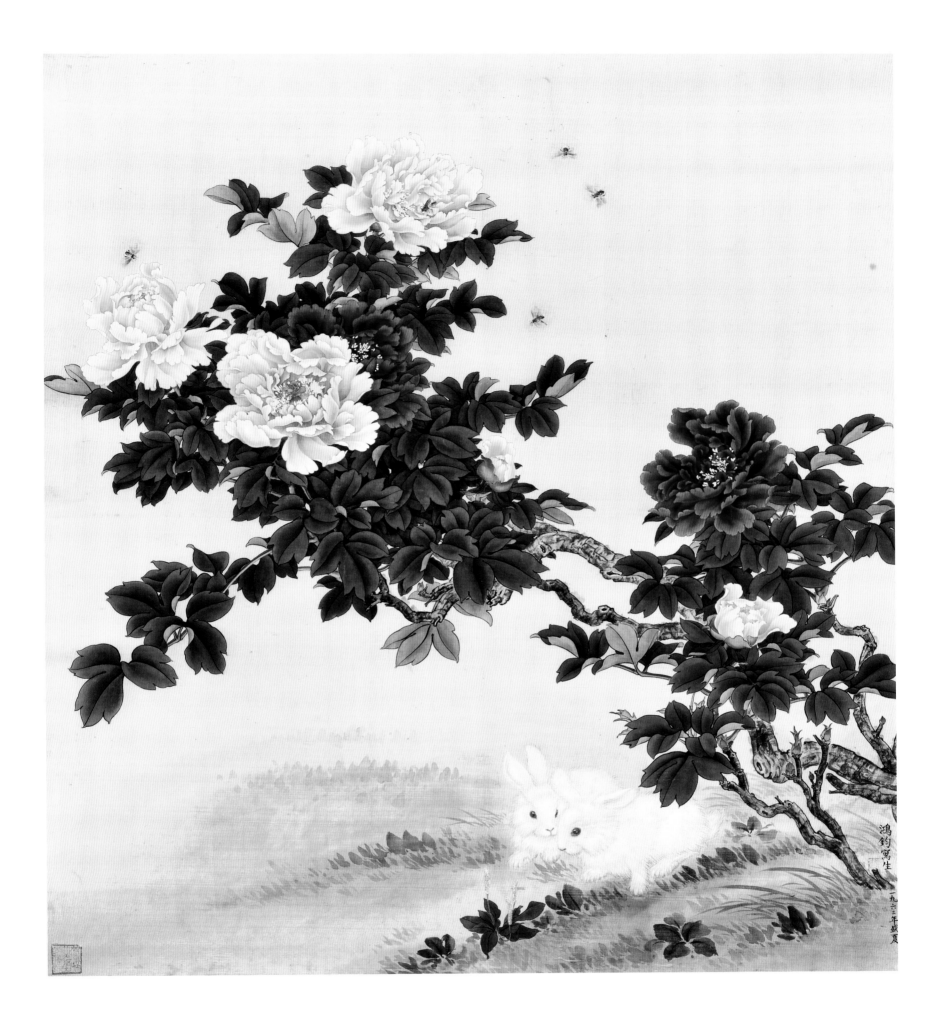

金鸿钧

国色天香

1962年
113cm×127cm
纸本设色

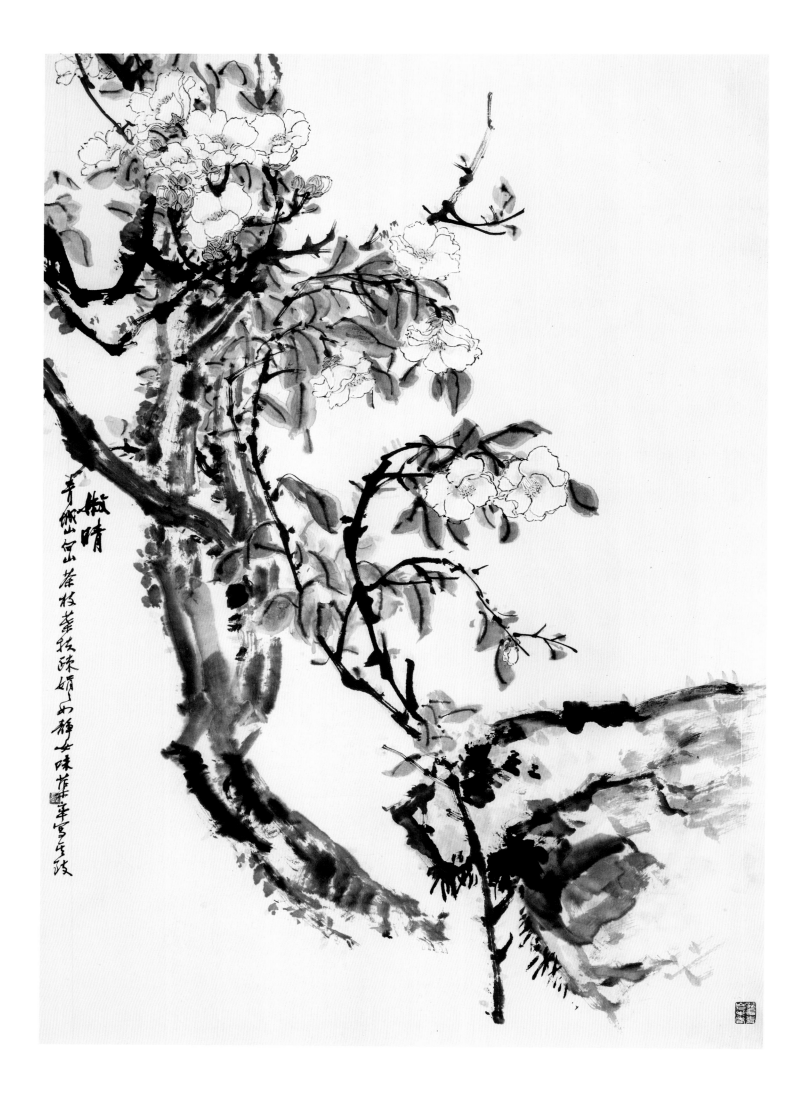

**郭味蕖**

白茶花

年代未署
136cm×96cm
纸本设色

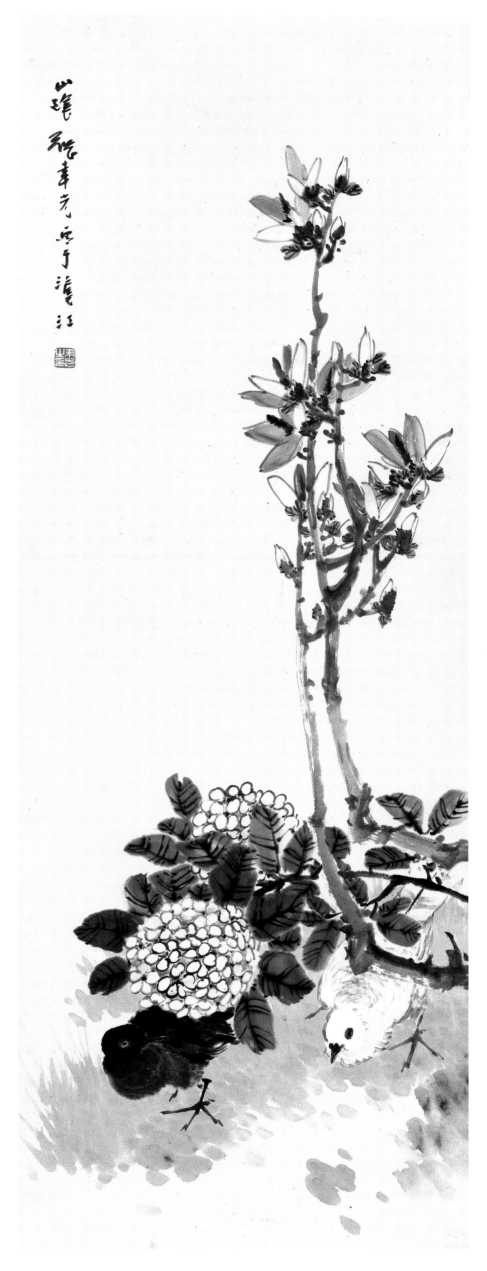

张聿光

辛荑绣球

年代未署
111.5cm × 39.5cm
纸本设色

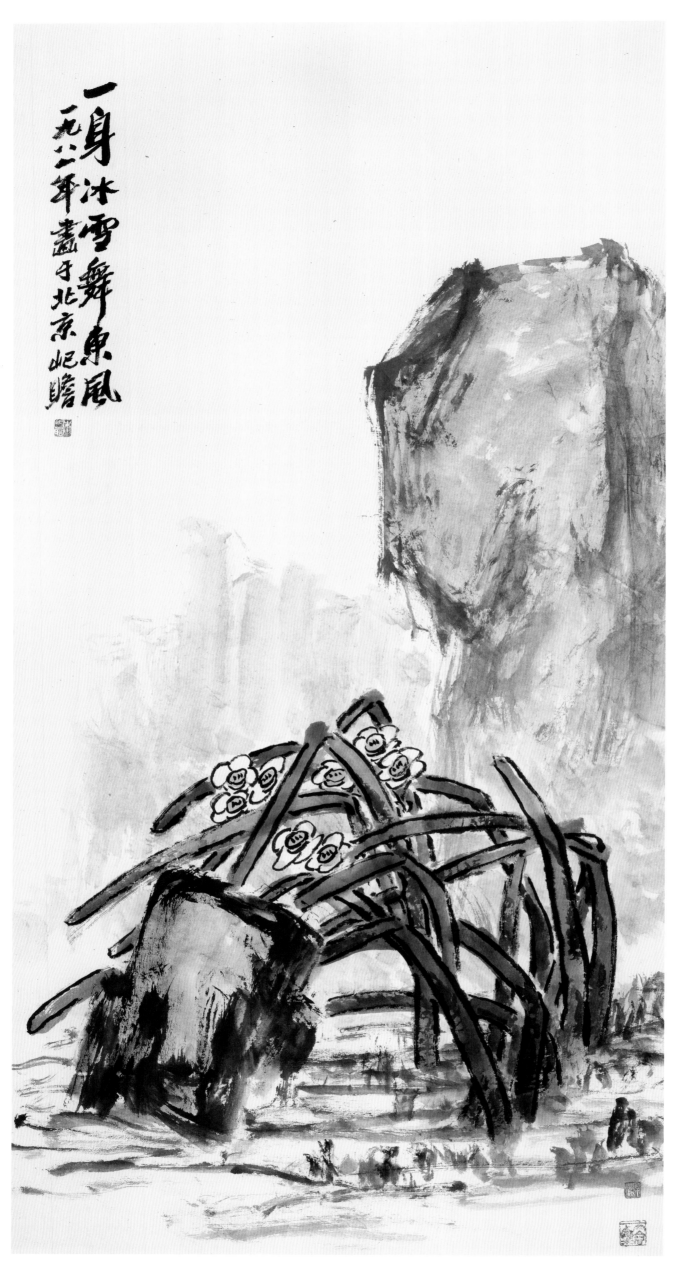

一身沐雪舞东风
一九八二年画于北京屺瞻

朱屺瞻

一身沐雪舞东风

1981年
130cm×70cm
纸本设色

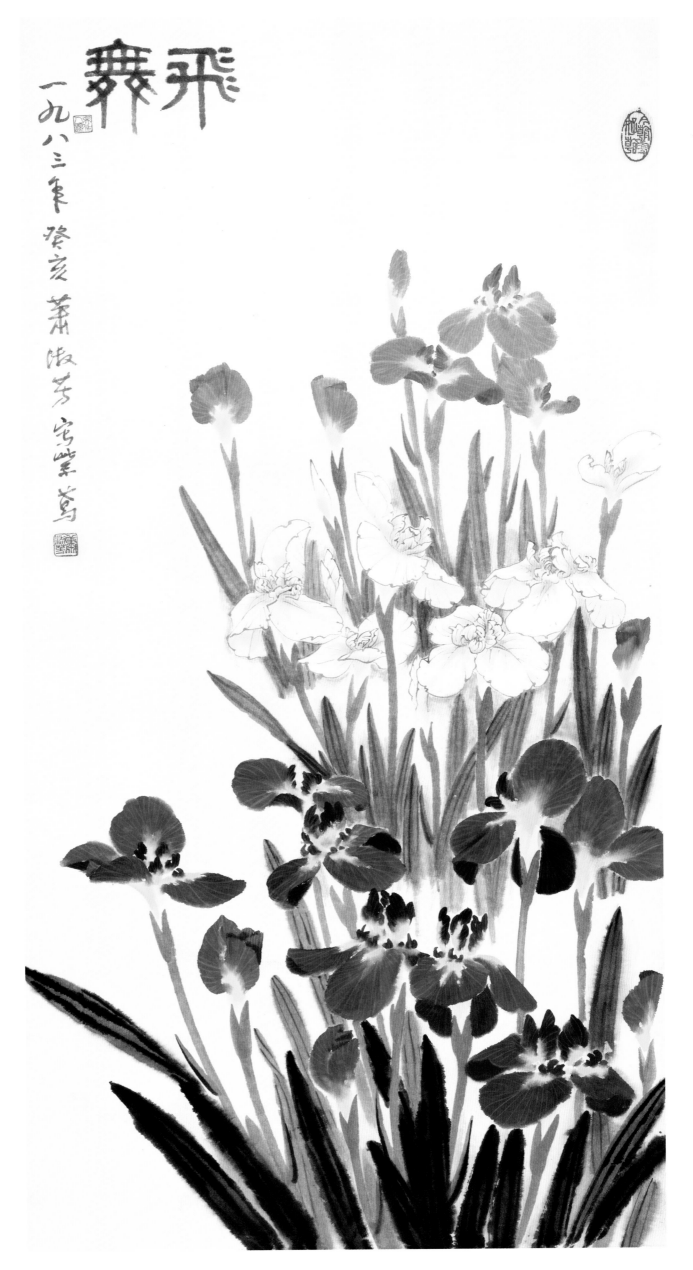

萧淑芳

飞舞

1983年
136cm × 69cm
纸本设色

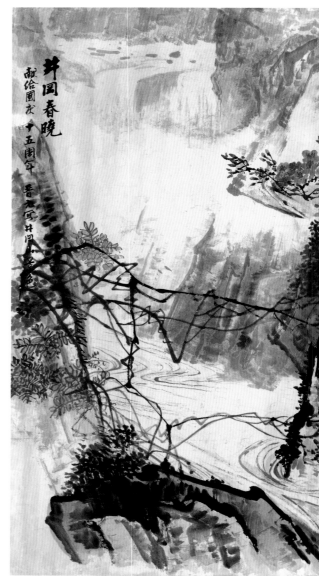

詹庚西

**雨林深处**

1981年
130cm × 164cm
纸本设色

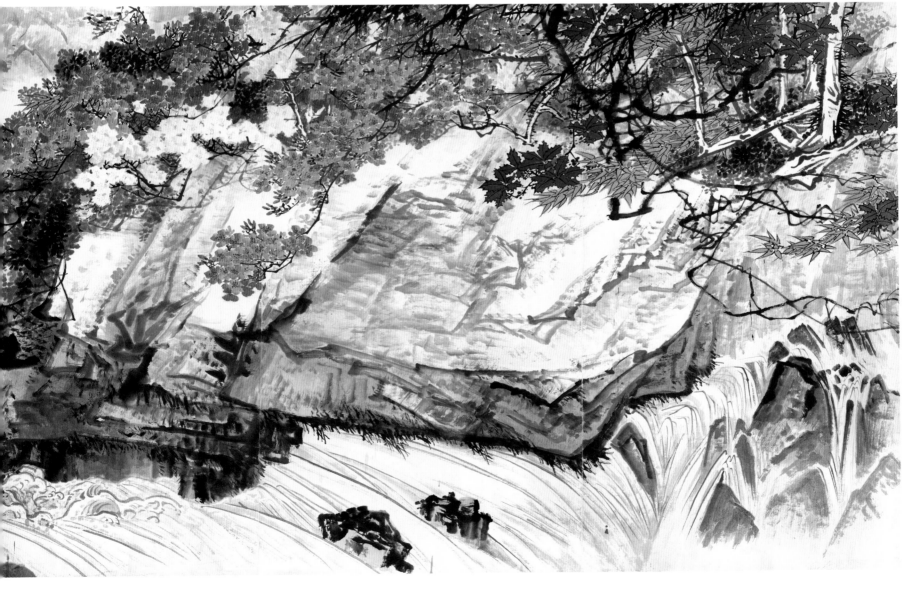

**赵宁安**

八哥

1981 年
129cm × 263cm
纸本设色

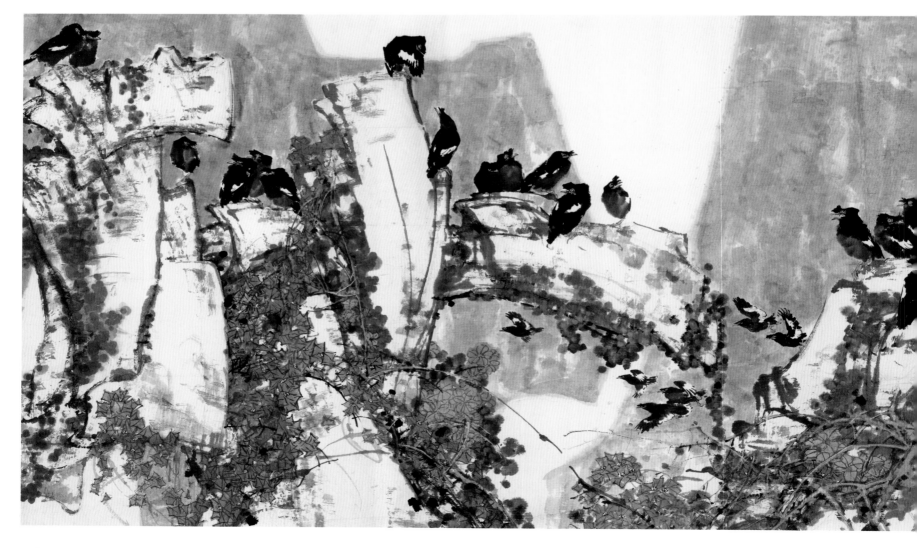

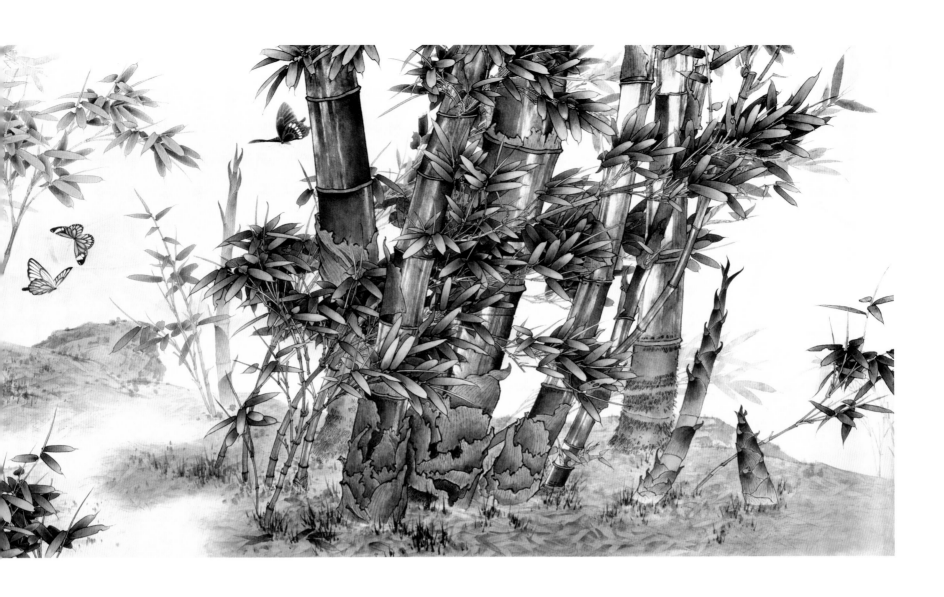

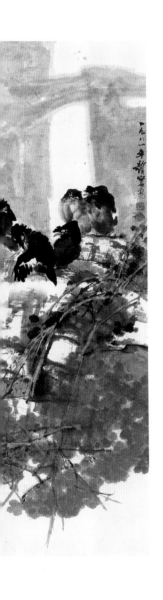

龚文桢

金竹

1981年
83cm×204cm
纸本设色

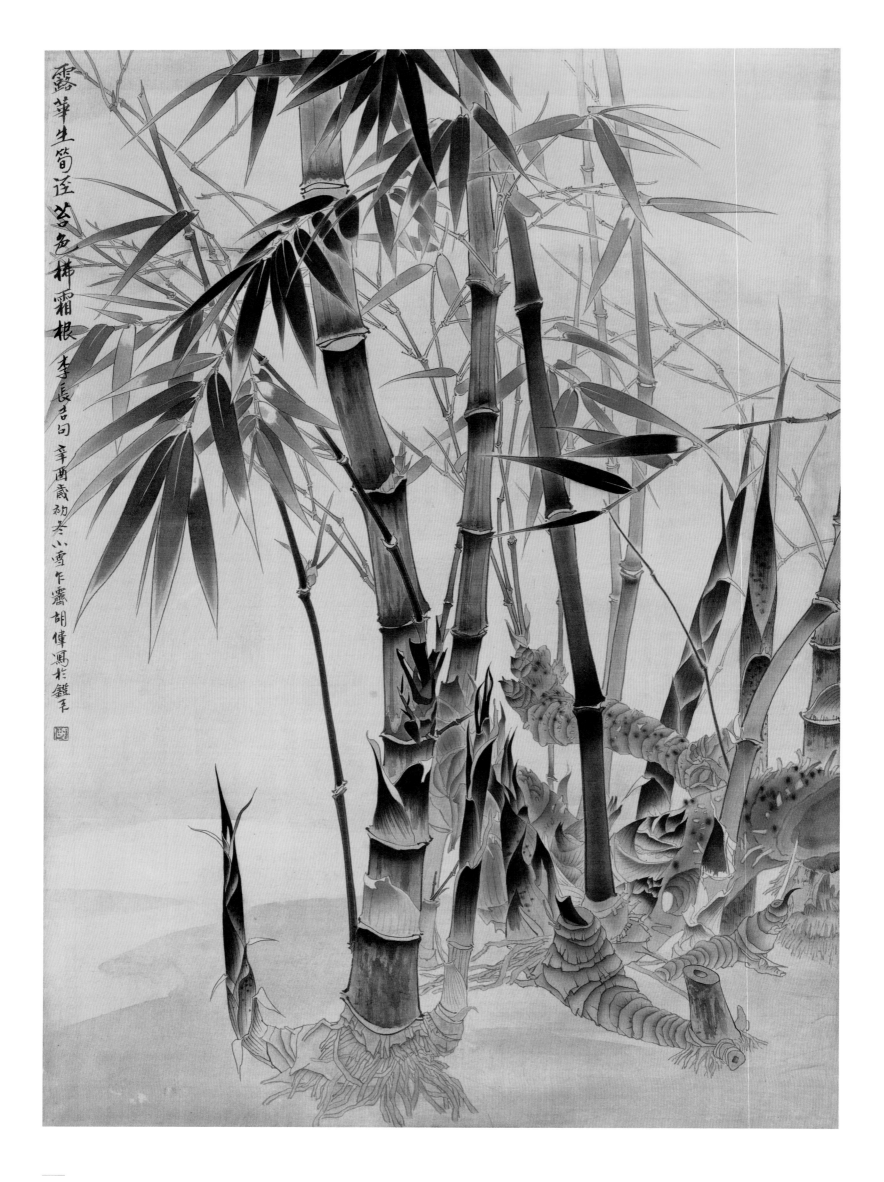

露華生筍逕
苔色拂霜根
李長吉句 辛酉歲初冬小雪
作畫 胡偉寫於鑑齋

胡伟
竹子
1982年
79cm × 56.5cm
纸本设色

230

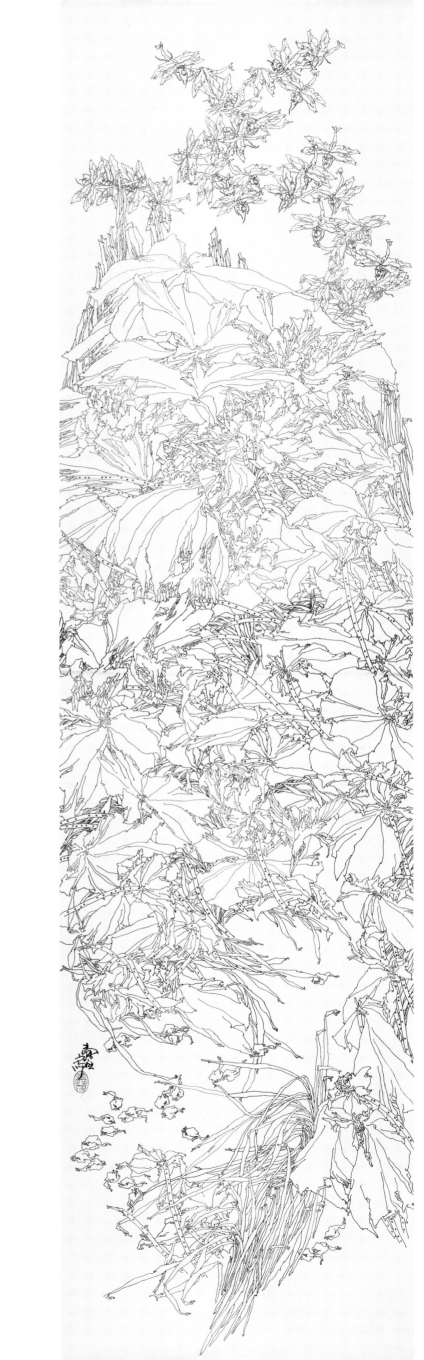

姚舜熙

白描荷花

1996年
264cm × 66cm
纸本水墨

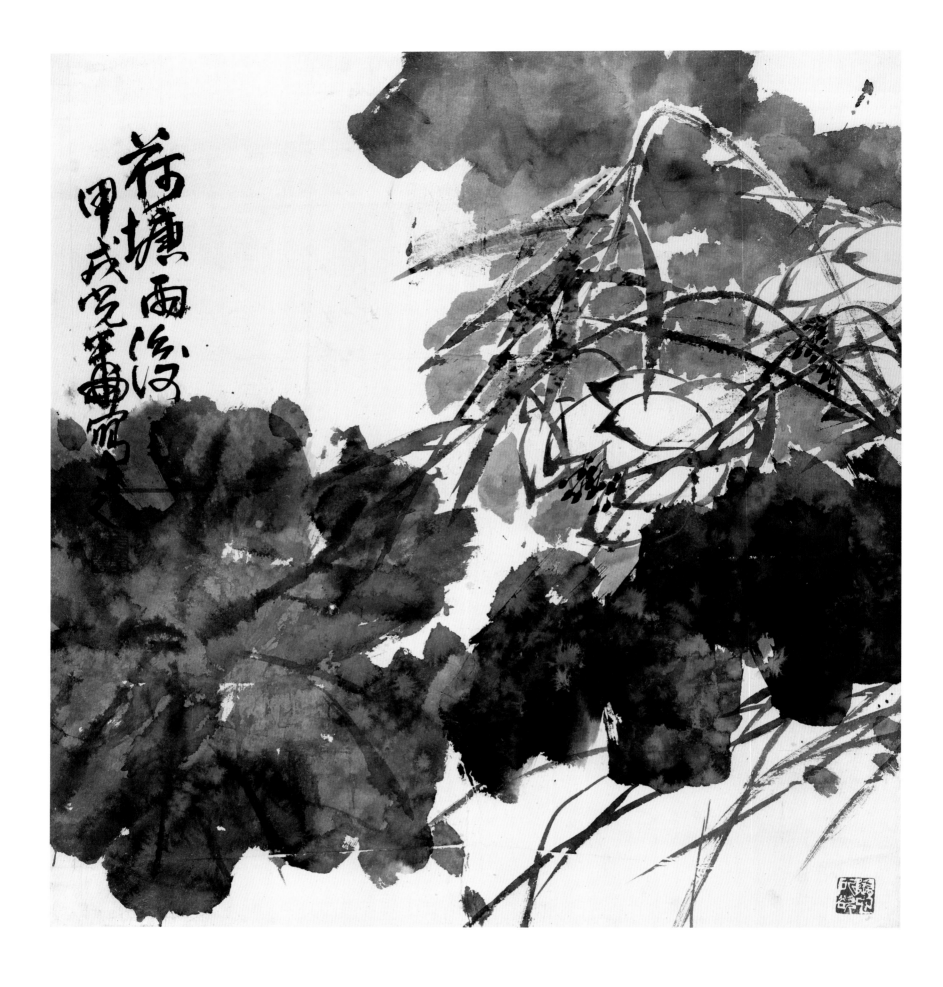

于光华

**荷塘雨后**

1995年
64cm×67cm
纸本设色

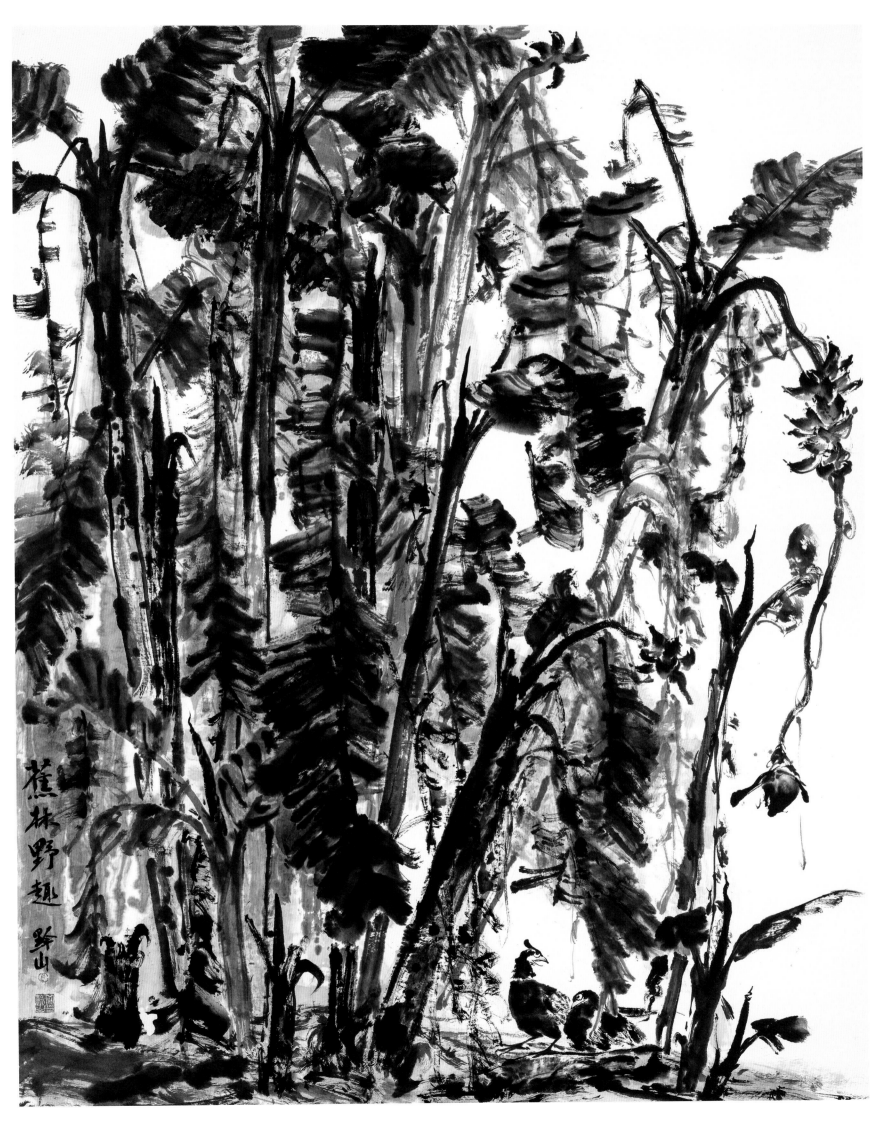

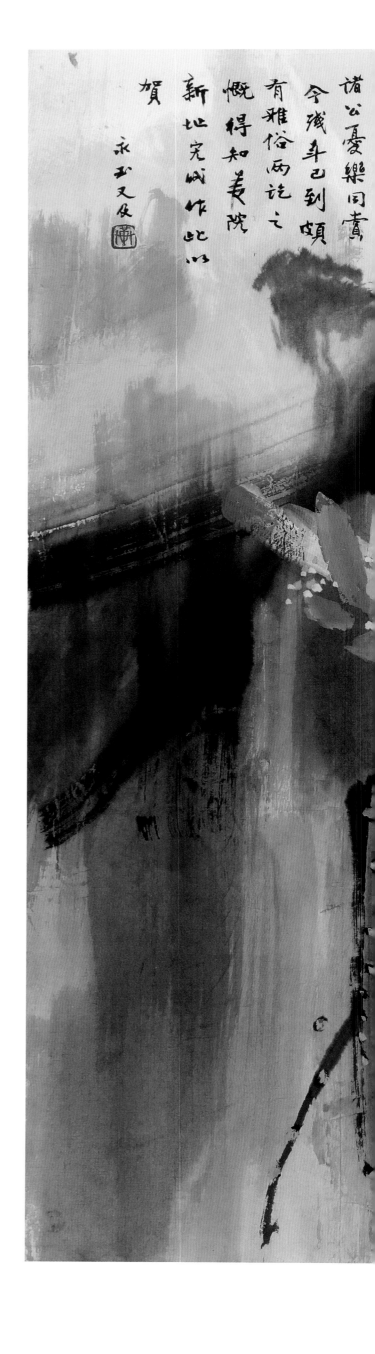

黄永玉

**无觅处只有少年心**

2001年
124cm×119cm
纸本设色

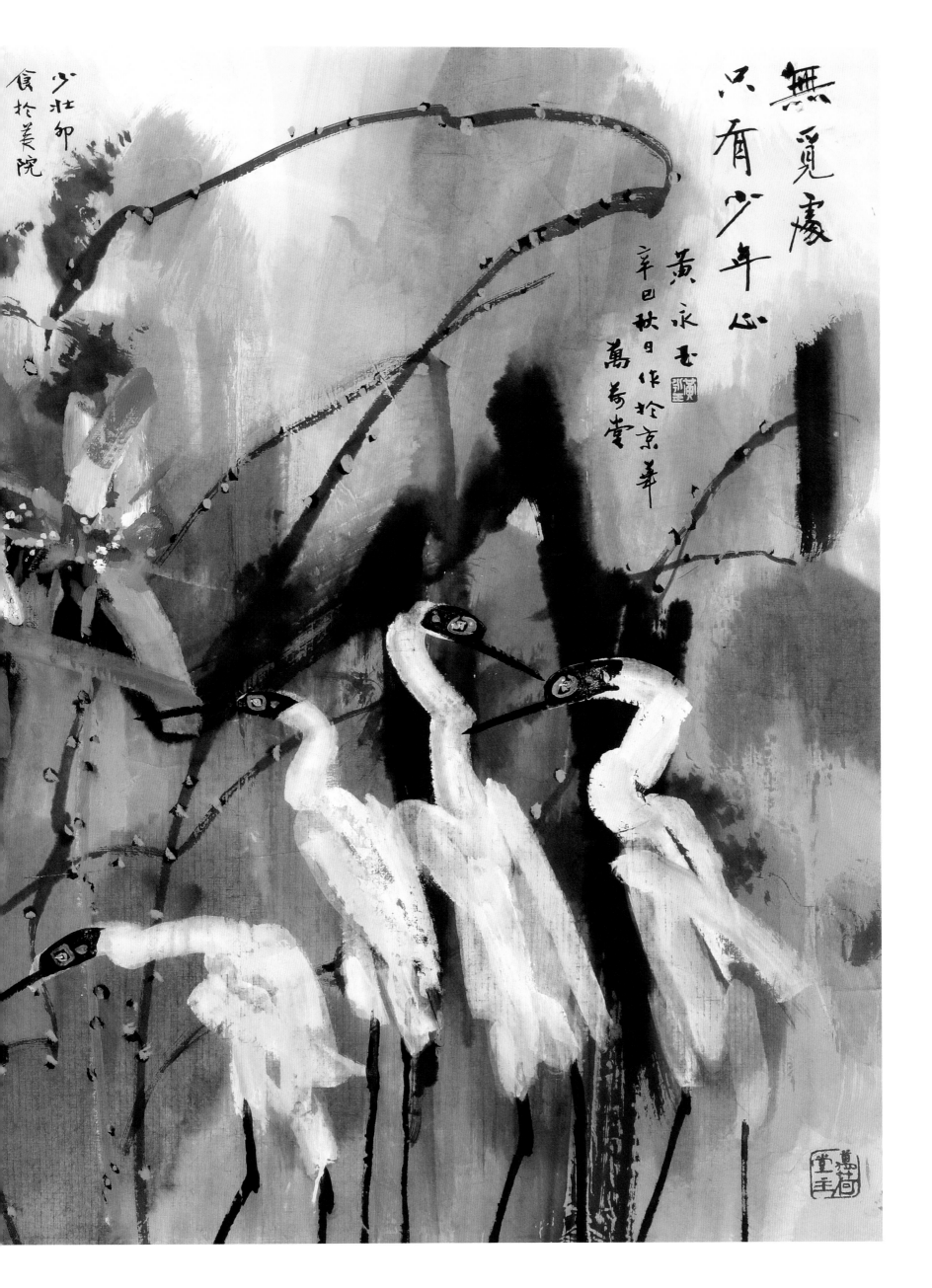

少壮卯
食於美院

無覓處
只有少年心

黄永玉
辛巳秋日作於京華
萬荷堂

张立辰

秋荷

2014年
144.5cm × 104cm
纸本设色

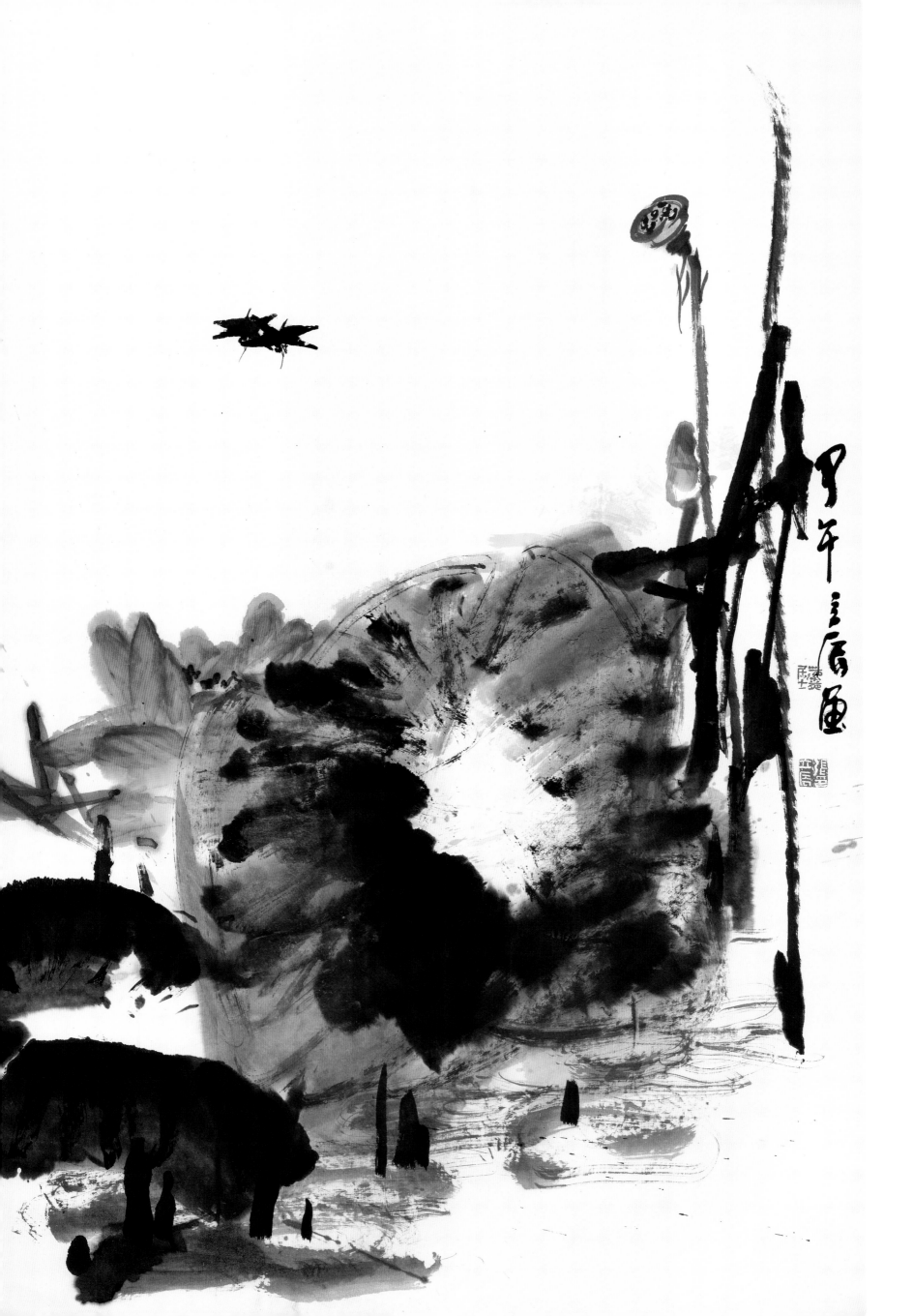

潘公凯

残梦

2013年
100cm×300cm
纸本水墨

袁武

牛

1995年
230cm × 173cm
纸本设色

尚涛

**石头峪**

2016年

180.5cm×97cm

纸本水墨

书
法

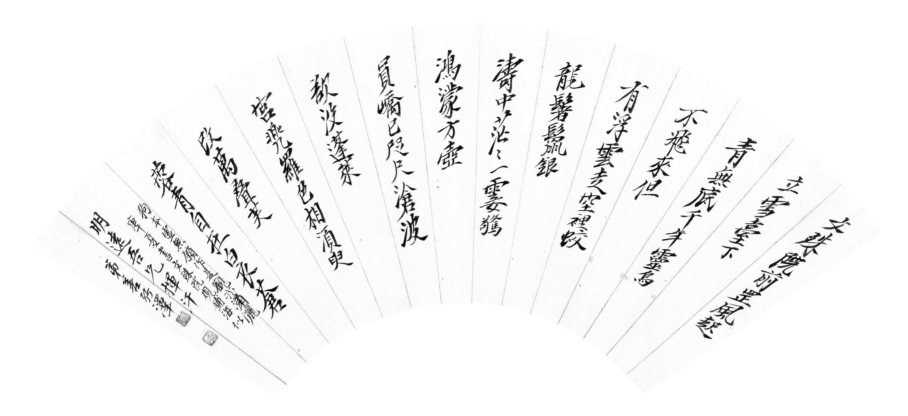

张善孖

行书扇面

1930年

24cm×50.5cm

纸本水墨

齐白石

**仁者老夫联**

1948年
68cm×21cm×2件
纸本水墨

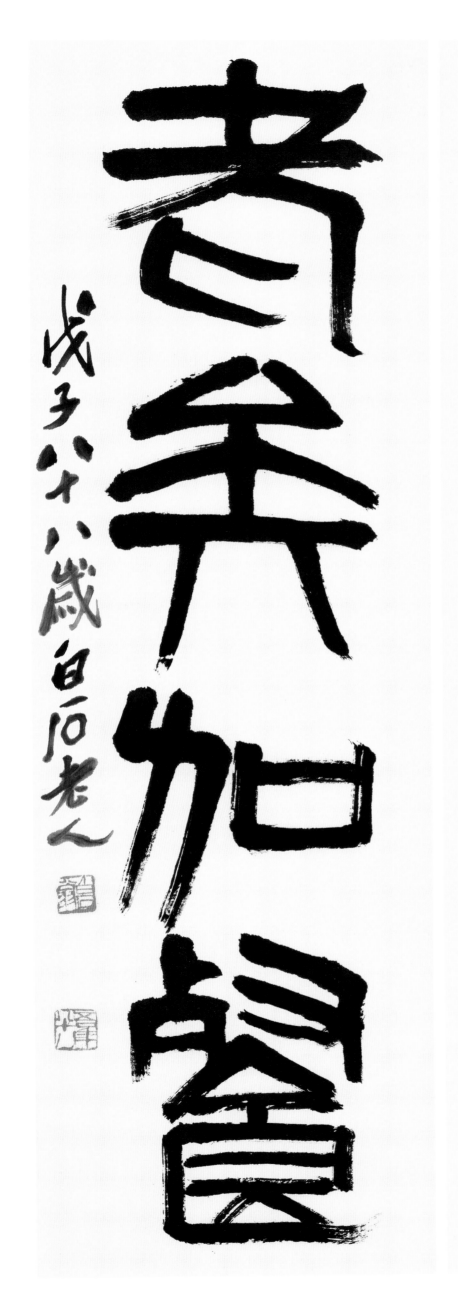

智者多加餐

戊子八十八歲白石老人

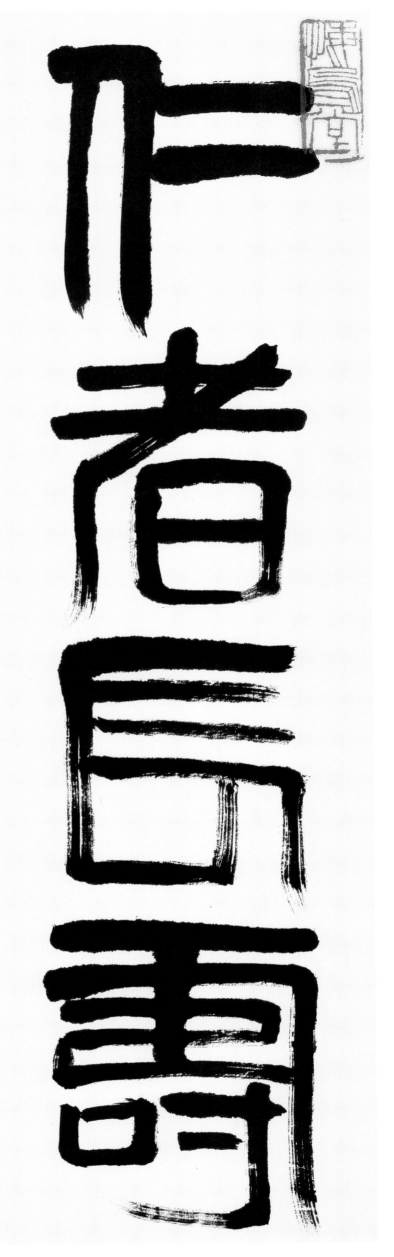

仁者長壽

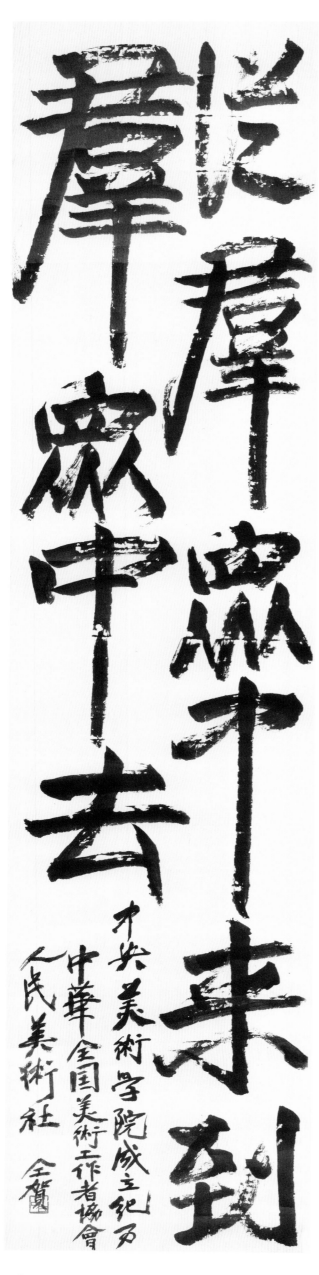

从群众中来到群众中去

才央美術學院成立紀刃
中華全国美術工作者協會
人民美術社
全賀

齐白石
楷书
1950年
180.5cm × 97cm
纸本水墨

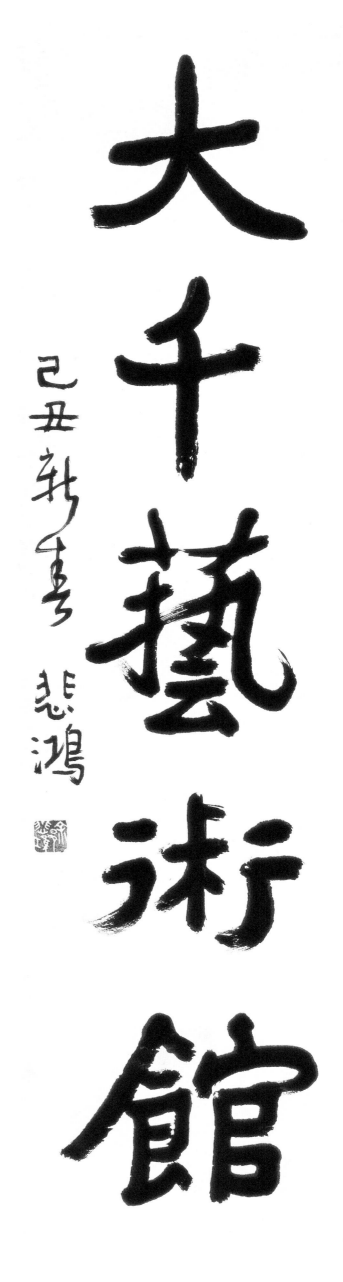

大千藝術館

己丑新春 悲鴻

徐悲鸿
行书

1949年
111cm×30cm
纸本水墨

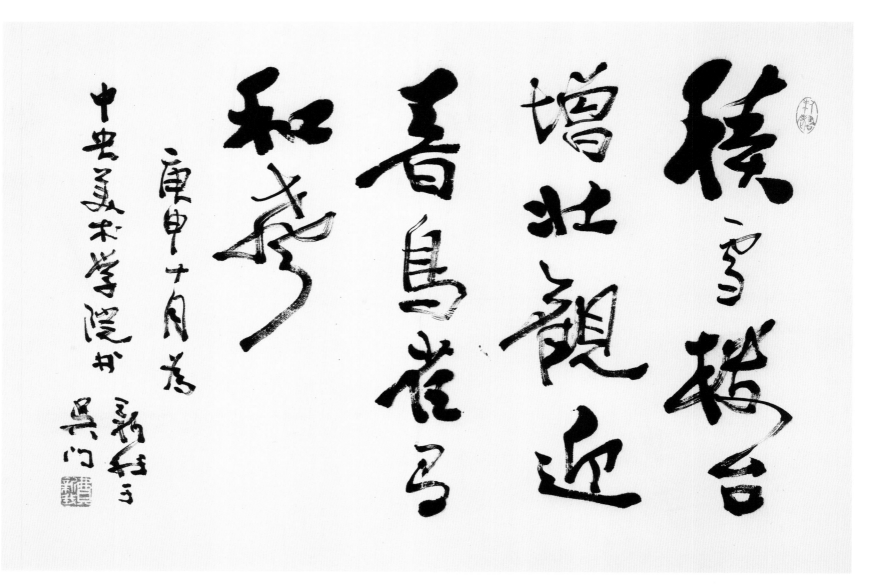

费新我

行书

1980年
46cm×69cm
纸本水墨

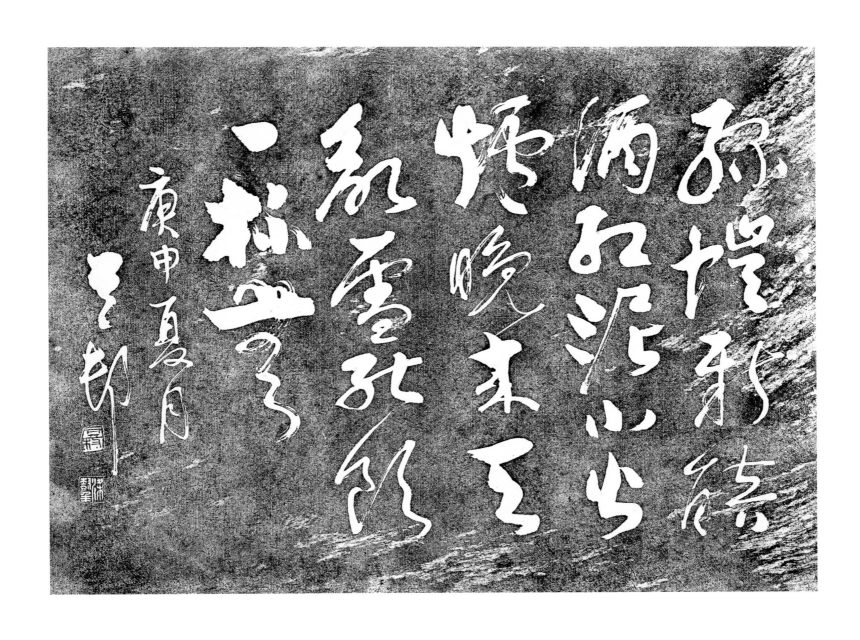

梁树年

行书拓片

1980年
44.5cm × 60cm
纸本水墨

西臺妙迹继杨风無限龍蛇沲寺中一纸清诗弔興廢

慶堨零落梵王宫五季文章隨劫灰升平拾力未

合回故知前輩宗徐庾數首風流似玉臺

東坡金山寺中見李西臺與二钱唱和诗戲用其韻

尹默

沈尹默

行书

年代未署
96cm×35cm
纸本水墨

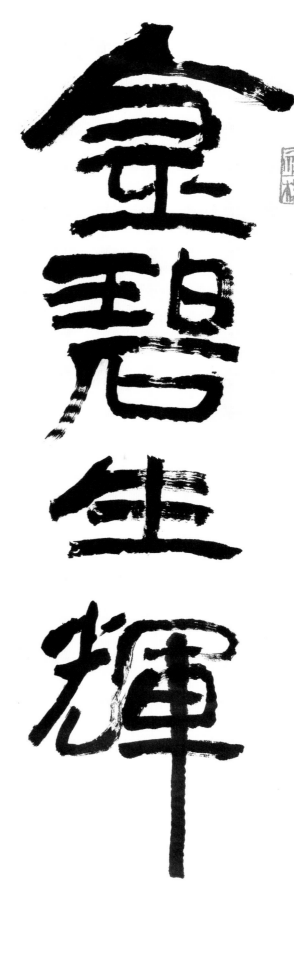

# 金碧生輝

金碧齋所製裱國畫顏色工料精良為今畫苑珍品無恙一九八一年歲用右可染題

李可染

楷书

1981年

67.5cm×42cm

纸本水墨

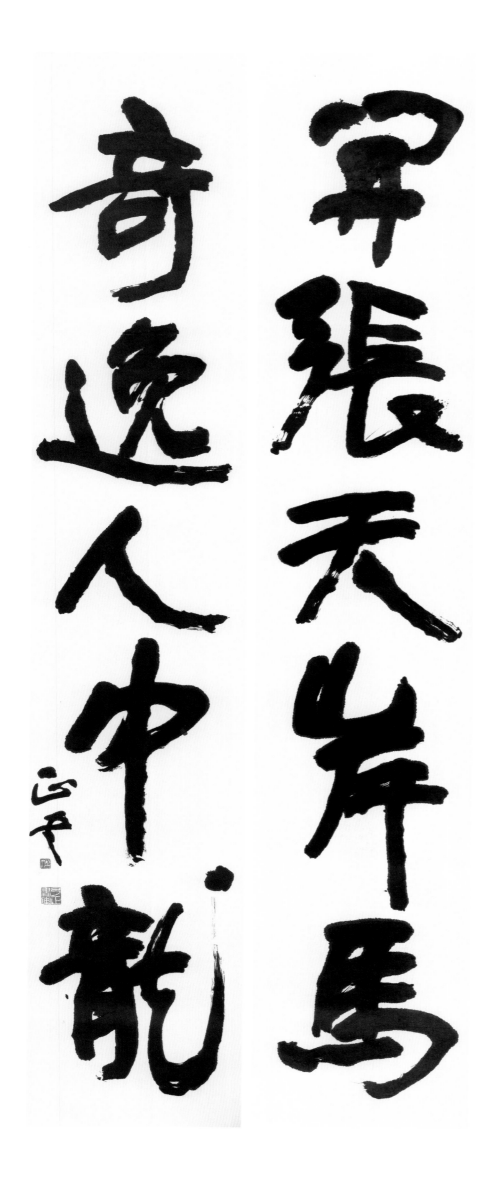

朱乃正

开张奇逸联

年代未署
232cm × 45.5cm × 2件
纸本水墨

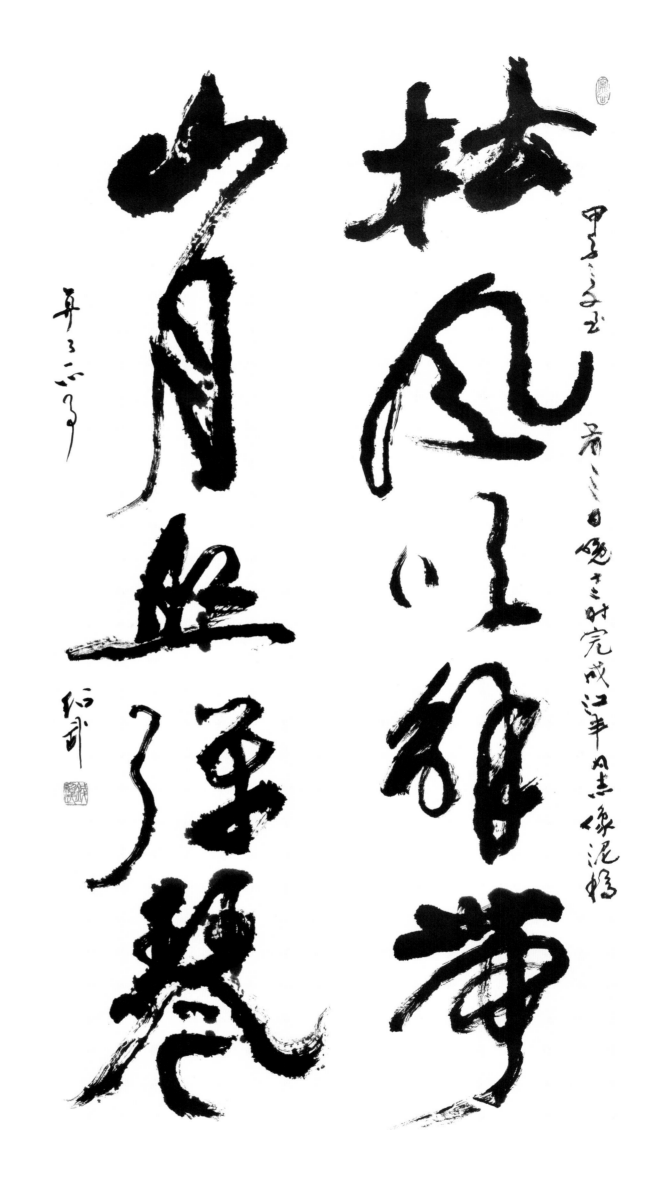

钱绍武

松风山月联

1984年
135.5cm × 33.5cm × 2件
纸本水墨

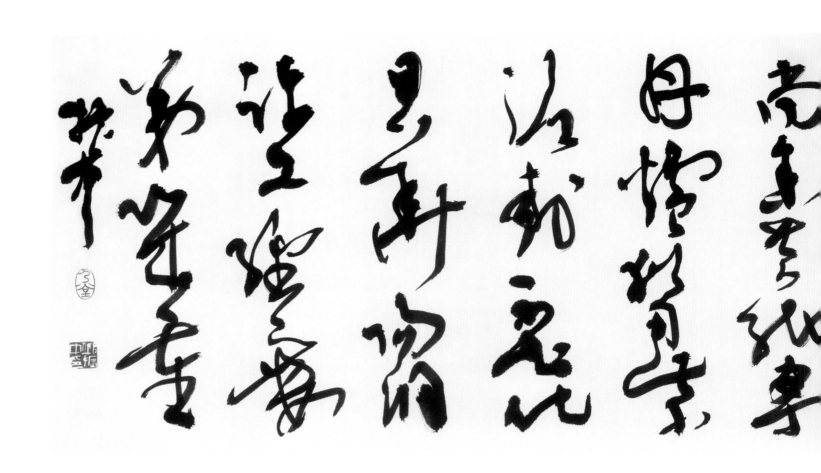

邱振中

草书李商隐诗

2015年

35cm×138cm

纸上水墨

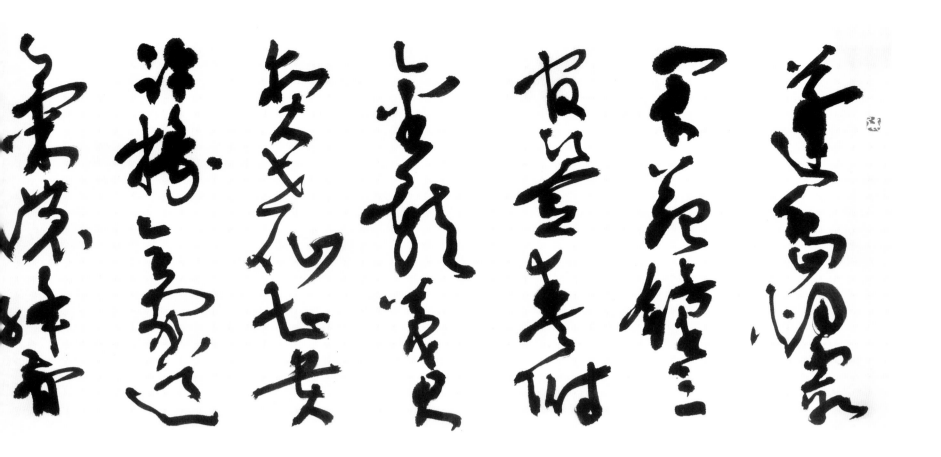

莲含笑浥红露

露花钟三

宜笑贵妃醉

无限落花飞

诗情喜家远

秀荣于时而好音

255

（篆书大字，竖排书法作品，内容为张华励志诗）

高以下基洪由纤起川广自源成人全始黑微以著乃物之理履霜冰至长实雾千里

晋张华励志诗一首

辛酉长夏

王镛篆于北京

王镛

篆书张华励志诗

1981年
179cm×38cm
纸本水墨

王镛

草书东坡诗

1984年
175cm×38cm
纸本水墨

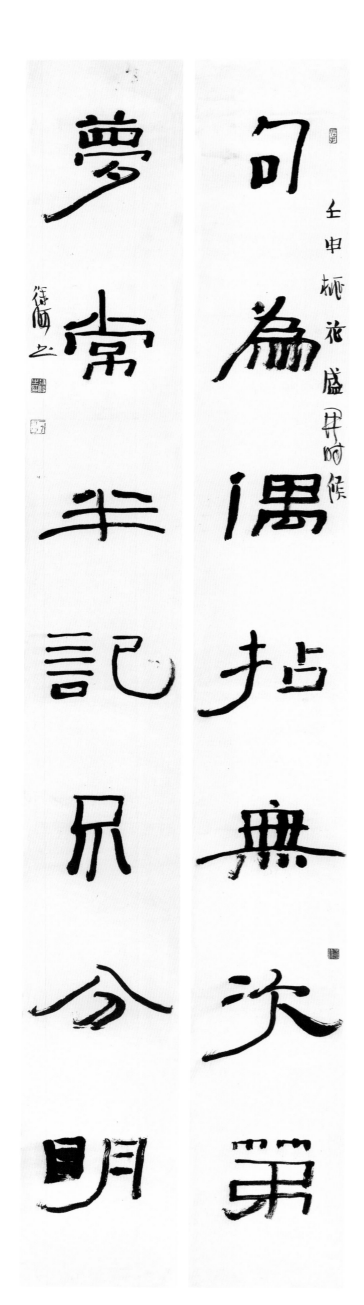

徐海

句为梦常联

1992年
206cm×25cm×2件
纸本水墨

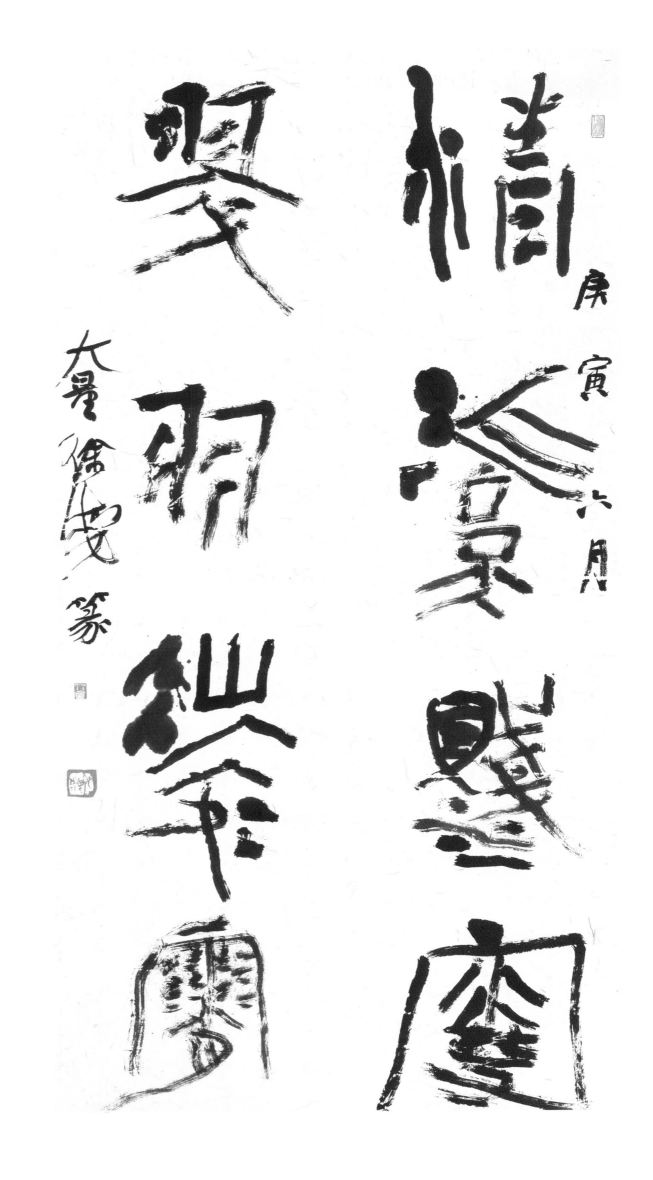

徐海
清溪翠羽联

2010年
136cm × 34cm × 2件
纸本水墨

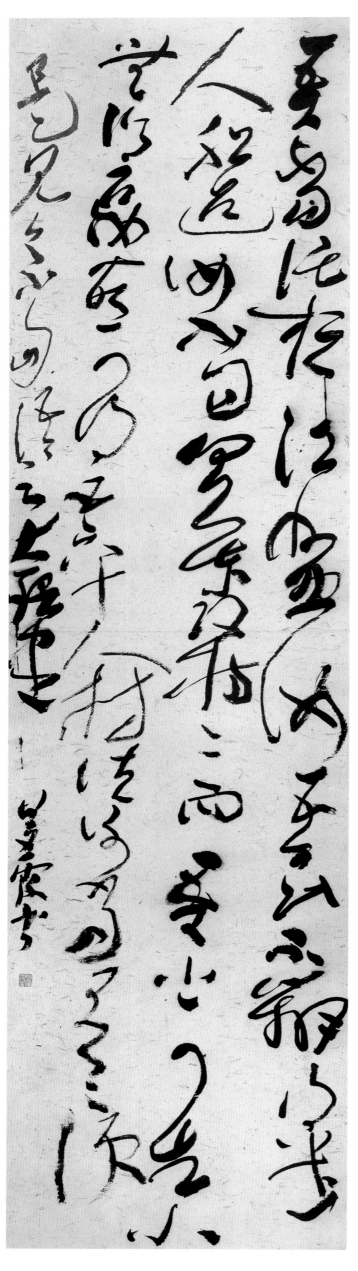

蔡梦霞

草书

2005年
280cm×90cm
纸本水墨

江城如画里 山晚望晴空 两水夹明镜 双桥落彩虹 橘柚人烟寒 秋色老梧桐 谁念北楼上 临风怀谢公

李白秋登宣城谢朓北楼 壬午夏日 雪峰

異態熟姿雜筆端行間妙理合為

難離人解坐蘭亭意君起浮圓仔細看

凡魏碑隨取一家皆足成體盡合諸家則為具美難南碑之綿麗齊碑之逋峭隋碑之洞達貫徹墨當為一編於其中故魏碑隨取一家皆是成體盡合諸家則為其美難南碑之綿麗齊碑之逋峭隋碑之洞達貫徹隋碑未興六朝後立碑之盛莫若有唐名家傑出諸體畢備

廣藝舟雙楫榜文之滾勇又記

王海勇
行书祖咏诗
2011年
230cm × 50cm
纸本水墨

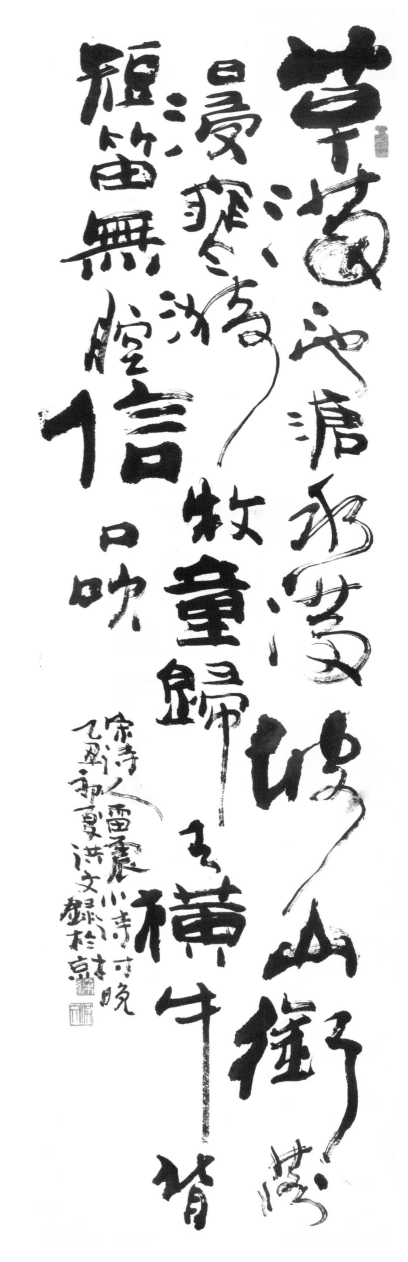

徐洪文

草书雷震诗

1985 年
137cm × 38.5cm
纸本水墨

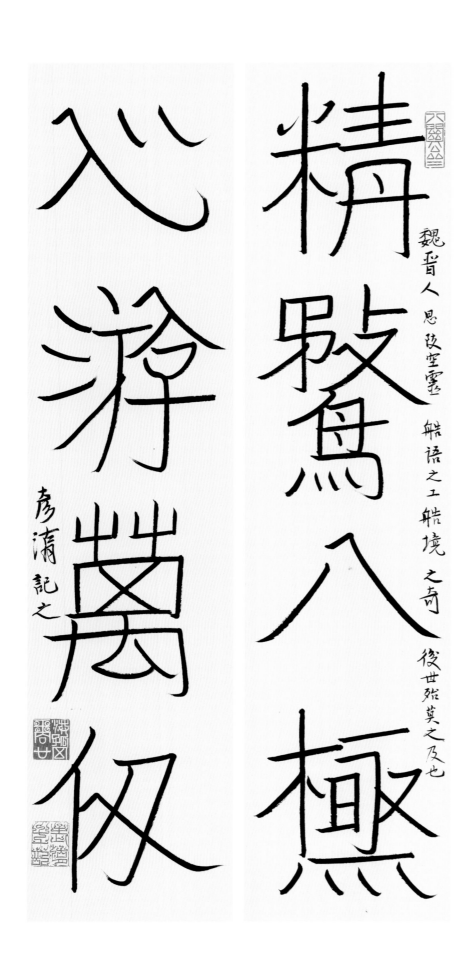

精骛八极

心游万仞

魏晋人思陵空灵 航语之工 航境之奇 后世殆莫之及也

彦清记之

**刘彦湖**

**精骛心游联**

2017年
230cm × 52cm × 2件
纸本水墨

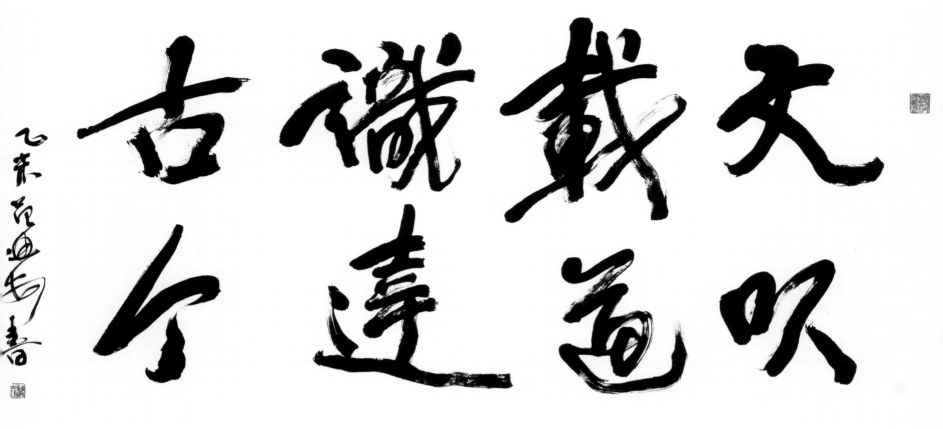

范迪安

文以载道，识达古今

2015年
122cm × 244cm
纸本水墨

**IV** 相关研究

# 20 世纪的中国画研究

郎绍君

从庚子变法、辛亥革命到当今的改革开放，20世纪的中国几乎没有间断过革命、战争和变革。它们牵动着整个中国向现代社会的转型，构成了近百年文化艺术的最大背景与动力。与社会革命并生的专制与民主、激情与任意、断裂与偏执、创造与破坏、无可奈何的怀旧与天真浪漫的憧憬，也制约了常常被社会所忽略的中国画研究。

虽然自鸦片战争以来，西方列强就以炮舰为助力向中国输入了他们的思想和商品，但中国人自己对西方"开闸放洪"，还是20世纪的事。西方文化的无孔不入，成为20世纪中国的一大景观。中与西、古与今，它们的对立与同一，中国文化发展的两难处境，选择的困惑……20世纪中国人面对的这些基本课题，也存在于中国画研究之中。

以文字数量计，20世纪有关中国画的著述绝不少于历史上的任何朝代。其中论争文章多，系统著作少；综合议论多，分门别类的研究少；共时性的当下评论多，历时性的学术研究少。提出了大量问题，但解决得较少，同一问题反复出现乃常见之事。缺乏专门的美术史学者，参与研究的大多是画家或"艺术文化人"，他们的著述常常带有经验性、庞杂、不够专一等特色。

本文试从六个方面对这些研究作一述评。

## 一、对传统绘画的重估

对整个中国文化进行重估，是"五四"时期思想的一大特色。自陈独秀在《新青年》杂志著文抨击各种传统观念，提出"自主的而非奴隶的""进步的而非保守的""进取的而非退隐的""世界的而非锁国的""实利的而非虚文的""科学的而非想象的"等著名主张起，思想界便掀起了一场空前规模的以批评传统道德和传统文学为主要内容的新文化运动。中国画和中国画史的研究也受到波及。

最先对传统绘画重加评论的是"戊戌维新"的领袖、近代思想家康有为。1917年，他在《万木草堂藏画目》的序文中，对宋元以来的画史进行了重新评估：推崇五代两宋画，贬斥元、明、清画；推重形似之画，鞭笞写意之作；认为宋画"为西十五世纪前大地万国之最"，而清朝以来的绘画则"衰弊极矣"。衰败之由，是文人画家对写意画的倡导，以及把元四家"超逸淡远"画风视为正宗的画论。他以权威口吻提出的"矫正"意见是，"以形神为主而不取写意，以着色界画为正而以墨笔粗简者为别派。士气固而可贵，而以院体画为正法"。若依此，"庶救五百年来偏谬之画论，而中国之画乃可医而有进取也"。康有为的主张得到许多响应，对他执弟子礼的两位著名画家——刘海粟和徐悲鸿，都接受了他的观点，特别是徐悲鸿，一生坚守不二。

康有为写《万木草堂藏画目序》的第二年，五四新文化运动主将之一的陈独秀，在《美术革命——答吕澂》的公开信中，发表了与康氏一致且更为极端的观点。他说："中国画在南北宋及元初时代，那刻摹描画人物禽兽、楼台花木的功夫还有点和写实主义相近，自从学士派鄙薄院画，专重写意，不尚肖物，这种风气，一倡于元末的倪、黄，再倡于明代的文、沈，

图1 倪瓒，《渔庄秋霁图》

图2 《中国美术小史》

到了清朝的三王更是变本加厉。人家说王石谷的画是倪、黄、文、沈一派中国恶画的总结束。"

康与陈并非美术史家，他们批评中国画现状与历史，不是为了美术史本身，而是为了动员改革与"革命"——作为实现他们各自政治文化主张的一环。鉴于他们的政治、思想与文化界的崇高地位，这些并非学术研究成果的言论，仍对20世纪的中国画和画史研究产生了较大影响，直到20世纪五六十年代出版的美术史著作，还能听到他们观点的回声。

20世纪，美术史界三次对董其昌及其"南北宗"论进行了再评价。第一次（30年代）是从美术史的角度进行的，发表意见的学者滕固、童书业、启功、俞剑华等，都以考证历史事实的方法，对流行了几百年的南北宗论提出质疑，指出它是"明末宗派论者之牵强的意见"（滕），是"伪画史说"（童），是为了"便于褒贬"（启）等。第二次（50年代）参与讨论的大体还是那些学者——多了一个郑秉珊（拙庐），少了一个滕固。由于政治环境的关系，他们在进行史辩的同时，都附加了"批判"，如启功把南北宗论与"封建宗法""宗派观念"联系在一起，郑秉珊则说南北宗论是"封建社会里统治阶级唯心论观念的反映"，不能再把它"作为论画的根据"；俞剑华更尖锐地批判它是"迷惑画界三百年的骗局"，"造成'四王'以后的形式主义倾向，使山水画萎靡不振"。与这些批判相一致的是，画界、美术史界大大降低了董其昌及四王一系在画史上的地位，把他们视作中国绘画走向"形式主义"和"衰落"的根源。在美术学校的课堂上，他们的画也受到了冷落，不再被视为楷模，甚至不再被临摹与借鉴了。这种情况，直到改革开放之后，特别是以上海"董其昌国际学术讨论会"、美国"董其昌世纪"国际讨论会、上海"清初四王画派国际学术讨论会"为代表的第三次再评价前后（90年代初）才逐渐改变。

"明清绘画衰落论"或"元明清绘画衰落论"，是20世纪流行很广的观点。持这种观点（或曾经持这种观点）者除康有为外，还有滕固、高剑父、徐悲鸿、林风眠、李可染、阎丽川、李裕等。滕固《中国美术小史》（1929）从批评"门户之见"而论及明清绘画，说"自元至清，画家的艺术心境，日益浅狭，莫能自救，陷于死刑期了"。高剑父和康有为的看法几无二致，说自元四家至明清、民国，陈陈相因的文人画风"支配着艺坛"。林风眠说："元明清三代，六百年来绘画创造了什么？比起前代画实在是一无所有，但因袭前人之传统与模仿之观念而已。"李可染说："远在六七百年以前，中国画就跟着封建社会的没落，走着下坡路。"阎丽川《中国美术史略》（1956）更断言明清绘画"走向形式主义道路"；李浴《中国美术史纲》（1957）则把明四家、董其昌及四王一概划为"反现实主义"艺术。阎、李两著均为美术院校的教科书，大体代表了五六十年代美术院校美术史教学的观点。在意识形态统一的历史情境里，流行的观点即正统观点。那些年代，学习明清文人画常常受到责难，是不奇怪的。"明清绘画衰落论"的流行性与正统性，还与下述原因有关：一、封建社会至明清衰落的史学观；二、把"反映论"看作艺术的哲学根基；三、苏联人"艺术史是现实主义和反现实主义斗争史"的理论。明清绘画衰落与否，是个纯粹的学术问题，人们发表各种看法本是正常的事。不正常的恰恰是政治和意识形态的介入和干预。以非学术的力量（哪怕只是惯性力量）推行学术，那"学术"一定是异化的。

在批评元明清文人画"复古主义""形式主义"的同时，人们选择了另外的传统加以褒扬

与承习：其一是唐宋古画；其二是明清非画学正宗如青藤、八大、石涛、扬州画派和海派；其三是民间绘画如杨柳青年画等。民初以后（约1927年前），许多画家对传统的关注，由明清文人画转向了宋画、院体和"北派"——如金城和他的众多追随者，稍晚的吴湖帆、溥儒、张大千、陈之佛等。较早宗承青藤、八大、扬州画派并造成影响的，是吴昌硕、陈师曾和齐白石。为此他们曾被老的正统派骂为"野狐禅"。直至1934年，秦仲文《中国绘画学史》在批评扬州八怪"为近代不屑拘守绳墨，粗枝大叶，草草成画的始作俑者"的同时，还特别指斥吴昌硕、陈衡恪等的"粗笔重墨，痛快舒畅"画风，"流毒所被，不可胜言，古法精微，扫地以尽"。有意思的是，秦仲文发表这种批评的时候，尊崇石涛、八大、八怪等清代非正统绘画的观点正风靡大半个中国画坛。俞剑华在述及这段历史时说：

> 自民国十六年（1927）至二十六年（1937），在这十年期间，北平的画界已日渐消沉，虽有湖社之组织，然大势已去，无能为力。上海方面，则于吴派消沉后，代之而起的是石涛、八大派的复兴时代。石涛、八大在"四王吴恽"时代，向不为人重视，亦且不为人所了解，自蜀人张善孖、张大千来上海后，极力推崇石涛、八大，搜求遗作，不遗余力……于是，石涛、八大之画始为人所重视，价值日昂，学者日众，几至家家石涛，人人八大。连类而及，如石溪、瞿山、半千，均价值连城。
> ——《七十五年来的国画》，《申报》1934年9月21日

俞说不免夸张。张大千之喜石涛，先是受其师曾熙影响。当时有影响的画家或美术史家齐白石、郑午昌、钱瘦铁、刘海粟、潘天寿、俞剑华及更晚的傅抱石等，都推重石涛、八大等人，从而形成了一股以上海画家为中心的重估明清非正统画家画派的潮流。这股潮流扩延到40年代的重庆。至50年代，又被涂上新的意识形态色彩，于是视石涛、八大为"革新派"代表，董其昌和四王为"形式主义"和"复古主义"典型，成为新的正统观点。老的正统与非正统恰好换了一下位置。

兼有学者身份的画家黄宾虹，也对画史作了一番清理，他在总体上也推崇宋元，批评明清；但衡量标准全在笔墨，与一般史家及论者不同。《古画微自序》说：

> 五季之衰，至于北宋，文治转隆，艺事甚盛。及其南渡，残山剩水，马远、夏圭，稍稍替矣。唯赵鸥波、高房山及元季四家黄、吴、倪、王，集唐宋之大成，追董、巨之遗蹤，画学昌明，进于高逸。有明枯硬，而启、祯特超。前清茶靡，而道、咸复起。盖由金石学盛，穷极根柢，书法词章，闻见博洽，有以致之，非偶然也。

他对五代北宋画，是推重其"皆积数十遍而成……浑厚华滋，不为薄弱"，完全不同于康有为等以形似为准则，视院体为正宗的意见。他称赞元四家"实中转松，奇中有淡"，"用笔生，用力拙，有深义焉"，与斥元四家为画学衰微之祸首的观点也正相反。对明画，他否定浙派，对明四家有褒有抑，而特提出"启、祯"年间的李长蘅、程孟阳、邹之麟、恽向、项又新、项孔璋等，认为他们"得董、巨真传"。对清代绘画，他肯定新安派诸家和龚贤，而对时人极为推重的石涛、八大有所保留，认为石涛"开扬州八怪江湖恶习"。四王中除麓台之外，均以"软弱""柔靡"评之。所谓"道咸中兴"，指的是兼治金石书法的吴让之、吴荷屋、姚元之、翁松禅、张叔宪、赵之谦、何绍基等。在他看来，这些人要比扬州八怪出色得多。这和一般论者把嘉、道时期绘画视为空前衰敝的观点毫无共同之处。

黄宾虹去世 30 年后（80 年代中期），又有一场关于中国画的大讨论。一位名叫李小山的研究生，提出"中国画已经到了穷图末日"和"中国画作为保留画种而存在"等惊世骇俗的观点。他首先以社会决定论下短语，说传统中国画"作为封建意识形态的一方面"，与中国封建社会的形成、发展、没落保持着"平衡的进程"，即封建社会没落，中国画必然也没落。其次从中国画自身下断语，"中国画的技术手段达到最高水平的同时，变成了僵硬的抽象形式"，"到任伯年、吴昌硕、黄宾虹的时代，已进入了它的尾声"。文章发表后，《江苏画刊》《美术》《中国美术报》发表了大量讨论文章。李文反映了 80 年代前期一部分艺术青年反叛传统模式（包括近代直到"文革"模式），追求思想解放和艺术创造的急切要求，但他用以批评传统绘画的观点与方法，还没有脱出曾长期流行的机械唯物论和意识形态决定论模式，其简单与粗暴，尚带"文革"遗风。

在讨论李小山文章的同一时期，卢辅圣发表了探讨绘画发展规律的论文《历史的"象限"》，继而又有《"式微"论》《"自洽"论》，并在 1990 年结集为《天人论——球体说：一个关于历史发展的假说》。"球体说"涉及的是如何认识人自己的位置和行为这样一个哲学命题，借绘画来展开并圆通其所论，以与众不同的方法提出了关于中国画史的新见解。他认为，绘画的发展不是直线型的前进或倒退，而是弧线型的"轮回再世"，就像在球上的"自我循环运动"。绘画在球体上回环运动的每一个"生态周期"，都分为"草创""成熟""升华""式微"四个时期。具体到中国绘画，春秋战国是它的草创期，魏晋南北朝走向成熟期，宋、元、明三代，人物画、山水画和花鸟画分别完成了它们的升华过程，先后不同地进入了式微期。"黄宾虹、齐白石、潘天寿作为最后一批幸运儿，带着从传统的大山上下来的自足情怀，把我们推到了山穷水尽的最后边缘"。"球体说"的具体结论，和 20 世纪以来讨论中国画的某些观点有相似之处，但角度、方法与解析几乎完全不同。《天人论》的意义，也主要在方法与视角的新颖。

对绘画史的重估，人们确实有着不同的角度与方法。康有为、徐悲鸿以写实能力为准绳，来重新区分画家与风格优劣，与传统文人画标准大相径庭。陈独秀谈美术的背后，有他发动新文化运动，反对封建文化的背景，与其说他着意于美术，莫如说是社会政治。政治家看问题很尖锐，但又往往把艺术问题简单化，以政治取代或统治艺术。陈独秀方式在中国曾有很大市场，但负面影响也最大。陈师曾、郑午昌、潘天寿等，都或多或少参照了日本人的著作方法，通过分期的办法寻求中国绘画发展变化的脉络。如郑午昌把中国绘画史分为"实用时期""礼教时期""宗教化时期""文学化时期"，力图进行科学化的总结。但在具体论述时，又只是分门别类地罗列文献材料。滕固曾留学德国学美术史，他的《唐宋绘画史》借鉴沃尔夫林风格论的观念与方法，在当时可说是别开生面。黄宾虹把笔墨作为衡量绘画高下的根本标准，但他的论说方式与概念系统完全是传统的。50 年代后的著作和论文，都力图用马克思主义历史文化论方法，但许多流于庸俗社会学，用社会发展论公式去套美术的发展，忽视艺术自身特征、艺术家的创造性和其他与艺术相关诸因素的作用。其中套用苏联教条，将艺术史视作"现实主义与反现实主义的斗争史"之类公式，影响尤为恶劣。80 年代以来，年轻学者开始接受 20 世纪西方的各种观点方法，概念系统也急速发生了变化。生吞活剥和简单套用的情况屡见不鲜，但自由探讨的环境和气氛已经形成，研究的新局面正在出现。

## 二、中国画与西洋画

自从西画传入中国，对两种绘画的认识与比较就开始了。但只是到了 20 世纪，这种比

较认识才逐渐受到重视。作中西艺术的比较要有相应的知识前提，因此真正学术意义上的比较研究，至今仍很薄弱。大致说来，所谓中西比较可分为优劣论和异同论两类，即对两者优劣与异同等浅表层面的议论，而较少联及深层文化或在某一方面（如视觉语言）作详尽探讨。许多文章只是出于一种切近的功力动机，如回答中西绘画能否结合、怎样结合等新国画面临的问题。

大约从1915年到1927年，中国文化界爆发了一场规模空前的关于东西文化大论战。参加论战的主要人物是陈独秀、李大钊、杜亚泉（伧父）、章士钊、梁启超、张东荪、梁漱溟、胡适等。这场论争围绕的主要议题是：东西文化的异同与优劣，与东西文化相关联的新旧文化能否调和，以及第一次世界大战后中国选择什么社会道路与文化等。"全盘西化论""新旧调和论""东方文化优于西方文化论""社会主义文明论"等，是论争中出现的著名观点。这场文化论战没有直接触及美术，但它们作为大背景，对美术也产生了不容忽视的影响。

康有为、梁启超、蔡元培、鲁迅、陈独秀等著名文化人，对中西艺术发表了不少议论——他们的政治观点不同，但对中西艺术的看法却很相近。康有为肯定西方古典写实绘画，推崇拉斐尔，认为未来中国绘画"当以郎世宁为太祖"，他大声疾呼："国人岂无英绝之士应运而兴，合中西而为画学新纪元者，其在今乎！"蔡元培比康氏熟悉西洋画和西洋文化，他的看法是："中国画始自临摹，西洋画始自实写。"这种不同，是中国人重文学、道德，西方人重自然科学所致。现代中国人"当用科学方法以入美术"，即"采西洋画布景实写之佳，描写诗稿物象及田野风景"。在"五四"一代艺术文化人中，最关注美术并为新美术付出了最多劳动的，莫过于鲁迅。对中国传统，他推重汉唐艺术和民间艺术，对西方绘画，他大力介绍写实艺术和不脱离写实性的表现主义艺术，对中国文人画和西方现代绘画则持批评态度，其意在导引美术家关注人生，参与社会变革，而不是像传统中国画家那样柔退避世。陈独秀从个性解放的角度说这个问题："要改良中国画，断不能不采取洋画的写实精神。"这是什么理由呢？譬如文学家必用写实主义，才能够采古人的技术，发挥自己的天才，做自己的文章，不是抄古人的文章。画家也必须用写实主义才能够发挥自己的天才，画自己的画，不落古人的窠臼。在他看来，采用西方的写实主义是天经地义的事。梁启超不作中西美术的比较，但他强调美术与科学的关系，号召美术家像达·芬奇那样研究科学，观察自然，求得"自然之真"，获得"自然之美"。可以看出，康、蔡、陈、鲁、梁大同小异，所倡者均与"五四"时代张扬的科学精神相符，对美术的实际影响，是从思想上引导了对西方写实美术的选择，这可以从当时留学生大多选择西方写实美术的情况得到印证。20年代，梁启超在《五十年中国近代概况》一文中总结说，从洋务运动到新文化运动50年中，中国人对西学的认识经历了三个阶段：一是"先从器物上感觉不足"；二是"从制度上感觉不足"；三是"从文化上感觉不足"。上述这些思想家、文学家对西方美术的倡导，正是因"文化上的感觉不足"所作的选择。这种选择背后，情绪多而理智少，缺乏学术根基，因而常导致全盘西化意识，并不奇怪。

画家谈论中西绘画，是更为经常的事。民国初就倡"折衷中西"的二高一陈，在广州受到了传统派的质疑，20年代中期以后，双方展开了一场激烈的辩论。高奇峰说他自己"研究西洋画之写生法及几何光影远近比较各法"，同时又"将中国古代画的笔法、气韵、水墨、赋色、比兴、抒情、哲理、诗意那几种艺术上最高的机件，通通都保留着"。高氏弟子，则又以"国画革命"为由，论及"沟通东西画法，为世界艺术之结晶"，为"现在之趋向"及对反对者动辄以"革命的敌人"相恫吓。传统派针锋相对说："吾国自有吾土地之自然物性在，吾国自有吾民族之心性在，吾国自有吾流俗之习惯性在，非率尔操觚者所可窥其堂奥也。西洋画所描

图3 林风眠

绘者，西洋民族心与夫西洋风土物俗之性所感结而成其美……或有以西洋画与东洋画之美而绳于吾国国画之美者，是犹举吾中国文化而置西方文化之下，是犹举吾民族而羁勒于西方民族性之下，是盖迷于西方之偶像者与？否，亦可谓学步邯郸，忘其故步矣。"两家的论辩慷慨激昂，但也止于慷慨激昂，都没有对中西绘画作认真的研究。其情绪化的程度，较上述文化界人士更甚。

以"调和中西艺术"为矢志的林风眠，1926年发表了首篇论中西绘画的文章《东西艺术之前途》。在对中西美术史作了一番回顾后，总结说：

> 西方艺术是以模仿自然为中心，结果倾向于写实的一方面。东方艺术是以描写想象为主，结果倾向于写意一方面。艺术之构成，是由人类情绪之冲动，而需要一种相当的形式以表现之。前一种寻求表现的形式在自身之外，后一种寻求表现的形式在自身之内，方法之不同，而表现在外部之形式因趋于相异……
>
> 西方艺术，形式上之构成倾向于客观一方面，常常因为形式之过于发达，而缺少情绪之表现，把自身变成机械，把艺术变为印刷物。如近代古典派及自然主义末流的衰败，原因都是如此。东方艺术，形式上之构成，倾于主观一方面。常常因为形式过于不发达，反而不能表现情绪上之所需，把艺术陷入无聊消遣的戏笔，因此竟使艺术在社会上失去其相当的地位（如中国现在）。
>
> ——《艺术丛论》，第13—14页，正中书局，1936年

在林风眠看来，无论东西方艺术，都是情绪的表现，但因了寻求形式的方法不同，形式的发达程度不同，才产生了各自的不同特色和短长。他由此建立起自己的"调和中西"的目标，"当极力输入西方之所长，而期形式上之发达，调和吾人内部情绪上之需要，而实现中国艺术之复兴"。

几乎在同一时期，邓以蛰发表了一篇题为《观林风眠的绘画展览会因论及中西画的区别》的文章，针对林风眠调和中西的观点，提出不同看法。他的意见是："中国画重视自然，西洋画注重人生。两下体裁不同，所以发展的艺术（和技术两方面），也就不同了。这种畛域，似乎很难沟通。强要混一，必成得此失彼之势，恐怕风眠是不肯惹起这种莫大的牺牲吧？"从题材和相应精神方面论及中西绘画的区别，应当说是有道理的，但在断言两种艺术不能调和时，却没有举出具体的理由。林风眠用几十年艰苦卓绝的奋斗，对他的担心作了回答。

作为画家兼文学家的丰子恺，也在同一时期发表了对中西美术的看法。他说："论到画与诗的接近，西洋画不及中国画；论到剧味的浓重，则中国画不及西洋画。中国画妙在清新，西洋画妙在浓厚。"又说："中国画是注重神气的，西洋画是注重描实形的。中国画为了要活跃地写出神气，不免有时牺牲一点实形；西洋画为了要忠实出实形，也不免有时抹杀一点神气。"这种论述，虽略显一般，但表达了许多力图不带感情色彩，对中西艺术作客观评述者的译介。

30年代，随着西画和融合型中国画的逐渐强大，对中西绘画的探讨也多了起来。一个突出的现象是，不少画家、理论家特别强调了中国传统绘画的优长。1930年，丰子恺在《东方杂志》发表了长篇论文《中国美术在现代艺术上的胜利》，从"东洋画技法的西渐"和"东洋画论的西渐"两个方面论述近半个世纪以来东方对西方的影响，说："偏安于亚东的中国美术忽一跃而雄飞于欧洲的新时代的艺术界，为现代化艺术的导师了。"他以印象派和后期印象

派从东方艺术吸取营养为证，但不免有些沾沾自喜和夸大其词。文中对中西方艺术所作的对比，旨在证明中国艺术比西方艺术更高一筹。在他看来，"中国画好在'清新'，西洋画好在切实"，"中国画不免'虚幻'，西洋画不免'重浊'"，"在人的心灵的最微妙的活动的艺术上，清新当然比切实可贵，虚幻比重浊可恕。在'艺术'的根本意义上，西洋画毕竟让中国画一筹，所以印象派画家见东洋画不得不兴叹了"。丰子恺的论述从容潇洒，没有类似国粹家们的偏激态度，但字里行间却透出一种本土艺术的优越意识。至于把德国心理学家利普斯的"感情移人"（也译为"神入"）和中国的"气韵生动"拉上关系，说中国古代画论是西方现代艺术"思想上的先觉"，则主要取自日本人金原省吾、伊势专一郎和园赖三等的观点，其勉强之处，是不言自明的。

画家凌文渊以"六法论"对中西绘画作比较：认为中国画偏重"气韵生动"与"骨法用笔"；西洋画偏重"应物象形"和"随类赋彩"；中西画都重视"经营位置"，都不看重"传移模写"。最后说："中国画偏于主观的、精神的、艺术的，西洋画偏离于客观的、形式的、科学的——至西洋画亦间有偏重精神者如意大利之未来派，德国之表现派之类，则属于异军突起之别派，而不能概括其全体，亦犹之中国画不能以扬州八怪为正宗也。"凌论看似只谈异同，实包含优劣评价在其间。

自从1931年九一八事变后，日本侵略者在不到一年的时间里，相继占领了中国的辽宁、吉林、黑龙江三省，并开始向热河省进攻。民族危亡的阴影压上中国人的心头。在民族意识和民族主义情绪日益高涨的形势下，文化界像五四时期那样反省传统，借鉴西方的热情迅速消退，关于中西绘画的论述，强调中国传统绘画价值的声音空前增强。郑午昌、傅抱石、丰子恺等都发表了长篇文章，详述其说。1934年，郑午昌《中国的绘画》一文在论及中国画的精神、同化力和法式的同时，专列"国画与世界画学"一节作中外对比，以西方风景画比中国山水画的发明"至少迟一千五百年"，19世纪西洋画对艺术理解的程度相当于中国"隋、唐之时代"，康定斯基关于"内面自我的表现"的主张也不过"有契于我元人之论调"等理由，说明中国绘画之"悠久"与"精进"。然后把批评的矛头指向国内论者，说："顾国人对于现代西画派，或存势利心理，人云亦云，致声赞美；独于祖国久已发明而演化成熟之简淡高逸的作风，反不能有相当之认识。甚至倡中西调和之说，举西画而中化之，或中画而西化之，卒至东施效颦，丑态百出，而犹美其名曰新派画。此种作风，在明清之际，曾亦盛行一时，后以两不讨好，俱归失败，与其谓新派，毋宁谓之老套"。在文章的"结论"中，赫然提出"国画已受世界文化侵略之压迫"说，把世纪初以来中国对西方艺术的引进和帝国主义的文化侵略混为一谈。1935年，31岁的傅抱石在日本东京写了题为《中华民族美术之展望与建设》的长文，激赞中国美术"过去之灿烂"，感叹近代中国美术的"危机"。在他看来，近几十年，"尤其近二三十年——中国的美术，可以说踮在十字街头，东张西望，一步也没有动"，并认为这是"不断地蒙受外国的种种侵略和压迫"，民族意识"为之减退"造成的。他惊呼"整个民族的美术，全被外国的'形式''色彩'所支配"，主张美术家要"引导大众接近固有的民族美术"。但他不要回到隔绝状态，而是希望像汉唐融化西域文明那样，"尽量吸收近代的世界的新思想新技术"。情感愿望胜于客观冷静的分析，是当时许多文章的特色，傅抱石大作亦复如此。

在众多的谈论中西的艺术家、理论家中，宗白华是最值得注意的。他对中西艺术（尤其美术）和相关的美学都有较深的理解，从不简单地否定、贬低中国艺术或西方艺术，既不追随要以西方写实主义期待中国写意艺术的风潮，也不像一些人那样由于惊恐于西方文化"入侵"而退向传统主义和国粹主义。他把康德、叔本华、尼采的哲学观念和方法，融入中国式

的体悟和鉴赏，形成他研究中国艺术的独特方式。在《论中西画法的渊源与基础》（1934）、《中西画法所表现的空间意识》（1936）、《中国诗画中所表现的空间意识》（1957）等有着广泛影响的文章中，他综合艺术史、艺术史上的著名理论和自己的鉴赏经验，对中西艺术在精神、神态、语言、历史渊源各方面的区别作了多层分析。在他看来，中西画的不同，除了"一为写实的，一为虚灵的；一为物我对立的，一为物我浑融的"之外，还有"中国画以书法为骨干，以诗境为灵魂，诗、书、画同属于一境层。西画以建筑空间为间架，以雕塑人体为对象，建筑、雕刻、油画属于同一境层"的不同。概而言之，"以'气韵生动'即'生命的律动'为终始的对象"，而以"笔法"作为"绘画的手段"，是中国画的核心；而"'模仿自然'及'形式美'（即和谐、比例等）却系占据西洋美学思想发展之中心的两大中心问题"。他又补充说，"逮至近代西洋人'浮士德'精神的发展，美学及艺术理论中乃产生'生命表现'和'感情移入'等问题，而西洋艺术亦自20世纪起乃思超脱这传统的观点，辟新宇宙观，于是有立体主义、表现主义等对传统的反动。最终西洋绘画中所产生的纠纷，与中国绘画的作风立场究竟不相同"，两种画法境界的渊源，西洋追溯到希腊和基督教的思想与美术，中国则追溯到《易经》的宇宙观及老庄、禅宗思想和商周艺术。他总结说：

> 中国画真像一种舞蹈……画家用笔墨的浓淡，点线的交错，明暗虚实的互映，形体气势的开合，谱成一幅如音乐如舞蹈的图案。物体形象固宛然在目，然而飞动摇曳，似真似幻，完全溶解浑化在笔墨点线互流交错之中！
>
> 西洋自埃及、希腊以来的传统的画风，是在一幅幻现立体空间的画境中描出圆锥式的物体，特重透视法、解剖学、光影凹凸的晕染。画境似可走进，似可手摩，它们的渊源与背景是埃及、希腊的雕刻艺术与建筑空间。
>
> ——《论中西画法的渊源与基础》，载《美学与意境》

他还以诗的语言描绘中西艺术精神不同：

> 希腊神话里水仙之神（Narciss）临水自鉴，眷恋着自己的仙姿，无限相似，憔悴以死。中国的兰生幽谷，倒影息照，孤芳自赏，虽感空寂，却有春风微笑相伴，一呼一吸，宇宙息息相关，悦怿风神，悠然自足。
>
> ——《中国艺术意境之诞生》，载《美学与意境》

一个追求无限，天人对抗，富于悲剧精神；一个适可而止，与自然合一，怡然自足。宗白华对两种艺术"差异相"的揭示，也洋溢着智慧的诗意。

从40年代到90年代，中国画的发展依然伴随着"剪不断，理还乱"的中西情结。徐悲鸿学派所主张和推行的写实水墨画逐渐得势，至50年代又与苏联"社会主义现实主义"相合，成为新的正统中国画。在相当长的时间里，西方素描特别是讲究明暗调子的苏式素描，成为美术学校唯一的造型基础课，但有关中西画关系的不同意见从来也没有停止过。1947年国立北平艺专几位中国画教授与校长徐悲鸿的公开对抗，50年代潘天寿主持浙江美术学院后对中国画自身传统的强调，是最明显的两例。这一时期，潘天寿成为对抗中国画西化倾向的主将。在他看来，中西画各有自己产生的背景与条件，各有自己的"最高成就"。它们"就像两大高峰，对峙于欧亚两大陆之间"。"这两者之间，尽可以互取所长，以为两峰增加高度和阔度"，

但两者"不能随随便便的吸收，否则，非但不能增加两峰的高度与阔度，反而可能减去自己的高阔，将两峰拉平，失去了各自的独特风格……中国绘画如果画得同西洋绘画差不多，实无异于中国绘画的自我取消"。潘氏曾私下与友人说："我向来不赞成中国画西化的道路。中国画要发展自己的独特成就，要以特长取胜。"基于此，他在浙江美术学院改变了以素描为唯一造型基础课的方针，并将中国画按传统人物、山水、花鸟三大类分科而教，从而在实际上形成了与强调素描是"造型艺术唯一基础"的中央美术学院中国画系在学术上的对峙局面。"文革"后，写实主义中国画的正统地位迅速衰落，代之以自由发展、重新探索的状态。在文化开放的新情境里，中西情结在青年人身上有所淡化，他们钻研传统或借鉴西方渐渐不再受意识形态和政治观念的左右，而趋于个人的自主选择，也没有前辈们那种强烈的中西界限感和心理压力了。当中西结合成为一种自然而然的、再不会引起大惊小怪的过程时，是不是意味着一个新阶段的开始呢？

## 三、中国画本质与特征的研究

中国画能否生存与发展，与它自身的状况、条件分不开。这就不免要探究中国画的本质与特征，并思考它们还有无效用和价值，以及西方绘画是不是可以取而代之等。数十年来，理论家、画家围绕这一问题发表了各种意见，成为近现代中国画研究的一个重要方面。蔡元培、高剑父、陈师曾、丰子恺、宗白华、邓以蛰、黄宾虹、潘天寿、伍蠡甫、林风眠、徐悲鸿、徐复观、周韶华、刘国松、郎绍君、潘公凯、卢辅圣等，都有专文或专著行世。限于篇幅，这里仅择其典型略作评述。

高剑父、徐悲鸿、林风眠等著名画家，毕生为改革中国画奋斗不已。他们着眼于创新，常常对传统中国画（尤其写意画）否定多，肯定少；对中国画的历史缺少系统的研究和认识。高剑父在其长篇遗文《我的现代绘画观》中，谈到了中国画史、中西绘画的不同和古今中国画的区别。对元以来的文人画，他采取轻蔑的否定态度；承认宋画，却又无端认为宋代院画是受了"舶来品的滋养"；还把中国画讲究气韵、诗意、人品、画外意等等，视为经不起"科学分析"的玄谈。徐悲鸿是继高氏昆仲之后开创新学派的人，发表过不少关于中国画的文章。但从1918年的《中国画改良论》到1950年的《漫谈山水画》，始终都只以"写实"二字衡量传统绘画。他24岁时就提出"画之目的，曰惟妙惟肖"，并大大嘲笑陈老莲画人物像"日本侏儒"，至57岁还是标举"写实精神"与"写实功力"裁定画史，于是除了范宽的《溪山行旅》等个别作品外，传统山水画再难找到"杰作"，至于以笔墨形式见长的董其昌、四王等，在他眼里不过是"乡愿八股式滥调子"货色。对于高、徐，我们可以尊重他们的主张乃至偏见，但也无须回避他们对中国画认识的偏狭与浅肤。

林风眠《中国绘画新论》（1929）一文从形式语言的角度谈论中国绘画，和时常以激情表达极端观点的徐悲鸿相较，显得理性得多。他认为，传统中国绘画"只能表现体量之观念"而"不能表现体量之真实观念"，其对于时间的表现，"只限于风雨雪雾和春夏秋冬……而对于色彩复杂、变化多端的阳光描写，是没有的"。这不足，是环境思想与绘画原料两个原因造成的。前者指"民族的个性、思想、风俗、区域、气候，各种环境"，后者指水彩、水墨诸原料"易流动、易变色、不经久"种种特性。它们反映在"绘画的技术上、形式上、方法上，反而束缚了自由思想和感情的表现"。在林风眠看来，体量真实和时间变化是绘画表现的成熟阶段和高级阶段，西方近代绘画达到了这一步，而中国绘画没有达到这一步。中国画不像西画那

样重视体量表现，不表现光色，却与材料和环境思想有关。从某种意义说，它不仅是不能为，也是不欲为。中西两种绘画属两种体系，各有短长，像林氏这样用一把尺子去量，不免抹杀中国画的许多长处。林氏本人的绘画探索强化体量真实，刻画光色变化，给中国画注入了活力，开创了一种新的结构方式和变异方式，应视为对中国画本质与特征的丰富与发展。但这与我们肯定传统中国画本质与特征的价值并不矛盾。近百年特别是新时期以来，中国画革新的经验证明，坚守传统的结构方式与语言方式，不强调体量真实与光色表现，也能成功地进行变异，使传统绘画有所拓展。

陈师曾《文人画之价值》，是一篇颇有影响的论文。最初发表于 1921 年的《绘学杂志》，其时，正是康有为、陈独秀、徐悲鸿和"折衷派"画家慷慨陈词批评文人画为"恶画"、为"衰败"之后不久。此文即是对这些批评的回答。文人画问题基本上也就是传统绘画问题，对文人画的研究必定涉及整个传统中国画。在陈师曾看来，绘画在本质上"是性灵的，是思想的，是活动的，不是器械的"，而文人画正以书写"性灵感想"为宗旨。他将文人画的肇始追溯到庄老盛行的六朝："当时文人含有超世界之思想，欲脱离物质之束缚，发挥自由之情致，寄托高旷清静之境。"由是创造了借自然物象寄意抒情的文人绘画。他将文人画的要素归纳为四："第一要人品，第二要学问，第三要才情，第四才说到艺术的工夫。"针对关于文人画"形体不正确……任意涂抹，以丑怪为能，以荒率为美"的批评，他回答说：

> 夫文人画又岂仅丑怪荒率为事邪……旷观古今文人之画，其格局何等谨严，意匠何等精密，下笔何等矜慎，立论何等幽微，学养何等深醇，岂粗心浮气轻妄之辈所能望其项背哉！但文人画首重精神，不贵形式，故形式有所欠缺，而精神优美者，仍不失为文人画。文人画中固亦有丑怪荒率者，所谓宁朴毋华，宁拙毋巧，宁丑怪毋妖好，宁荒率毋工整，纯任天真，不假修饰，正足以发挥个性，振起独立之精神，力矫软美取姿，涂脂抹粉之态，以保其可远观不可近玩之品格。

20 年代至 30 年代，与《文人画之价值》观点较为相近的文章，有蒋锡曾《中国画之解剖》、滕固《诗书画三种艺术的联带关系》、丰子恺《中国画的特色》等。蒋锡曾把中国画"所含要素"列为七项，依次是：物形、诗、书法、符号、个人品格及理想、前人之楷模，不可思议之水墨晕章。其中诗为其"内部之灵魂"，符号指描法与皴法，即笔墨程式；水墨晕章则指与材料特性相关的笔墨韵致。这七方面固与中国画有密切关系，但它们彼此并不相等，也不在同一结构与意义层面。把它们罗列起来，而不能指明它们的内在关系，还是有些知其然而不知其所以然。滕固《诗书画三种艺术的联带关系》一文，乃作者 1932 年留学德国时所写，只拈出诗、书、画三者并列，在逻辑上就比曾氏胜了一筹。他认为中国诗书都与中国绘画的本质相关，要理解中国绘画，"不能不兼究书法与诗歌"。对书画本质上的联带关系，他举出四点：一、书法很早就成为"纯粹的艺术"；二、书画所依凭的物质材料相同；三、书画的构成美，都依托于线的流畅和生动；四、书法的运笔结体，为绘画不可缺的准备工夫。他进一步说，"书与画的联结状态，不是书要求于画，而是画要求于书，就是书为画的前提"，这是唯独中国画所有的。此外，书画的靠近，与中国艺术"每倾向于人格表现，超突自然而不屑为逼近自然"有密切关系。关于诗画的结合，他把原因归为：一、唐以来山水画和赞美自然的诗歌的发达及相互影响；二、倾吐情绪的墨戏画"与抒情诗的要素相同"；三、画家兼诗人的出现。

由是他总结说：

书与画的结合，不能说没有本质的通连，虽多半是技巧和表现手段（工具）的相近；而诗与画，一用文字与声音，一用线条与色彩，故其结合不在外的手段而为内的本质。诗要求画，以自然物状之和谐纳于文字声律；画亦要求诗，以宇宙生生之节奏，人间心灵之呼吸和血脉之流动，托于线条色彩，故彼此结合在本质。

书画联带在形式方面，诗画联带在精神方面，这一概括抓住了关键，但书画有无内在通连，诗画是否也有外在结合？他的回答是模糊的。在元明清绘画中，书法的作用不止于外在方面，诗歌的功能则逐渐向外在方面转化，是一个明显的事实。不过，滕固批评明清以来把诗书变作装饰物的风气为"积久生弊的坏习惯"，是尖锐而确切的。

丰子恺《中国画的特色——画中有诗》，首先把绘画分为两类，一类为"注重心的"，一类是"注重眼的"，即一个重内容、意义，一个重形式、视觉效果。中国画和西洋画都包括这两类作品，但"中国画大都倾向于前者，西洋画则大都倾向于后者"；两者难以讲"孰高孰下"，而以后者"为绘画的正格"。他反对两种极端："使绘画为政治、宗教、主义的奴隶，而不成为艺术，自然可恶！然因此而绝对杜绝事象的描绘，而使绘画变成像印象派作品的感觉的游戏，作品变成漆匠司务的作裙，也太煞风景了！"他认为最好的选择是"画中有诗"的中国画。所谓"画中有诗"，不是"画与诗的表面结合"，而是"内面的结合"——"画的设想，构图，形状，色彩的诗化"。这种"诗化"的绘画，创造的是一个"梦幻的世界"。丰子恺向以温和的眼光、中和的态度看待一切，对东方、西方都能容纳，但往往不够深入。其画如此，理想与理论亦如此。

著名学者钱锺书的《中国诗与中国画》一文，意在谈"中国传统批评对于诗和画的比较评价"，而不在探讨中国画的本质与特征，但其笔锋所及，也触到了"诗画一律"，"有画如诗"这个传统观念。他说："中国旧诗和旧画是有矛盾的，并不像我们常说的那样融合无间。"并指出人们常说的"有画如诗"的画，指的是以空灵、简约为尚的"南宗画"；"有诗如画"的诗，指的是神韵淡远的"神韵派"诗。在另一篇题为《读〈拉奥孔〉》的文章中，他以大量例证阐述"诗中有画而又非画所能表达"的观点。说诗中所刻画的嗅觉、触觉、听觉，悲、喜、怒、愁各种内心状态，情调、气氛，以及诸如"一朵妖红翠欲流"之类的描写，都"可能使造型艺术家感到自己的凿刀和画笔技穷"。这些论述，对于深化中国诗画关系问题的研究，是很有启示的。

80年代以来，诗画关系课题的研究仍在继续。郎绍君的《苏轼与文人写意》和另一篇研究苏轼的论文《"诗画一律"的内涵与外延》，把"画中诗"概括为"绘画的诗的表现性：具有中国古代抒情诗诸种特征的表现性"。他认为宋画是中国诗-绘画的典型，并把它们区分为"空间境界的诗意、情趣的诗意、隐喻的诗意和生活情味的诗意"四种类型。宋代诗意画和抒情诗的相同处在思维方式、描写方式、境界和评价标准几个方面。到了元代，"诗的表现性，让位于书的表现性"，而"以书入画的结果，是增强了绘画的抽象性格，突出了形式因素即笔法墨法独立的审美意义"。他认为，诗、书、画三者，以书画关系更具有本质性：书法形式，是人格化、情感化、音乐化了的形式；书法的艺术实践和理论，在相当程度上规定着中国画的本质，它"不只影响着，甚至引导着中国的古代绘画。这是世界上独一无二的"，这和滕固把诗画关系看得更为本质的意见有很大区别。

以"意境"的阐说概括中国画的本质特征，是许多理论家曾经致力的。其中最富特色和深度的是宗白华。他把人与世界的关系依次排为五层境界：功利境界—伦理境界—政治境界—学术境界—宗教境界。在主"真"的学术境界与主"神"的宗教境界之间，以宇宙人生的具体

为对象，赏玩它的色相、秩序、节奏、和谐，借以窥见自我的最深心灵的反映；化实景而为虚境，创形象以为象征，使人类最高的心灵具体化、肉身化，这就是"艺术境界"。艺术境界主于美。中国艺术的意境，是"中国文化史上最中心最有世界贡献的一方面"，由它可以"窥见中国心灵的幽情壮采"。意境是"情与景（意象）的结晶品"，"景中全是情，情具象而为景，因而涌现了一个独特的宇宙"。意境本身也是分层次的，这就是"从直观感相的模写，活跃生命的传达，到最高灵境的启示"三层（亦如李日华所言"身之所容""目之所瞩""意之所游"三境层），总之是"由丰满的色相达到最高心灵境界"。中国艺术意境如何创成？他说：

> 既须得屈原的缠绵悱恻，又须得庄子的超旷空灵。缠绵悱恻，才能一往情深，
> 深入万物的核心，所谓"得其环中"。超旷空灵，才能如镜中花，水中月，羚羊挂
> 角我，无迹可求，所谓"超以象外"。色即是空，空即是色，色不异空，空不异色，
> 这不但是盛唐人的诗境，也是宋元人的画境。
>
> ——《中国艺术意境之诞生》

宗白华对意境的解释，与他接受叔本华、尼采、海德格尔诗化哲学的影响有联系，也与他对中国哲学特别是庄子、魏晋玄学和禅宗的体认分不开。两种修养在他的著作里水乳交融，了无痕迹。这是他的特点，也是他的审美理想与追求。

复旦大学教授伍蠡甫写于1947年的关于中国画意境的两篇专论，试图用社会学的方法"去寻国画基础，而溯其原委"。他说：

> 中国历史只有上古、中古而"缺少一个近古"，在漫长的上古、中古社会中，
> 居支配地位的"儒家保守主义"又融合了"老子的复古主义"、"庄子的厌世主义"，
> 于是受着中庸、复古和出世思想左右的中国画意境，也就必然产生了。这种意境，
> 也"就是达官贵人或依傍他们而生存的文人'雅士'之意境"。

据此，他还对中国画所讲究的"简"、"雅"、"古拙"等进行了批评与否定。对这种幼稚的"社会学"方法，伍先生后来也有所认识，在实际研究中有所改变。限于篇幅，就不一一介绍了。

这里还应特别提及黄宾虹对中国画本质与特征的看法。黄氏作画，向以笔墨为根本，其论画、论史，也向以笔墨为准则。"国画民族性，非笔墨之中无所见"，"究笔墨之微奥……此大家之画也"。在他看来，作为中国画最高境界的"自然""气韵生动""传神""品格"等，都由笔墨体现；他极力反对的做作、修饰、涂泽，极力痛斥的"江湖"与"市井"习气等等，都围绕着笔墨这个中心。

他一生在绘画中追求的"内美""静气""浑厚华滋""刚健婀娜""刚柔得中"等等，也都要落实到笔墨上。这也就是说，笔墨是具体的形式，也是风格、人品和精神，是中国画最本质的东西。在这点上，黄宾虹使我们想起强调精神与抽象形式的康定斯基。但他们在艺术和观念上又相差何止千万里！了解中国艺术，没有中国文化与中国语言的根柢，是无法想象的。

（原文发表于《文艺研究》1996年第1期）

# 民国初期北京画坛传统派的再认识

薛永年

在19世纪以前，中国几乎是传统山水画和彩墨画的一统天下。在19世纪末至20世纪初期，伴随着西方列强的坚船利炮，强势的西方文化加速了对中国的冲击，传统绘画一统天下的局面被打破了，油画、水彩画、水粉画等品种纷纷从西方引入并被国人接受。对此，潘天寿在1935年指出，光（绪）宣（统）后，西画在中土之势力，始渐渐高涨……缘此，中土青年有直接彻底追求欧西绘画之倾向。在这种情况下，与西画相对应的传统水墨画或称彩墨画，不仅开始称为"国画"或"中国画"，而且因应着新的形势在起衰振兴中呈现了两种走向。一种是引西润中，即引进西方的艺术观念和方法，以融合中西或谓折衷中西的方式改造旧有的中国画。另一种是借古开今，即保持本土文化的立场，以借鉴晚近失落的传统精华之途径更新旧有的中国画。前者被称为革新派、融合派或折衷派，后者被称为国粹派、传统派或保守派，近年更有人称前者为开拓派，后者为延续派。

## 一、问题的提出

对于1937年以前的民国绘画，俞剑华曾在《七十五年的国画》一文中分两期讨论，以民国元年（1912）至民国十五年（1926）为第一期，以民国十六年（1927）至民国二十六年（1937）为第二期。本文则合并归于民国初期。民国初期的画坛，上承清代"以地别为派"的余绪，以大城市为中心形成了地域性的绘画群体，而各地画坛的群体，也非只一端，既有属于融合派者，也有属于传统派者。不过，因政治、经济和文化的差异，两派力量的对比也因之不同。就全国范围而言，民初有三大绘画重镇，一是广州，二是上海，三是北京。在广州，虽有"癸亥合作社"和"图画研究会"等传统派团体，但先后沾溉了戊戌变法改良意识和辛亥革命民主精神的岭南派成了主流。岭南派的主导画家，既是辛亥革命的参与者，又因留学东洋受到日本新派融合东西绘画的启示，故以"折衷中西"的方式成为国画改革的劲旅。在上海，虽亦有呼唤革新，探索中西融合的力量，但因城市经济的繁荣，市民文化的发展，感染市民气息的传统画派——海派仍居于主导地位。在北京，尽管发生了批判传统的五四新文化运动，而主张保存国粹的京派画家却在画坛独占鳌头。产生所谓京派的北京，曾是元明清三代的首都，六百余年全国文化中心的历史，使之成为传统文化的渊薮，故此至民初仍流行着绍述清初"四王"的正统派画风，尤以因袭模仿王石谷者为甚。黄宾虹指出，这一风气的形成，在于姜筠和陈昔凡的提倡，姜氏其时号称"中国画家第一"，陈昔凡"曾任东三省知府"又"于琉璃厂设崇古斋文玩铺"，二人皆师石谷，遂使石谷"声价倍增"，仿效者如云。这些仿效者的作品，笔墨软弱，内容空虚，既脱离了唐宋绘画写真山水的造诣，也失去了元明清文人画表现感情与个性的优良传统，呈现了极度衰敝的状态。

对此，在五四新文化运动前后，主张"合中西为绘画新纪元"的康有为，即在《万木草堂画目》中批评"摹写四王、二石之糟粕者的守旧不变"，同时大声疾呼："中国画之衰，至今为极矣！"而提倡"输入写实主义"、"采用洋画写实精神"的陈独秀，更指出迷信王石谷者"只

图1 王伯敏,《中国绘画通史》

知复写古画,自家创作的简直可以说没有",认为"王石谷的山水,是北京城里人的迷信",并强调"若想把中国画改良,首先要革王画的命"!今天看来,尽管两家对民族摹古风的批判深刻而尖锐,必要而及时,却在引申于文人画传统时失之片面。然而,由于他们二人是国势衰微,列强觊觎下不同时期力行改革的政治文化领袖,所以上述认识产生了广泛的影响,以至于在相当长的时间内,京派一直被看做世纪之初绘画变革中的守旧营垒,看成有碍艺术进步的惰性力量。直至50年代之初,革新派论者犹称"北京确为五四运动新文化之策源地,而在美术上最封建、最顽固之堡垒。四十年来,严格论之,颇少足述者,因其于新艺术之开展,殊少关系也"。近年出版的《中华民国美术史》和《中国绘画通史》亦仍持类似看法。前者云:"民初以来,北京……形成民初国粹力量最强的一派,大多沿袭清末余绪,以师法古人为宗,少有嬗变创新。"后者亦认为民初北京画坛"守旧""保守"。

一个世纪的中国画发展表明,引西润中的融合派对推进中国画的现代化做出了无可争议的巨大贡献,而借古开今的传统派同样有着不容忽视的有益建树。然而,诸多美术史著作对前者的评价颇为充分,对于后者则在近十年中引起注意,又比较集中于成就卓著的"四大家"——吴昌硕、齐白石、黄宾虹和潘天寿。至于对民初北京画坛的传统派的研究,则仅有极少论文讨论。然而引人深思的一个重要问题是,来自湖南的齐白石,恰恰是在民初的北京画坛完成其衰年变法,继之名驰中外的。他不仅与彼时北京传统派中不少画家颇多交往,而且本身就是北京传统派团体成员。因此如何重新认识民初北京画坛上的传统派,便是一个值得研究的课题。

## 二、民初北京画坛传统派的形成与骨干

1912年民国建成,定鼎南京。北京文化中心的地位无异往昔,除去本地的绘画力量之外,它处的文人画家亦向北京集中,有的供职于政府部门,有的任教于学校,有的成为职业画家。时代的变化、思想的更新,使得画坛的有识之士普遍认同康有为、陈独秀对因袭"四王"正统派末流摹古之风的批判,亦致力于中国画的振兴,但出于绘画本体的认识,却未必赞成"输入写实主义"并"融合中西"的改革方案,甚至认为对王石谷也不应毫无分析地一棍子打死。于是出现了种种既不受正统派局限又力求在优秀传统内部谋求发展的力量,最后在中国画学研究会"精研古法、博采新知"的旗帜下统一起来,形成了民初北京画坛的人数众多的唯一传统派绘画群体。研究这一时期北京画坛的传统派,自然应以中国画学研究会为主要对象。

成立于1920年的中国画学研究会,据《三十六年美术年鉴》记载,发起者为金城、周肇祥、陈师曾、贺良朴、萧谦中、陈汉弟、徐宗浩、陶瑢等。会长为金城,后为周肇祥,当时任代总统的徐世昌则给以经济上的支持,是为名誉会长。分析该会发起人和组织者的构成,可以发现一个共同旨趣和两种不同身份。共同旨趣是无不擅长传统的中国画,而且在西方强势文化的冲击下主张保存国粹,发扬传统,非常自觉地与全盘西化、彻底否定传统的主张分别泾渭。

两种身份中的一种是政治官员而兼文人与画家。会长金城、周肇祥，支持赞助人徐世昌、发起人陈汉弟、陶瑢都属于这一种。以至于周肇祥东游日本被称为"中国美术家"时感叹："嗟乎！周生读万卷书，从政20年而竟以美术家名耶？可悲也，亦可幸也。"

金城（1878—1926），字巩伯，号北楼，浙江吴兴人，出身于经商家庭。18岁应童子试，23岁负笈英伦，入锵司大学习法律。回国后任上海会审公廨襄谳委员，旋改官京师。34岁赴美国充任万国监狱改良会代表，会后考察欧洲监狱制度，归来已建成民国，被荐补为北洋政府内部监事，不久当选众议院议员，继而任国务院秘书，蒙藏院参事。曾建议将清代热河行宫与盛京故宫艺术文物迁京，设古物陈列所，向公众开放，并奉命筹划监修，于1914年告成。又曾联合中美专家，拟建中华博物院，未果。39岁受聘为英麦加利银行在京业务经理，四年后组成中国画学研究会，出任会长。49岁赴日出席第四次日华绘画联展，归来病故于上海。

金城"幼即嗜丹青"，"偶假古人卷册临摹，颇有乱真之概"，赴英求学期间，"自修之余，必仍习画如故"，改官京师后，"退食之余仍与名流硕彦研究书画篆刻"。乃至古物陈列所成立，更"日携笔砚，坐卧其侧，累年临摹殆遍"。其画山水花鸟并工，山水画法最初学戴熙精细笔路，虽接近陆恢，但是他从来不泥守一家之法，得于宋元者为多。

周肇祥（1880—1954），号养庵，退翁，浙江绍兴人，清末举人，肆业京师大学堂，为优等生。民国成立，任四川补用道，奉天劝业道，署理盐运使，临时参政院参政，葫芦岛商埠督办、一度任湖南省长，旋辞归北京，任清史馆提调，北京古物陈列所所长。晚年任团城国学书院副院长，以金石书画授诸生……工诗古文辞，书法有晋唐人意，所作山水、花鸟，继承传统，直追明人，"生平笃嗜古物，广搜竞选"。

徐世昌（1854—1939），字菊人，号水竹村人，天津人。清末翰林，关东三省总督，警察部、邮传部尚书，体仁阁大学士。入民国后，1918年当选大总统，后回天津作寓公。工山水、颇清秀，书擅行草，自成一体，亦能诗。

陈汉弟（1874—1949），仲恕，号伏庐，杭州人。清末翰林，民国后任国务院秘书长，清史馆编纂。画承家学，善写花卉及枯木竹石，尤工画竹，笔墨谨严，极有法度而生动有致。藏印尤富，有《伏庐印存》行世。

陶瑢（1872—1927或1870—1923），字宝如，号剑泉，江苏常州人。清末秀才，民国时任财政部秘书。工书画篆刻，画松尤佳。

另一种则是民初颇有声望的传统名家，中国画学研究会成立之前已被倡导普及美育的北大校长蔡元培聘为北大画法研究会的导师，陈师曾、贺履之和萧谦中属于这一种。

陈师曾（1896—1923），名衡恪，号槐堂，江西义宁人，戊戌变法支持者湖南巡抚陈宝箴之孙。毕业于江南陆师堂附设矿路学堂，留校任总办，27岁选送日本留学，初入弘文书院，后进高等师范博物科，归国后寓上海。民国二年应教育部之聘任该部编审，兼任北京女子师范及女高师博物教员，北京高等师范手工图画专修科国画教员，北大画法研究会导师，北京美专教授，中国画学研究会成立后任评议。姜丹书评师曾："诗文书画皆精，于画天姿卓绝，初好画写意花卉，出笔挺拔，以简练胜。进写人物、山水。人物好以粗笔速写，自然神妙。山水气韵似石涛而骨力尤过之，意境清奇，笔墨纵恣劲爽，卓然大家风。作品流传多，影响后学甚深。"

贺履之（1860—1938），名良朴，号南荃居士，湖北蒲圻人。清季举人，曾任职邮传部，晚居北京。吴心谷称其"工山水，取法娄东，自成一家，工诗，古风尤妙"，胡佩衡称其"工古文及古风诗，画山水、人物、花卉，疏朗有华嵒风格。任北大画法研究会、北京画法研究

图2 齐白石，《虾》

282

会导师，北京美专教授，成就颇众"。

萧谦中（1883—1944）名愻，号龙樵，安徽怀宁人。曾师从绍述王石谷、在晚清号称"中国画家第一"的姜筠和宗法石谷的陈昔凡，初学王石谷，后改学石涛、梅清、龚贤，画风饱满厚重，时有独到之处。曾任北大画法研究会导师，北京美专教授。

徐宗浩（1890—1957），虽非北大画法研究会导师，亦有相当名气。他字养吾，号石雪，北京人，原籍江苏武进。善画山水，兰竹，工篆刻，亦精装潢字画碑帖。其画竹功力尤胜，搜罗文、沈诸大家墨本甚备。著有《竹谱》，述画竹源流极详。

上述两类颇具社会地位和学术影响的名家，不仅是中国画学研究会的发起人，而且同时也是研究会的评议。评议诸人构成研究会的核心，负责学术，承担教学。研究会成立初期的评议，除发起人外，尚有曾任直隶道员的收藏家兼画家颜世清（1873—1929），来自天津的花鸟画家杨冠如和金北楼之妹金陶陶（1884—1939）。评议外的骨干，则是经过深造、获合格证书的助教。初期的助教中有早已是北大画法研究会导师的胡佩衡（1892—1962），还有以画马知名的马晋（1899—1970）。此外，陈半丁、姚茫父、王梦白、俞明等，也是画学研究会中颇有影响的人物。正因为中国画学研究会拥有了这样一批骨干，才在他们的影响和带动培育下，形成了民初北京画坛传统派声势浩大的队伍，成为与融合派并峙的群体。金北楼于1926年去世后，中国画学研究会虽分裂为以周肇祥为首的中国画学研究会和以金北楼之子金开藩为首的湖社画会，队伍皆有壮大，但基本骨干未变，传统派的本质也未变。

这一绘画群体虽与融合派艺术取向不同，但已非原北京画坛迷信王石谷、崇奉正统派的力量。考察其人员组成可以发现三大特点。特点之一是核心与骨干多数并非北京人，不少于清末民初来自外地，他们在绘画上所接受的影响，并非原北京画坛迷信的正统派，而是明清以来疏离正统派的个性派，尤以海派影响显著。金城为浙江吴兴人，1905年仍在上海会审公廨任职，曾参与发起海派书画组织豫园书画善会，实为上海画坛成员，至1908年始来北京任官。陈师曾为出生于湖南的江西义宁人，1910年在江苏南通师范任教时，即与海派巨擘吴昌硕过从甚密，学其艺术，得其指点，因吴氏号仓石，故师曾书斋自号染仓室，去世前一年赴杭为外姑祝寿时，曾至上海月余，与吴昌硕过从。陈半丁（1876—1970）为浙江绍兴人，1894年赴上海谋生，识任伯年、吴昌硕，随吴习书画篆刻达十年之久，1906年始来北京。王梦白（1891—1938）为江西丰城人，初在上海谋生，善画花鸟，私淑任伯年一派，得吴昌硕赏识并加指导，艺事遂进。1919年始来北京司法部任录事，与陈师曾相识。俞明（1884—1935）亦吴兴人，初学海派人物画，1920年来北京古物陈列所，临摹文华殿宋元古画副本。金城组织中国画学研究会，聘为评议，北京老一辈人物画家多经他指导而获得成就。杨冠如虽为天津人，但其花卉师赵㧑叔，从《艺林旬刊》第五期所载《风和闻马嘶图》看，似又不乏任伯年的影响。当然，也有不受海派影响却从正统派束缚中挣脱出来改学清初个性派的画家。这说明民初北京画坛的传统派是在与上海等地传统派的互动中发展的。

特点之二是会中几位颇具影响的核心画家，曾经留学外国，视野开阔，了解西方艺术。他们走借古开今的路子，不是盲目崇古，而是比较中西后的自觉选择。金城留学于英国期间，虽学法律，"工科綦严，日无暇晷，而自修之余必仍习画如故"，对西方美术亦关系有加。"遇休沐日或出游，凡经美术院，博物馆，辄流连不忍去。"1910年赴美出席万国监狱改良会，"会后赴欧洲，于考察法制外，莫不兼留心美术。"其《藕庐诗草》中即有《游义大利邦浒故城》五首。陈师曾、姚茫父（1876—1930），均曾留学日本，师曾虽学博物，而与赴日学习西洋画的李叔同（1879—1942）往来甚多，亦曾尝试油画，姚茫父曰"师曾亦曾作油画山茶，其画虽用西

法，而敷色布局仍以我法行之"。对于西方现代美术，师曾也颇关心，故归国后能著文评价《欧西画界最近之状况》。他稍后思考中国文人画与西方现代绘画的相通之处，并写出《文人画的价值》，是并不偶然的。这表明，民初北京画坛的传统派是在中西比较交流中发展的。

特点之三是，中国画学研究会的主持者系鉴藏与绘画并重的专家，故其核心骨干既有以鉴藏为主、作画为辅的鉴藏家，又有兼事鉴藏的画家，能画山水的颜世清即民初著名的书画收藏家，论者称其"善鉴别、喜收藏，北京之鉴赏家，收藏之多亦先生为最"，举世闻名的苏轼《寒食帖》即曾为颜氏收藏。徐宗浩亦是以收藏闻名的画家。周肇祥亦属能作画的鉴藏家。史树青指出，"先生生平嗜古物，广搜精选，研讨有年"，"博通文史，精于鉴别，故冷摊小市常见先生足迹，披沙拣金，往往得宝"。其《琉璃厂杂记》，即鉴藏笔记类著作。所著《东游日记》，对流散日本绘画名迹的真伪时代亦颇多卓见。姚茫父为清末科进士，后东渡日本，就读于法政大学，民国初年当选参议院议员，其后在多所大学执教，学识渊博，诗歌书画悉工，亦精于金石书画鉴别考订之学。1913年他在《论衡》上发表的《艺林虎贲》，即反映了他鉴别真伪的重要见解。晚清以来，中国画的衰弊，固然由于因袭模仿之风的盛行，亦在于伪作赝品的充斥，于是以讹传讹，画风日下，欲起衰振兴，提高鉴别力与发挥公私收藏真迹名品的借鉴作用便至关重要。中国画学研究会恰恰重兴了这点，实行了画家与鉴藏家、创作与借鉴的并重，对于深入探讨传统的精华提供了有效的保证。

图 3　陈师曾，《读画图轴》

## 三、民初北京传统派的理论、实践与齐白石之崛起

民初以中国画学研究会为中心的传统主要画家，在西风烈烈、传统备受冲击的条件下，为了中国画的起衰振兴，不仅躬行实践，而且积极思索，甚至著书立说，启迪后学，客观上也统一了研究会同仁的思想。在理论著述上，最有代表性的三家是金北楼、陈师曾和姚茫父，总起来看，他们并不反对"推陈出新，独出心裁"，不反对"师造化"，甚至也没有反对适当吸收西法，而且认为"东西洋画理本同"。但是他们不赞成"厌故喜新"，不赞成把"师造化"与"师古人"对立起来，不赞成调和中西，更不赞成以形似为依归。他们主张，在西方文化的冲击下，要"保存国粹"，发扬优秀传统。他们特别看重被融合派否定的"文人画"，十分重视文人画对精神品位的追求和性灵个性的抒发。

金北楼理论著述主要有《画学讲义》和《金北楼论画》。他最著名的论述是旨在弘扬传统，阐述学古必要的"新旧论"。"新旧论"指出，"世间事务，皆可作新旧之论"，"独于绘画事业，无新旧之论……化其旧虽旧亦新，泥其新虽新亦旧。心中一存新旧之念，落笔遂无法度之循"，"总之作者欲求新者，只可新其意，意新故不在笔墨之间，而在于境界"，以天然之情景真境，藉古人之笔法，拈毫写出……意得则活泼泼地……其意趣之表现，即个性之灵感也"。从中可以看出，金北楼的"新旧论"与他师古人、师造化和表现自我相统一的见解紧密相连。他既看到脱离师造化而只知师古人的弊端，指出"古之画者，以造化为师，后世以画为师。师造化者非真山真水真人真物不画。师画则不然，抄袭模仿，不察其是否为是山是水是人是物也"，主张"法于古法地化于造化"。同时，北楼也看到了师造化者"徒写形似"，在于不能"感物而动""表现自我"。对此他又指出，"必也平行取材，对于天然之物，天然之景，是为我心所照，景物之实在，即自我心""表现自我，则景物之情形，及景物所生之情绪，即自我感应而表白其景物之所以也""画家之心思手法，即是天地生存物之心""是殆所谓景物形象之外无我，我之外无景物形象也""所以画家之心目，归于化工于极致"。这表明他的

图 4 陈师曾，《中国文人画之研究》

理论既与因袭仿古的倾向划清了界限，又顺应表现个性的时代潮流。

陈师曾著述较多，除《中国绘画史》《中国文人画之研究》两书外，单独发表的论文有《中国人物画之变迁》《清代山水画之派别》《清代花卉画之派别》《绘画源于实用说》《文人画之价值》《中国画是进步的》等等，其中尤以"文人画价值说"影响巨大。他的这一论文最早名为《文人画的价值》，以白话文写成，部分发表于《绘学杂志》第二期（1912年1月），翌年改为文言文，文名亦改为《文人画之价值》，编入《中国文人画之研究》中。陈氏的"文人画价值说"，在民初反对"拔弃形似"，主张"输入写实主义"并否定文人画的潮流中，成为重新肯定文人画的代表性理论。在《文人画的价值》中，他强调了艺术的精神性和文化性，认为一幅好画必定"是性灵的，是思想的，是活动的，不是器械的"，"文人画是有各种素养、各种学问凑合得来的"，"文人画不形似，正是画的进步"。同时概括了文人画的四大要素："第一要人品，第二要学问，第三要才情，第四才说到艺术上的功夫。"在《文人画之价值》里，陈师曾把文人画四要素中的"功夫"改为了"思想"，他写道："文人画之要素，第一人品，第二学问，第三才情，第四思想。具此四者，乃能完善。盖艺术之为物，以人感人，以精神相应者也。"为了阐述艺术的精神价值而非形似，他又以西方绘画由形似的古典主义走向现代"不重客体"的趋势为参照，强调指出："西洋画可谓形似极至⋯⋯而近来之后印象派，乃反其道而行之，不重客体，专任主观，立体派、未来派、表现派，联袂演出，其思想之转变，亦足以见形似之不足尽艺术之长。"

姚茫父之论画著述均为《弗堂论稿》中，尤以《中国文人画之研究序》最有代表性。其"文人骛美论"，亦极言文人画之价值，但强调了文人画"神情"之"美"高于画家"形质"之"真"。认为"画家多求之形质，文人务肖其神情"，"文人画有人存焉，画家所为唯物而已"，"美之与真，各极其反也，骛美则离真，求真则失美。以文人之美，长参造化之权；画家之真，屡贻骛犬之肖。所择不同，天渊有别"。他的"真"与"美"的含义与今人习用者有别，旨在反对在科学主义影响下但求形似不重情性的见物不见人的倾向。

思想认识的明确，促成了艺术实践的精进。就个人的艺术实践而言，中国画学研究会的成立进一步改变了正统派左右清末民初北京画坛的风气，画家们开始在正统派之外选择借古开今的传统，其借古开今的取向亦有七种之多。一种是筑基宋元而广收博采者，南方籍画家金北楼可为代表。北楼临摹功力极深，曾于古物陈列所广泛临习宋元名家之作，又师法造化，多游真山，多取真景，以古人笔法写目前真境，甚至也略参西洋画法，虽在艺术上未臻极致，但能自成一体。第二种是借径吴昌硕而上诉明清写意花鸟画传统者，南方籍画家陈师曾、陈半丁和王梦白的花鸟画，均曾沾溉于吴昌硕，又无不追陈淳、徐渭、李鱓、华喦，但因取舍有别，故在艺术风格上师曾雅丽古拙，半丁凝重丰厚，而王梦白潇洒生动。第三种是取法明清之际石涛等个性派山水画者，萧谦中和陈半丁的山水画各有代表性。前文已述，萧氏本习陈独秀所批判的王石谷一派，后见石涛、梅清及龚贤画，惊其奇肆雄浑，乃尽弃前习，以梅清的章法融石涛笔法和龚贤墨法为一，画风苍厚繁密。陈氏画山水亦取法石涛，恣肆腴润。第四种是取法古代刻石造像而饶别趣者，南方籍画家姚茫父的人物画可见一斑。第五种是远学宋人而损益变化者，北方籍画家溥心畬（1896—1963），南方籍而移居天津的陈少梅（1909—1954），颇有代表性。溥心畬为清宗室，曾任湖社评议，山水画学"北宗"马（远）夏（圭）而更加挺秀俊逸。陈少梅的山水人物画亦绍述"北宗"的李（唐）、刘（松年）、马（远）、夏（圭），却化入了元人的秀逸幽淡，故严谨而超逸，十六岁即加入中国画学研究会，是颇得金北楼赏识的会中最年轻的画家。这种远学宋人的骨法又泽以元人韵致的艺术，似乎既与康

有为提倡宋画不无关系，又显然在一定程度上受到了陈师曾文人画理论的影响。第六种是取法清代外籍画家郎世宁者，北京籍画马名家马晋是其突出代表，他自幼接触清王府里的马，培养了画马兴趣，而后既对马写生，既临摹人画马作品。1917年在北平司法讲习所任录事时，恰逢康有为写出推崇郎世宁画法的《万木草堂藏画目》，在康氏主张的直接或间接影响下，马晋从临摹郎世宁的《十骏图》开始，走上了取法郎氏却更加中国画的道路。他师事金北楼，加入中国画学研究会后，这种取法也得到了金氏的认可，并在《绘画杂志》第二期（1921）上发表，为之拟定《湛华馆润格》，这也说明了北京画坛传统派的包容性与丰富性。最后一种是以古法写生者，以北方籍画家胡佩衡（1881—1962）提倡最力并加实践。胡氏学画山水初从临摹明清画家真迹入手，无论正统派的王石谷，还是个性派的石涛，都用功颇深。继之涉猎宋元，又以传统技法对景写生，并在《中国山水画的写生问题》一文中提出"古法写生，由古法进行创作"的主张。"写生"一词在传统画论中本指花鸟画而言，但在五四文化运动中，则引申为西画讲求的对实物的描写。蔡元培的画法研究会的演说词即称"余有两种希望，即多作实物的写生及持之以恒"。而胡氏当时被蔡氏任为画法研究会刊物《绘学杂志》的主编，他接受蔡氏的观念是顺理成章的。不仅如此，为了增加对西画的了解，胡氏还曾向比利时人盖大士学习素描、油画、水彩画等，因此他的山水画也没有完全拒绝西方影响，只是彻底消化了，形成了笔法挺劲、墨彩淋漓的风格特色。

从群体实践而言，除了中国画学研究会编辑出版的《艺林旬刊》《艺林月刊》，湖社画会编辑出版的《湖社月刊》拟另文讨论外，一个方面是民初北京画坛传统派名家十分重视利用公私收藏的研究传统。在中国画学研究会成立之前，1917年，金北楼、陈汉第、叶恭绰等人即汇集了北京各藏家的六七百种名画于中央公园公开展览，对此陈师曾画有《读画图》记盛。而在1914年由金城建议并筹备开放的古物陈列所，由于集中了内府私藏，不仅他本人"累年临摹"，而且在研究会成立并由周肇祥主持后，更成了培养传统派后进锻炼临摹基本功的得天独厚的场所。有记载说，"陈列所内成立国画研究室，摹绘古人名迹，培养绘画人才，杨令茀女士、于非闇先生在所内曾长期从事临摹"，可以想见，师法北宋院体的于非闇倘若没有这一段摹习的经历，他的成功是不可想象的。除于氏外，不少北京传统派画家在年轻时代，都得益于临摹古物陈列所的宋元名品，刘凌沧（1907—1989）、郭味蕖（1908—1970）皆然。

另一个方面是为沟通中日文化，弘扬东方艺术而积极开展中日美术交流。一种交流是中日专家都充分肯定文人画，并出版论著。1912年日本东京美术学校教授大村西崖来京，与研究会金北楼、陈师曾、姚茫父相识，相与讨论文人画，陈师曾即为大村译其所著《文人画之复兴》并附己作《文人画之价值》于后，由姚茫父作序，以《中国文人画之研究》为名出版，一时影响甚巨。另一种交流是中日绘画联展的持续举行，经金北楼、周肇祥和日本画家渡边晨亩、荒木十亩协商，决定举办双方联展。第一回联展于1920年秋在北京举行，第二回展览于1922年5月在东京举行，第三回展览于1924年4月至5月在北京和上海举行，第四回展览于1926年在东京举行。赴日出席第四回展览后，北楼于归国途中病逝于沪。渡边晨亩在悼文中给予了高度评价："（金北楼）曩昔游学英法，兼研究洋画，深有所悟。见现时泰西艺术倾于物质至上主义，确信不及东方理想之高深，盖近代画家争奇竞新，崇拜西洋画法，徒事模仿，致数千年以来东方艺术之高深雄浑之妙趣，有逐渐颓靡之叹，爰于民国九年，广集同志……创设中国画学研究会……因商及日本国同志，协同研究东洋美术，穷其蕴奥，借以发扬神妙精华。"

中国画学研究会中的金北楼与陈师曾均因年寿不永，未能达到可期的艺术高峰，但却助

成了 20 世纪的传统派四大家之一齐白石的变法与扬名。白石于 1917 年移居北京，认识了陈师曾，后来又认识了王梦白、陈半丁、姚茫父等人，他开始画八大山人冷逸一路，不受欢迎，因听了师曾的"自出新意、变通画法"的建议，改习吴昌硕并自创"红花墨叶"一派，获得了"衰年变法"的成功。至 1922 年，又是陈师曾携白石作品赴日参加第二回日中绘画联展。白石说："带去的统统都卖了出去，而且卖价特别丰厚……还说法人去东京，选了师曾和我两人的画，加入巴黎艺术展览会。日本人又想把我们两人的作品和生活状况拍摄电影，去东京艺术院放映……经过日本展览后，外国人来北京买我画的人很多。琉璃厂的古董商，就纷纷求我的画，预备去作投机生意，一般附庸风雅的人，也都来请我画了。"一代大师终于获得国内外的承认。

## 四、 反思民初北京传统派的结论

通过以上考察可见，在强势西方文化对中国传统的猛烈冲击下，尽管片面反传统的过激言论盛行，融合派成为有影响的政治文化领袖倡导的方向，但以中国画学研究会为代表的民初北京画坛群体，仍以真知灼见维护和发扬民族艺术传统，保护文人画。他们并不反对中国画起衰振兴，甚至也不拒绝西法的为我所用，但反对全盘西化和盲目崇拜。他们对绘画精神的崇尚远胜于形似，对临摹的重视并不意味拒绝写生。不仅研究会中的北方籍画家以古法写生、回归宋人或取法郎世宁等方式因应了时代的需要，而且由于其中南方籍画家特别是有过留洋经历的南方籍画家成为群体的首脑和骨干，他们在中西比较中对中国文人画写意画传统与西方现代艺术相通之处的阐发，对明清个性派的发扬，对海派市民文化取向的认同，对古代石刻造像的资取，对通过中日交流而弘扬东方艺术的努力，对促成了 20 世纪传统派大师齐白石的异军突起，均表明民初的京派绘画群体已超越了明清的因袭守旧，而成了与写实倾向的融合派分流互补、共同推进近代中国画的的生力军。

（原文发表于《美术观察》2002 年第 4 期）

# 南风北渐：民国初年南方画家主导的北京画坛

万青力

本文将主要探讨：何以民国初期北京画坛形成了南方画家主导的局面，其历史动因、时代契机及文化意义。覆盖时间大致限于1911年至1937年之间，可分为两个阶段：（一）1911年至1927年，北洋政府时期：主要讨论余绍宋、姚华、陈师曾、金城对北京画坛的贡献；（二）1928年至1937年，北伐成功后民国政府迁都南京，北京改名北平。此时，虽然余绍宋已经离开北平，陈师曾、金城、姚华先后去世，但是北平画坛已经确立，南方籍及北方籍画家逐渐融合，阵容齐整，实力雄厚，人才济济。同时，北平书画市场亦形成规模，南北交流更日趋频繁。"南张北溥""齐、黄"等杰出画家的出现，与民初北京画坛的崛起有种种不解因缘。

## 从"旧都四家"说起

晚清时代，南方画家因不同目的，到国都北京暂居，或以书画结社，延誉交游；或攀附权贵，以书画谋生，曾留下过零星记载。如嘉庆、道光年间（19世纪初）侨居北京的几位姓朱的江苏画家，当时有所谓"三朱"之誉。19世纪后期，即咸丰至同治年间，又有在京户部作小官的无锡人秦炳文（1803—1873），与山东掖县人张士保（1805—1879）、常州人王昉（1799—1877）结"松筠画社"。秦炳文赴京之前，曾参与过上海"萍花社书画会"的活动，因此秦炳文应是最早把上海书画结社的方式带到北京的南方人，或者可以看作是南风北渐之始。但是，类似的画家社团活动，与南方城市如上海、苏州、杭州、南京、广州等相比，京城里显然要冷寂多了。19世纪京城里的坊间职业画师多不见记载，目前仅知有位"京门第一"的灯画高手徐白斋（1777—1853）。晚清宫廷之内的绘事活动仍在延续，无论是"南书房"词臣或"画院供奉"（如戴熙、徐郙、彭蕴章），还是"如意馆承差"（如贺焕文、管邵安、缪嘉蕙等），虽然不乏名家巧匠，却已经不能与康熙、乾隆时代相比，更不久随民国成立而终止。曾经颇得慈禧欢心的宫廷女画家缪嘉蕙（1842—1918），清亡时，已届七十高龄，京人称"缪姑太"，晚年居什刹海，得以寿终正寝，葬赵忠愍祠后。在清宫如意馆作过最后一任"司匠长"的画师屈兆麟（1866—1937），正好赶上中国历史上由王朝到共和的翻天覆地之变。屈兆麟，字仁甫，北京人。1884年18岁时，进清宫造办处如意馆听差，擅长工笔花鸟，后升至如意馆"司匠长"。民国十三年（1924）11月，民国政府摄政内阁黄郛、冯玉祥下令，由北京警卫司令鹿钟麟、警察总监张璧、北京大学教授李煜瀛出面执行，请逊帝溥仪出宫。从此，屈兆麟结束了长达40年的宫廷画工生涯，流入社会，靠卖画为生，成为职业画家。两位最后的"宫廷画家"，正好在民国初期的北京相继去世，存在了一千年的宫廷绘画从此淡出中国美术史舞台。

同时，另一出时代戏剧已经在紧锣密鼓中揭开帷幕。伴随着当年的"流行文化"，诸如京、昆、曲、杂，当年的"发烧友""追星族"流连不舍之戏园茶馆，以及当年的"大众传播媒体"报刊、杂志、电台，北京画坛也同时应运崛起，可谓占尽天时地利，呈现出前所未有的繁盛景象。

"旧都四家"：在民国初年北京，如梨园中有"四大名旦"；交际名流中有"四大公子"；

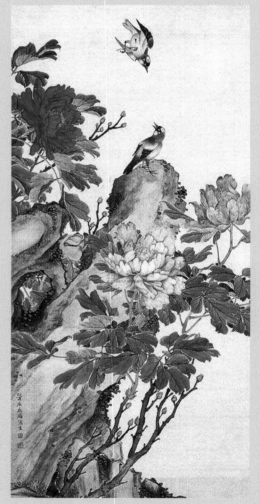

图1 屈兆麟花鸟作品

岐黄界有"四大名医"；书坛上有"四大书家"等等；民国初期，北京画坛也曾有过"旧都四家"之说。潘恩元《旧都杂咏》中有一首七言绝句，咏的就是北京画坛四家："绍宋江湖还落落，芝田山泽更迢迢。琉璃厂肆成年见，满地云烟有二萧。"绍宋是指余绍宋（1883—1949），浙江省衢州人，民国初期做过北京政府司法部次长。芝田是指宋伯鲁（1854—1922），字芝田，陕西醴泉人，光绪十二年（1886）进士。戊戌变法时宋伯鲁参与新政，与杨深秀联名上疏，弹劾礼部尚书许应骙守旧误国，阻挠变法。新政失败，杨深秀被杀，宋伯鲁逃出虎口归陕西故里，"山泽更迢迢"，暗示宋已经远别京华。"二萧"是指萧俊贤（1865—1949），湖南衡阳人；萧愻（1883—1944），安徽怀宁人。"旧都四家"中，仅宋伯鲁为北方人，而且民国前已经离开北京，其他三位，都是民国后寓居北京的。由此，也可略窥南方画家主导北京画坛的现象。

## 余绍宋与"宣南画社"

余绍宋发起组织的"宣南画社"，是民国初期北京较早出现的美术社团，由这个美术社团的组织活动，或许能够看出民初北京画坛形成的某些历史动因和时代契机。辛亥革命推翻清王朝，却被袁世凯篡夺政权，1912年3月10日在北京匆匆就任民国总统。4月5日南京临时参议院议决迁往北京，目的是利用《临时约法》所赋予的权力制约袁世凯政权的独裁倾向。北京临时政府成立，各军政派系争夺权力（16年间，经历两次复辟帝制、13次更换总统、46届重组内阁），不少人涌入北京谋求一官半职。据1914年6月天津《大公报》的一则报导，当时在北京城南各会馆或客店等候机会者竟达11万人之多。在这一时期居京的南方画家中，也有一些是因为在北京政府中任职而来京的。余绍宋1906年赴日本留学，先学铁道，不久改修法律，1910年毕业于东京法政大学。同年回国，在北京任外务部主事；民国成立后任司法部参事、次长、代理总长等，在当时从政的名画家中，是官职较高的一位。袁世凯任用北洋嫡系控制内阁，掌握军事、内政、外交大权，仅教育、司法、农林部由革命党人出长。虽然余绍宋不是革命党人，但是对军阀政府倒行逆施不满，1926年曾因抗议"三一八"枪杀示威学生惨案，被段祺瑞免去司法部次长职务。1915年余绍宋与司法部若干同事，邀请同年进京的江南名画家汤定之（1878—1948）先生指导，组织"宣南画社"，后来梁启超（1837—1929）、姚华（1876—1930）、陈师曾（1876—1923）、贺良朴（1860—1938）、林纾（1852—1924）、萧俊贤、陈半丁（1877—1970）、沈尹默（1883—1971）、萧愻、郁曼陀（1884—1939）、王梦白（1887—1938）等也来参加，有的定时、有的不定时，聚会最多时达二三十人。因余绍宋在京寓所位于宣武门以南西砖胡同，聚会常在余绍宋家，因此名为"宣南画社"。在探讨宣南画社与北京画坛形成的关系之前，我拟对当年北京城南的文化背景，略费些笔墨，或许有助于理解民初北京画坛形成的历史契机。

宣南，泛指北京宣武门外，是近代北京文化中心。此前，1804年，北京曾出现过"宣南

诗社"，由嘉庆七年壬戌科（1802）的进士陶澍、朱珔、顾蓴、夏修恕、洪占铨、吴椿等组成。诗社一度中断活动，1814年由董国华出面再组，参与者较多，著名思想家魏源（1794—1875）此年入京，亦有诗记载其事。"宣南"即宣武门外，雍正、乾隆时期，居京外籍官绅纷纷在此建立会馆，接待各省进京会试举人，汉族京官的宅邸不断增多，附近琉璃厂书肆、古董店、书画、文具商铺林立，宣南于是成为清代人文荟萃之地。乾隆五十年（1790），为庆贺皇帝八旬大寿，"三庆徽班"进京献艺，"四喜""春台""和春"三班随后，形成四大徽班与原有的京腔、秦腔、昆曲等争奇斗艳之势。由于清政府禁止在内城开设戏园，所有进京四大徽班，以及原有其他戏曲班子都集中在城南。1830年湖北一带流行的汉调戏班进京，已经形成徽戏（二簧）与秦腔（西皮）合奏的徽班，又融合汉调皮簧，经过唱白"北京化"，不久即孕育出集地方戏曲大成的"北京皮簧"。同治五年（1866）北京皮簧戏传入上海，上海人简化"北京皮簧戏"为"京戏"，于是"北戏"诞生，逐渐传播全国，光绪年间，京戏已经称雄剧坛，发展至举国第一大戏。北京城南之大小戏园（包括各会馆所建舞台戏院）层出不穷，名伶宅邸遍布城南胡同街巷，可谓檀板笙歌，晨夕不绝。因此，城南亦成为京城演艺中心。京戏的形成至兴盛，反映了北京文化的两个特点，一是集民间文化大成而精英化；二是融合外地文化而北京化。北京画坛与京戏界有不解之缘，本文也将有简略探讨。还必须提及的是，至民国初年，新闻业兴起，报馆亦集中宣外大街一带，多时至十家，宣外柳巷永兴寺为报纸集散地，称之"报市"，每日清晨，报贩云集，成为当时北京市民生活一景。此外，城南的茶园、酒楼、各地风味饭庄星罗棋布，是官僚宴客、文化人聚会场所，也是北京"饮食文化"的中心。属于"视觉艺术"范畴的北京画坛，并非孤立存在，它与旧京的"表演艺术""综合艺术""文学"、大众传播、生活时尚水乳交融，混合为当时特有的"京味文化"。

"宣南画社"1915年成立，是民国初期北京较早出现的美术社团，早于北京大学画法研究会（1918成立），中国画研究会（1920成立）。由原司法部喜好书画的同仁十余人，公余从汤定之习画，每周聚会一次，吟诗作画，谈艺论文，地位不分高低，来不迎、去不送，属于结社松散的定期雅集性质。陈师曾1913年秋来京，最先参与的画会活动即"宣南画社"。1915年（乙卯），陈师曾作《北京风俗画》十七开册页，描绘北京风俗人物画，扉页为金城（1878—1926）书"风采宣南"四字，由此可知，这些人物乃陈师曾写宣南所见，"风采宣南"应为原题。1916年陈师曾与汤定之、金城、陶瑢（1872—1927）等在西郊书画雅集，汤定之名之为"西山画会"，但未见更多记载。1925年"宣南画会"举办十年纪念会，有20余人参加。余绍宋1913年到北京，1927年10月南归定居杭州，在北京居官15年。"宣南画会"持续12年之久，不仅是民初北京出现较早的画会，也是存在时间较长的画会。汤定之，名涤，字定之，江苏武进人。出身于书画世家。汤定之1915年到北京，"宣南画社"之外，曾任教北京女子高等师范学堂（1911年开始设图画手工专修科，姚华曾任校长），北京大学画法研究会等，是名重一时的画家，汤定之擅长山水、花卉，用笔道劲爽利。不过，余绍宋的书画，看不出曾受汤定之影响，可能与他广博的学养及个人性格有关。余绍宋"学与位俱显，才与识兼长"，其画格古博深，笔墨沉厚茂密，显然深受乾、嘉金石学蒙养，与陈师曾气息相近。余绍宋勤于治学，著述甚丰，仅书画有关著作即达10余种，其中以《书画书录解题》最受学界推崇。余绍宋虽然是司法部高官，却有时数月领不到薪水。1924年，余绍宋开始订书画润格，同年，教育部任命他出长国立北京美术专科学校，力辞未赴任。

1927年，余绍宋又婉拒国立北京美术专门学校校长林风眠之请（出任中国画科主任）。由此可知，余绍宋在美术界已经获得广泛认同，确立了作为北京画坛领先画家的地位。余绍

宋是民初美术史上南风北渐的重要人物，他对北京画坛的形成，有重要贡献。

## 北京画坛领袖："姚、陈"

民国初年的北京画坛，姚华、陈师曾并称"姚、陈"，公认为当时的画坛领袖。姚华与陈师曾并称的原因很多，如两人同年（1876年生，长余绍宋7岁），国学根基深厚，诗文为时人所推重，又都曾留学日本，交往合作密切等等，但最根本的是两人的"中国画"艺术（包括人品学问及诗、书、画、印"四全"），在民初北京画坛确实高出时人一筹，是公认的领衔画家。

姚华，字重光，号茫父，贵州贵筑（今贵阳）人。姚华是科举制度下最后一代文人，又留学接受过新学。姚华在光绪二十三年（1897）中举后，经选拔入贵州经世学堂（兼修格致、算学等科，为清末洋务运动产物），光绪三十年（1904）中甲辰科进士。次年，清廷被迫废除科举制，姚华获清政府保送游学日本，入东京法政大学速成科。1907年10月期满毕业归国（早余绍宋3年），任邮船部船政司主事、邮政司检核科科长等职，卜居城南莲花寺破庙逾十载。1912年2月，被选为中华民国临时政府参议院议员，不久，即彻底退出政界，投身著述、美术及教育事业。1913年出任北京女子师范学校校长，1925年出任京华美术专科学校校长，同时任教过北京多所大专学堂，桃李满京华。姚华学问渊博，精文字学、音韵学、戏曲理论（与刘师培、王国维等齐名），尤其诗文、词曲，除陈师曾外，无出其右者，堪称北京画坛"板头"。姚华在戏曲方面的学识使他在梨园界广受尊敬，结交了不少名人，如王瑶卿（1881—1954）、梅兰芳（1894—1961）、程砚秋（1904—1958）等都是来莲花庵习画论艺的常客，尊他为老师。姚华为人爽直，好名节、重情义、平等待人，正式学生及社会各阶层慕名从学者如云，在艺术界颇有号召力。例如1924年姚华在北京樱桃斜街贵州会馆举办画会，与会者达数百人，包括当时正在北京访问的印度诗人泰戈尔，也出席并发表演说。1926年中风，左臂残，仍作画不辍。1930年6月病故，葬于西直门外灶君庙姚山，享年55岁。与姚华同年的陈师曾，虽然出身官僚世家，却没有走科举之路。

陈师曾，名衡恪，字师曾，号朽者、朽道人，名所居为槐堂、唐石簃、染仓室，江西修水人。1898年祖父陈宝箴（1831—1900）、父亲陈三立（1853—1937）因参与"戊戌变法"被革职。同年，可能出于实学救国的思想，陈师曾考入江南陆师学堂附设矿路学堂，1902年东渡日本留学。陈师曾留日八年，1909年归国，先后在南通、长沙任教于当地师范学校。在南通时，与上海吴昌硕（1854—1927）过从甚密，书、画、印得其指点。1913年，应教育部之聘，"不列为官者，主图书编辑"。1923年在南京去世，终年48岁。陈师曾的最后10年是北京度过的，也是他一生中最有建树的时期。作为一位美术教育家，北京几乎所有与美术有关的大学、师范、专科学校都曾争相请他任教；作为一位美术活动家，他曾经是几乎北京所有最重要中国书画社团的发起人或参与者，也是中日美术交流的推动者；作为一位公认的画坛领袖，他的艺术堪称诗、书、画、印"四全"，古拙淳朴、风神秀逸；他为人性行纯笃、克励简素、重信轻利、人缘广结，尤喜奖掖后进，为艺林所敬重；更为重要的是他在面对"全盘西化"思潮风起，全面诋毁中国文化价值的谬论甚嚣尘上的历史关头，高擎大纛，针锋相对，发表了《中国画是进步的》《文人画之价值》等一系列有真知灼见的论著。难以想象，如果民初北京画坛少了一位陈师曾，中国近代美术史上不可缺少的一章将如何书写，至少，这段历史恐怕要显得黯淡多了。

姚华与陈师曾志同道合。1915年姚华40岁，陈师曾作山水赠姚华，题诗云："四十浮沉我似君，不如意事日相闻。何如此老山中住，步出柴门闲看云。"（此时，袁世凯正造舆论企图称帝，"洪宪建元"呼声四起。）姚华、陈师曾在乱世之中只能隐于诗文书画，他们合作绘画、互题唱和诗文数量相当可观，两人还曾与琉璃厂铜刻工张寿臣合作铜刻墨盒、镇纸等文具，与木刻工张启合作水印木刻笺谱，反映了他们对人生、世事和艺术的一致态度。1922年，陈师曾在北京见到日本东京美术学校教授大村西崖（1868—1927）的文章《文人画之复兴》，译成中文，加之自己《文人画价值》一文，合成单行本《文人画之研究》，由中华书据出版，姚华为之作序。此书风行一时，至1926年已经4次再版。1923年8月陈师曾在南京去世，姚华作《哭师曾》诗："年来形迹总匆匆，聚散存亡事岂同。一死成君三绝绝，几人剩我五穷穷。清秋湖海填新泪，隔代文章见故风。未可驴鸣嫌客笑，只堪往事吊残生。"又集师曾遗作《京俗图》，赋词合装一册，题名《菉猗室京俗词题朽道人画》影印出版。10月，北京艺术界三百余人在江西会馆举行追悼，姚华与梁启超等致悼词，姚华为《陈师曾先生遗墨集》第一集作《朽画赋并序》，为陈师曾印谱《染仓室印存》作序，记载了两人的深厚情谊。

图2 《艺林旬刊》

1928年元旦，中国画研究会编辑《艺林旬刊》创刊号出版，在《发刊词》上端发表姚华题诗："绘事由来清净业，近来恶道路转嚣尘。一幢高树人须见，待救诸天七返身。"此时，陈师曾、金城已经相继去世，1927年金城之子金潜庵（1895-1946）另组"湖社"，与中国画研究会分道扬镳，北京最大的国画社团分裂，因此姚华的题诗不免带有几分悲壮色彩。

姚华、陈师曾是把以赵之谦（1829—1884）、吴昌硕为杰出代表的"金石画风"伸延到北京的主要人物。我以为"金石画派"的提法容易引起误解，因此它既不是以地域，也不是以师承关系形成的绘画派别，有学者因为考虑到吴昌硕长期在上海，甚至把"金石画派"归入"海派"，显然不符合史实。"金石画风"是清代"朴学"（汉学）思潮衍生物，是乾、嘉"考据学"盛行之下，"碑学"运动和所谓"书学革命"的成果被引进绘画领域而形成的新传统、新画风。这一新传统把所谓诗、书、画"三绝"发展到诗、书、画、印"四全"；这一新画风，是由于融合"碑学"古拙雄强的书法笔意入画，一扫"帖学"书法影响下绘画用笔流宕柔媚的主流审美倾向；同时，由于专科艺术变为绘画的有机组成部分以及印学理论的引入，不仅增加了绘画的金石趣味，也增多了画面各种形式色彩的对比因素，强化了绘画语言的"视觉"感染力。"金石画风"是18世纪以来逐渐形成的时代风格，主要在南方（特别是浙江、江苏一带），经由数代人探索，到赵之谦而广泛获得承认。姚华、陈师曾都有小学（文字学）、金石学的广博修养，书法深受"碑学"传统熏陶，特别是两人不仅限于书法，而且直接从汉魏刻石、画像砖汲取营养而补益绘画。如姚华的《武氏祠故事画》、《仿唐供养人图》等，呈现典型的金石画风，这与他作过大量"颖拓"有直接关系。论者以为姚华的画"得力于书，得境于诗，得虚实相生于印"，是有根据的。陈师曾受吴昌硕指点，但是陈师曾的书法、篆刻、绘画并不是直接学吴，而是与吴同样脱胎于金石学传统，从赵之谦、吴昌硕到晚成的齐白石（1863—1957），都是脱胎于同一传统。与上述三家相比，陈师曾的书法、篆刻更为淳朴含蓄，毫无霸悍之气，是其性情、学养使然。而陈师曾之绘画，尤其人物画，更是别出心裁，颇得助于汉画像石。如他的《拟汉画扇面》（有自题及姚华之长题）即是例证，而且又"以印度、埃及画之色彩施之"，是很值得进一步研究的。当然，"金石画风"北渐，也与其他画家有关，如1906年即移居北京的陈半丁，早年曾在上海从吴昌硕习画逾十年，不过，他的画又有"海派"画风的影响。

图 3 古物陈列所

图 4 《湖社月刊》

## "广大教主"金拱北

从戊戌变法至新文化运动，认为中国画"衰败极矣""不科学"，必须以西方写实主义"改良"中国画，主张"融合中西"，尤其是对"元四家"以来"文人画"的否定、声讨"四王"正宗（娄东、虞山派）的声浪更几乎成压倒之势。这是研究近现代中国美术史的学者们所熟知的，这些观点甚至到今天仍为不少人奉为"真理"而不厌其烦地再三重复。其实，中国画在当时所受到的攻击并不是孤立的，几乎所有中国本土文化，甚至中医、中国戏曲，也被株连，列为"打倒孔家店"的目标。因此，引起不同意见抗争是必然的。

例如，民国初期，当时形成尚不到两百年，而且正处于发展高峰期的京戏，是往往与中国画相提并论，被绑在一起受鞭笞的。陈独秀（1879—1942）在他 1917 年发表的著名文章《美术革命—答吕澄》中写道："谭叫天的京调、王石谷的山水，是北京城里的两大迷信，是神圣不可侵犯的，是不许人说半句不好的。""谭叫天"是指当时刚刚去世的谭鑫培（1847—1917），谭鑫培是对京剧发展贡献最大、影响最大的表演艺术家之一。民国之前之后京戏老生名角，大多数是"谭派"艺术的继承发展，被奉为"剧界大王"、"通天教主"，驰誉大江南北。无独有偶，北京画坛另一位领袖人物金城去世后，也曾被说成是"北平广大教主"。有的文章把金城弟子们组成的"湖社"比拟京剧的"富连成"科班，是有一定理由的。

与姚华、陈师曾、余绍宋 3 位留学日本的"学者型"画家相比较，金城显得更为入世务实，捍卫"国粹"立场也更为彻底，其家世、留学、从政背景也不同。金成，原名金绍城，字巩北，一字拱北，号北楼，又号藕湖，浙江归安人，出生于富商之家。父辈怵于世变，尽遣子女游学欧、美，金城 1902 年赋英国研习律法。金城对民初北京画坛主要有三方面的贡献。一是促成了"古物陈列所"的建立。金城在留英 5 年曾参观不少欧洲博物馆美术古迹，特别是 1910 年派赴欧考察监狱年余，闲时留意欧洲美术博物馆经营管理。回国后，国体已变，正值当局清点清宫内库及热河行宫所藏古物书画，金城当选为参议院议员，倡议设立"古物陈列所"，于武英殿展示清宫旧藏，向公众开放。1914 年 10 月，"古物陈列所"开设。1924 年溥仪出宫，1925 年 10 月 10 日故宫博物院成立。开放清宫秘藏，使公众特别是习画者及美术史学者得以研究观摩古代珍贵名迹，至少在近代中国美术史上是一大贡献。实际上，金城本人和许多同道、门人都曾得益于临摹清宫旧藏古画。二是推动中日美术交流，借重周肇祥与徐世昌的师生关系，利用日本退还庚子赔款，参与筹建"东方绘画协会"，举办了四次"中日联合绘画展览"（陈师曾应邀参加东北京举办的第 2 届联展，把齐白石作品介绍到日本获得成功）。三是建立了北京画坛最大美术社团"中国画学研究会"，包括金城去世后成立的"湖社"，培养了大批中国画人才。1920 年 5 月 29 日，由金城发起，"中国画学研究会"在西城石达子庙欧美同学会宣布成立。研究会以"精研古法，博采新知"为宗旨，定期观摩（展览），招收研究员（学员），聘请画学评议（教员），显然是以培养中国画人才为主要内容。然而，"中国画学研究会"又与当时的美术专科学校不同，更带有中国传统"师承传授"的特点，方法上也强调从临摹入手，"精研古法"，这也可能是更见效的方法。"中国画学研究会"早期的评议员有陈师曾、陈汉第、贺良朴、徐宗浩、萧谦中、俞明、金城自己等十数人。1927 年，金潜庵成立"湖社"时，成员号称有金城弟子二百余人，出版《湖社月刊》九年百期。"中国画学研究会"由周肇祥领导，延续达二十多年，成员最多时达五百多人，共举办 19 次成绩观摩展，出版《艺术旬刊》（1928 年 1 月起）、《艺术月刊》（1930 年 1 月起）多年。民国初年，面临"美术革命"思潮，国画家起而应变，或返归唐、宋，或追随清初"四僧"，或"海派"新潮，或乾嘉以降形成的"金石画风"，

不同艺术主张、风格倾向汇聚京华,形成南风北渐之势。"中国画学研究会"以返归唐宋为号召,实则综合宋元明清,包括文人画院体画,甚至郎世宁的画法。通过临摹古画、研习画理技法奠定基础,是"中国画学研究会"培养研究员(学员)的基本方式,近似京戏科班练功。1928年以后,"中国画学研究会"及"湖社"培养的一代画家,开始成为北平中国画坛中坚,其中包括了不少本地及北方籍画家。这些画家传统基本功扎实,画山水的由于临摹南宋院体画及浙派画较多,作品中常见小斧劈皴,因此有人名之为"小北宗"。杰出山水画家如胡佩衡(1891—1962),河北涿县人,曾任北京大学画法研究会《绘学杂志》编辑主任,其山水笔墨浓重,章法严整,后来与前辈画家萧俊贤、萧愻齐名,有"二萧一胡"之称。其他山水画家如刘子久(1891—1975),天津人;萧心泉(1892—1965),天津武清人;祁昆(1894—1944),字井西,北京人;秦仲文(1896—1974),河北遵化人;关松房(1901—1982),原名枯雅尔·恩棣,北京人;惠孝同(1902—1979),北京人;吴镜汀(1904—1972),祖籍绍兴,生于北京。以画马著称的马晋(1899—1970),北京人,继承郎世宁画风。人物画家徐操(1898—1961),字燕荪,河北省深县人,生于北京,师从俞明,自成一派,从学者甚多。名记者出身、以宋院体花鸟画风别树一帜的于照(1888—1959),字非闇,山东蓬莱人,久居北京。北京艺专毕业,从师王梦白,后以小写意花鸟自成一派的王雪涛(1803—1982),河北成安人。

## "南张北溥""齐黄"与北平画坛

除此以外,著名的北方籍画家还有清室王孙溥忻(1893—1966),字雪斋;溥儒(1896—1963),字心畬。民国十三年(1924)11月,黄郛摄政内阁发布命令,对清室贵族的京郊近畿土地,以"交价升课"的办法,收归国有,因此八旗子弟失去了赖以生存的"铁杆庄稼"。恭王府卖给了辅仁大学,溥儒先生从此无家可归,隐居西山灵光寺,成了名画家。

民国十七年(1928)秋,张大千(1899—1983)由上海到北平,经陈三立介绍,认识了溥心畬。两人书画双美,又精鉴赏,好美食,喜交游,因此"南张北溥"的说法有理由,也容易流传。不过这是7年以后的事了,民国二十四年(1935)张大千在北京卖画,好友于非闇在报纸上写文章吹捧,一次以"南张北溥"为题,不久即传播开来。由此可以看出,张大千成为全国知名的画家,与其在北平的成功及获得北平画坛的承认,是有一定关系的。

齐白石(1863—1957)、黄宾虹(1865—1953)是20世纪中国绘画史上两位公认的大师,并称"齐黄",也是与两人同时期寓居北平,同时北平画坛推重有关。不过,两人都是大器晚成的画家。齐白石虽然于民国六年(1917)起即定居北京,不过他在画界的地位是陈师曾扬誉之后逐步确立起来的,是在1928年之后的北平画坛时期。黄宾虹定居北平很晚,已经是民国二十六年(1937)4月。因受北平古物陈列所之聘鉴定书画,随后又应北平艺术专科学校之邀任国画研究室教授、中国画学研究会评议,黄宾虹移居北平。不久,日军占领北平,黄宾虹与齐白石一样,闭门谢客,不与敌人合作。直到1948年,黄宾虹举家移上海,居北平达10年之久。黄宾虹的山水画成熟风格被认为是在他75岁以后,因此也就是他居北平时期。北平画坛有齐白石、黄宾虹,加之原有精英,依然是中国画北方重镇,而南方重镇则是上海和广州。

1928年民国政府迁都南京之后,北平不再是政治中心,但是作为中国传统文化中心则无其他城市可以取代。北平有故宫珍藏、美术专科学校、各种艺术团体、中山公园的画展、琉璃厂的古玩字画,尤其是名家林立的画坛和书画市场,依然是最吸引画家的大都会。我在拙

文《文人画与文人画传统——对 20 世纪中国绘画史研究中一个概念的界定》中指出："文人画是一个历史的概念。文人画是历史上文人这一特定社会阶层的成员所绘画，这是文人画最基本的定义。随着 19 世纪末参照西方建立起来的新式教育体系逐步取代了以儒学为中心的旧学体系，以及 1905 年清廷被迫废除科举制，历史上的文人阶层由此逐步分化解体，文人画也自然逐渐淡出历史舞台。"姚华、陈师曾、余绍宋等风华一代，或许可以说是"文人画"的尾声。而陈师曾为"文人画的价值"的辩护虽然理直气壮，却因为文人社会阶层正在解体，不免令人钦敬之余，却生悲悯无奈之感。不过，以传统授徒方式加之社团组织运作的金城"科班"，聘请姚华、陈师曾等为评议员，却培养出一大批有一技之长、可以适应民国初期社会需要而以绘画谋生的职业画家。职业画家无非是卖画、教画，或从事美术出版、展览或工艺美术性质的工作，这是 20 世纪中国的职业出路，检验庞大的中国画家群，有几个例外呢？

（原文发表于《美术研究》2000 年第 4 期）

# 中国画发展的道路

李松

1949年以来中国画的发展，与整个文艺界的发展状况相似，经历了马鞍形的三个阶段，但又有其自身的规律。

## 起 步

半个多世纪前，人们曾慨叹："中国画学之颓败，至今日极矣！""颓败之极"是1949年以前中国画发展的基本状况。为了寻找中国画复兴之路，一些有志于革新的画家，或走向十字街头，力图恢复中国画传统与现实生活的联系；或向西方求索，从借鉴中发展中国画的表现技巧。于是，在保守与革新之间，爆发了长达数十年的论争。对于传统自身，尤其是对于文人画，如何评价、如何解释，也产生了很大的分歧。而总的情况则是保守的、腐朽的力量占着上风。

中华人民共和国成立初期的中国画是在传统绘画发展的低潮上起步的。

## 道 路

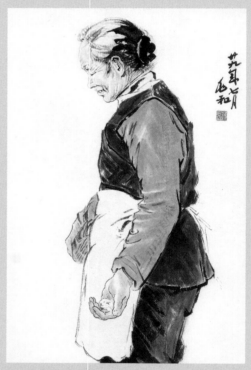

图1 蒋兆和,《人物》

1949年后，中国画的发展进入了一个新的历史阶段。促成这一变化的有两个因素：一是文艺界对毛泽东《在延安文艺座谈会上的讲话》的学习，和解放区美术的直接示范，使中国画家第一次获得明确的创作方向，而崭新的社会生活和改革旧事物的斗争则更是强烈地召唤着文艺家跟上时代，反映人民的斗争生活；第二个因素是各个画种繁荣并茂、美术的普及和对古代与外国的艺术直接观摩借鉴的机会增多，打破了长期以来封闭、保守的局面。时代的潮流，推动中国画家提出了更新中国画面貌的迫切要求。

中国画发展的第一个阶段是1949年至1964年。

1949年至1953年为探索期。

中华人民共和国成立初期，多数的中国画家在天翻地复的社会变革面前，感到彷徨，无所适从。1949年7月第一届全国"文代会"期间举办的全国美术展览会上，展出的中国画仅只39件，作者27人，只占参加展览的301位作者的十一分之一。

"文代会"后，各地相继成立"新国画研究会"之类的组织，上海的中国画家提出"国画家不应逃避现实，国画家应为人民服务"。中国画的革新开始了。

随着当时形势的需要，不少中国画家投入年画、连环画、宣传画创作，为中国画创作表现现实生活题材积累了经验。

1953年至1957年，为转折期。

1953年，中国画创作出现初步繁荣景象。9月中旬举办的"全国国画展览"，展出了200余名作者的245件作品。9月下旬召开的第二次"文代会"，批判了在继承传统问题上的虚无主义观点和保守主义的倾向，并针对中国画发展中存在的问题，提出许多在今天看来仍是十分重要

图 2 方增先，《粒粒皆辛苦》

图 3 黄胄，《柴达木的风雪》

图 4 傅抱石、关山月，《江山如此多娇》

的问题。

　　这几年中，围绕着继承与革新问题展开了热烈的讨论。讨论的范围涉及到什么是中国画的特点，中国画的造型基础是什么，能否以西洋画改造中国画等问题。实质上，这是"五四"以来关于中国画发展道路问题论战的继续。认为中国画不科学、轻视传统的观点曾在一个时期内占据上风。

　　1954年，李可染、张仃、罗铭水墨写生画展览会在北京展出。以传统的技法作真实景物的描写，这在当时是带有开创性的认识。作者们自己说：他们追求的目标，仅只是画一些具有中国传统风格的但又不是老一套的，而是有亲切真实感的山水画。但是，这却是几年来，中国画家们致力于从"师古人"转向"师造化"所取得的一次突破。

　　人物画创作展开多方面的探索：叶浅予、徐燕荪、刘凌沧等立足于传统的坚实基础；蒋兆和、李斛等则以素描功力运用于水墨技法，追求更深入的性格表现。这一时期出现的有影响的人物画作品有：《八女投江》（王盛烈）、《考考妈妈》（姜燕）、《粒粒皆辛苦》（方增先）、《柴达木的风雪》（黄胄）、《石窟艺术的创造者》（潘絜兹）等。

　　这个时期内，承前启后的几位著名的中国画家徐悲鸿、黄宾虹、齐白石相继谢世。晚年的创作活动，成为他们毕生艺术实践中最有光辉的一页。

　　1956年6月，国务院会议通过文化部提出的在北京和上海分别建立中国画院的决议。这是影响中国画发展进程的一件大事。1957年5月14日，周恩来总理在北京中国画院成立典礼上的讲话中提出了"中国画"的定名问题，指出要反对固步自封，团结西洋画家；要批判地继承传统；美术创作应该自由，各种画派都应吸收，百花齐放，众美争艳；要加强研究，不断提高，超过前人。这些也是针对当时中国画界的争论而作出明确指示。

　　可惜，随之而来的"反右"运动，却把一场关系到中国画发展道路与前途的辩论简单化地以政治方式解决了。当时主要批评的固然是特极左观点，简单粗暴地对待中国画发展问题的人，但是不少有成就的中国画家也在运动中受到了伤害。

　　尽管如此，中国画院的成立毕竟是一个转折点，从此以后，中国画的社会地位显著提高。创作队伍发展了，中国画创作开始走向繁荣。

　　1958年至1964年，为兴盛期，中国画进入中华人民共和国成立后第一个发展高潮。

　　对中国画的兴盛起直接推动作用的是国家订件任务，为首都十大建筑组织陈列作品的创作，动员了全国优秀美术家，出现了一批有影响的中国画巨作。

　　为实践"读万卷书，行万里路"，南京的中国画家壮游万里，旅行写生，大大开拓了中国画对现实社会生活的表现领域，发展了艺术表现技巧。

　　这个时期出现的有代表性的中国画作品有《江山如此多娇》（傅抱石，关山月）、《转战陕北》（石鲁）、《主席走遍全国》（李琦）、《北平解放》（叶浅予）、《红岩》（钱松岩）、《杜甫》（蒋兆和），《祖孙四代》（刘文西）等。

　　很多老一辈画家进入艺术上的高峰期，如傅抱石、潘天寿、李可染、钱松岩、关山月、

叶浅予、陈之佛、贺大健、于非闇、谢稚柳等人，其中多山水、花鸟画家，他们从实践中总结出"时代变了，笔墨不能不变"的认识，在这一创作领域中开创了新的时代风貌。

一批中青年画家脱颖而出，如石鲁、黄胄、程十发、刘文西、方增先、杨之光等。他们在运用传统技法表现当代社会生活、描写人物方面，取得突破性的成就。一些青年学生的作品，如东北鲁艺表现现代工业题材的组画、山东艺专"腰斩黄河写生画展"等，表现出青年人锐意向社会生活激流中觅取诗情的探索精神。

这个时期在理论探讨上的突出活动是对齐白石艺术道路和艺术成就的评论和关于古代十大画家、关于文人画的讨论。而在山水、花鸟画阶级性问题的辩论中则反映了在政治与艺术的关系上"左"的思想影响。

此一时期内，国家还组织了对敦煌石窟、永乐地宫等处古代壁画的大规模临摹与展览活动。为中国画继承传统提供了直接的借鉴，也使全社会获得对古代绘画传统更深刻而丰富的认识。

十五年的探索取得的初步成果，超过了1949年前的几个世纪的发展。

不幸，"文革"的风暴将这一大好形势完全摧毁。中国画在史无前例的浩劫中，经历了它的第二个历史阶段。这一阶段又可分为四个时期：1964年至1966年"文革"前，为退潮期；1966年至1971年为停滞期；1972年至1974年，转入恢复期；1974年至1976年，为反复期。

1964年，极左思潮就已复压到美术界，中国画最先受害。江青、陈伯达、康生几次点名批判老画家齐白石、黄宾虹、陈半丁等人。有的单位搞了内部批判画展。阴风四起，"文革"实际上已经开始。

两年以后的"破四旧"中，中国画被"横扫"了。十五年来好不容易培养、聚集起来的中国画创作队伍被严重摧毁、瓦解了。许多优秀作品被罗织上纲成为"反党黑画"。中国画的发展完全停滞。但是，若与"文革"在创作思想上所带来的毒害相比，这些又是次要的了，四七年时已存在的"左"的影响，到"文革"时恶性膨胀形成一整套极左的文艺路线和创作模式。"四人帮"以文艺为其阴谋政治的奴婢，败坏了社会风气，社会主义文艺所受到的这种深层的伤害，是惨重而久难愈合的。

到1972年初，由于外事和宾馆陈设的需要。一些中国画家被从干校调回京、沪等地，重新提笔创作。当年五月举办的纪念《讲话》三十周年美展，中国画占有一定的比重。《毛竹丰收》一画出现，在当时竟成为具有突破思想禁区意义的事情。中国画重新回到社会生活之中，但极左思潮还紧紧绁缚着画家的手脚。1974年4月，"四人帮"在"批判文艺黑线回潮"的阴谋活动中，在美术界搞起批"黑画"展览。中国画家再一次首当其冲受到迫害。但是整个的社会条件已不同于"文革"初期，尽管来势汹汹，却未造成中国画发展的中断。1976年9月，粉碎"四人帮"，大地复苏，中国画跨入新中国成立后第三个发展阶段。八年来的发展，以党的十一届三中全会为转折，可分为前后两个时期。

1976年至1978年为过渡期。

"文革"时期极左思潮所留给中国画家的思想负担是沉重的，尤其是红光亮、"三突出"的创作模式和任意附会上纲的一套极左的做法，使人们心有余悸。不过，拨乱反正已成为不可阻挡的潮流，中国画一旦冲决"左"的藩篱，便又一日千里地向前发展了。这一时期重要的中国画创作活动，是为毛主席纪念堂所组织的革命纪念地组画创作，许多有成就的山水画家都参加了这一活动。

1978年底党的十一届三中全会以后，中国画的发展进入新中国成立后的第二个繁荣期，或可称做开拓期。成为此一阶段发展之标志的，有几个方面：

图5 周思聪，《人民和总理》

图6 杨力舟、王迎春，《黄河愤》

首先是创作机构和画家队伍的空前发展。几年之中，各地相继建立画院机构，仅江苏一省，除原有的省画院之外，在南京、扬州、苏州、无锡、南通、镇江、常州、徐州等城市都建立了自己的中国画院，其数量超过"文革"前全国的画院总数。1981年11月，在北京又成立了中国画研究院。各地画会、研究会也十分活跃。

其次是中国画创作面貌出现明显变化，题材领域扩大，表现形式走向多样化。有的地区开始形成有独自特色的地方画派。在创作思想上努力汰去虚假、表面的东西，达到了现实主义的新的深度，涌现出一批有影响的作品，如《人民和总理》（周思聪）、《万语千言》（郭全忠）、《大河寻源组画》（周韶华）、《九歌图》（李正文）、《黄河组画》（杨力舟、王迎春）、《曹雪芹》（王子武）等。这些力作表现出了作者对生活执着热情和艺术上创新的勇气。

老画家刘海粟、李苦禅、王雪涛、陆俨少、黎雄才、亚明、宋文治、魏紫熙等在创作中又有新的开拓。周思聪、林墉、贾又福、林丰俗、徐希、马振声、赵华胜、王晋元、张步等一大批中青年画家崛起于画坛，人才之盛，为前所未曾有。理论研究的新成果表现在对过去一些思想禁区的突破：首先是艺术形式的探索，对于克服在相当长的时期内存在过的、令人厌倦的千人一面的状况起了积极的作用。其次是各地美术理论家以极大的精力从事于中国传统绘画理论体系的清理、研究工作，包括对一些传统的审美范畴的研究，对中国画核心精神是什么的讨论，对画家主观意识与客观对象之间的关系的讨论，对中国画与道家思想、禅宗思想的关系的探索，对以董其昌为代表的"南宗"艺术思想的重新评价，对中西方绘画的比较研究等等。著名美学家王朝闻、宗白华、伍蠡甫、李泽厚等人关于中国画论著的出版，使这些讨论更加深化。可以说，这种讨论，是迎接艺术高峰到来所不可少的理论准备。过去长时间内，常常是以文学评论代替美术评论，不研究中国画自身的特殊规律，更不注意区别人物、山水、花鸟不同画种的特点，有时甚至勉强要求某一画种完成其所不能承担的任务，结果反而导致创作上面的庸俗化甚至是贴政治标签的表现。这种违背艺术规律的创作指导和评论虽未彻底克服，但已有了很大的改观，不能不说是近年来理论工作的成果之一。

## 余 论

### （一）

三十五年来中国画的每一步进展，都是与社会需要紧密关联的。五六十年代，国家博物馆和重大社会活动的任务，使久衰的人物画振兴起来，也刺激了山水、花鸟画的革新。而社会大变革的壮举，更激发了画家的创作热情，使得传统艺术的复兴与民族政治、经济、文化的复兴取得了同步的进度。70年代末，宾馆对壁画的需要，引起工笔重彩画的复兴和风格性题材的流行。目前，布置画和商品市场的需要，则重又唤起人们研究明清写意文人画遗产的兴趣，它还在客观上起了促进中国画大普及的作用。

中国画的一部分作为商品流通于社会，并不是一个新的社会现象，商品画的发展既是社会的需要，也是中国画自身发展的需要，无可厚非，但在目前却也存在弊端，这还不仅表现在一些人"向钱看"不顾艺术质量或有人借此搞不正之风上。更主要的是商品市场的需要对美术创作所起的引导和干扰作用。由于现在的商品画主要是对外的，由其服务对象、适应范围等所造成的取材、审美趣味、艺术形式等方面局限性，成为无形的思想束缚（有人且以此为高），导致一些画家脱离生活、玩弄笔墨、沉醉于旧文人雅士的审美趣味。如果说，19世纪后期中国画商品市场所反映的新的时代需要，曾促使一些画家转变画风，促成花鸟画的兴盛，为中国画注

入新的生机；那么，目前的商品画却使一些画家转而追求旧情趣，使作品的时代面貌褪色，有导致倒退的危险，这一点正是引起人们担心和批评的症结。要解决这一问题当然不能因噎废食，不发展商品画。引导也不能停留在号召上，而需要有强有力的措施。像五六十年代曾提出的国家订件那样，对于重要的创作任务要给以精神上和物质上的支持，至少在创作条件上不低于一般的商品画创作的条件，使创作态度严肃，有可能创作出高水平作品的作者不复有"吃力不讨好，讨好不吃力"之叹。也要在舆论上支持真正的优秀之作，使之发挥在方向上的引导作用。

（二）

从中华人民共和国成立伊始，中国画就不复是在一个狭隘、封闭的环境中独自发展，而是与油画、版画、雕塑等美术品类彼此依存，相互借鉴，共同前进的。与各画种的并存共融，也就成为新中国成立后中国画发展的一个特点。例如新中国成立初期，一些中国画家参加年、连、宣创作，就不但提高了这些普及美术形式的艺术水平，而且也锻炼、提高了中国画表现现实生活题材的能力。不少优秀的人物画家都曾是"连环画出身"。又如现代著名的中国画家之中有不少人是出入不同画种的。如油画家林风眠、刘海粟、吴作人，版画家黄永玉等人，在不同的领域里，都做出创造性的贡献。事实上，油画、版画、雕塑等在解决民族化的问题上，离不开对传统绘画艺术的借鉴，而中国画的创新，也不可免地要从兄弟画种那里汲取有益的养分。

中国艺术传统中有一个很重要的传统，就是它的宽容性、对于艺术上的"异端"，一般不采取排斥的态度，而是善于从中摄取养分融入自己的血液。因之它能够始终不凝固在单一的形态上，总在不断发展。同时又能不迷失路向，清醒地保存住自己传统中最根本的东西。继承与借鉴的关系，十分辩证地体现在中国画的历史发展的主流之中，也体现在三十五年来的进程之中，尽管有时出现反复。

当前，我们又面临了一个更新的课题：在对外开放，世界性的文化交流日益频繁的情况下，如何对待国外的艺术潮流？或者说，如何将中国画置于世界艺术潮流的更广阔背景上去思考它的发展问题呢？对此，国内国外有各式各样的答案。问题是，发展的基点应当放在哪里？从国家建设精神文明和物质文明的需要着眼，中国画未来的发展，必须和祖国新时期中国特色社会主义建设的节拍一致，要努力满足十亿人民的精神需要，也要考虑它将来的发展如何适应未来社会高度的文化需要，而不能是仅仅为了适应国外某些人的特殊需要。它的发展不能离开民族性和时代性，改革与创新都不能离开数千年来滋润、养育它的土壤。对于外国优秀的艺术传统以及现代艺术中有用的经验，当然还是要采取"拿来主义"，而不应固步自封。

三十五年来，中国画从低潮上起步，经过发展、挫折，终于达到新的发展高潮。但是，这还不是高峰。我们要创造千千万万的作品满足社会需要，更要努力创作出更多的具有高度思想性和艺术性，富有民族特色与时代特色，在美术史上推不倒、冲不垮的，足以代表我们社会主义时代最高艺术成就的好作品，在世界艺术之林中岿然耸立，在传统艺术的星空璀璨发光！

（原文发表于《美术》1984年第10期）

# 中国画走向现代的再思考

刘曦林

图1 林风眠，《女半身像》

整个20世纪的中国，迈出了由农业社会转向现代社会、由封建中国转向人民共和国的步伐。在这个宏大的事业中，中国画虽系此大道中之小路，却仍然映现着整个社会乃至整个世界从政治、经济到文化的一切矛盾、纠葛和变异，至世纪末和世纪之交愈趋复杂和多样。20世纪的初期，正是庞大的封建帝国的末期。当中国的堤防被西方列强的炮舰打开之后，文化的堤防也遇到西方文化的挑战而激起对立碰撞的火花。西方文化主导了世界各种文化，西方文化的价值观被视为先进、科学的价值观，侵蚀着东方文明。古老的中国画观念在一批新兴知识分子中也被视为没落保守的文化符号而不遗余力地进行攻击，并进而实施与西洋绘画融合的改革——这是个激进的、开放的、现代性的思潮，是文化上不甘落伍的觉醒。然而又因为缺少民族文化的自信而陷入民族虚无主义。科学与民主两大战旗，本应该朝封建专制开火，但宣判中医和中国画不科学时，不可避免地引发了关于中国画前途的论争。当"中＝古＝旧＝坏"与"西＝今＝新＝好"成为简单的公式时，中国文化便落入了西方文化中心的陷阱，但这也激发了国学派守护传统，甚至于黄宾虹那样沉潜于传统的深研。中华文明几千年的历史证实了文化对于国家存亡的意义，中华文明也因其根深而不朽，当然，它也毕竟朝现代演化下去。

晚清至民国时期基本上没有统一的文化国策，但民族民主革命的潮流还是激发了现实主义艺术的萌生，山水、花鸟画家亦生变革之思。尽管市场需求是中国画画家生存的土壤，但有文化意识的画家仍然致力于画学的继承、开放与创造，并且以自己的作品证实了传统中国画无论是文人画还是工笔重彩画仍然在自身基础上具有推陈出新的活力，而借鉴西画者亦在造型与色彩等不同侧面丰富了中国画的表现力。事实证明了中国画的前行并非只有一途，它既有自己难以说清的边界，又有多向度的变革思路。吴昌硕、齐白石们是走向现代的前驱，徐悲鸿、林风眠、高剑父们也是走向现代的拓路人。他们共同证实了艺术史既是继承史，也是演变史和创造史，以创造为主导、以继承为基础的辩证关系和这种生生不已的对立统一也，已作为规律成为宝贵的财富。我们曾经有过以写实西画打倒文人画的极端，也没有必要再以文人画去咒骂徐悲鸿和林风眠对西学的引进。从中国画的立场而言，不在于你是否学过西画，而在于你是否将其消化。

1949年以来，中国共产党统一的文艺政策，为中国画指出了新的方向，出现了五六十年代由旧中国画向"新国画"的转移，这自然会以中国式的现代形态载入史册，但政治的过度干预也使它走向非艺术的极端，留下许多令人痛心的经验教训。经过"文革"的颠覆性破坏，在探石问路的思想解放思潮里，尽管发生了又一轮虚无主义的挑战，尽管有西方式的现代主义、后现代主义的洪水袭来，但清醒的中国文化人不仅意识到开放的必要，更加意识到民族文化身份的分量。更何况，世界大文化背景已经发生了改变，正如美国教授亨廷顿所表示的那样，西方文化中心论者已经发生了调整，甚至走向了正视各民族文明共处的立场，发出了现代化不等于西方化的声音。2001年，联合国教科文组织第31届大会通过了《世界文化多样性宣言》，以文件的形式确认"文化多样性是人类的共同遗产"，多种文化传统不仅应该得到保护、开发和继承，而且是创造不可回避之源。这种世界性的文化政策、正视各民族传统文化的立场，成为中国画在自身传统基础上走向现代性的国际大环境。而中国共产党第十七次、

301

第十八次全国代表大会以来，对民族文化的高度重视又成为中国画前途的保证。

当然，中国画的现代性演化仍然离不开中国的国情，因此也有了多向度的格局和复杂的课题。社会的需求呼唤着那些有责任心的艺术家，而自由主义思潮则分别遥接着西方和古代，拜金主义又插进了令人诱惑的金足，使未来的中国画面临着诸多新的考验。如果把主流形态的中国画视作世纪后期中国共产党及政府提倡的主旋律，而肩负着开放的社会主义中国的文化政策及其核心价值；而从其中分化出来的各种现代水墨的实验，则映现了这一古老文明所受世界性的现代主义思潮影响或者趋同于世界文化的变异；新文人画及其回归传统的表现，一方面体现出全球化文化背景下各民族传统文化的自我身份和自我保护意识的自觉，也同时向未来提出了传统文化与现代文化共存谐和的可能性询问。因此，这多元或多种艺术流派的并立与互补是20世纪末的特点，也是21世纪怎样由此走向现代所不能回避的现实起点。

我理解的"现代"，它首先是不断迁延的新的时代概念。范宽在宋代是属于现代的，而在今天却是古典的；齐白石在当时是现代的，在今天也已经变为新的传统。因此，现代、现代感、现代形态，在本质上是当代的、当今的，却与被称为后现代的当代艺术不同。中国画的现代形态是中国画在现代中国的表现，在今天的表现，是当今的中国现实、当今的中国人的心态的表现，而并非在全球最时髦、最摩登的艺术样相。

其次，现代是与古代相对应的时代概念，在艺术上又是与传统相对应的形态概念。我们心目中的现代感，无疑是与"古代感""传统感"相区别的一种视觉感受。因此，现代形态不是传统形态的完整复制，而是对传统形态的不同程度的变革。所以，较之古代，齐白石、林风眠、蒋兆和、李可染都可以称之为中国画现代史上现代形态的代表，当时代发生了变化，他们的艺术又相对地变成新的传统形态。如果说，中国画的现代形态是对传统形态的变革和扬弃，也包括了对古代传统和现代传统的变革和扬弃。

从第三层意思来讲，"现代"一词的借用，虽然并非"现代主义"或者"现代派"的那个"现代"，但又离不开西方现代主义的引进和影响。而在前卫派笔下的中国现代艺术史，基本上是西方流行了百年的现代主义在中国的移植史，在前卫派的眼中，"现代"是一种主义、流派概念。在开放的时期，西方现代派实际上已不同程度地影响了各类艺术家，现代水墨流派里融合表现型、抽象水墨型如此，现实主义和新文人画类型中也有从西方现代派艺术中进行形式上的局部摘取者。当然，这种借鉴和择取不应该是照搬，考虑到西方现代派在反叛写实传统时，曾通过对古代传统、异域文化、原始文化的大幅度吸收形成了现代派形态，中国画家则完全可以部分地参照这条思路，而不是完全参照他们的现有成果、现有图式去寻求自己的现代样式。自后现代流行，"当代艺术国际"中流行的实物装置、行为对平面绘画的消解趋向意味着对中国画的彻底背离，更绝对不是中国画的未来。装置、行为和计算机艺术因时髦性的诱惑而有其生发的社会基础，但却永远不会取代以毛笔、水墨在宣纸上挥写的手绘艺术的文化意义。

第四层意思就是"中国画的"这个重要定语。鉴于民族艺术走向现代的特殊性，和保持中国画之所以称为中国画的民族特色的必要，中国画的现代形态还仍需保持中国画的审美品格和自己微妙的界域，这个界域既涉及工具媒材，也包括中国画的美学。为此，不仅需要坚定中国画的立场，还要进一步研究、把握民族艺术的规律。20世纪上半叶的中西美术比较已开研究之先河，中国共产党人也曾反对民族虚无主义。毛泽东曾经清醒地指出："说中国民族东西没有规律，这是否定中国的东西，是不对的。中国的语言、音乐、绘画，都有它自己的规律。过去说中国画不好的，无非是没有把自己的东西研究透，以为必须用西洋的画法。当然也可以先学外国的东西再来搞中国的东西，但是中国的东西要有它自己的规律。"

图2 范宽，《溪山行旅图》

图3 邓椿，《画继》

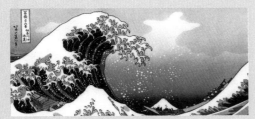
图4 葛饰北斋，《神奈川冲浪里》

因此，我们还应继续深入研究中国画的规律及其基本元素，而不仅仅是把它当为一种形而下的工具材料，或者仅仅止步于局部符号的挪用。中国画画家应正视中国画以五色为基础的色彩美学，但仍以中国独特的笔墨作为自己的主体语汇。笔墨之道甚艰深，须苦功，而绕道走或反笔墨、反技术，是浅薄的。扬传统笔墨之精华，表现现代性之内美，有法而后无法，方为正途。现代中国画会以更宽广的视野认识传统，工笔重彩，文人水墨，民间绘画都将会成为中国画走向现代的传统资源。它仍将会保留中国画的综合性特色，除诗书画印的综合或传统组合方式之外，新学科、新知识结构的内在联系和形式组合也可能拓展出新的思路。我们不仅应该找到中国画自己走向现代的民族形式并由此树立自己的信念，也应该从中国文化修养的深层强化艺术作品的内美和气韵、余味。宋代邓椿言："画者，文之极也。"潘天寿言："画乃文中之文。"对"文"之重要性和"文"之内涵、"文"之修行似乎应该引起更进一步的重视。

第五，从精神的层面上，即现代形态的艺术之魂，无疑应该是中国的，也是现代的。如果说，魂、思想、精神是社会存在的产物，现代形态的中国画无疑应该顺理成章地体现出现代中国的时代脉搏与核心价值，而不是西方现代派产生的那个时代或者中国封建时代的精神折射。艺术家受惠于这个时代，也参与这个时代的精神建设。颂扬真、善、美是参与，直面人生、为民呐喊也是参与，因为有过虚假的粉饰而排斥真诚的正面表现，因为有过不允许暴露的专制而主张一切都在于反叛，由于"革命""改造"、参融西法之过激与虚无而否定开放的必要，因为忽视过写意精神再回过头去打倒写实，源于对文人画品位的诋毁而让一代青年都变成隐士……或者相反，都有过一个倾向掩盖另一个倾向，从而把两面脆饼都烙糊的教训。特别是以反弹为精神指向的表现主义，它反叛的主要应该是与民主、改革、开放不相容的腐朽和污秽的事物，而不是改革开放这个大时代自身，并应该给人们展现出价值标的、道德底线和理想的光焰。自我心境的表述和平衡无疑已经取得了自由，调侃的、戏谑的表现在各类艺术中也仿佛是一种时髦，但高尚的艺术毕竟还应该是鲁迅所说应该成为引导国民精神的灯火。商品经济下的实利主义，信仰危机和"灰色人生"的蔓延，因为"黑色人生"的存在而成为一时的社会现象，并不可避免地影响着艺术家的心理，能否通过艺术表现和怎样通过艺术去表现，只有社会效果的检验是它的尺度，它是否有助于社会的精神文明也赖于艺术家走出多元状态下的迷惘，实现自我思想境界的升华。如果我们都把画画看作是自己的生活方式，自己的生命的表现，自己的灵魂物化过程，画家自己的灵魂是否高尚、雅洁，画家怎样在艺术生活中塑造自己的人生，往往是最重要的课题。从精神、魂魄的角度，一切都在变化之中，人与自然的关系，天人合一的意识，儒学、老庄和禅学在现代社会里的机遇，也不是历史的简单的意义和符号的重复，总应该把握到这些传统精神的现代表现和现代品格。精神、魂魄、思维的现代，不一定是先行的主题，它可能在无为而无不为的状态下自然地得以流露，但它却是中国画现代形态的精神支柱。

概言之，我所理解的中国画的现代形态，在总体上有别于中国画的古典形态，它尊重现实主义，切入人生和时代却无须从属于政治和政策的图解；它在中国画的美学思想和笔墨结构的基础上进行变革，而有别于古代中国画套路；以开放的态度吐纳中外的艺术营养，而有别于西方现代派或现代日本画的形态；是在内含上具有美、善和积极健康的现代精神，在艺术上呈现出高品位的学术品格，在形式上富有现代感和中国感的创造性的现代民族艺术样式。当现代性被普泛化，当主观张扬、个性突显、形式纯化、语汇简约、市场调控成为艺术趋向，尤其不能忘怀的是所有艺术应该具有的精神内美；对中国画而言，尤其需要发扬的还应有其独有的美学传统的丰厚与新变，而不仅仅是图式和符号的挪用或标新立异。

中国画是一门传统艺术，又是世界上独一无二的一种民族艺术，是中华民族精神文明的

象征之一。20世纪美术史，验证了它的传统美学，也验证了它生生不已的活力。因其传统美学之深厚而必有恒并应有所守，因时代之变化而艺术自身陈熟生新之规律而必有所变，并因变数之不同而有渐变、突变与微变、大变之别，从而呈现出它在总体美学上的共性以及实践上的多样个性，仿佛已经证实了"艺有恒，亦有变，变非一；守其恒，变其变，通则久"的通变规律。同时，它又是一项事业，日益受到国家的重视和社会的关注。如果每一位参于中国画活动的公民具有爱护中国画的民族自尊心，如果有关的环节之间有共同弘扬中国画的民族集结意识，为高雅、严肃的中国画艺术建立起"创作—展出—评论—收藏—销售—欣赏"这样一个完整的机制和良好的生态环境，中国画会以更高的姿态从20世纪走向21世纪。如果从幼儿时代就恢复国学和书画启蒙，从小学、中学、大学重视于根性培育和中国画学美育，中国画自会根深叶茂而地久天长。

回首20世纪，那是个空前的古、今、中、外文化交汇的时空，历史上任何一个世纪的中国绘画不曾有这样的波澜壮阔、复杂丰富的文化背景，并因之有如此多向度的变革实验。时代的转换与变动不断地向传统发起挑战，给一个画种出过那么多的难题，但它从没有被同化和打垮，却在适应或对撞中为自己迎来了不断推陈出新的机遇，这不能不说是赖于它深厚的信根和艺术家们的执着。当你将那些被批判、被误会的艺术事件串联起来时，又忍不住会对前辈的不惜血汗和生命的奉献流下一滴热泪，这原本是一场历尽坎坷和充满奋斗精神，甚于字里行间浸湿了血泪的史碑。

直至世纪末叶到世纪之交，中国画坛虽然不曾安宁，却迎来了堪称最佳的生态时空，几乎没有苛责的政治干预，又有那么多人享受着政府的薪俸和售画的自由。或许笔者太多的忧患，以为它的生息仍然面临着许多的难关和Color-field。起码，它不可回避在世界后现代文化背景下，当激进的艺术观念认为艺术已经终结、绘画已经死亡时，它有没有自强不息的信念；当国家坚持深化历史题材和关注民生，坚持"二为"和"双百"方针，作为中国文化象征和特色的中国画意图证实自己的前途当有怎样的突破方以不朽；社会对回归传统或解构传统者仅视为"异"而不以敌我视之，正是社会进步之征，而传统派和现代派既承认多元，也别去向主流文化叫板，对主流形态是否正视，亦是其自身在和而不同的结构中被正视和正常生息的前提；试图"推倒"中国画之墙是徒劳的，靠打击对方来树立自己是没有学养的，但任何事物都有内部蚀化之忧患，一个画种、一个流派的命运和前途掌握在自己手中，因此必须正视它面临的问题；在大众化、娱乐化的享乐文化氛围里，在信息科学便捷和艺术领域里反基本功、反技术的时代里，中国画将怎样体现自己的艺术难度和高度；尤其在这世界经济一体化的新时空里，在"世界化""全球化"的呼啸声中，如何既坚守中国画的中国文化身份又不断地促动它推陈出新，建构其21世纪的中国当代形态，使之成为中国文化软实力跃居世界之首的造型艺术表征，实在是一个具有战略性的艰难课题。也许我因太多的理想主义而伤时，但此忧非一人之忧，乃文化之忧。李可染先生生前曾感慨："中国画艺术已愈来愈失魂落魄。"这是因为其"东方既白"的愿望已作为一种文化理想刻骨铭心而生发的文化的忧患。面对文化的转型，昔陈寅恪曾言及"为此文化所化之人必感痛苦"，今又闻人语"痛苦使理想光辉"。

（原文发表于《美术》2014年第9期）

# 矛盾与交锋

## ——中国当代水墨之路

王春辰

图1 《"当代中国画之我见"讨论集》

2010年10月美国芝加哥大学为纪念在北京设立中心召开了"当代水墨与美术史"国际研讨会，从多种角度讨论了水墨问题。水墨也因为挂上了"当代"二字，方才显示了神奇和诱惑，使得众海内外学者来参与到这种讨论中。问题是，我们的讨论依赖于什么样的理论和话语，更主要的是依赖于什么样的水墨实践？特别是后者，已经成为讨论水墨的基石。当今的情况是，面对诸多水墨实践，要展开理论的论证，并且以理论为经，来充分想象水墨演绎为何物，其意图是捕获当代的艺术形势变化，尽可能揭示实践中的历史真相。

20世纪初有康有为、陈独秀等人倡导革水墨的命，以写实主义来改造水墨。迄于50年代，国家进行社会主义建设，水墨作为媒材也被纳入到新的国家意识表达中，如歌颂祖国大好河山、歌唱热火朝天的社会主义。时代翻转至80年代，李小山振臂一呼，"中国画已经穷途末路了"，引发了20世纪最为惨烈的中国画及水墨的争议和论战。很多画家、学者都置身其中，反复思考，心潮跌宕。为什么？因为名"中国画"者，乃国之文化艺术象征，岂可穷途末路？所以，讥之者谓曰，此论为信口雌黄，不足为凭。赞赏者谓之曰，勇气可嘉，切中时弊，触动心灵。事实上，在"文革"之后，人们精神乏味，急于寻求自由精神的重振，而作为艺术表现的水墨或曰中国画，像其它绘画媒介一样，都有众所周知的问题，如陈陈相袭等流弊十分严重。而从当时的文化氛围上讲，社会普遍唯革新是举、唯进步是论，各个领域都有人提出大胆的高论，从文学到哲学、从历史与政治，皆引起全面而广泛的争论。说起来，那是一种久违的思想自由、精神解放。有人称它为"新启蒙"，所以对于以"水墨"为媒介的中国画而言，又何尝不类似于五四前后的时代氛围，大家都有迫切革新的决心。

历史的意义就是80年代的水墨中国画大论战激发了那些具有反思倾向的艺术家的创作激情和欲望，他们的内心曾经被一层厚厚的麻痹、蒙昧缚裹着，终于得以释放，获得了重新认识艺术以及作为水墨的中国画的新认识。这个时代对水墨中国画的认识，是作为精神自由的象征来进行的，而不是单纯为了水墨的国故来进行。对于革新者的水墨，时代总是显得滞后，其样式与观点总是显得孤绝，这似乎印证了艺术的孤独总是一种时代通病。也正因为这样，对于革新者的水墨传达和表现，也总是有那些道义者为之呐喊、为之辩护——所辩护者，非一时艺术之实验结果，而是充分肯定和赞同对艺术自由精神的激赏。如果在人类的所有生存方式中，艺术还不能带给人视觉上、观念上、认识上的新变化、新发展，那艺术作为思维创造的手段与对象的存在又将何以成立？

这个时代如果没有锐意进取，没有敢为天下先的胆魄和气度，何以改革积弊深久的中国问题？那一时代的改革风气遍及中国大江南北，关于水墨中国画的思考和讨论不能不说是那个时代的反映。到了90年代，吴冠中一句"笔墨等于零"，又一石激起千层浪，让水墨惯性主义者大动肝火，直称笔墨乃水墨精华的载体，笔墨非笔与墨的相加，而是水墨作为艺术的本质所在，无笔不成墨，墨借笔而成，笔墨是水墨中国画的本体。这是发生在80年代、90年代的两次水墨中国画的讨论，一方面是中国社会革新意识使然，引起了激进的看法，一方面是人们确实感觉到水墨中国画存在的问题，希望另辟蹊径来回应问题，特别是与横向的其他艺术比较时要发现水墨的多样含义，而

不是唯一地只尊崇笔墨趣味。笔墨也是活的笔墨，在发生变化，在新的艺术观念影响下，人们自然会对它增加新的认识。这本来是一种浅显的常识道理，然而一旦牵涉到水墨中国画时却不是这么简单。它成为与民族身份、文化主义、悠久传统、思维惯性、认知态度等等有关的问题。视觉本来是一种习惯，它受制于文化传统的影响，也来自视觉环境的改变，更主要是来自我们有没有一种胸怀愿意去接受发生变化的新水墨形式，能不能打破对水墨的唯一性笔墨尊崇。当年齐白石几进几出北京，都不被世人所识，讥为"野狐禅"；后幸得陈师曾慧眼相识，才发现了其意义所在，才有了齐白石的后来。在这里，要习惯的不仅是水墨形式，而且是水墨作为传达方式与媒介的开放性。这正如当代艺术的开放性一样，首先要改变和转换的是围绕着艺术的一切概念。敢于冒险的艺术家则一遍一遍地撞击这些固有的艺术概念，这相较于守成的艺术家而言，后者不过是在延续、沿用积累、积淀下来的各种创新过的方式。

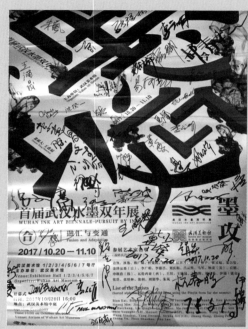

图 2 "首届武汉水墨双年展"海报

那么，又如何在 21 世纪认识、理解当代水墨呢？或者说，这个"当代水墨"话语成立与否？应该说，"当代水墨"不同于"当代艺术"，虽然同有"当代"二字。当代在这里意味着一种变化、一种新的表现，它契合于今天的视觉感受，同时也很重要的是，它有一个参照的水墨历史语境。没有后一种关系，无法言说"当代水墨"，同时也就混同于其他的"当代艺术"，或者用"当代艺术"来取消"当代水墨"。同为"当代"，但这是两个不同语言体系的当代，因此判断与批评也就有了不一样的话语，但基本精神还是一致的，即都是针对某些问题而发生的，都是以问题的回应为目的的。就"当代水墨"而言，它更具有了多重的象征意义和挑战的对象。一、它因为特殊的、不同于传统笔墨构成的图式、语言、媒材表达而造成与强大的传统势力的隔绝和对立。它经常受到这个传统派的攻讦和诋毁，乃至鄙视。在如此强大的传统语境中，进行当代水墨的探索和实践，大有牺牲小我而求艺术自由之大我的精神，其甘苦非言语可以形容。二、它在当前的艺术生态中，又与凌厉、爆发式的当代艺术样式发生冲突和对撞，因其侵染了"水墨"的千年幽魂而被视为不当代，"水墨"二字之媒介岂可言"当代"！这也造成了表面上"水墨"似乎在当代艺术中的缺席，常常被作为另类处理。这既有水墨被搞得庸俗化、低级化的缘由，也有当代人的视力不在水墨上之故。"水墨"并非因传统而消极，而是因为自身不振而处于遮蔽之中。这是需要水墨以堂堂然的姿态显身的"当代"语境，水墨需要以思考、思辨、质疑和批判的胆识来应对这种不利的外部环境。三、水墨因其东方的特殊性而在西方的文化艺术系统中只是一道边缘之景，也因为我们对水墨的阐释和实践没有进入到当代的话语体系中，因而被双重的忽视和忽略。这不是文化地缘策略所致，而是我们在水墨文化当代转型上的作为不够所致。从参加"当代水墨与美术史"的与会者发言稿中，可以看到众多学者对作为水墨的文化身份的一种质疑或超越期待，如美国古根海姆美术馆的亚洲部策展人亚历山大·门罗（又译孟璐）希望水墨的讨论跳出中国的地域性和媒介性，而寻求一种更为开放的"水墨态度"上来。从这一角度扩展开，在世界的美术历史中，水墨是一种无法回避、无法忽略的艺术现象，它不应该处在东方的特殊文化语境中而不忽视，同时也不必为它的文化身份所焦虑。沈语冰从黄宾虹的案例来分析，认为水墨可以有自身的艺术自律性发展轨迹；吕澎则肯定水墨的那种精神气质含蕴在其中，构成了水墨的当代合理性。初览会议的论文和发言提纲，有一种感受：即水墨可以不限于地域的局限，但同时水墨也不要强求与西方现代艺术的演变轨迹一致，否则有消弭水墨于当代存在的必要之虞。也就是说，在今天的全球化与当代艺术的格局下讨论水墨要能够回到水墨本身，同时又赋予水墨新的阐释和含义。虽然对于如何确定当代的水墨方式并没有一致意见，但已经存在差异性的水墨艺术现象已是不争的事实。因此，研究水墨可以形成不同的理论维度来讨论，来分类，而不再希求一种统一的模式。更主要的是，要能够打破水墨不属于当代艺术的形式这

图 3 "首届武汉水墨双年展"展览现场

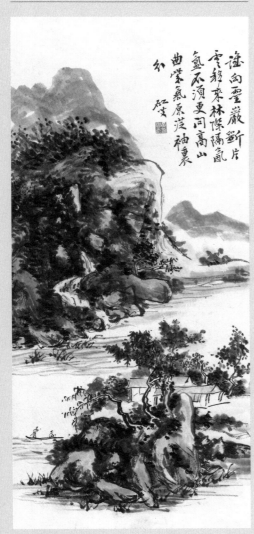

图 4 黄宾虹，《山水》

样的浅显误判，同时对于恶俗的当下水墨作品和现象给予抨击和批判。

另一方面，当我们回身到水墨的批评语境中，而不仅仅是理论与历史的分析研究中时，"当代"之于水墨就有了多重的障碍和难度，事实上也更加需要急切的革新意识和文化意识。革新不再是猛然的断裂，也不是盲目的拒斥，而是确立一种水墨的新文化意识，这种新的水墨文化意识应当放在当代的多元文化里，体现出强烈的文化意识和勇气，即它要应对、挑战的对象远不止是水墨本身，而是世俗的偏激、社会的势利、文化的蒙昧。对于作为革新者的当代水墨，要有支持的声音出现，要创造充分的自由辩论空间。最重要的是，当代水墨是远离世俗化的水墨画市场的艺术，不是风花雪月的水墨嬉戏。如果说当代艺术是一种直指当代政治话语的表达，那么，当代水墨就是直指向狭隘固执的文化保守主义。当代水墨的实践和受到鼓励，就是对顽固的水墨保守壁垒的冲击，就是对泛滥的水墨抒情的批判。这正是所说的"水墨态度"，在今天的艺术现实面前所倡导的一种精神，它面对的更多是恶俗主义、狭隘主义、封闭主义。对实践中的水墨艺术家来说，他们的困惑更主要是他们如何走出自己的水墨之路，在多大的程度上水墨具有这样的自由度。水墨一方面跨出了媒介的传统含义，又一方面不离开其媒介属性，这变成了媒介的焦虑，而非身份的焦虑，是艺术价值的焦虑，而不是审美价值的焦虑。

水墨的研究不仅要解决美术史的问题，也要解决现实的批评问题，水墨并不是等到一切都成了历史才需要批评，而是当下的实践需要批评的介入和证实。这种批评不再是水墨是否终结的问题，而是水墨以何种方式才是美术史的水墨，又何以某种方式不过是迎合一时的恶俗需求或不健康的政治文化需求（如吕澎对水墨现象中的一些流弊的批评）。形成新的鲜活的水墨批评语言也是当务之需，如果任由那些陈词滥调乱贴标签，根本无助于当代水墨的推进和认识。

从感性上说，真正的当代水墨是一种精神的象征，是一种生命意志的顽强表现，它是对所有不能忍受的文化保守、文化偏见、文化恶俗的抵抗和反击。因此，赞成"当代水墨"的出现和命名，就是要对水墨顽疾进行一场观念的革新、媒介的再造。"当代"是否是一个具有判断性的价值术语，放在"当代水墨"上即可显现。陌生化的，抵触了视觉惯性的水墨作为都有可能是向着水墨革新的路上前行，它不要求众声合唱，也不取悦于世俗化的赞美，它只要求完成自己的使命，只要求践行自己的艺术理想，它以水墨的陌生化来完成水墨在当代的转型和革命。这也是水墨的另一种"异在性"在当代的体现，也因为我们提倡一种积极的异在性水墨，所以才有了一部分可以批评的当代水墨。

（原文发表于《艺术评论》2011年第5期）

# 致广大而尽精微
## 新时期以来中央美术学院的中国画创作与教学历程

于洋

中央美术学院中国画教学与创研的历史沿革，最早可追溯到 1918 年国立北京美术学校成立的绘画科，1922 年改称国立北京美术专门学校的国画系。在历经九十余年的发展变迁过程中，中央美院的中国画教学经历了 1928 年至 1929 年国立北平大学艺术学院的国画系，1934 年的国立北平艺术专科学校国画科，1954 年成立的中央美术学院彩墨画系，1958 年的中国画系以及 2005 年的中国画学院。在中央美术学院中国画创作、教学与研究的发展历程中，曾衍生出两条不同的发展脉络：一是传统脉络，即山水画、花鸟画、书法专业，以传统为根本，随时代而发展，在传统的基础上创新；二是融合脉络，体现为人物画坚持"传统为本""中为体、西为用"的学术方针，融合借鉴，注重绘画的民族性、时代性和个性。

在近一个世纪的教学、研究与创作的历程中，中央美院的中国画教学与创研伴随着时代的变革与发展，尤其是新中国成立以来美术教育事业的蓬勃进程，聚集和造就了一大批闻名中外的艺术家和美术教育家。新中国建国之初，以徐悲鸿、叶浅予、蒋兆和、李可染、李苦禅、郭味蕖、肖淑芳、李斛、宗其香、田世光、刘凌仓等先生为代表的教师队伍，以其在中国画创作与教学方面的艺术成就以及教学思想，成为 20 世纪中国画现代演进过程中具有示范、楷模价值与重大影响的学院力量，汇成了中央美术学院中国画创作、教学与研究的宝贵的教学传统与学术传统。

新时期以来，经过几代人的努力，中央美院中国画教学在经历了系统的教学积淀和充分的学术积累之后，形成了一支以继承、弘扬中华民族精神为特点的全国一流的教师队伍，在学术研究、创作实力以及高等人才的培养方面都雄踞全国。由老一辈艺术家培养出来的一大批优秀中国画人才成为接续中国画发展历史重任的中坚力量，承接老一辈艺术家的学术品格和治学精神，开创了前所未有的学术成果及教学理念。尤其是 20 世纪 80 年代以来，在新的历史条件下，由美术学院培养出的一代秉承弘扬传统人文精神，注重探寻艺术创造与现实生活的紧密关联，有功力、有修养的艺术人才，50 年代至 60 年代出生的一代教师，以研究、继承、发展、创造为主旨，在立足传统的基础上与时代同行，关注社会与人生，继承老一辈的人文品格和治学精神，以中国固有文化演进的自律性作为中国画的教学宗旨，领悟中国画基础理论和中国画意象美学内涵，体验中国画艺术的创造精神，传承中国画文化的人文境界，以他们独特的艺术成果展现出具有无限生气的精神面貌，成为融创古今、继往开来的一代。

70 年代末期，"文革"结束后"新时期"的开端，也正是美术界学院教育的复苏之春。1977 年，中央美术学院恢复原独立建制，1979 年由丁井文、黄润华、焦可群共同负责中国画系工作，恢复研究生招生，中国画系招收人物画研究生 16 名，学制两年，同年恢复招收本科生。是年 3 月，叶浅予恢复中国画系系主任工作，由李琦、黄润华、刘勃舒任副系主任。1981 年，中央美院中国画系恢复了分科制，姚有多、韩国榛、陈谋、张凭、贾又福、郭怡孮、张立辰、赵宁安等先后出任人物、山水、花鸟科主任。1984 年，黄润华任中国画系主任，姚治华任副主任。此间，中国画的基础教学改革得到了发展，在造型训练方面将速写、默写、素描、白描进行有机整合；同时试行导师工作室制，开设了卢沉工作室和姚有多工作室，对中国画的

图 1 1983 年中国画系教授与青年教师合影
前排左起：谢志高、张凭、姚治华
后排左起：贾又福、刘凌沧、王定理、叶浅予、李可染、黄润华、蒋采苹

图 2 宗其香，《重庆之夜》

现代高等教育理念进行了一些探索与试验。

进入到 90 年代,中央美院中国画系在创作与教学上的特色得到了进一步的深化。1991 年,姚有多任中国画系主任,陈谋任副系主任。在此期间,中国画系在坚持、调整、发扬"三位一体"教学体系的同时,力求充分适应中国画教学的自身特点和需要,发展优秀民族传统艺术。1995 年 4 月,中央美术学院全院搬离位于现王府井新东安市场与协和医院之间的校尉胡同 5 号,迁往朝阳区酒仙桥万红西街 2 号中转办学,中国画系也伴随着中央美院校址搬迁而进入到一个发展转型期。

图 3 中央美术学院旧址,校尉胡同 5 号

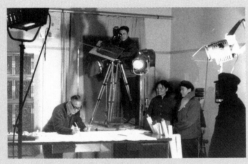

图 4 1981 年为叶浅予拍摄电影

1995 年,张立辰任中国画系主任,田黎明、华其敏、王书杰任副主任。张立辰在任期间,修正教学大纲,进行教学评估,对中国画系几十年教学传统和教学大纲进行整合,进一步完善"三位一体"的教学理念。此间,中国画系组织全系教师及院内外专家、学者,先后对中国画教学的临摹、写生、创作进行专题研讨,在前辈教学基础上,把发扬传统、挖掘传统、提高传统文化素养和传统人文境界融入教学理念和课程的结构中。由此,一方面继续强化前一阶段对于中国画本体的艺术研究,在传承前辈教学理念的基础上传承老一辈先生学术品质与人格风范,归纳几代人学术理念与教学方法;另一方面在教学上不断纠正中国画教学过程中不重视笔墨基本功训练、不重视书法训练等问题。这种立场和选择,既坚持了中央美院注重现实生活和写生的传统,又把 20 世纪 60 年代浙江美院中国画系的教学思想及其传统意识有机地融入到中央美院的中国画教学中。

21 世纪以来,中央美院的中国画创作与教学进入到一个新的发展阶段。2001 年春,潘公凯任中央美术学院院长,积极关注与发展中国画专业的教学、创作和研究。在韩国榛任中国画系主任,田黎明、王书杰任副系主任期间,根据院领导指示,在中国画系试行教授(导师)工作室制,分别设立了以探索中国画多样表现性为特征的李少文工作室、以水墨人物画为专业方向的韩国榛工作室、以工笔重彩人物画为专业方向的胡勃工作室、以山水画为专业方向的贾又福工作室、以花鸟画为专业方向的赵宁安工作室、以书法篆刻为专业方向的王镛工作室、以材料技法研究为特色的胡伟工作室。这一转变,为后面逐步实行学分制过渡的教学体制奠定了基础。

2002 年,田黎明任中国画系主任,唐勇力担任常务副系主任。在中央美院的教学改革中,根据中国画系教师梯队结构现状,实行由导师工作室制逐渐转向以中青年教师为本科教学主体的学科教研室制。中国画系开始独立招生,实行一年制中国画基础课,三年制中国画专业基础课的格局。此间对于一些重要的教学规范与学术问题进行了深入的探讨,如在 2003 年五六月间,中国画系召开中国画素描教学研讨会,讨论中国画人物画专业教学基础课的造型理念,由唐勇力教授总结老一辈教学经验及成果,提出"线性素描"基础教学的概念,并邀请美术理论家研讨中国画教学。随后,中国画系编辑的近八十万字《中国画教学研究论集》出版,该书是汇集了中国画系教师及当代著名理论家、书法家、教授、学者近五十年来关于中国画系教学传统及中国画教学理论研究和教学经验的重要著述,成为关于中国画学院教学

的集大成式的研究文集。

2005年12月29日，中央美术学院中国画系改制成立为中国画学院，田黎明担任院长，唐勇力任常务副院长、胡伟任副院长，张立辰任学科委员会主任，潘公凯院长为"中国画学院"亲自题写了匾额。经过几十年教学与创作实践，几代人努力，由此确立了教学与创作"传统为本、兼容并蓄"的方针，即在深入研究传统绘画的基础上，借鉴、吸收西方艺术，使两者加以融合，取得了长足发展。在2007年的全国高等院校教学评估工作中，中央美院中国画学院的所有课程全部获优；2008年，中国画学院被教育部评为特色中国画专业教学单位。这一时期，中央美术学院中国画学院在"三位一体"的教学原则下，设立了人物画教研室（写意、工笔，材料与表现工作室），李洋担任主任（兼院长助理）；山水、花鸟画教研室，陈平担任主任；书法教研室，王镛担任主任。材料与表现工作室，胡伟兼任主任；书法与绘画研究比较中心，邱振中担任主任。同时，中国画学院开始对各学科教学大纲进行修订。

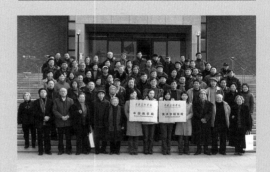

图5 2005年中央美术学院中国画学院成立

2008年，唐勇力出任中国画学院院长，胡伟、李洋、陈平任副院长。中国画学院在继承前辈教学经验和科研成果的基础上，强化了中国画文脉的本体性与纯正性，崇尚学术研究的科学性、合理性，坚持"中为体、西为用"的包容性学术方略和"传统为本、兼容并蓄"的教育思想，定位于"传统出新、中西融合"的两条学术主线。坚持"传统、生活、创造"的教学原则，"临摹、写生、创作"的教学方式，坚持两条脉络同源共进、互为吸收、互为融合、互为借鉴、互相影响。这些举措与理念，既建构了中央美术学院中国画学院的学术品牌，也呈现出中央美院中国画教学、创作与研究的鲜明特色。

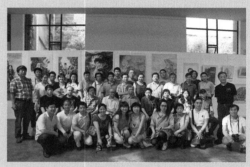

图6 中央美术学院中国画学院高研班教学合影

在学院体制方面，中国画学院在此期间也进行了重要的改革建设，根据学科需要正式增设了"系"的建制。2013年11月，"全国高等美术院校中国画学科建设研讨会暨中央美术学院中国画学院建系仪式"在中央美院举行，根据中国画学院的教学格局与专业特点，参酌中国画传统绘画的分类及不同画科的不同专业特点，同时为了满足现代学院教育的实际需要，设立了人物、山水、花鸟画系和书法系，同时还另设了基础部与中国画学研究部两个教学研究机构。在中国画学院中建系，对于中国画学科的系统性建构起到了积极的推动作用，符合现代教育学科建制的科学性规律，对于国内相关美术院校的中国画教育教学具有示范性意义。中国画学院的分系建制，使各题材和表现手段的画科获得了更大的发展余地与可持续的发展空间；而创作实践与理论研究并重，对于建构中国画教学与研究体系具有重要的价值，有助于更有针对性地、更深入地研究中国画艺术及其文化精神。

在教学方面，这一时期出版了优秀中国画教学与研究的系列教材。由中国画学院主编的《中国画学院教师课图稿》，由王晓辉、金瑞、崔晓东、刘荣、于光华撰写的《线性素描篇》《工笔人物临摹篇》《山水写生篇》《山水临摹篇》《写意花鸟篇》等由人民日报出版社出版，在美术界内外获得了好评。经中国画学院领导班子及学科委员会的长时间筹备，2010年10月在中国美术馆举办了"为中国画——中央美术学院中国画学院教师作品展"，并由人民美术出版总社出版大型画集，梳理、总结与展呈了中央美院中国画学院的创作实力与教学水平。随后的几年中，中国画学院先后于中央美术学院举办了以"为中国画"为主题的全国高等院校山水画教学、全国高等院校花鸟画教学系列展览与学术研讨活动，并在炎黄艺术馆举办了中国画学院青年教师作品展等活动。

这一时期，中央美院中国画教学注重将人物画的传统笔墨语言与西方艺术造型观念有机地融为一体，创作出大量反映时代的作品，并全身心投入教学，总结经验整合了"三位一体"的教学方式，构建了"中西融合"特色的中央美术学院中国画学院的教学体系，铸造了中国

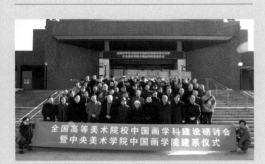

图 7 2013年中央美术学院中国画学院建系仪式合影

图 8 范迪安院长指导中国画学院教学检查

画创作及教学的新时代。特别是在主题性人物画创作方面,重视艺术创作与国家民族发展的关联,加强中国人物画的造型观念与表现特色,在主题性中国画创作领域取得了丰硕的成果。2009年9月,"国家重大历史题材美术创作工程作品展"在中国美术馆隆重开幕,唐勇力《开国大典》、华其敏《中国女排首获世界冠军》、胡伟《陈独秀与〈新青年〉》、毕建勋《东方红》入选。中央美术学院举办"国家重大历史题材美术创作工程"表彰大会暨创作论坛,对于主题性美术创作展开了系统深入的研究。

2014年9月,范迪安任中央美术学院院长,大力推动中国画学院的教学、创作与研究工作,注重在当代文化语境中发掘与阐扬传统艺术精神。"水墨本色:当代中国画邀请展"及以"起承转合"为学术单元的"为中国画(第二回)——中央美术学院中国画学院教学与创作展"等展览致力于更加深入地研究学术文脉与艺术经典,在坚守和弘扬水墨艺术传统的基础上,找寻与所处时代相契合的学术取向。同年10月,陈平任中国画学院院长,李洋、刘庆和、姚鸣京任副院长,于光华任中国画学院党总支书记。新一届的中央美院中国画学院领导班子就任以来,对于中国画学院的教学大纲、课程设置、招生改革等方面进行了全面、细致、深入的讨论和分析,致力于在继承前辈教学经验和科研成果的基础上,继续完善当代中国画学科体系的系统建构,坚持中国画的本体性与纯正性,在教学上主张发扬继承传统、关注现实、崇尚学术、厚德载物的人文传统,注重对教学规律的研究和中国画笔墨基本功的训练,同时注重将诗文史论研究与人文思想最大程度地融入到创作教学中。

通过一代代中国画家、美术教育家的传承与融创,中央美术学院的中国画教学体系,正是在教学、创作与研究工作中不断摸索,不断实践,不断总结中确立和完善的。中国画学院在数十年教学实践中总结出四个重要基础,即传统绘画基础、写生造型基础、书法印章基础、诗文史学基础。这四个基础贯穿于各个专业的教学环节当中,已经成为中国画学院教学的基本要素和纲领,融入在中央美术学院中国画教学与研究的血脉中。

《中庸》第二十七章"修身"有言:"故君子尊德性而道问学,致广大而尽精微,极高明而道中庸,温故而知新,敦厚以崇礼。"中央美术学院的开创者徐悲鸿先生从中选取并概括了"尽精微,致广大"一语,用于指导学生绘画训练。这一箴言亦在近年来被确立为中央美术学院的校训。历经近百年的风雨,这一传统和精神一直浸透在中央美院的学术文脉中。而中央美院的中国画创作、教学与研究,也正是汲取了"致广大而尽精微,极高明而道中庸,温故而知新"的人文精神,尤其在新时期以来的三十余年发展历程中,承传着历代前辈名师之艺格学养的积淀,在传统与创新、心源与造化、笔墨与时代相互交汇、融合的路途上踯躅前行,筚路蓝缕,而所有这些前辈与同道的不懈努力,最终是为了滋养灌溉那片中国画坛乃至中国美术在未来更为广阔而朴茂的山林。

(原文发表于《中国画学刊》2015年第3期)

V 作者简介

## B

**边宝华**（1936—）

1962年毕业于中央美术学院中国画系。
1962年至1992年任职于中国历史博物馆美术工作部。

## C

**蔡梦霞**（1972—）

生于江苏泰州。
1997年毕业于中国美术学院中国画系。
现任教于中央美术学院中国画学院。

**蔡小丽**（1956—）

生于陕西西安。
1982年毕业于中央美术学院国画系，并留校任教。

**陈半丁**（1876—1970）

生于浙江山阴。
1918年任教于国立北京美术学校绘画科。
1957年任北京中国画院副院长。

**陈开民**（1938—）

生于江苏徐州。
1963年毕业于中央美术学院中国画系。
曾任职于中央美术学院非物质文化艺术研究中心。

**陈谋**（1937—）

生于北京。
1960年毕业于中央美术学院中国画系。
曾任教于中央美术学院中国画系。

**陈平**（1960—）

生于北京。
1984年毕业于中央美术学院中国画专业，并留校任教。
现任中央美术学院中国画学院院长。

**陈师曾**（1876—1923）

生于湖南凤凰。
1918年任教于国立北京美术学校绘画科。
曾在江西教育司、教育部、国立北平高等师范任职。

**陈缘督**（1902—1967）

生于广东梅州。
1923年加入中国画学研究会。
1926年参与创办湖社画会。
曾任教于国立北平艺术专科学校。
曾任北京新国画研究会副主席。

**程十发**（1921—2007）

生于上海金山。
毕业于上海美术专科学校国画系。

**崔晓东**（1953—）

生于黑龙江齐齐哈尔。
1988年毕业于中央美术学院中国画系，获硕士学位，并留校任教。
曾任教于中央美术学院中国画学院。

## D

**戴顺智**（1952—）

生于北京。
1988年毕业于中央美术学院中国画系，获硕士学位。
后任教于清华大学美术学院。

## F

**范迪安**（1955—）

生于福建。
1985年获中央美术学院硕士学位。
1998年任中央美术学院副院长。
2005年任中国美术馆馆长。
现任中央美术学院院长、中国美术家协会副主席。

**范曾**（1938—）

生于江苏南通。
1962年毕业于中央美术学院中国画系。
现任北京大学中国画法研究院院长。

**方舟（方伯务）**（1896—1927）

生于湖南衡阳。
1922年考入北京艺术专门学校。
1927年任职于国立北平艺术专科学校。

**费新我**（1903—1992）

生于浙江湖州。
1934年于上海白鹅绘画学校学习绘画。

曾任职于江苏省国画院。

**傅抱石**（1904—1965）

生于江西南昌。
1935年至1949年任教于国立中央大学艺术系。
抗战期间，同时任教于国立艺专。
1957年任江苏省国画院院长。

**傅小石**（1932—2016）

生于江西新余。
1958年毕业于中央美术学院版画系。
后任江苏省美术馆专业画家。

## G

**高剑父**（1879—1951）

生于广东番禺。
1906年游学日本，毕业于东京美术学院。
曾任教于中山大学、南京中央大学艺术系。
岭南画派奠基人，创办春睡画院。

**龚文桢**（1945—）

生于北京。
1981年毕业于中央美术学院研究生班，后任教于中央工艺美术学院。

**郭味蕖**（1908—1971）

生于山东潍坊。
1951年任职于中央美术学院研究部。
1960年任教于中央美院中国画系，曾任中国画系花鸟科主任。

## H

**韩国榛**（1944—）

生于陕西西安。
1980年毕业于中央美术学院国画系，并留校任教。
曾任中央美术学院中国画系主任。

**贺天健**（1891—1977）

生于江苏无锡。
1924年任上海美术专科学校山水画教师。
1953年任职于中央美术学院民族美术研究所。
曾任职于上海中国画院。

**胡勃**（1943—）

生于山东莱州。
1980年毕业于中央美术学院国画系，获硕士学位并留校任教。
1987年至2003年任中央美术学院中国画系工笔人物画室主任。
曾任教于中央美术学院。

**胡絜青**（1905—2001）

生于北京。
1958年任职于北京画院。

**胡明哲**（1953—）

生于北京。
1988年毕业于中央美术学院国画系，获硕士学位，并留校任教。

**胡佩衡**（1892—1962）

生于北京。
曾任教于国立北京艺术专科学校。
1949年后任职于北京中国画研究会、北京画院。

**胡伟**（1957—）

生于山东济南。
1982年毕业于中央美术学院中国画系，并留校任教。
曾任中国美术馆副馆长。

**华其敏**（1953—）

生于上海。
1980年毕业于中央美术学院中国画系，获硕士学位，并留校任教。

**黄宾虹**（1865—1955）

生于浙江金华。
1937年任教于国立北平艺术专科学校。
1949年任教于国立杭州艺专（今中国美术学院）。

**黄均**（1914—2011）

生于北京。
1938年任教于国立北京艺术专科学校。
1949年后任教于中央美术学院中国画系。

**黄君璧**（1898—1991）

生于广东广州。
1929年任教于广州市立美术专科学校。
1937年后任教于国立中央大学。

**黄秋园**（1914—1979）

生于江西南昌。
1986年被追聘为中央美术学院名誉教授。

**黄润华**（1932—）

生于河北正定。
1955年毕业于中央美术学院。
1956年任教于中央美术学院。
曾任中央美术学院中国画系主任。

**黄永玉**（1924—）

生于湖南常德。
1952年起任教于中央美术学院版画系。

**黄胄**（1925—1997）

生于河北蠡县。
1981年任中国画研究院副院长。
1987年创建炎黄艺术馆。

**霍明志**（1879—?）

北平达古斋主人，古董商。

# J

**贾又福**（1941—）

生于河北肃宁。
1965年毕业于中央美术学院。
曾任教于中央美术学院中国画系。

**姜宝林**（1942—）

生于山东平度。
1979年就读于中央美术学院山水研究班。
曾任教于中央美术学院。

**江寒汀**（1903—1963）

生于江苏常熟。
曾任教于上海美术专科学校。

**蒋采蘋**（1934—）

生于河南开封。
1958年毕业于中央美术学院。
1962年任教于中央美术学院中国画系。

**蒋兆和**（1904—1986）

生于四川泸州。
1937年任教于国立北平艺术专科学校。
1947年任教于国立北平艺术专科学校。
1950年任教于中央美术学院。

**金城**（1878—1926）

生于北京。
1920年与周肇祥等人成立中国画学研究会，并任会长。

**金鸿钧**（1937—）

生于北京。
1962年毕业于中央美术学院中国画系花鸟画科，并留校任教。

# L

**李宝林**（1936—）

1963年毕业于中央美术学院中国画系。
曾任中国国家画院副院长。

**李行简**（1937—）

生于湖北武汉。
1963年毕业于中央美术学院中国画系，并留校任教。

**李斛**（1910—1975）

生于四川大竹。
1942年考入中央大学艺术系。
1948年任教于国立北平艺术专科学校。
1962年任中央美术学院中国画系人物科主任。

**李桦**（1907—1995）

生于广东番禺。
1927年毕业于广州市立美术学校。
1947年任教于国立北平艺术专科学校。

1949年后任教于中央美术学院。
曾任中央美术学院版画系主任，中国版画家协会主席。

**李可染**（1907—1989）

生于江苏徐州。
1929年考入国立西湖艺术院。
1946年至1949年任教于国立北平艺术专科学校。
1950年任教于中央美术学院。
1981年任中国画研究院院长。

**李苦禅**（1899—1983）

生于山东高唐。
1925年毕业于国立北平艺术专科学校。
1930年任教于杭州国立艺专。
1946年任教于国立北平艺专国画科。
1950年任教于中央美术学院。

**李琦**（1928—2009）

生于北京。
1941年入鲁迅艺术学院学习。
1950年任教于中央美术学院中国画系。

**李铁生**（1956—）

生于北京。
1984年毕业于中央美术学院中国画系，并留校任教。

**李延声**（1943—）

生于陕西延安。
1978年考入中央美术学院中国画系研究生班。

**李洋**（1958—）

生于北京。
1981年考入中央美术学院中国画系。
1985年毕业于中央美术学院，并留校任教。

**李智超**（1900—1978）

生于河北安新。
1929年毕业于国立北平艺术专科学校。
1938年至1949年任教于国立北京艺术专科学校。
1949年后任教于北京师范学校、河北艺术师范学院等。

**梁树年**（1911—2005）

生于北京。
1964年任教于中央美术学院中国画系。

**梁长林**（1951—1983）

生于吉林白城。
1978年毕业于中央美术学院中国画系，并留校任教。

**林风眠**（1900—1991）

生于广东梅州。
毕业于巴黎国立高等美术学院。
1925年任国立北平艺术专科学校校长。
1928年创立杭州西湖国立艺术院。
曾任上海美术家协会副主席。

**林墉**（1942—）

生于广东潮洲。
1966年毕业于广州美术学院中国画系。
曾任中国美术家协会副主席。

**凌文渊**（1876—1944）

生于江苏泰县。
毕业于两江师范学堂。
1925年任教于国立艺术专科学校国画系。

**刘勃舒**（1935—）

生于江西永新。
1955年毕业于中央美术学院，获硕士学位。
历任中央美术学院国画系副主任，中央美术学院副院长，
中国画研究院常务副院长。

**刘大为**（1945—）

生于山东潍坊。
1980年毕业于中央美术学院中国画系，获硕士学位。
现任中国文联副主席，中国美术家协会主席。

**刘继卣**（1918—1983）

生于天津。
1936年考入天津市立美术馆西画系。
曾任北京市花鸟画研究会副会长。

**刘金贵**（1960—）

生于内蒙古包头。
1984年毕业于中央美术学院中国画系。
1995年毕业于中央美术学院，获硕士学位。
现任于中央美术学院。

**刘奎龄**（1885—1967）

生于天津。
1953年任职于天津文史馆。
1956年任天津美术家协会副主席。

**刘凌沧**（1907—1992）

生于河北固安。
曾于国立北平艺术专科学校学习。
1933年任教于国立北平艺术专科学校。
1950年任教于中央美术学院。

**刘彦湖**（1960—）

生于黑龙江。
1998年毕业于东北大学世界古典文明史研究所，获博士
学位。
现任教于中央美术学院中国画学院。

**龙瑞**（1946—）

生于四川成都。
1981年毕业于中央美术学院中国画系。
历任职于中国艺术研究院、中国画研究院（中国国家画院）。

**娄师白**（1918—2010）

生于北京。
1932年师从齐白石学画。
1942年毕业于北京辅仁大学美术系。
曾任北京中国画研究会副会长。

**卢光照**（1914—2001）

生于河南汲县。
1937年毕业于国立北平艺术专科学校。
1946年任教于国立北平艺术专科学校国画系。

**陆鸿年**（1919—1989）

生于江苏太仓。
1949年后任教于中央美术学院。

**吕凤子**（1886—1959）

生于江苏丹阳。
1940年任国立艺术专科学校校长。
1953年任职于江苏师范学院，兼任中央美术学院民族美术
研究所研究员。

# M

**马继忠**（1941—）

生于山东肥城。
1969年毕业于西安美术学院。
1998年任西安文史馆馆员。

# N

**聂鸥**（1948—）

生于辽宁新民。
1981年毕业于中央美术学院中国画系，获硕士学位。
曾任职于北京画院。

# P

**潘公凯**（1947—）

生于浙江宁海。
1996年至2001年任中国美术学院院长。
2001年至2014年任中央美术学院院长、中国美术家协会
副主席。

**潘天寿**（1897—1971）

生于浙江宁海。
1944年至1945年任国立艺术专科学校校长。
1946年至1947年任杭州国立艺术专科学校校长。
1949年后历任中国美术家协会副主席，中央美术学院华东
分院（今中国美术学院）副院长，浙江美术学院院长。

**庞薰琹**（1906—1985）

生于江苏常熟。
1927年在法国巴黎格朗歇米欧尔研究所学习。
1930年回国，发起"决澜社"。
1936年任教于国立北平艺术专科学校。
1953年任教于中央美术学院。

**溥心畬**（1896—1963）

生于北京。
1935年任教于国立北京艺术专科学校。

# Q

**齐白石**（1864—1957）

生于湖南湘潭。
1927年任教于国立北平艺术专科学校。
1949年任中央美术学院名誉教授。
1953年任中国美术家协会理事会主席。

---

**钱绍武**（1928—）

生于江苏无锡。
1951年毕业于中央美术学院。
1953年赴苏联列宾美术学院留学。
1959年回国，历任中央美术学院雕塑系主任、中国国家画
院雕塑院院长。

**钱瘦铁**（1897—1967）

生于江苏无锡。
山水画师法石涛，被誉为"江南三铁"。
中国画会创始人之一。

**钱松嵒**（1899—1985）

生于江苏宜兴。
曾任职于江苏省国画院。

**秦仲文**（1896—1974）

生于河北遵化。
曾任教于国立北平大学艺术学院（原国立北平艺术专科学
校）、国立北平艺术专科学校。

**丘挺**（1971—）

生于广东陆河。
2004年毕业于清华大学美术学院绘画系，获博士学位。
现任教于中央美术学院中国画学院。

**邱振中**（1947—）

生于江西南昌。
1981年毕业于浙江美术学院。
现任教于中央美术学院，并任书法与绘画比较研究中心
主任。

# S

**尚涛**（1938—）

生于北京。
1957年毕业于中央美术学院附属中学。
1964年毕业于中央美术学院中国画系。
曾任广东画院画家。

**沈尹默**（1883—1971）

生于浙江湖州。
早年留学日本，曾任北京大学校长。
1949年后任中央文史馆副馆长。

---

**史国良**（1956—）

生于北京。
1980年毕业于中央美术学院中国画系，获硕士学位。
现为中国国家画院研究员。

**宋文治**（1919—1999）

生于江苏太仓。
1977年任江苏省国画院副院长。

**孙其峰**（1920—）

生于山东招远。
1947年毕业于国立北平艺术专科学校。
曾任职于天津美术学院。

# T

**汤定之**（1878—1923）

生于江苏常州。
1922年任北京美术专门学校校长。
1932年任教于国立北平大学艺术学院。

**唐勇力**（1951—）

生于河北唐山。
1999年调入中央美术学院中国画系。
曾任中央美术学院中国画学院院长。

**唐云**（1910—1993）

生于浙江杭州。
曾任中国美术家协会上海分会副主席。

**田黎明**（1955—）

生于北京。
1991年毕业于中央美术学院中国画系，获硕士学位并留校
任教。
曾任中央美术学院中国画系主任、中央美术学院中国画学
院院长。
现为中国艺术研究院中国画院院长。

**田世光**（1916—1999）

生于北京。
1937年任职于北平古物陈列国画研究馆。
1938年后任教于国立北平艺术专科学校。
1949年后任教于中央美术学院。

# W

**万青力**（1945—2017）

生于安徽宣城。
1968年毕业于中央美术学院美术史系。
1981年毕业于中央美术学院中国画系，获硕士学位。
1989年任香港大学艺术学系教授。

**汪吉麟**（1871—1960）

生于江苏丹阳。
1952年任北京文史馆馆员。

**汪亚尘**（1894—1983）

生于浙江杭州。
1912年参与创办上海图画美术院。
1921年毕业于东京美术学校西画系，同年回国任教。
1931年欧洲考察回国，筹办新华艺术专科学校及新华艺术师范学校。

**王定理**（1925—2009）

生于北京。
1957年调入中央美术学院中国画系任教。
1979年主持成立中央美术学院附中"金碧斋"颜料厂。

**王海勇**（1983—）

生于山东潍坊。
2009年毕业于中央美术学院中国画学院，获学士学位。
2011年毕业于中央美术学院中国画学院，获硕士学位。

**王晋元**（1939—2001）

生于河北乐亭。
1964年毕业于中央美术学院中国画系。
曾任云南省美术家协会主席。

**王凯成**（出生年不详）

20世纪20年代毕业于国立北平艺术专科学校。

**王梦白**（1888—1934）

生于江西丰城。
1919年任教于国立北京美术学校中国画科。

**王师子**（1885—1950）

生于江苏句容。

曾任教于上海美术专科学校、中国艺术专科学校、新华艺术专科学校等。

**王同仁**（1937—）

生于甘肃兰州。
1961年毕业于中央美术学院。
曾任教于中央美术学院中国画系。

**王文芳**（1938—）

生于山东招远。
1962年毕业于中央美术学院中国画系。
曾任北京画院画家。

**王贤**（1896—1989）

生于江苏海门。
1932年任教于上海美术专科学校，曾任国画系主任。
1960年任上海中国画院副院长。

**王晓辉**（1963—）

生于河北石家庄。
2005年至今任教于中央美术学院中国画学院。

**王雪涛**（1903—1982）

生于河北成安。
1926年毕业于北平艺术专科学校，并留校任教。
1932年任教于国立北平艺术专科学校国画系。
1959年任中国画研究会理事，受聘于中央美术学院民族美术研究所。
曾任北京画院院长。

**王镛**（1948—）

生于北京。
1981年毕业于中央美术学院国画系，获硕士学位。
曾任教于中央美术学院中国画学院，任书法系主任。

**王振中**（1939—）

生于河北沧州。
1963年毕业于中央美术学院中国画系。

**王震**（1867—1938）

生于上海青浦。
海上画派代表人物之一。

**王子武**（1935—）

生于陕西西安。
1963年毕业于西安美术学院中国画系。

**王迎春**（1942—）

生于山西太原。
1980年毕业于中央美术学院中国画系，获硕士学位。

**韦启美**（1923—2009）

生于安徽安庆。
1947年毕业于中央大学艺术系，受聘于国立北平艺术专科学校。
1950年任教于中央美术学院绘画系。
曾任中央美术学院油画系教研室主任。

**魏紫熙**（1915—2002）

生于河南遂平。
毕业于河南艺术师范学院。
曾任职于河南艺术师范学校、河南大学、江苏省国画院。

**翁如兰**（1944—2012）

生于北京。
1962年考入中央美术学院中国画系。
1980年毕业于中央美术学院中国画系，获硕士学位，并留校任教。

**吴昌硕**（1844—1927）

生于浙江孝丰。
晚清著名画家、书法家、篆刻家。
西泠印社首任社长。

**吴光宇**（1908—1970）

生于北京。
1930年后曾任教于国立北平艺术专科学校。

**吴镜汀**（1904—1972）

生于北京。
1928年至1937年任教于国立北京艺术专科学校。
1954年任职于中央美术学院民族美术研究所。

**吴一舸**（1911—1981）

生于北京。
毕业于北京京华美术专科学校。

曾任教于北平京华美术专科学校。

———

**吴作人**（1908—1997）

生于江苏苏州。
1930年至1935年赴法国、比利时留学。
1946年任国立北平艺术专科学校教务长。
1958年任中央美术学院院长。
1985年当选中国美术家协会主席。

# X
———

**萧谦中**（1883—1944）

生于安徽安庆。
1920年参与创建"中国画学研究会"。
1924年任教于国立北京艺术专科学校。

———

**萧淑芳**（1911—2005）

生于广东中山。
1950年任教于中央美术学院。

———

**萧俊贤**（1865—1949）

生于湖南衡阳。
1918年至1928年任教于北京美术学校（国立北京艺术专科学校），中国画科主任。

———

**谢公展**（1885—1940）

生于江苏丹徒。
1929年参与组织蜜蜂画社。
曾任教于南京美术专科学校、上海美术专科学校、新华艺术专科学校、暨南大学国画科。

———

**谢志高**（1942—）

生于上海。
1980年毕业于中央美术学院中国画系，获硕士学位并留校任教。
1988年任职于中国画研究院。

———

**谢稚柳**（1910—1997）

生于江苏常州。
1943年任教于中央大学艺术系。

———

**徐悲鸿**（1895—1953）

生于江苏宜兴。
1919年赴法国巴黎国立美术学院留学。
1928年任北平大学艺术学院校长。
1946年任国立北平艺术专科学校校长。

———

1950年任中央美术学院院长。

———

**徐海**（1969—）

生于北京。
1992年毕业于中央美术学院中国画系，获学士学位。
2010年获中央美术学院美术学博士学位。
现任教于中央美术学院中国画学院。

———

**徐洪文**

1985年毕业于中央美术学院中国画系，获学士学位。
现任教于北京理工大学设计艺术学院。

———

**徐华翎**（1975—）

生于黑龙江。
2003年毕业于中央美术学院中国画系，获硕士学位。
2016年毕业于中央美术学院，获博士学位。
现任教于中央美术学院中国画学院。

———

**徐燕孙**（1899—1961）

生于河北深州。
1921年入中央政法专门学校学习法律。
曾任教于国立北平艺术专科学校，任中国画院副院长。

———

**许俊**（1960—）

生于北京。
1984年毕业于中央美术学院中国画系。
曾任中国艺术研究院研究生院副院长。

———

**许仁龙**（1954—）

生于湖南湘潭。
1978年毕业于中央美术学院中国画系，获硕士学位并留校任教。

# Y
———

**亚明**（1924—2002）

生于安徽合肥。
曾任中国美术家协会常务理事。

———

**杨力舟**（1942—）

生于山西临猗。
1980年毕业于中央美术学院中国画系，获硕士学位。
1999年至2004年任中国美术馆馆长。

———

**杨之光**（1930—2016）

生于中国上海。
1950年考入中央美术学院绘画系。
曾任教于广州美术学院。

———

**姚茫父**（1876—1930）

生于贵州贵筑。
1904年，甲辰科三甲九名进士。
1913年任北京女子师范大学校长。
1919年任教于北京美术学校。
1929年任教于国平北平大学艺术学院。

———

**姚鸣京**（1959—）

生于北京。
1987年毕业于中央美术学院中国画系，留校任教至今。

———

**姚舜熙**（1961—）

生于福建莆田。
1989年毕业于中央美术学院中国画系，先后获学士学位和硕士学位，并留校任教。

———

**叶浅予**（1907—1995）

生于浙江桐庐。
1947年任教于国立北平艺术专科学校。
1954年任中央美术学院中国画系主任。
曾任中国美术家协会副主席。

———

**衣雪峰**（1977—）

生于山东栖霞。
2007年毕业于中央美术学院中国画学院，获硕士学位。
2012年毕业于中央美术学院造型艺术研究所，获博士学位。

———

**于非闇**（1889—1959）

生于北京。
1912年入师范学校学习，后任教于私立华北大学美术系，兼任古物陈列所国画研究馆导师。
1949年后曾任职于中央美术学院民族美术研究所，曾任北京中国画研究会副会长、北京画院副院长。

———

**于光华**（1959—）

生于山东济南。
1995年毕业于中央美术学院中国画系，获硕士学位。
1999年至今任教于中央美术学院中国画系、中国画学院。

**余绍宋**（1883—1949）

生于浙江衢州。
1910年毕业于日本政法大学。
曾任教于北京美术学校、北京师范大学、北京法政大学。

**余彤甫**（1897—1973）

生于江苏苏州。
曾任教于上海美术专科学校。
曾任职于江苏省国画院。

**颜伯龙**（1898—1955）

生于北京。
先后毕业于北京师范学校，国立北平艺术专科学校国画系。
曾任教于北京师范学校及艺术专门学校。

**袁武**（1959—）

生于吉林。
1995年毕业于中央美术学院中国画系，获硕士学位。
曾任北京画院副院长。

**岳黔山**（1963—）

生于贵州贵阳。
2007年任教于中央美术学院中国画学院。

# Z

**詹庚西**（1941—）

生于河南开封。
1963年毕业于中央美术学院中国画系，获学士学位。
曾任职于中国国家画院。

**张大千**（1899—1983）

生于四川内江。
1917年赴京都公平学校学习染织。
1935年应徐悲鸿之聘任教于中央大学艺术科。

**张立辰**（1939—）

生于江苏沛县。
1977年任教于中央美术学院中国画系。
曾任中央美术学院中国画系主任。

**张凭**（1934—2015）

1962年毕业于中央美术学院中国画系。
曾任教于中央美术学院中国画系，并任山水画室主任。

**张仁芝**（1934—）

生于河北兴隆。
1962年毕业于中央美术学院中国画系。

**张善孖**（1882—1940）

生于四川内江。
少年从母学画，善画虎。
曾留学日本学画，回国后任教于上海美术专科学校。

**张书旂**（1900—1957）

生于浙江浦江。
曾任教于国立中央大学。

**张聿光**（1885—1968）

生于浙江绍兴。
1914年任上海图画美术院校长。
1928年任上海新华艺术专科学校副校长。
曾任上海中国画院画师。

**赵宁安**（1945—）

生于山东济南。
1981年毕业于中央美术学院，获硕士学位，并留校任教。

**赵望云**（1906—1977）

生于河北束鹿。
毕业于国立北平艺术专科学校。
曾任陕西省美术家协会主席。

**郑锦**（1883—1959）

生于广东香山。
1901年考入日本京都（西京）美术学院。
1911年毕业于日本绘画专门学院。
1914年后任故宫博物院副院长。
1918年任国立北京美术学校校长。

**周昌谷**（1929—1985）

生于浙江乐清。
1948年考入杭州国立艺术专科学校，毕业后留校任教。

**周怀民**（1906—1996）

生于江苏无锡。
1934年后任教于国立北平艺术专科学校。

**周思聪**（1939—1996）

生于天津。
1963年毕业于中央美术学院中国画系。
曾任职于北京画院。

**周志龙**（1940—）

1940年生于广西。
1964年毕业于中央美术学院中国画系。

**朱乃正**（1935—2013）

生于浙江海盐。
1958年毕业于中央美术学院。
1980年任教于中央美术学院。
曾任中央美术学院副院长，中央美术学院学术委员会副主任，中国油画学会副主席。

**朱屺瞻**（1892—1996）

生于江苏太仓。
1913年任教于上海图画美术院，曾任函授乙部主任。
1931年任教于上海新华艺术专科学校。

**朱振庚**（1938—2012）

生于江苏徐州。
1980年毕业于中央美术学院中国画系，获硕士学位。
曾任教于华中师范大学美术系。

**庄寿红**（1938—）

生于江苏扬州。
1964年毕业于中央美术学院中国画系。
曾任教于清华大学美术学院。

**宗其香**（1917—1999）

生于江苏南京。
1946年至1949年任教于国立北平艺术专科学校。
1952年任教于中央美术学院，曾任中国画系山水科主任。

相关研究作者简介

————————

**郎绍君**（1939—）

生于河北保定。
1961年毕业于天津美术学院，并留校任教。
1981年毕业于中国艺术研究院，获硕士学位，并在中国艺术研究院美术研究所工作。

————————

**薛永年**（1941—）

生于北京。
毕业于中央美术学院美术史论系，先后获学士学位、硕士学位。
曾任中央美术学院美术史系主任。
现任中国美术家协会理论委员会主任

————————

**万青力**（1945—2017）

同上文

————————

**李松**（1932—）

生于天津杨柳青。
1957年考入中央美术学院。
曾任《美术研究》编辑、《美术》杂志编辑。

————————

**刘曦林**（1942—）

生于山东临沂。
1980年毕业于中央美术学院美术史系，获硕士学位。
曾任职于中国美术馆研究部。

————————

**王春辰**（1964—）

生于河北宣化。
2007年毕业于中央美术学院人文学院，获博士学位。
2012年被美国密执根州立大学布罗德美术馆聘为特约策展人。
现任教于中央美术学院，为中央美术学院美术馆副馆长。

————————

**于洋**（1978—）

生于吉林长春。
2007年毕业于中央美术学院人文学院，获博士学位。
现任教于中央美术学院，为中国画学院中国画学研究部主任、国家主题性美术创作研究中心副主任。

p011 陈师曾
山水册

1917年
15开选12开，31.9cm×22cm（各）
纸本设色

（二）
钤印：夕红楼（朱文）、周大烈印（白文）、十严居（朱
文）、姚华（朱文）、衡窟私印（白文）
款识：一片江南草，萋萋只欲归，移舟愁日暮，风短不能飞。
旧历癸亥十一月，为伯恒老兄题。师曾殁巳两月
余矣。周大烈。
坐看夕阳红，没入层波去。江上行舟不肯停，无
许留人住。底事问春程，又听清明雨。那管高楼
梦醒时，怨极黄昏句。卜算子和竹屋春晓词韵。
姚华茫父。　　满汀芳草不成归，日暮更移舟，
向甚处。

（三）
钤印：周大烈印（白文）、菉猗词客（白文）、师曾（白文）
款识：笔笔写姜词，层层尽来痴，应怜南北宋，此地乱如丝，
大烈。
烟空雨，寂寞暮春山无数。人在富春江上住，客星
呼已误。未了洒怀冷绪，棹入沧波深处。春水满
江天上去，一帆风更许。谒金门和竹斋韵。茫父。
一襄烟雨。

（四）
钤印：姚华私印（白文）、周大烈（白文）、印昆（朱文）、
衡恪（白文）
款识：水木一溪在，幽人期不来，坐看桥畔草，日日变高叶。
周大烈于京寓。
板桥前去，记是经行处。叶上霜新红一树，惜取
秋光小住。老来冷落诗肠，生疏水色山光，杖履
无须检点，高斋一榻疏狂。清平乐和散花庵词韵，
茫父。
略约横溪人不度。

（五）
钤印：周大烈印（白文）、姚华之印（白文）、师曾（朱文）
款识：于今惟此月，管得旧淮滨。何事挂帆去，自为月
外人。烈。　　记得秦淮歌舞日，万家同赏秋英。
无端胡马变江声，繁华成底事，空见月孤明。无
事兴衰今更古，疾光如电奕惊。新来两鬓斗霜晴，
一帆来又去，独自听寒更。临江仙和无住词韵。
茫父。　　淮南皓月冷千山，冥冥归去无人管。

（六）
钤印：周氏大烈（白文）、桂堂（朱文）、姚华之印（朱
文）、沙沤（朱文）
款识：客来亭自在，客去亭亦留。折尽亭边柳，年年烟
独愁。癸亥冬至。大烈。　　细浪鳞生碧，余霞
雁带红。宵来明月晓来风，都与澹烟疏柳趁秋浓。
水远微闻笛，山深暗度钟，卷栏望断路重重，山
驿水村长短一般同，南歌子和友谷词韵。茫。　一

（七）
钤印：大烈（白文）、姚华之印（白文）、茫父（朱文）、
衡（朱文）
款识：闭户有人在，开门无客来。如何梅下老，关着两枝梅。
印甫。　　乡国牵情，草堂人老冷清昼。放梅舒
柳，墙外寒山瘦。孤赏难酬，冷落阳春奏。中年后，
斛愁余斗，分付花前酒。点绛唇和海野词韵。茫父。
慵对客，缓开门，梅花闲伴老来身。衡恪。

（八）
钤印：夕红楼（白文）、陈（朱文）、姚华（朱文）
款识：不尽水云里，此行尤爱秋。寒塘枫落后，万叶正扶舟。
周大烈于夕红楼。　　残星落月溪边树，叶上霜。
红秋处处。破晓风来吹堕去，散如花谢，聚同萍化，
不辨渔樵路。舟人认作桃花误，望里仙潦渺何许，
一叶中流掀更舞，鹭零鸥乱，水云无际，寂寞寒
塘暮。青玉案和芸窗词韵。茫父。　　冷红叶叶
下塘秋，长与行云共一舟。

（九）
钤印：印霼题记（朱文）、菉猗填词（白文）、陈（朱文）
款识：栖栖日出没，但照乱山多，谁在乱山里，频年发
浩歌。乱笔乱山而在今日。故为题此。印霼。　　嫌
梦短，问途长，不堪量，更道山多随路转，历炎凉。
云里初放残阳，马蹄破又早昏黄。路尽直疑无去
处，有羊肠。愁倚兰愁倚兰和金谷遗音韵。茫父。
只见乱山无数。

（十）
钤印：桂堂（白文）、华（朱文）、师（朱文）
款识：只有风兼水，何人住此楼。秋来多夜响，蕉藕共生愁。
癸亥长至日，大烈。　　烟中阑槛水中天，人宛在，
屋如船，午梦度前川，又却似，花边柳边。此间佳趣，
闹红恬碧，潇洒。更延年。诗意与谁传。好唤起，
沙鸥对眠。太常引，和东浦词韵，茫父。　　蕉
叶窗纱，荷花池馆，别有留人处。

（十一）
钤印：印昆（朱文）、茫父（朱文）、陈迹（朱文）
款识：古木日心少，夕阳仍旧多。年来红更好，占尽此山阿。
大烈。　　青骢去尽斜阳道，斜阳更恋青骢好。
若问去时情，迢迢不可名。平林看不尽，啼鸟时
堪听。谁与辨西东，苔痕烟影中。菩萨蛮和后山
词韵。茫父。　　算空有古木斜晖。

（十二）
钤印：师子（朱文）、周大烈（白文）、茫父（朱文）
重光（朱文）
款识：孤艇一山寒，看山泊浅滩。打篷风雨至，卧听江
湖意。大烈。　　寒雨夜连江，千柳揉烟如织。
浪打孤舟难系，更秋叶风力。几多心事漫推蓬，
相守一镫碧。待得朝光小霁，语洲边鸂鶒。好事
近和蒲江词韵。茫父。
山雨打船篷。

（十三）
钤印：茫父（白文）、事（朱文）、印霼题记（朱文）
款识：恻恻浦前水，波颏秋正酣。乱帆中有汝，何日到江南。

亭寂寞，烟外带愁横。

324

周大烈。　秋尽荒汀荻苇干，夕阳翻浪远天寒。布帆无数，人在暮云边。舟去益知乡国迥，棹回空有信音还。高楼望尽，眉锁翠娟娟。定风波令和竹坡词韵。茫父。　远浦萦回，暮帆零乱向何许。

---

### p014 汤定之
**山水**

年代未署
134cm×63cm
纸本设色

钤印：定之书画（白文）、琴隐后人（朱文）、双于道人（白文）
款识：定之汤涤写。

---

### p015 姚茫父
**白云红树图**

1928年
136cm×69cm
纸本设色

钤印：姚华私印（白文）、老芒（朱文）
款识：枫叶秋红绚晚霞，霜天未肃绿交加。画中剩得南朝寺，猎打钟声噪树鸦。戊辰大寒，莲花盦残臂写并题二十八字。姚华。

---

### p016 萧俊贤
**山水画稿片**

年代未署
28cm×33cm
纸本水墨

钤印：北京美术学校之章（朱文）
款识：无

---

### p017 萧俊贤
**山水画稿片**

年代未署
28cm×33cm
纸本水墨

钤印：北京美术学校之章（朱文）
款识：无

---

### p018 黄宾虹
**宾虹墨妙**

年代未署
23cm×27cm×8件
纸本设色

（一）
钤印：宾虹（朱文）
款识：细竹入山路，沿溪寒翠重。岚光拂面来，拔地青芙蓉。虹若。
（二）
钤印：宾虹（朱文）
款识：宫殿砾石余墙垣，竹树疏窥户鸟争。粒肩门僧采苏。
（三）
钤印：宾虹（朱文）
款识：束玉岩劖削藏云，磴屈盘萧森人独立，肌粟夏生寒。虹若。
（四）
钤印：宾虹（朱文）
款识：古寺倚岩巅，俛窥云在牖。行近转迷漫，雨气澄襟袖。虹若。
（五）
钤印：黄（朱文）、醒酒长寿（白文）
款识：宾石滩北岸一角，宾虹。
（六）
钤印：宾虹（朱文）
款识：废垒倚崇冈，乱山夹古道。星霜经战余，阴寒生翠筱。宾虹。
（七）
钤印：宾虹（朱文）
款识：浮出丹砂香湛此，绿玉色因时冷暖。匀泉流生石壁。宾虹。
（八）
钤印：宾虹（朱文）
款识：绿树荫蔽亏，青峰列环堵。一枕卧溪楼，泉声喧夜雨。虹若。

---

### p020 黄宾虹
**山水**

年代未署
196cm×47cm
纸本设色

钤印：黄宾虹印（白文）
款识：谁向灵岩断片云，移来林际隔氤氲。不须更问高山曲，紫气原从袖里分。虹叟。

款识：涵空水色碧于苔，照眼山光翠作堆。疑是桃花源
上客，轻舟天外得春来。录元人句。君璧。
（三）
钤印：君璧（朱文）
款识：高山流水天然调，抱得琴来不用弹。君璧。
（四）
钤印：黄君璧印（白文）
款识：松间有客长无事，闲听溪声静秀山。君璧于成都。

p021　萧谦中
　　　秋岭归云图

1936年
124cm×57cm
纸本设色

钤印：谦中（白文）、萧逊（白文）、龙樵五十后作（白文）
款识：秋岭归云。阎立本意拟似百莆仁兄拟鉴正。丙子秋，
　　　弟萧逊。

p022　张大千
　　　仿王蒙山水

1937年
136cm×60cm
纸本设色

钤印：张爰（白文）、三千大千（白文）、大风堂（朱文）、
　　　大千（白文）、人间乞食（朱文）
款识：老来渐觉笔头迁，写画如同写篆书。黄鹤一声山
　　　馆静，道人正是午参余。此黄鹤山樵题画诗也。
　　　古人称画法兼之书法，吾于山樵征之。丁丑春日，
　　　昆明湖上，爰。戴文节云，王叔明千笔万笔不嫌多，
　　　倪元镇三笔五笔不为少，是两家知己。大千居士
　　　又记。

p023　吴镜汀
　　　秋山行旅

年代未署
95cm×37cm
纸本设色

钤印：镜汀（白文）
款识：秋山行旅。仿宋人法于灵怀阁。吴熙曾作。

p024　黄君璧
　　　山水四条屏

1938年
160cm×38cm×4件
纸本设色

（一）
钤印：黄允瑄（白文）、君璧（朱文）
款识：红叶宜秋晚，归云意态闲。唯有幽栖客，扁舟恣往还。
　　　戊寅冬写岭南。黄君璧。
（二）
钤印：君璧（白文）

p026　林风眠
　　　沿江村落

年代未署
33.5cm×34cm
纸本设色

钤印：林风眠印（朱文）
款识：林风眠。

p028　叶浅予
　　　苗乡山水

1945年
39cm×68cm
纸本设色

钤印：叶浅予（朱文）
款识：浅予。

p030　李智超
　　　山水

1947年
97cm×33cm
纸本设色

钤印：李智超（朱文）、濡阳（朱文）、白洋舟子（朱文）
款识：云埋屋后山，草塞门前路。架上拥残书，先生称闭户。
　　　丁亥春，李智超写。

p031　溥心畬
　　　山水

1948年
128cm×44.5cm
纸本水墨

钤印：溥儒（白文）
款识：鱼戏多凉藻，蝉鸣但故林。戊子二月写于金陵。心畬。

p032 **谢稚柳**
**夏绿山深**

年代未署
147cm×78cm
纸本设色

钤印：稚柳（白文）、谢稚之印（朱文）、迟燕（白文）
款识：夏绿山深。谢稚柳记游之作。

p033 **秦仲文**
**乌江天险**

1961年
105cm×34cm
纸本设色

钤印：秦裕（朱文）、中文（白文）、梁子河村人（白文）
款识：一九六一年七月，自贵阳去遵义，道经乌江，得
　　　观天险形势，兹写其意。同年九月，梁子河村人
　　　秦裕并记。

p034 **贺天健**
**朱砂峰东望**

1956年
109cm×107cm
纸本设色

钤印：天健（白文）、遥屋（朱文）
款识：朱砂峰东望。健叟。公历一九五六年，岁次丙申
　　　重九节后六日得此意度。贺天健。

p035 **余彤甫**
**延安塔**

年代未署
28cm×37cm
纸本设色

钤印：彤甫（白文）
款识：余彤甫。

p036 **亚明**
**喜雨兆丰年**

1961年
80cm×28cm
纸本设色

钤印：六十年代（朱文）、亚明（白文）
款识：喜雨兆丰年。一九六一年写于南京钟山。亚明。

p038 **李可染**
**满目青山夕照明**

年代未署
46.5cm×70cm
纸本设色

钤印：可染（白文）、李（朱文）、师牛堂（朱文）、
　　　白发学童（白文）
款识：满目青山夕照明。写叶帅诗意。可染书。

p040 **傅抱石**
**风景**

1962年
46cm×34.5cm
纸本设色

钤印：傅（白文）、壬寅（朱文）
款识：一九六二年，抱石写少陵诗意。

p041 **傅抱石**
**山水**

1960年
105cm×61cm
纸本设色

钤印：抱石所得印象（白文）、一九六〇（朱文）
款识：庚子十月写华山青柯坪。南京福成并记。傅抱石。

p042 **张大千**
**峨嵋金顶**

1945年
81cm×161cm
纸本设色

钤印：张爱之印（白文）、大千（朱文）、大风堂（朱文）、
　　　可以横绝峨眉巅（白文）
款识：千重雪岭栖灵鹫，一片银涛护宝航。五岳归来恣
　　　坐卧，忽惊神秀在西方。甲申嘉平月廿五日，呵
　　　冻写与企何仁弟，即颂乙酉开岁百吉。大千居士爱，
　　　沙河村居。

p044　胡佩衡
漓江秋云

1961年
179cm×97cm
纸本设色

钤印：佩衡之印（白文）、冷庵（朱文）、胡佩衡印（朱文）、古香时艳（朱文）
款识：漓江秋云。辛丑春节，胡佩衡时年七十。也曾体验过漓江水，悠悠翠带长两岸，奇花峰突起，古香时艳共辉煌。佩衡又题。

p045　钱松嵒
红岩

1960年
74cm×48.5cm
纸本设色

钤印：松岩（朱文）、松岩诗画（白文）
款识：红岩。钱松嵒重庆作。

p046　周怀民
松柏长青

1961年
86cm×46cm
纸本水墨

钤印：周怀民（白文）
款识：松柏长青。一九六一年庆祝五一节，于中山公园。怀民。

p047　张仁芝
忆江南：山乡夜话

1962年
47cm×35.5cm
纸本设色

钤印：仁芝（白文）
款识：山乡夜话。仁芝。

p048　万青力
早春图

1963年
188cm×96cm×4件

纸本设色

钤印：宣城（朱文）、万（朱文）、山（白文）、山水知己（朱文）、山水岂可论贤（朱文）
款识：早春图。癸卯八月。万青力。

p050　李行简
高粱红了

1963年
48cm×47.5cm
纸本设色

钤印：行简（白文）
款识：行简。

p051　周志龙
太行新松

1964年
164cm×188cm
纸本设色

钤印：周（朱文）
款识：太行新松。献给建设新山区的青年同志们。
一九六四夏于晋察冀老革命根据地。志龙。

p052　黄秋园
朱砂冲

1963年
134.5cm×66.6cm
纸本设色

钤印：秋园之画（朱文）、烟云供养（朱文）、窥瓠子（朱文）
款识：朱砂冲距茨坪三十几里，是井冈山五哨岗之一，为昔年红军革命斗争重要护口。山势险崴，壁立千尺，旁有石阶山径逶迤而上，亭翼能俯瞰深涧，毛骨为悚。草葱木茂，气候清爽，识绝妙佳境也。一九六三年夏月游此，留连竟日，爱戏墨以志幽胜。老众秋园。

p053　黄秋园
白云相共图

1978年
145cm×78cm
纸本设色

钤印：半个僧（朱文）、有形诗（朱文）
款识：山势嶙峋野色分，飞泉滴处静中闻。萧条风景谁为侣，只有老园共白云。弃余旧作，回首已二十余年矣，而启墨若新，为之重题。戊午冬月，半僧年六十有五。

———

p054　宋文治
　　　楼阁

年代未署
35cm×28cm
纸本设色

钤印：玟辞（朱文）
款识：文治写生。

———

p055　宗其香
　　　锁住黄龙

1960年
137cm×70cm
纸本设色

钤印：无
款识：锁住黄龙。六〇年除夕，其香画三门峡大坝一角。

———

p056　张凭
　　　响雪

1978年
49cm×60cm
纸本设色

钤印：张凭（白文）、江山色娇（白文）、凝神（朱文）
款识：响雪。万县天生桥处，瀑布奔泻作响，浪花飞溅似雪，古人提响雪二字于琴石之上。余一九七八年沿长江写生，客集县时曾见此境。癸亥年初又忆之。张凭。

———

p057　王振中
　　　榕荫古渡

1963年
55cm×72cm
纸本设色

钤印：振中（朱文）、振中之印（白文）
款识：榕荫古渡。振中。

———

p058　王镛
　　　燕山秋爽

1981年
133cm×68cm
纸本设色

钤印：王镛之印（白文）、戊子生人（朱文）、熟中生（朱文）
款识：燕山秋爽。写京郊景色。辛酉年，王镛作。

———

p059　贾又福
　　　太行山高

年代未署
245cm×61cm
纸本设色

钤印：福（朱文）
款识：太行山高。不华堂上草稿。又福。

———

p060　许俊
　　　急雨

1981年
69cm×46cm
纸本水墨

钤印：许（朱文）、辛酉（朱文）
款识：急雨。许俊写意。

———

p061　李铁生
　　　凉沟桥

1981年
63cm×44cm
纸本设色

钤印：李铁（朱文）
款识：凉沟桥。辛酉年夏日，铁生赴太行山写此图并记。

———

p062　姜宝林
　　　夕晖

1981年
85cm×69cm
纸本设色

钤印：鲁人（白文）、姜（白文）、宝林（白文）
款识：辛酉谷雨，鲁人宝林写于浙东四明山下。

p063 梁树年
春山白云图

1982年
88cm×67cm
纸本设色

钤印：豆村（朱文）、树也（白文）
款识：春山何似秋山好，红叶青山锁白云。壬戌之秋豆村，
　　　梁树年。

p064 马继忠
秦岭夏爽图

1993年
135.5cm×132cm
纸本设色

钤印：马继忠印（白文）、继忠所写（白文）
款识：秦岭夏爽图。癸酉年，继忠。

p065 龙瑞
葛洲坝锁江图

1981年
139cm×159cm
纸本设色

钤印：龙瑞（白文）
款识：锁江图。写长江葛洲坝水利工程胜概，一九八一年，
　　　龙瑞。

p066 韦启美
忙着过年

年代未署
28cm×49cm
纸本设色

钤印：韦启美（白文）
款识：忙着过年。

p067 黄润华
江边

1982年
60.5cm×97cm
纸本设色

钤印：黄润华（白文）、山水新貌（白文）
款识：江边。壬戌夏月，润华画。

p068 崔晓东
南国之秋

2015年
136cm×68cm
纸本设色

钤印：崔晓东（白文）、遣兴（白文）
款识：南国之秋。乙未三月，崔晓东。

p069 陈平
山水

2017年
136.5cm×38cm
纸本设色

钤印：别调（白文）、平（朱文）、陈平印信（朱文）、
　　　当幻此山庄（朱文）、地上文章（朱文）
款识：无

p070 丘挺
清钟烟峦

2017年
136cm×35cm
纸本设色

钤印：丘挺（白文）
款识：丘挺。

p071 姚鸣京
梦壑林泉

2012年
360cm×120cm
纸本设色

钤印：大自在（白文）、姚（朱文）、子非鱼（朱文）、
　　　子非鱼（朱文）、画图难足（朱文）、画图难足（朱
　　　文）、鸣京（朱文）、纳木（朱文）、忘机（白文）、
　　　山水万滋（白文）、阿弥陀佛（白文）、肖形印（白
　　　文）、肖形印（白文）、肖形印（朱文）
款识：梦壑林泉。天趣偶从言外得，古香常在静中生。
　　　野水白云外，山枝落叶稠。青松如旧识，曾到此
　　　中否。瑜伽行者鸣京一笑。

p073　齐白石
麻姑进酿图

1894年
130cm×67.5cm
纸本设色

钤印：古潭州齐璜（白文）、濒生氏（朱文）
款识：麻姑进酿图。晓村先生大人志庆。时甲午冬月，
　　　濒生齐璜。

p074　齐白石
人物四屏

1897年
66cm×32cm×4件
纸本设色

（一）
钤印：寄老（白文）、长寿（朱文）
款识：寄园。
（二）
钤印：璜印（白文）、濒生（朱文）、和气（朱文）
款识：濒生。
（三）
钤印：白石草衣（白文）、璜（朱文）、三十以外之作（白文）
款识：光绪丁酉，白石草衣齐璜为鰈盦先生之属。
（四）
钤印：梦松庵（朱文）、一步为少（白文）
款识：梦松庵主。

p076　张善孖
伏虎罗汉

1924年
219cm×120cm
纸本设色

钤印：虎痴（朱文）、无量寿（白文）、善孖四十后作（白文）
款识：寿全禅师慧鉴。善孖张泽，甲子重九写于宣南。

p078　赵望云
人物

年代未署
30cm×21.5cm
纸本设色

钤印：赵（朱文）、望云（白文）
款识：无

p079　吴光宇
秋声

1939年
120cm×33cm
纸本设色

钤印：山阴吴四（朱文）、光宇（白文）、又玄堂（朱文）
款识：秋声。己卯三月，光宇吴显曾。

p080　徐悲鸿
钟馗

1939年
112cm×55cm
纸本设色

钤印：江南布衣（朱文）
款识：己卯端午午时，悲鸿写。

p081　吕凤子
人物

1946年
59cm×38.5cm
纸本设色

钤印：凤先生（白文）、心象（白文）
款识：招手海边鸥鸟，看我胸中云梦，蒂芥近如何。凤先生。
　　　丙戌归后也。

p082　李桦
天桥人物

1948年
42cm×27cm×2件，46.5cm×27.8cm×2件
纸本水墨

钤印：
（一）李桦（朱文）
（二）李桦（朱文）
（三）李桦（朱文）
（四）李桦（朱文）
款识：无

p084　王凯成
乞妇图

1931年
104cm×52cm
纸本设色

钤印：岂成画印（白文）、王凯成印（白文）
款识：老太太的生活与甘露旅馆可以说有密切的关系，
　　　并不是说老太太整年的住甘露旅馆，是说她靠甘
　　　露旅馆的旅馆客营她的乞讨的生活。她的丈夫年
　　　轻的时候也做过官场的事，她娘家又是厢黄旗，
　　　不必说前清的时候是享过福的。大概她们的生活
　　　合清朝的江山是同时发生的变化，也未可知。她
　　　一生没有儿女，丈夫又是整年看病，就算是乞讨
　　　的生活也不是逍遥的，乞讨还需要顾及丈夫的疾
　　　病。世界上的苦人能够到这步天地，也算是到家了。
　　　三年以前，她的丈夫去世了，不能不说是她的改
　　　变生活的机会。所以这三年以来，虽然精神上失
　　　去了亲爱的伴侣，但是物质上倒是减轻生活的负
　　　担呢。
　　　此来香山后第七件作品也。民国廿年四月卅日。
　　　凯成记于香山慈幼院第三院南舍。
　　　母校美术陈列馆惠存。廿一年三月廿八日，学生
　　　王凯成捐赠。

p085　黄均
儿之娇睡

1947年
44.5cm×27.5cm
纸本设色

钤印：懋忱长寿（朱文）
款识：儿之娇睡。四七年六月十八日灯下。均。

p086　庞熏琹
苗装

年代未署
29.8cm×34.5cm
纸本设色

钤印：无
款识：无

p087　庞熏琹
苗族之舞

年代未署
29.7cm×32.1cm
纸本设色

钤印：无
款识：无

p088　宗其香
嘉陵江上

1947年
112cm×199cm
纸本设色

钤印：宗氏（朱文）、其香（白文）
款识：嘉陵江上。卅六年春月，其香作。将革命进行到底，
　　　解放全中国人民。卅八年五月，重展旧作再记。

p090　林风眠
品茗

年代未署
29.5cm×32cm
纸本设色

钤印：林风眠印（白文）
款识：林风眠。

p091　林风眠
女半身像

年代未署
37cm×41cm
纸本设色

钤印：林风眠印（白文）
款识：林风眠。

p092　陈缘督
人物

年代未署
59cm×55cm
纸本设色

钤印：养木斋（朱文）、缘督（白文）、陈氏梅湖（朱文）

款识：曲江池畔时时到，为爱鸬鹚雨夜飞。岭南陈缘督。

---

p093　**李可染**
**咏梅图**

年代未署
68.2cm×45.3cm
纸本设色

钤印：可染（朱文）、醉心（朱文）
款识：咏梅图。可染。

---

p094　**叶浅予**
**假坟**

1950年
109cm×108cm
纸本设色

钤印：无
款识：假坟。一九五〇，浅予。

---

p096　**蒋兆和**
**东风要和平**

1958年
120cm×72.5cm
纸本设色

钤印：兆和（朱文）
款识：东风和畅人间喜，不要氢弹要和平。一九五八年，
　　　兆和。

---

p097　**蒋兆和**
**亩产十万斤**

1958年
110cm×87.5cm
纸本设色

钤印：兆和（朱文）
款识：兆和。

---

p098　**刘凌沧**
**散花天女图**

1960年
95cm×35cm
纸本设色

钤印：刘恩涵印（白文）、凌沧（朱文）
款识：散花天女图。一九六〇年春，刘凌沧画。

---

p099　**吴一舸**
**人物**

年代未署
92cm×40cm
绢本设色

钤印：吴一舸（朱文）
款识：吴一舸。

---

p100　**李斛**
**广州起义**

1957年
139cm×302cm
纸本设色

钤印：柏风（朱文）
款识：广州起义。一九五七年七月，李斛。

---

p102　**王文芳**
**炊事员**

年代未署
65.5cm×47.5cm
纸本设色

钤印：无
款识：王文芳。

---

p103　**边宝华**
**少女**

1962年
65cm×53cm
纸本设色

钤印：边宝华印（白文）
款识：少女。一九六二年夏，边宝华。

---

p104　**陈谋**
**第一个春天**

1960年
171cm×357cm
纸本设色

钤印：无
款识：无

————

p106　魏紫熙
　　　路边

1961年
28cm×40cm
纸本设色

钤印：紫熙（朱文）
款识：路边。一九六一年七月，魏紫熙画。

————

p107　王同仁
　　　青春曲

1961年
203cm×171cm
纸本设色

钤印：朝阳万里（白文）、风流人物还看今朝（朱文）
款识：青春曲。党四十周年。同仁写于京华。

————

p108　周昌谷
　　　采茶图

1962年
67cm×35cm
纸本设色

钤印：仓谷（朱文）、慎游房画（朱文）
款识：六二年辛丑，昌谷戏笔。写于版纳南孺山寻常景致。

————

p109　程十发
　　　京戏

1961年
67cm×41cm
纸本设色

钤印：十发近况（朱文）、意到便成（白文）
款识：己亥夏日，观北昆侯玉山老先生演嫁妹后，即写
　　　一帧，奴羊城杨之光持去，距今已三载矣。我常
　　　好图此景象，前后不下数十帧，随画随弃，或为
　　　人持去。此辛丑冬至夕所写，自奴有小得，留而
　　　题之。十发。

p110　范曾
　　　文姬归汉

1962年
98cm×272cm
绢本设色

钤印：布阳和共讴歌（朱文）、范曾经营（朱文）、郭
　　　沫若（白文）
题跋：汉家失统驭，四团繁兵马。我蒙贤王救，寄身穹
　　　庐下。相交十二年，相爱无虞诈。马洼淳且芳，
　　　其味如甘蔗。悲壮胡笳声，绝不近琵琶。本拟学
　　　明妃，青冢留佳话。曹公遣使至，要我回车驾。
　　　纂修续汉书，继承先文雅。愧无班姬才，但觉责
　　　任嘏。圣人作春秋，褒贬乱贼怕，垂世千百年，
　　　辞难赞游夏。我愿学齐史，笔削不肯假。贵生死，
　　　俱以之，用报知己者。感君识此心，慷慨无牵挂。
　　　盛装送我归，转教难割舍。儿女向我啼，羌笛声
　　　喑哑。踌躇复踌躇，顿觉天地窄。君是好男子，
　　　笑我不潇洒。胡汉本一家，千秋眼一眨。何为临
　　　歧路，泪眼如杯斝。史成卿再回，儿大来相逄。
　　　不用再踌躇，珍重香罗帕。感君慷慨意，纵身随
　　　大化。一九六二年夏江左小范画此索题，爰成长句。
　　　郭沫若。
款识：壬寅仲夏，江左小范。

————

p112　陈开民
　　　人民英雄永垂不朽

1963年
99cm×200cm
绢本设色

钤印：陈（朱文）、死无利（朱文）、泪飞频作倾盆雨（朱文）
款识：人民英雄永垂不朽。一九六三年七月，陈开民作。

————

p114　周思聪
　　　清晨

1963年
79cm×120cm
纸本设色

钤印：周（白文）
款识：清晨。一九六三年夏，思聪写。

————

p116　李宝林
　　　献给东北抗联

1963年
183cm×137cm
纸本水墨

钤印：宝（朱文）、林（白）、李（朱文）、星星之火
　　　可以燎原（朱文）、火烤胸前暖（朱文）
款识：宝林作。

——————

p117　庄寿红
　　　星星之火

1964年
122cm×91.5cm
纸本设色

钤印：庄寿红印（白文）
款识：星星之火。赴井冈山归来写，一九六四年八月，寿红。

——————

p118　贾又福
　　　更喜岷山千里雪

1965年
142cm×350cm
纸本设色

钤印：又福之印（白文）
款识：更喜岷山千里雪。主席长征诗意。一九六五年，又福。

——————

p120　梁长林
　　　矿洞

1976年
78cm×107cm
纸本设色

钤印：无
款识：无

——————

p121　刘勃舒
　　　调查研究

年代未署
187cm×127cm
纸本设色

钤印：无
款识：无

p122　许仁龙
　　　红旗渠畔今胜昔

年代未署
182cm×127cm
纸本设色

钤印：无
款识：无

——————

p123　史国良
　　　买猪图

1980年
196cm×176cm
纸本设色

钤印：国良（白文）、丹青生涯（白文）、自信人生
　　　五百年（朱文）
款识：一九八零年，国良。

——————

p124　杨力舟、王迎春
　　　《黄河三联画：黄河怨，黄河在咆哮，黄河愤》

1980年、1973年、1980年
220cm×120cm、220cm×290cm、220cm×120cm
纸本设色

钤印：《黄河怨》：迎春（朱文）、力舟（朱文）、黄
　　　帝子孙（白文）、春舟画印（白文）
　　　《黄河在咆哮》：迎春（朱文）、力舟（朱文）、
　　　黄帝子孙（白文）、春舟画印（白文）
　　　《黄河愤》：迎春（朱文）、力舟（朱文）、黄
　　　帝子孙（白文）、春舟画印（白文）
款识：《黄河怨》：迎春、力舟作，庚申秋日。
　　　《黄河在咆哮》：黄河在咆哮。黄水奔流，万里
　　　狂澜，中华之母亲，民族之摇篮。五千年的文明
　　　于此发源，无数英雄成长在黄河两岸。血和泪，
　　　泪和血，如汹涌波涛，激励着民族的尊严，驱逐
　　　强盗，涤荡内患，奔腾向前。迎春，力舟作，庚
　　　申秋。
　　　《黄河愤》：迎春，力舟作，庚申秋日。

——————

p126　翁如兰
　　　欢乐的那达慕

1980年
113cm×176cm
纸本设色

钤印：无
款识：无

———

p128　华其敏
　　　大海的故事

1980年
153cm×270cm
纸本设色

钤印：无
款识：1980.9，其敏。

———

p130　徐燕孙
　　　雀屏中选图

年代未署
134cm×67cm
纸本设色

钤印：徐操（白文）、中秋生（朱文）、天下英雄惟使君（朱
　　　文）
款识：雀屏中选图。燕孙徐操抚古。

———

p131　刘凌沧
　　　李白诗意

1983年
138cm×69cm
纸本设色

钤印：刘凌沧（白文）、凌沧写意（朱文）
款识：云想衣裳花想容，春风拂栏露华浓。若非群玉山
　　　头见，会向瑶台月下逢。李白清平调诗意。癸亥
　　　春三月，刘凌沧画。

———

p132　刘大为
　　　布里亚特婚礼

1980年
72cm×223cm
纸本设色

钤印：大为（朱文）
款识：布里亚特婚礼。庚申仲秋，大为。

———

p134　胡勃
　　　摔跤图

1980年
49cm×575cm
纸本设色

钤印：胡勃（白文）
款识：一九八零年九月，胡勃。

———

p136　韩国榛
　　　画家蒋兆和

1980年
192cm×133cm
纸本设色

钤印：国榛之印（白文）
款识：画家蒋兆和。一九八零年九月，写于中央美术学院，
　　　国榛。

———

p138　李延声
　　　矿山人物之八：秀梅

1980年
103cm×68cm
纸本设色

钤印：延生（朱文）
款识：秀梅。一九八零年，延生。

———

p139　聂鸥
　　　雨润倜家

1980年
107cm×119cm
纸本设色

钤印：无
款识：无

———

p140　谢志高
　　　欢欢喜喜过个年

1980年
190cm×200cm
纸本设色

钤印：志高画印（白文）
款识：志高。

p141 **林墉**
**少女**

1980年
107cm×82cm
纸本设色

钤印：肖形印（朱文）、林墉（白文）、家住南粤（白文）
款识：庚申元月，于颐和园葆鉴堂写生，林墉。

p142 **朱振庚**
**造车图**

1980年
79cm×426cm
纸本水墨

钤印：振庚之印（白文）
款识：无

p144 **杨之光**
**山西老汉像**

1980年
69cm×46cm
纸本设色

钤印：杨之光印（白文）
款识：为中央美院电化教材作。山西老汉像。庚申二月，
　　　之光于首都藻鉴堂。

p145 **王子武**
**肖像**

年代未署
62cm×46cm
纸本设色

钤印：子武（朱文）
款识：子武。

p146 **胡伟**
**晨**

1981年
54cm×96cm
纸本设色

钤印：胡（白文）
款识：晨。辛酉中秋后，写阿克塞牧区朝景。胡伟。

p148 **蔡小丽**
**春泉**

1982年
90cm×138cm

纸本工笔
钤印：蔡（朱文）、小丽（白文）
款识：春泉。一九八二年初夏，蔡小丽画。

p150 **李洋**
**太行岁月**

1985年
174cm×132cm
纸本水墨

钤印：李洋（朱文）、得神为佳（白文）
款识：太行岁月，写左权将军。一九八五年初夏，李洋。

p151 **胡明哲**
**高原的歌**

1988年
98cm×110cm
纸本设色

钤印：胡（白文）、明哲（朱文）
款识：无

p152 **戴顺智**
**历史**

1985年
247cm×122cm×3件
纸本设色

钤印：无
款识：无

p154 **李琦**
**徐悲鸿大师在水库工地**

1995年
127cm×80cm

纸本设色

钤印：李琦（白文）
款识：徐悲鸿大师在水库工地。徐先生百年诞辰。李琦
　　　敬画。

————

p155　傅小石
　　　高僧图

年代未署
73cm×48cm
纸本设色

钤印：傅（白文）、七九年后左手作（白文）
款识：小石。

————

p156　田黎明
　　　鲁南人家

年代未署
83cm×110cm
纸本设色

钤印：田（白文）、黎明（朱文）、田黎明（朱文）
款识：无

————

p158　王定理
　　　水月观音

1998年
136cm×69cm
纸本金线描

钤印：王定理（白文）、具足菩提（白文）、南无阿弥
　　　陀佛（朱文）、照见五蕴皆空（朱文）
款识：观世音菩萨。弘济沉沦，勤除烦障，妙法无穷。
　　　戊寅定理赤金敬绘。

————

p160　刘金贵
　　　清洁工

1995年
173cm×230cm
纸本设色

钤印：刘（白文）
款识：一九八四年，岁在甲子仲夏之初，金贵画于北京。

p162　徐华翎
　　　另一种空间之三

2000年
160cm×110cm
纸本设色

钤印：无
款识：无

————

p163　蒋采蘋
　　　教室

2002年
152cm×155cm
纸本设色

钤印：蒋采蘋印（白文）
款识：无

————

p164　王晓辉
　　　同龄人

2016年
136cm×68cm
纸本水墨

钤印：王（朱文）
款识：2016，晓辉。

————

p165　唐勇力
　　　敦煌之梦——母子情深

1995年
82cm×82cm
纸本设色

钤印：唐勇力（白文）
款识：无

————

p167　吴昌硕
　　　紫藤图

1920年
116cm×56cm
纸本设色

钤印：吴俊之印（白文）、吴昌石（朱文）、半日村（朱文）
款识：隔溪藤老不知年，花放飘香到酒船。题罢新复

惆怅，今人移酒忆松禅。庚申十月望，吴昌硕，
年七十七。

————————

**p168** **吴昌硕**
**花卉四屏**

1939年
134.5×27cm×4件
纸本水墨

（一）
钤印：苍石（白文）、归人里民（白文）
款识：古雪。丙辰冬仲吴昌硕。
（二）
钤印：苍硕（白文）、古鄣（白文）
款识：朝阳。昌硕。
（三）
钤印：吴俊之印（白文）、吴昌石（朱文）、一狐之白（朱文）
款识：留得芭蕉听雨声。丙辰岁十一月十有九日奇寒。
　　　呵冻为之。大聋记于癣斯堂。
（四）
钤印：缶翁（白文）、雄甲辰（朱文）
款识：柯如青铜根如石。苦铁道人。

————————

**p170** **吴昌硕**
**梅花**

1895年
135cm×65cm
纸本水墨

钤印：俊卿大利（白文）、苦铁不死（白文）、仓石（朱
　　　文）、杨（朱文）、臣显（朱文）
款识：早起砚池冰，写梅冻墨湿。奚童沽酒归，大雪压孤笠。
　　　道人铁脚仙，浩歌衣百结。我欲从之游，共嚼梅
　　　花雪。乙未初春，吴俊卿。
题跋：今年春冷华迟萌，才息新梅三两枝。雨打风吹禁
　　　不住，天斜却似醉西施。乙未春三月廿七日，昌
　　　硕老友榆关峣来下榻迟鸿轩。画此见示丙戌为题
　　　句七十七岁蘉首岘。

————————

**p171** **王震**
**松鹤图**

1913年
151cm×75.5cm
纸本设色

钤印：白龙山人王震（白文）、一亭父（朱文）、古梅
　　　花馆（白文）

款识：癸丑冬月，白龙山人王震写于海上海云楼。

————————

**p172** **郑锦**
**玉兰孔雀**

1920年
167cm×72cm
纸本设色

钤印：郑锦之印（白文）
款识：罗伯母庐太夫人七秩开五荣寿。庚申十二月，愚
　　　姪郑锦绘祝。

————————

**p173** **郑锦**
**狐狸**

年代未署
172cm×84cm
纸本设色

钤印：郑裒裒（朱文）、徐良珍藏（朱文）
款识：郑裒裒。

————————

**p174** **齐白石**
**菊酒延年**

1948年
140cm×39cm
纸本设色

钤印：人长寿（朱文）、悔乌堂（朱文）、借山老人（白
　　　文）、齐璜老手（白文）
款识：菊酒延年。白石又象。戊子八十八岁白石老人制
　　　于京华。

————————

**p175** **姚茫父**
**岁朝图**

1928年
149cm×80cm
纸本设色

钤印：国立北平艺专（阳文）
款识：喜人新春称心百事如意想都宜。赵师侠坦庵词少
　　　年游句。戊辰岁朝莲花盦写，茫父。

————————

**p176** **凌文渊**
**梅花**

1923年
134cm×33cm
纸本设色

钤印：植支（白文）、犹有梅花是故人（白文）
款识：穉云仁兄雅属。癸亥冬，凌文渊。

————

p177　高剑父
　　　柏树

1924年
130cm×48cm
纸本设色

钤印：剑父不死（白文）、肖形印（白文）、高剑父皈
　　　依记（朱文）、游艺中原（朱文）
款识：白石翁古柏图，戏橅一过，为硕甫先生政之。甲
　　　子书于食趣二日，怀楼镫下，剑父。

————

p178　齐白石
　　　花卉草虫册

1924年
39cm×43cm×12件，78cm×43cm
纸本设色

（一）钤印：齐大（朱文）
（二）钤印：阿芝（朱文），白石翁（白文）
（三）钤印：白石翁（白文）
（四）钤印：白石翁（白文）
（五）钤印：阿芝（朱文）
（七）钤印：木居士（白文），木人（朱文）、张绍华藏
　　　　　（朱文）
　　　　款识：甲子秋九月布衣齐璜呈。
（八）钤印：木居士（白文）
（九）钤印：阿芝（朱文）
（十）钤印：白石翁（白文）
（十一）钤印：齐大（朱文）
（十二）钤印：白石翁（白文），齐大（朱文）
（十三）钤印：白石（朱文）、许麟庐藏（朱文）
　　　　　款识：白石草虫十二页。辛卯三月始裱褙。题
　　　　　记之。九十一白石。

————

p180　王梦白
　　　花卉走兽图

1924年
140cm×40cm
纸本设色

钤印：丰城王云（白文）
款识：磊石鸡冠野竹遮，此中端的可为家。莫嫌花事多
　　　零乱，只为狸奴试爪牙。甲子新秋写并题，梦白。

————

p181　金城
　　　花鸟

1925年
136cm×33cm
纸本设色

钤印：金城（白文）
款识：乙丑九秋，吴兴金城。

————

p182　方舟
　　　花鸟

1926年
76cm×33cm
纸本设色

钤印：舟（朱文）、白雾（朱文）
款识：克定同志雅属。丙寅冬十月白露，方舟写于京华。

————

p183　张大千
　　　双猿

1941年
275cm×107cm
纸本设色

钤印：张大千（白文）、蜀客（朱文）、峨眉雪巫陕云
　　　洞庭月（白文）
款识：大风堂藏，易元吉橅树双猿羡，秋日成都昭觉寺作，
　　　张大千爱。

————

p184　汪吉麟
　　　梅花

1927年
40cm×140cm
纸本水墨

钤印：蔼士（朱文）
款识：绍贤先生教正。丁卯八月，丹阳汪吉麟。

————

p186　陈师曾
　　　花卉

340

年代未署
48cm×40cm
纸本设色

钤印：染仓室（朱文）、朽（朱文）
款识：老来颜色似花红，师曾。

———————

p187  齐白石
松鹰

1935年
137cm×35cm
纸本水墨

钤印：木居士（白文）、白石（朱文）、木人（朱文）
款识：素练霜风起，苍鹰（画）作殊。㩳身思狡兔，侧
　　　目似愁胡。条旋光堪摘，轩楹势可呼。何当击凡鸟，
　　　毛血洒平芜。前第七字鹰下有画字。白石齐璜画
　　　僭借杜句题。乙亥春，旧京国立艺术专科学校开
　　　教授所画展览会，此松鹰图亦在校展览，校长严
　　　季聪先生见之喜，余即将此幅捐入校内陈列室永
　　　远陈列。齐璜。

———————

p188  徐悲鸿
三鸡图

1937年
84cm×50.5cm
纸本设色

钤印：徐悲鸿（白文）
款识：海涛先生惠教。悲鸿，丁丑。

———————

p190  汪亚尘
鱼

1938年
127cmx41.5cm
纸本设色

钤印：汪（朱文）、亚尘（朱文）、知鱼乐（白文）
款识：时看隐荇骈头戏。忽见开萍作队游。戊寅正月，
　　　汪亚尘。

———————

p191  江寒汀
花鸟

1936年
100cm×44cm

纸本设色

钤印：玉蝉砚斋（朱文）、纪青心赏（朱文）、江萩画印（白
　　　文）、蔡铣（白文）、石县花瓣（朱文）
题跋：陆色山为季明一代妙手，所作花鸟高古秀逸。吾
　　　友江君寒汀深得前贤神随，近来吴门，小住敞斋，
　　　偶作是图，古艳之致。敬赞数语，以志钦慕云尔。
　　　蔡铣题于玉蝉砚斋。
款识：纪青先生鉴家正之。丙子春二月，江寒汀客吴门
　　　玉蝉研斋。

———————

p192  秦仲文
松

1947年
108cm×45cm
纸本水墨

钤印：河北秦裕（白文）
款识：丁亥端阳，河北秦裕。

———————

p193  霍明志
鹰石图

1941年
167cm×86cm
纸本水墨

钤印：知古专家（朱文）、霍明志印（白文）、宗杰（朱文）
款识：辛巳孟秋，作于达古斋。霍明志。

———————

p194  刘奎龄
双畜图

1943年
102.5cm×34cm×4件
纸本设色

（一）
钤印：刘奎龄印（朱文）
款识：刘奎龄。
（二）
钤印：耀辰（朱文）
款识：耀辰。
（三）
钤印：耀辰（朱文）
款识：耀辰。
（四）
钤印：耀辰（朱文）、种墨草庐（朱文）
款识：癸未小寒，画于种墨草庐。刘奎龄。

p196　王贤
花卉

1945年
144cm×39cm×4件
纸本设色

（一）
钤印：王贤印信（白文）、肖形印（朱文）、一个臣（朱文）
款识：春物竞相竟妒，杏花应最娇。红轻欲愁杀，粉薄
　　　似啼消，愿作南华梦。翩翩绕此条。乙酉秋仲，
　　　个簃居士王贤，并录唐人小律一首于用晦斋。
（二）
钤印：王贤印信（白文）、启（朱文）、须口（朱文）
款识：紫薇低覆砌，井井露花团。乙酉秋仲，个簃王贤。
（三）
钤印：王贤印信（白文）、启（朱文）、既寿（朱文）
款识：丛芳晔晔殿秋歌，犒倚西风学道妆，一自义熙人
　　　去后，冷烟疏雨几重阳。个簃王贤。
（四）
钤印：王贤印信（白文）、启（朱文）、启之大利（白文）
款识：苍虬。乙酉秋仲，个簃居士王贤。

p198　王雪涛
葡萄虫

1946年
103.5cm×32cm
纸本设色

钤印：迟园（朱文）、王雪涛印（白文）
款识：阴阴一架绀云凉，袅袅千丝翠蔓长。紫玉乳圆秋
　　　结穗，水晶珠莹露凝浆。相并熟，试新尝，累累
　　　轻剪粉痕香。小槽压就西凉酒，风月无边是醉乡。
　　　丙戌秋雨之夕，写于迟园。雪涛。

p199　余绍宋
花卉四条屏之四：兰

1947年
129cm×36cm
纸本水墨

钤印：余绍宋（白文）、越园（朱文）、灵均之事（朱文）
款识：苍苔白石蔽芳丛，湛露幽香湿翠蓬。自古佳人老
　　　空谷，不须零落怨春风。

p200　张书旂
公鸡

1947年
101cm×40cm
纸本设色

钤印：张书旂（朱文）
款识：丁亥，张书旂。

p201　卢光照
窃听图

1947年
45cm×34cm
纸本设色

钤印：卢（朱文）
款识：窃听图。丁亥，光照写。

p202　唐云
花卉

年代未署
108cm×25cm×4件
纸本水墨

（一）
钤印：唐云私印（白文）、唐花盦（白文）、得思斋（白文）
款识：襟亚先生，大雅之属。戊子六月大石居士唐云写
　　　于退斋。
（二）
钤印：唐云私印（白文）、唐花盦（白文）、唐花盦（白文）
款识：儗华东园设色。杭人唐云。
（三）
钤印：唐云私印（白文）、唐花盦（白文）、身视（白文）
款识：掠翠整鲜羽，临风弄好声。杭人唐云。
（四）
钤印：唐云私印（白文）、唐花盦（白文）、大石居士（朱文）
款识：大石居士唐云。

p204　陈半丁
花卉

1949年
132cm×33cm×4件
纸本设色

（一）
钤印：半丁（朱文）
款识：重苞吐实黄金穗，李靖江法。陈年。
（二）
钤印：陈年之印（白文）

款识：百宝阑干露晓寒，拟张十三峰陈年。

（三）

钤印：陈年（白文）、半丁（朱文）

款识：曾笑西湖九里松，标枝数尺不来龙，只因枯顶时
多月，照见南高峰外锋。半丁。

（四）

钤印：陈年之印（白文）

款识：昨宵青帝传天语，吩咐苍龙着紫裘。乙丑夏初写
于长安康斋，陈年。

————

p206　王师子
腊梅

110cm×33cm
纸本设色

钤印：王师子（白文）、墨翁（朱文）

款识：黄匀蕉颔妍香霏，翠里天寒叠锦帏。昨夜纶音颂
凤阁，宫妆明艳赐绯衣。属黄鸟科，吾国南方产此。
横艾敦祥余月，师子王伟。

————

p207　谢公展
紫藤

年代未署
135cm×33.5cm
纸本设色

钤印：谢公展（朱文）

款识：灿灿奇花腕底来，驻春有术即蓬莱。嫣红姹紫天
心厚，永葆华鬘曼妙胎。昔年介子题画之一。公展。

————

p208　于非闇、颜伯龙
花鸟

年代未署
242cm×117cm
纸本设色

钤印：长毋相忘（朱文）、旧王孙（朱文）、心畬（朱文）、
伯龙书画（白文）、椿草堂主（朱文）、飞鸿楼
主书画（白文）、蓬莱于照（白文）、一字非庵（朱文）

题跋：东风千树晓，啼鸟万家春。于非厂、颜伯龙二公
合写。属余志之，心畬题。

————

p209　齐白石
虾

1949年

103cm×34cm
纸本设色

钤印：白石（朱文）、中华良民也（白文）

款识：锡钧先生雅属。八十九岁白石老人夜镫。

————

p210　胡絜青
凌宵

年代未署
102cm×34.5cm
纸本水墨

钤印：胡絜青（白文）、和平万岁（朱文）

款识：絜青。

————

p211　田世光
花鸟

年代未署
102cm×33cm
纸本设色

钤印：世光所作（朱文）、公炜（朱文）

款识：世光。

————

p212　吴作人
漠上

1960年
87cm×46cm
纸本设色

钤印：吴（白文）、作人画（朱文）

款识：漠上。庚子，作人。

————

p213　黄胄
毛驴

1959年
134cm×69cm
纸本设色

钤印：黄胄之印（白文）

款识：己亥春节，黄胄写。

————

p214　李苦禅
竹鸡

————

1960年
94cm×35cm
纸本设色

钤印：励公（朱文）、苦禅禅画（白文）
款识：苦禅写。

————

p215　潘天寿
松鹰

1961年
225cm×70cm
纸本设色

钤印：潘天寿印（白文）、庞为下（朱文）
款识：以生特宣作指墨，颇得枯湿之变，惟运指稍感不
　　　便耳。六一年深秋，寿拜识。

————

p216　钱瘦铁
双清图

1962年
136cm×69cm
纸本水墨

钤印：钱崖印信（白文）、大写（朱文）
释文：双清，一九六二年十月五日写于中央美术学院，
　　　瘦铁。

————

p217　娄师白
墨荷

1963年
136cm×68cm
纸本水墨

钤印：无
释文：一九六三年秋写于中央美院，师白。

————

p218　刘继卣
双羊

1977年
97cm×61cm
纸本设色

钤印：刘继卣（朱文）
释文：丁巳夏月，继卣作。

p219　孙其峰
早春

年代未署
84cm×51cm
纸本水墨

钤印：孙（朱文）、其峰（白文）
释文：中央美术学院国画系，其峰。

————

p220　陆鸿年
水仙

1961年
98cm×46cm
纸本设色

钤印：陆鸿年印（阴阳文）
款识：一九六一年元旦，陆鸿年写。

————

p221　金鸿钧
国色天香

1962年
113cm×127cm
纸本设色

钤印：莺啼燕语报新年芳菲节（朱文）、鸿钧画印（朱文）
款识：鸿钧写生，一九六二年盛夏。

————

p222　郭味蕖
白茶花

年代未署
136cm×96cm
纸本设色

钤印：郭（白文）、踏遍青山人未老（白文）
款识：嫩晴。青城山白山茶，枝叶横疏，娟娟如静女，
　　　味蕖率写其致。

————

p223　张聿光
辛荑绣球

年代未署
111.5cm×39.5cm
纸本设色

钤印：聿光之印（白文）
款识：山阴张聿光写于沪江。

————

p224　朱屺瞻
　　　一身沐雪舞东风

1981年
130cm×70cm
纸本设色

钤印：朱屺瞻（白文）、九十岁作（白文）、太仓一粟（朱文）
款识：一身沐雪舞东风。一九八一年画于北京，屺瞻。

————

p225　萧淑芳
　　　飞舞

1983年
136cm×69cm
纸本设色

钤印：吴作人题（朱文）、萧淑芳（朱文）、今朝更好看（朱文）
款识：飞舞。一九八三年癸亥，萧淑芳写紫鸢。

————

p226　詹庚西
　　　雨林深处

1981年
130cm×164cm
纸本设色

钤印：江山之助（朱文）、詹庚西（白文）
款识：庚西。

————

p227　王晋元
　　　井冈春晓

1964年
178cm×385cm
纸本设色

钤印：晋元（朱文）
款识：井冈春晓。献给国庆十五周年，晋元写井冈山景色。

————

p228　龚文桢
　　　金竹

1981年

83cm×204cm
纸本设色

钤印：文桢（朱文）
款识：西双版纳猛仑植物园内竹类甚多，其中尤以金竹为佳，枝繁叶茂，金碧相晖，一派蓬勃向上之感，今特为之写照。庚申春，龚文桢并记。

————

p229　赵宁安
　　　八哥

1981年
129cm×263cm
纸本设色

钤印：宁安书画（白文）
款识：一九八一年，赵宁安。

————

p230　胡伟
　　　竹子

1982年
79cm×56.5cm
纸本设色

钤印：胡（白文）
款识：露华生笋径，苔色拂霜根。李长吉句。辛酉岁初冬小雪乍霁，胡伟写于镫下。

————

p231　姚舜熙
　　　白描荷花

1996年
264cm×66cm
纸本水墨

钤印：尧（朱文）
款识：舜熙写。

————

p232　于光华
　　　荷塘雨后

1995年
64cm×67cm
纸本设色

钤印：光华写意（白文）、随心所欲（白文）
款识：荷塘雨后。甲戌光华，写之。

p233 　岳黔山
　　　焦林野趣

2017年
280cm×210cm
纸本水墨

钤印：岳（朱文）、岳黔山印（白文）
款识：焦林野趣。黔山。

p234 　黄永玉
　　　无觅处只有少年心

2001年
124cm×119cm
纸本设色

钤印：黄（朱文）、黄永玉（白文）、万荷堂主（朱文）
款识：无觅处只有少年心。黄永玉辛巳秋日作于京华万
荷堂。
少壮卯食于美院，历时近半世纪，与美院衮衮诸公忧乐
同赏，今残年已到，颇有雅俗两讫之慨。得知美院新址
完成，作此以贺，永玉又及。

p236 　张立辰
　　　秋荷

2014年
144.5cm×104cm
纸本设色

钤印：张立辰印（白文）、紫苑居士（朱文）、浑化无迹（白
文）
款识：甲午，立辰画。

p238 　潘公凯
　　　残梦

2013年
100cm×300cm
纸本水墨

钤印：肖形印（朱文）、公凯画印（朱文）、波云眇眇（朱文）
款识：残梦。公凯草草。

p240 　袁武
　　　牛

1995年
230cm×173cm
纸本设色

钤印：袁武（白文）、偶然（白文）
款识：袁武。

p241 　尚涛
　　　石头峪

2016年
180.5cm×97cm
纸本水墨

钤印：尚涛（朱文）、自适之言（朱文）、尚涛（白文）、
　　　大化室（朱文）、自适（白文）、自在（朱文）、
　　　心铸（白文）
款识：石头峪。丙申之夏于大化室，尚涛。

p243 　张善孖
　　　行书扇面

1930年
24cm×50.5cm
纸本水墨

钤印：虎痴（白文）、张善孖（白文）
释文：文殊院前罡风起，立雪台下青无底。千年灵鸟不
　　　飞来，但有浮云走空里。蛟龙馨鬣银涛中，茫茫
　　　一霎惊鸿蒙。方壶员峤已咫尺，沧波欲没蓬莱官。
　　　兜罗色相滇叟改，万迭芙蓉青自在。白衣苍狗本
　　　虚无，愿作是观亦涌洒。庚午夏书文殊院观铺海，
　　　似明远吾兄挥汗，弟善孖泽。

p244 　齐白石
　　　仁者老矣联

1948年
68cm×21cm×2件
纸本水墨

钤印：悔乌堂（朱文）、白石翁（朱文）、吾年八十八（朱文）
释文：仁者长寿，老矣加餐。戊子，八十八岁白石老人。

p246 　齐白石
　　　楷书

1950年
180.5cm×97cm

纸本水墨

钤印：白石（朱文）
释文：从群众中来到群众中去。中央美术学院成立纪事。
中华全国美术工作者协会、人民美术社全贺。

————

p247　徐悲鸿
　　　行书

1949年
111cm×30cm
纸本水墨

钤印：徐悲鸿（白文）
释文：大千艺术馆。乙丑新春，悲鸿。

————

p248　费新我
　　　行书

1980年
69cm×46cm
纸本水墨

钤印：费新我（白文）
释文：积雪楼台增壮观，迎春鸟雀有和声。庚申十月为
中央美术学院书，新我于吴门。

————

p249　梁树年
　　　行书拓片

1980年
44.5cm×60cm
纸本水墨

钤印：豆村（朱文）、梁树年（白文）
释文：绿蚁新醅酒,红泥小火炉。晚来天欲雪,能饮一杯无。
庚申夏月，豆村。

————

p250　沈尹默
　　　行书

年代未署
96cm×35cm
纸本水墨

钤印：沈尹默（朱文）
释文：西台妙迹继杨风，无限龙蛇洛寺中。一纸清诗吊
兴废，尘埃零落梵王宫。五季文章堕劫灰，升平
格力未全回。故知前辈宗徐庚，数首风流似玉台。

东坡金门寺中见李西台与二钱唱和诗，戏用其
韵。尹默。

————

p251　李可染
　　　楷书

1981年
67.5cm×42cm
纸本水墨

钤印：李（朱文）、可染（白文）、大海楼（朱文）
释文：金碧生辉。金碧斋所制国画颜色工料精良，实为
画苑珍品，一九八一年试用后，可染题记。

————

p252　朱乃正
　　　开张奇逸联

1984年
232cm×45.5cm×2件
纸本水墨

钤印：乃正书画（白文）野斋（白文）
释文：开张天岸马，奇逸人中龙。正书。

————

p253　钱绍武
　　　松风山月联

1984年
135.5cm×33.5cm×2件
纸本水墨

钤印：钱绍武（朱文）、写心（朱文）
释文：松风吹解带，山月照弹琴。甲子夏至前三日晚
十二时，完成江丰同志像泥稿，算了一心事。绍武。

————

p254　邱振中
　　　草书李商隐诗

2015年
35cm×138cm
纸本水墨

钤印：肖形印、乃堂（朱文）、邱振中印（白文）
释文：蓬岛烟霞阆苑钟，三官笺奏附金龙。茅君奕世仙
曹贵，许掾全家道气浓。绛简尚参黄纸案，丹炉
犹用紫泥封。不知他日华阳洞，许上经楼第几重。
振中。

释文：清溪溅雪，翠羽游霄。庚寅六月，大量徐海篆。

p256 王镛
篆书张华励志诗

1981年
179cm×38cm
纸本水墨

钤印：王镛之印（白文）、肖形印（白文）、戊子生人（朱文）
释文：高以下基。洪由纤起。川广自源。成人在始。累
微以着。乃物之理。缫牵之长。实累千里。高以
下基。洪由纤起。川广自源。成人在始。累微以着。
乃物之理。缫牵之长。实累千里。晋张华励志诗
一首。辛酉长夏，王镛篆于北京。

p257 王镛
草书东坡诗

1984年
175cm×38cm
纸本水墨

钤印：王镛之鈢（白文）、四毋斋（朱文）、象外（朱文）、
琢磨（白文）
释文：论画以形似，见与儿童邻。赋诗必此诗，定非知诗人。
诗画本一律，天工与清新。边鸾雀写生，赵昌花
传神。何如此二幅，疏淡含精匀。谁言一点红，
解寄无边春。书东坡诗一首。甲子秋雨斜窗于京
西八大处，王镛。

p258 徐海
句为梦常联

1992年
206cm×25cm×2件
纸本水墨

钤印：徐海之印（白文）、一了了之（朱文）、信拙（朱
文）、也是缘（白文）
释文：句为偶拈无次第，梦常半记不分明。壬戌桃花盛
开时候，徐海书。

p259 徐海
清溪翠羽联

2010年
136cm×34cm×2件
纸本水墨

钤印：大量（白文）、徐海（朱文）、有尚不可（朱文）

p260 蔡梦霞
草书

2005年
280cm×90cm
纸本水墨

钤印：蔡梦霞章（白文）
释文：吾当托桓江州助汝，吾此不辨得遣人船迎汝。当
具东改枋三四。吾小可者，小无湖迎汝。故可得
五六十人小枋。诸谢当有，有便是见。今当语之，
大理尽此。梦霞书。

p261 衣雪峰
行书李白诗

2003年
230cm×48cm
纸本水墨

钤印：雪峰（白文）
释文：江城如画里，山晚望晴空；两水夹明镜，双桥落彩虹。
人烟含橘柚，秋色老梧桐。谁念北楼上，临风怀
谢公。李白秋登宣城谢朓北楼，壬午夏日，雪峰。

p262 王海勇
行书祖咏诗

2011年
230cm×50cm
纸本水墨

钤印：海勇之印（白文）、临朐人（朱文）、金山县印（朱
文）、参得禅心（白文）、保佑（朱文）、子孙
保之（朱文）、海勇（白文）、凿山骨（白文）、
大利（白文）、肖形印（朱文）、众妙（朱文）、
圣人官人大近用之（朱文）大意（朱文）
释文：异态新姿杂笔端，行间妙理合为难。谁人解作兰
亭意，君起浮图仔细看。
凡魏碑，随取一家，皆足成体，尽合诸家，则为其美。
虽南碑之绵丽，齐碑之逋峭，隋碑之洞达，皆涵
盖淳蓄，蕴于其中。故言魏碑，虽无南碑，及齐、
周、隋碑，亦无不可。后世称碑之盛者，莫若有
唐，名家杰出，诸体并列。南海先生论书绝句一首，
辛卯夏月于京华美院。王海勇书并记。广艺舟双
楫文也。海勇又记。

p263    徐洪文
        草书雷震诗

        1985年
        137cm×38.5cm
        纸本水墨

        钤印：徐（白文）、洪文（朱文）、肖形印（朱文）
        释文：草满池塘水满陂，山衔落日浸寒漪。牧童归去横
              牛背，短笛无腔信口吹。宋诗人雷震小诗村晚，
              乙丑初夏洪文录于京。

p264    刘彦湖
        精骛心游联

        2017年
        230cm×52cm×2件
        纸本水墨

        钤印：八关斋（朱文）、鸿孤室赏心（白文）、老湖之记（朱
              文）
        释文：精骛八极，心游万仞。魏晋人思致空灵，骺语之工，
              骺境之奇，后世殆莫之及也。彦湖记之。

p265    范迪安
        文以载道 识达古今

        2015年
        122cm×244cm
        纸本水墨

        钤印：劲风朗怀（白文）、迪安之铢（朱文）
        释文：文以载道，识达古今。乙未范迪安书。

VII

藏品索引

## B

边宝华 /《少女》-p103

## C

蔡梦霞 /《草书》-p260
蔡小丽 /《春泉》-p148
陈半丁 /《花卉》-p204
陈开民 /《人民英雄永垂不朽》-p112
陈谋 /《第一个春天》-p104
陈平 /《山水》-p069
陈师曾 /《山水册》-p011，《花卉》-p186
陈缘督 /《人物》-p092
程十发 /《京戏》-p109
崔晓东 /《南国之秋》-p068

## D

戴顺智 /《历史》-p152

## F

范迪安 /《文以载道，识达古今》-265
范曾 /《文姬归汉》-p110
方舟 /《花鸟》-p182
费新我 /《行书》-p248
傅抱石 /《风景》-p040，《山水》-p041
傅小石 /《高僧图》-p155

## G

高剑父 /《柏树》-p177
龚文桢 /《金竹》-p229
郭味蕖 /《白茶花》-p222

## H

韩国榛 /《画家蒋兆和》-p136
贺天健 /《朱砂峰东望》-p034
胡勃 /《摔跤图》-p134
胡絜青 /《凌宵》-p210
胡明哲 /《高原的歌》-p151
胡佩衡 /《漓江秋云》-p044
胡伟 /《晨》-p146，《竹子》-p230
华其敏 /《大海的故事》-p128
黄宾虹 /《宾虹墨妙》-p018，《山水》-p020
黄均 /《儿之娇睡》-p085
黄君璧 /《山水四条屏》-p024
黄秋园 /《朱砂冲》-p052，《白云相共图》-p053
黄润华 /《江边》-p067
黄永玉 /《无觅处只有少年心》-p234
黄胄 /《毛驴》-p213
霍明志 /《鹰石图》-p193

## J

贾又福 /《太行山高》-p059，《更喜岷山千里雪》-p118
姜宝林 /《夕晖》-p062
江寒汀 /《花鸟》-p191
蒋采蘋 /《教室》-p163
蒋兆和 /《东风要和平》-p096，《亩产十万斤》-p097
金城 /《花鸟》-p181
金鸿钧 /《国色天香》-p221

## L

李宝林 /《献给东北抗联》-p116

李行简 /《高粱红了》-p050
李斛 /《广州起义》-p100
李桦 /《天桥人物》-p082
李可染 /《满目青山夕照明》-p038，《咏梅图》-p093，《楷书》-p251
李苦禅 /《竹鸡》-p214
李琦 /《徐悲鸿大师在水库工地》-p154
李铁生 /《凉构桥》-p061
李延声 /《矿山人物之八：秀梅》-p138
李洋 /《太行岁月》-p150
李智超 /《山水》-p030
梁树年 /《春山白云图》-p063，《行书拓片》-p249
梁长林 /《矿洞》-p120
林风眠 /《沿江村落》-p026，《品茗》-p090，《女半身像》-p091
林墉 /《少女》-p141
凌文渊 /《梅花》-p176
刘勃舒 /《调查研究》-p121
刘大为 /《布里亚特婚礼》-p132
刘继卣 /《双羊》-p218
刘金贵 /《清洁工》-p160
刘奎龄 /《双畜图》-p194
刘凌沧 /《散花天女图》-p098，《李白诗意》-p131
刘彦湖 /《精鸾心游联》-p264
龙瑞 /《葛洲坝锁江图》-p065
娄师白 /《墨荷》-p217
卢光照 /《窃听图》-p201
陆鸿年 /《水仙》-p220
吕凤子 /《人物》-p081

## M

马继忠 /《秦岭夏爽图》-p064

## N

聂鸥 /《雨润侗家》-p139

## P

潘公凯 /《残梦》-p238
潘天寿 /《松鹰》-p215
庞薰琹 /《苗装》-p086，《苗族之舞》-p087
溥心畬 /《山水》-p031

## Q

齐白石 /《麻姑进酿图》-p073，《人物四屏》-p074，《菊酒延年》-p174，《花卉草虫册》-p178，《松鹰》-p187，《虾》-p209，《楷书》-p246，《仁者老矣联》-p244，
钱绍武 /《松风山月联》-p253
钱瘦铁 /《双清图》-p216
钱松嵒 /《红岩》-p045
秦仲文 /《乌江天险》-p033，《松》-p192
丘挺 /《清钟烟岙》-p070
邱振中 /《草书李商隐诗》-p254

## S

尚涛 /《石头峪》-p241
沈尹默 /《行书》-p250
史国良 /《买猪图》-p123
宋文治 /《楼阁》-p054
孙其峰 /《早春》-p219

## T

汤定之 /《山水》-p014
唐勇力 /《敦煌之梦——母子情深》-p165
唐云 /《花卉》-p202
田黎明 /《鲁南人家》-p156
田世光 /《花鸟》-p211

## W

万青力 /《早春图》-p048
汪吉麟 /《梅花》-p184
汪亚尘 /《鱼》-p190
王定理 /《水月观音》-p158
王海勇 /《行书祖咏诗》-p262
王晋元 /《井冈春晓》-p227
王凯成 /《乞妇图》-p084
王梦白 /《花卉走兽图》-p180
王师子 /《腊梅》-p206
王同仁 /《青春曲》-p107
王文芳 /《炊事员》-p102
王贤 /《花卉》-p196
王晓辉 /《同龄人》-p164
王雪涛 /《葡萄虫》-p198
王镛 /《燕山秋爽》-p058，《篆书张华励志诗》-p256，
《草书东坡诗》-p257
王振中 /《榕荫古渡》-p057
王震 /《松鹤图》-p171
王子武 /《肖像》-p145
韦启美 /《忙着过年》-p066
魏紫熙 /《路边》-p106
翁如兰 /《欢乐的那达慕》-p126
吴昌硕 /《紫藤图》-p167，《花卉四屏》-p168，《梅花》-p170
吴光宇 /《秋声》-p079
吴镜汀 /《秋山行旅》-p023
吴一舸 /《人物》-p099
吴作人 /《漠上》-p212

## X

萧谦中 /《秋岭归云图》-p021
萧淑芳 /《飞舞》-p225
萧俊贤 /《山水画稿片》-p016，《山水画稿片》-p017
谢公展 /《紫藤》-p207
谢志高 /《欢欢喜喜过个年》-p140
谢稚柳 /《夏绿山深》-p032
徐悲鸿 /《钟馗》-p080，《三鸡图》-p188，《行书》-p247
徐海 /《句为梦常联》-p258，《清溪翠羽联》-p259
徐洪文 /《草书雷震诗》-p263
徐华翎 /《另一种空间之三》-p162
徐燕孙 /《雀屏中选图》-p130
许俊 /《急雨》-p060
许仁龙 /《红旗渠畔今胜昔》-p122

## Y

亚明 /《喜雨兆丰年》-p036
杨力舟、王迎春 /《黄河三联画：黄河怨、黄河在咆哮、黄河愤》-124
杨之光 /《山西老汉像》-p144
姚茫父 /《白云红树图》-p015，《岁朝图》-p175
姚鸣京 /《梦墅林泉》-p071
姚舜熙 /《白描荷花》-p231
叶浅予 /《苗乡山水》-p028，《假坟》-p094
衣雪峰 /《行书李白诗》-p261
于非闇、颜伯龙 /《花鸟》-p208
于光华 /《荷塘雨后》-p232
余绍宋 /《花卉四条屏之四：兰》-p199
余彤甫 /《延安塔》-p035
袁武 /《牛》-p240
岳黔山 /《蕉林野趣》-p233

## Z

詹庚西 /《雨林深处》-p226
张大千 /《仿王蒙山水》-p022，《峨嵋金顶》-p042，《双猿》-p183
张立辰 /《秋荷》-p236
张凭 /《响雪》-p056
张仁芝 /《忆江南：山乡夜话》-p047
张善孖 /《伏虎罗汉》-p076，《行书扇面》-p243

张书旂 /《公鸡》-p200
张聿光 /《辛荑绣球》-p223
赵宁安 /《八哥》-p228
赵望云 /《人物》-p078
郑锦 /《玉兰孔雀》-p172，《狐狸》-p173
周昌谷 /《采茶图》-p108
周怀民 /《松柏长青》-p046
周思聪 /《清晨》-p114
周志龙 /《太行新松》-p051
朱乃正 /《开张奇逸联》-p252
朱屺瞻 /《一身沐雪舞东风》-p224
朱振庚 /《造车图》-p142
庄寿红 /《星星之火》-p117
宗其香 /《锁住黄龙》-p055，《嘉陵江上》-p088